全集·山水编·下卷

关山月美术馆 编

海天出版社 广西美术出版社

目录

附录

专 论

关山月山水画的语言结构及其相关问题
——关山月研究之一

李伟铭

更新哪问无常法，化古方期不定型。

<div align="right">——关山月自拟联</div>

关山月可能是 20 世纪最具有学术阐释价值的少数几位著名的中国画家之一。我这样说，主要基于下述几个理由：第一，关氏的艺术活动介入了 30 年代末期以来的历次重大社会政治运动，并且，都留下了令人记忆犹新的作品；在从美术史的角度观察半个多世纪以来中国人民的精神生活的时候，我们无论如何不能绕过关山月的创作。第二，在中国画从"传统"向"现代"转型的历史进程中，关山月以其坚持不懈的努力，显示了传统的笔墨线条风格与西画的空间概念和造型体系渗透互补的可能性。尽管如何评估这种可能性的积极意义，目前学术界仍有争议，但是，无论如何无法否认，在理论和实践中求证这种可能性，毕竟是 20 世纪中国画领域最引人注目当然也是最重要的课题之一。第三，如果说，50 年代以来，中国艺术中存在一种可以称之为"新正统主义"的价值形态的话，那么，毫无疑问，关山月是中国画领域最合适的代表之一。关山月美术馆的落成，正好以一种最具体的形式，还原了"新正统主义"在当代中国社会生活中的位置，探索这种位置得以确立的前因后果，理所当然将成为我们真正进入 20 世纪中国美术史的核心地带的必经之径。

毫无疑问，强调或忽略上述理由的任何一方面，都难以构成对关山月全面的认识。不过，需要说明的是，本文无意对上述所有理由及可能关涉的证例进行全面论列。事实上，在此之前，有不少论者对此已进行了某种程度的探索，笔者甚至在已经出版的关山月美术馆编的《关山月研究》资料集"序"中特别提到，对 30 年代以来各个时期发表的大量以"关山月"为主题的"研究"的再研究，本身也完全可能成为一个具有挑战性的学术课题。[1] 在这里，笔者只拟着重对关山月山水画创作中的语言结构问题及相关的细节提出一点看法。

如众所知，"折中中西，融汇古今"是关氏乃师高剑父在 20 世纪前期中西文化大碰撞的背景中提出来的一个美学命题。就高剑父所倡导的"新国画"来说，"折中中西，融汇古今"有一个明确的标准，即这种语言实验的结果，必须准确而又及时地描绘艺术家所处的时代的社会情景，反映出艺术家对置身其中的各种重大社会事变和国计民生的关切

之情，由是而对普及现代文化教育，提高人民大众的文化素养，促进现代中国文化的进步，起到积极的推动作用。因此，高氏视沉溺于"摹唐范宋，以仿古鸣高……怀了藏诸名山，传乎其人的思想式孤芳自赏，与世异趋的癖习"为其艺术理想的对立面；他反复强调，"艺术是国家的，社会的，人民大众的"，它应该"一方面向人民大众普及，一方面向人民大众提高，在提高中普及，在普及中提高"；他还特别提到，"艺术是代表时代的，一时代有一时代的表现，一时代有一时代的精神"。[2] 在高氏看来，任何抱残守缺、故步自封的侥幸心理都有可能导致被不断变化、发展的时代精神所淘汰的危险；在瞬息万变的现代历史进程中，艺术家在创造意识方面保持高度的警觉的同时，必须随时对自己的艺术观念和艺术表现程式作出适当的调整，才能赢得与时俱进的机会和生存的活力。他断言，"20 世纪科学进步，交通发达，文化的范围由国家而扩大至世界，绘画也随着扩大至世界"[3]。

显而易见，高氏强调的艺术变革观或者说他的"新国画观"，在获取发展的动力方面，深受 20 世纪初叶风行天下的严译进化论和斯宾塞的有机社会学说的影响。[4] 虽然在"物竞天择，适者生存"的社会进化观中，高氏吸纳了"五四新文化"的自由主义理念，在强调新国画的大众化属性的时候，没有忘记提醒"无论学哪一派、哪一人之画，也要有自己的个性与自己的面目"[5]，但在他那里，"自由"经常在一种更接近"实用"的本质的意义上，被援引为瓦解僵化的古典主义教条的武器，并在个体归属于群体、民族、国家的共同利益的前提下，被消解为水中之盐。[6] 笔者无意说，关山月在所有的方面都是乃师的COPY，笔者只是认为，如果我们对关山月漫长的艺术道路稍予一瞥，就不得不承认，后者在相当精确和全面的程度上理解和把握了乃师的教诲。不管过去还是现在，尽管关山月并不吝言艺术的个性化特质，但他无疑更倾向于从某种明确的社会政治共同体的立场来议论艺术的创新问题。不难发现，"古为今用，洋为中用"、"承前启后，继往开来"，是关氏关于艺术的言论中出现频率最高的关键语词；关氏自撰联"常新未著一家说，最好还从万众师"，应该说也正是这位高氏的弟子坦率的自我写照。[7] 虽然，我这样说并不意味着我已经完整地揭示了关氏的艺术观念，但我相信这至少在一种比较恰切的意义上，接

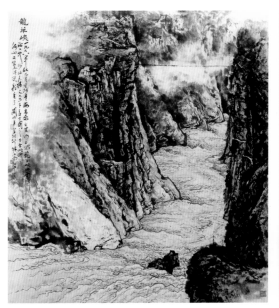

图1

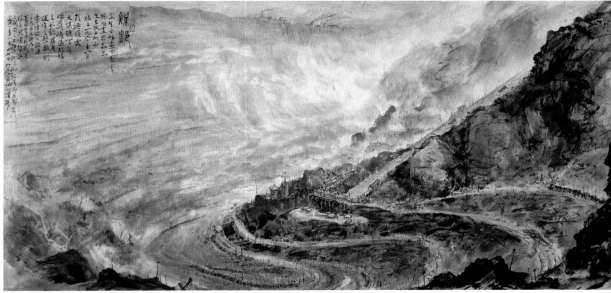

图2

近关氏的艺术心理状态，即关氏不希望在艺术进化的历程中，被看成一个主动的，或者像许多现代艺术家乐于选择的说法"一意孤行"的——个人主义者。这种耐人寻味的心理状态，也可以用他的另一个自撰联来描述，关山月说："法度随时变，江山教我图"[8]，即在现代艺术的发展图景中，他完全处于一个被动的位置，他的选择完全源自变动的外部世界的启示，是生气勃勃的现实世界的变化、发展，使其不得不然，而非个人内心灵机一动的自我表现。

关于关氏这种特殊的心理背景的考察无疑是一个饶有兴味的问题。显然，正是上述原因，在从高氏到关氏的艺术承传发展系统中，个人风格就理所当然成为一个广泛被注意的问题。不久以前，在广州美术学院举行的一次"关山月近作展座谈会"上，与会者特别是中国画系年轻的学生，曾就这一问题展开热烈的讨论。笔者曾就此发表了意见，我没有掩饰，去年11月在中国美术馆举行的"近百年中国画展"中展出的关山月完成于70年代中期的《龙羊峡》（图1），在众多的作品中给我留下了特别深刻的印象。我非常惊讶地发现，在"百年展"这个具体的参照系中，关氏的作品显示出了更为突出的个人特征。值得注意的是，这种风格特征并不限于通过探幽问隐的写生性对象的原型特征获得显现，它首先源自关氏的线条、笔法，以及这些线条、笔法所构成的视觉上的奇迹感。显而易见，与高氏具有明显浙派意味的斧劈皴不同，关氏特别强调了在扭动的状态中运行的线条的紧张感和节奏感；而且，他规避了线条与点苔分开组合的传统二重造型程式，将西画的体积、空间概念融入了急骤而又复杂的笔触变化之中。《龙羊峡》在关氏的作品系列中并非绝无仅有的孤例。如果说，在他最初的成名作——如《从城市撤退》长卷（1939年）中还可以看到高氏山水画的影子的话，那么，经历40年代在塞北长期的写生以后，关氏已经学会以自己的方式来观看自然和再现自然，并在这一过程中，不断对自己的笔墨语言作出了富于成效的修正。创作于60年代初期的《煤都》（图2）和70年代初期的《绿色长城》（图3），显然是这方面最合适的例证。虽然《煤都》和《绿色长城》作为两部独立的创作在视觉上呈示了水墨与设色强烈的反差，但在两者之间，仍然可以看到关氏在突出笔墨、线条的节奏自律性的同时，强调了写实主义语言直观的

再现功能。施之于《煤都》的墨笔与后者的色彩同样是对物景直接的视觉反应，这也就是说，每一次逼真地描绘对象的尝试，在关氏这里都被转化为绘画语言的选择，并在不断变换对象场景的选择中，成为实现自我调整的一种积极因素。与传统山水画比较，无疑更容易看出这一点。因为，正像我们所看到的，在传统山水画中，色彩是笔墨的附加物，它通常被象征性地平敷于线条勾勒的结构空框之中，并在视觉上与笔墨始终保持一种若即若离的距离；关氏则致力于将色彩变成笔墨结构的一个有机组成部分，在逼真地描绘大自然的体积结构和空间氛围的实验中，赋予色彩更丰富的再现功能。

因此，所谓个人风格或者说艺术的个性特征，严格来说不是一个理论问题，更重要的是，作为一种追求，它最后是否在艺术家具体的创作中得到落实。之所以这样说，是因为正像我们经常所看到的，不少高谈阔论"自我表现"、自命不凡的作者，其作品充其量只是人云亦云的废话。其实，在艺术上，个人风格在高剑父及其追随者那里不是一个首先需要解决的问题，相对于他们所强调的时代精神和社会责任感而言，对个人风格的考虑始终被放在一个比较次要的位置。他们更倾向于强调历史进化之于艺术变革的强制性，而不乐于奢谈在超乎现实的制约和具体的社会责任感之外的纯形式中存在独立自存的笔墨审美价值。换言之，标新立异的个人风格不是他们追求的终极目的，在他们看来，个人风格是在重新评估传统的审美特质的前提下，艺术家以其进入社会和自然的独特方式获得的结果。在变动的世界中，这种结果既无法保持恒定不变的结构，当然也不可能具有长期的有效性——为了保持变化的本质，它的有效性必须在实验的过程中接受检验，并以不断的自我调整来赢得存在的活力。因此，高剑父在谈到他的美学观的时候，特别是在晚年，经常用禅宗说法来为其譬之为"鳝鱼学说"的观点辩护。我们注意到，在一件采用"泼色法"的实验型作品的题跋中，高氏写道：

世尊于灵山会上付法于摩诃迦叶之偈曰："法本法无法，无法法亦法，今付无法时，法法何曾法？"世尊妙偈，精微广大，不落言筌。今欲借佛法而冀悟画法，我佛有知，其许我乎？[9]

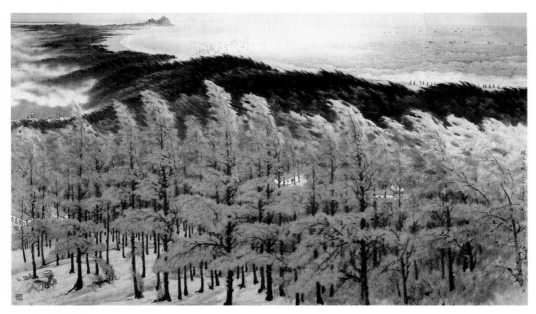

图 3

高氏着迷的"世尊妙偈",其"微言大义"与关氏努力的方向——"笔多变化无常定,法少随和自运营"[10]一脉相承的内在联系,不是昭然若揭吗?

学会为自己辩护或者说给自己与众不同的选择找到一种自圆其说的说法,可能是一个现代艺术家成熟的重要标志之一。关氏曾用"著手不宜一味熟,称心还带三分生"这个联语来勉励自我。[11]他对画道之中的"一挥而就"和"娴熟"等字眼始终保持谨慎的态度,无疑也体现在他上述的夫子自道之中。因此,他对自己被世人目为"笔未定型"的画家感到非常满意,[12]也就不足为怪了。在关氏的作品中,确乎很难看到在循环、反复的链节中被多次重演的笔墨风格,相反,并非十分"贴切"的笔墨程式,倒是经常成为关氏作品中充满矛盾冲突的视觉元素和躁动不安的时空氛围的主要原因,它们往往在"生"、"涩"这两个词的意义上,体现出对"和谐"、"完美"的追求态势。这一点,在他近年描绘从未画过的北美和南沙群岛的一些作品中表现得似乎更加清楚。而学界对关氏包括他的老师高剑父美学上的质疑,实际上也大多针对这一点。

众所周知,以飘逸、轻清、"毫无火气"的帖学用笔作为评估所有一切风格类型的中国画标准,在晚明开始就已经深入人心。表面上,这种审美标准并不否认性灵之类个人气质在认识世界中的作用,但是,在一个以名不正、言不顺的方式恪守前贤古训并奉此为无可非议的美德的绘画文化圈中,与此相左的美学品格毫无例外都被纳入野狐禅的范畴。事实上,高剑父及其追随者并不是激进的反传统主义者,也不是全盘西化论者。笔者在这里还不得不指出,"用西洋画来改造中国画",是当代批评界对高剑父一种根深蒂固的误解。其实,在文化价值观方面,高氏他们更接近同乡康、梁,而与陈独秀保持了谨慎的距离。[13]正像康氏致力于从《春秋》、《公羊》引申变法维新的微言大义,把"复古"与"更新"看成互为因果的同一工作一样,为了维护"折中中西"的"合法"性,高氏曾将其工作的渊源追溯到汉代的佛教美术;在30年代初期,他甚至辗转远赴南亚地区,在古印度壁画中寻绎东方古典绘画的精义。关氏40年代的敦煌之行,实质上也正是乃师工作的延伸。50年代后期,绘画领域民族虚无主义盛行,关氏曾与潘天寿等中国画家,对流行的

中国画取消论作出了强烈的反应。他明确地反对"西洋素描是一切造型艺术的基础"和"以西洋画改造中国画"的观点,认为:

其实中国和西洋画本来就是两个不同的体系,各有各的优越性,也各有各的局限性,谁也不能代替谁,谁也不应否定谁,它们之间不存在承前启后、继往开来的"继承"与"发展"的关系,而只有互相吸收营养,互相借鉴优长的关系。[14]

我们注意到,关山月是在引述毛泽东《在延安文艺座谈会上的讲话》——"我们不但否认抽象的绝对不变的政治标准,也否认抽象的绝对不变的艺术标准"——的前提下来发表上述的看法的;但从某种意义上来说,关氏所强调的两种绘画互相吸收营养和互相借鉴优长的看法,也未始不能视为高氏在《我的现代绘画观》中提出的"中西结婚"论另一种形式的表述。[15]

可以肯定,在高剑父和关山月看来,在传统中国画中有一些不朽的东西,如果说,这种东西在历史进化的过程中仍然具有实现价值转化的活力的话,那就是中国画的"笔墨"。"笔墨"可以是吴道子"勾粱植柱,不假界尺"的线条风格,也可以是倪瓒"逸笔草草,不求形似"的轻灵笔法……"笔墨"是否有效,必须在具体的社会情境和具体的艺术表现过程中接受检验。易言之,在吴道子或者倪云林那里,"笔墨"与他们各自选择的价值形态存在一个适度与否的问题。因此,严格来说,两者之间不存在等量互换的关系。这也就是说,"笔墨"是变量,而不是常数;"笔墨"是一个发展的概念,而不是某一个人的专利。龚半千的凝重苍浑与董其昌的轻灵飘逸各有存在的理由;八大山人的透明圆润与潘天寿的凌厉劲健亦各有存在的价值。毫无疑问,现代中国画不能没有"笔墨",但在汲取传统的经验的时候,必须从这个角度而不是守恒不变的立场,将"笔墨"视为"抽象的、绝对不变"的自在自足之物,现代中国画的"笔墨"才能获得丰富和发展的动力。[16]

关氏笔墨的阳刚之美,无疑是构成其作品强烈的视觉张力的主要原因。在不断获得强化的这种可以称之为"个人气质"的氛围中,不难发现其与高氏更为密切的内在联系。正像笔者已经提到的,在文化的价值观方面,高氏更为接近康、梁,而事实也正好表明,高氏因为

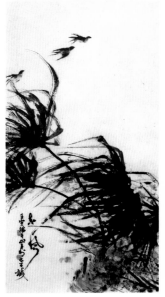
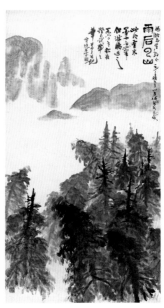

图 4　　　　　　　　　　　　　　　　　　　　图 5　　　　　　图 6

服膺康氏在书法艺术上的尊碑抑帖之说，平生又乐于好奇历险之举，因之在早年很长的一段时间内曾经深受康氏书风的影响。他的雄奇、刚健的书法线条风格，特别是好作奇险的书法结体，固然能够在帖学衰微、金石学昌明的文化氛围中获得解释，但那种厌弃质弱纤淡的气质，与龚自珍的时代以来士人忧国忧民的忧患意识和积极挺身入世、狂厉张扬的进取精神尤有关系。显然，正是这种特殊的艺文传统或者说社会压力，直接影响了高氏的价值取向，进而促成他在探求画学变革的过程中，一开始就选择了刚健燥硬的浙派笔法，继之在与这种笔法保持密切联系的近代京都画派中，找到强烈的认同感。

我们发现，高氏一生始终对具有强烈的视觉冲击力的绘画语言保持浓厚的兴趣，在他已经远离日本风格的影响，倾向于从传统文人画中寻求启发的晚年，仍然以非常赞赏的口气一再提到塞尚。[17] 这种颇为耐人寻味的现象，与他早在民国初年就倾心于西人"故作惊人之笔"的审美心理（图 4），在逻辑上并不矛盾：

西人所为，无一不特极端主义、故作惊人之笔。即影（绘）画之道，泅则泅绝，险则险绝，艳则艳绝，悲则悲绝，霸则霸绝。有时而极其华贵；有时而极其荒寒。或配以最强烈、使人望而生畏之色；或渲以极苍凉惨淡，使人□然忘世。要之，其精神处，全注于极端之一点，使人惊心动魄，永永牢记，印脑中。作画不可不仿斯意。荆公句："欲寄荒寒无善画，赖传悲壮有孤琴。"西人作荒寒，与中国人之荒寒不同，邦人之荒寒也，则野水孤舟，寒山行旅，轻模淡写，有意无意之间，无非竹篱茅舍、□浅鹤汀，即云林推为荒寒领袖，亦不过尔尔。惟荒寒辄失之薄弱。西人则反是，以最雄霸之景，严重之笔，深厚之色而入荒寒之意，如荒城落日，古道残阳，或天黑风高而狂涛怒号，暗黑中微露一线寒光，波光与之相接，如斯景色，最足骇人视线。[18]

慎守温柔敦厚诗教的中国画尤其是文人画，较之不尚含蓄的西画，确乎缺乏趋于极端和感官刺激的表现力度。在高氏看来，现代中国画既然必须从恬静、优雅的文人书斋走进大庭广众当中，那么，它除了在内容方面必须直接描绘与人民大众相关的社会生活，在改造和提高形式语言的感染力方面，也有必要在西画趋于极端的这种语言表现力中寻求启发。虽然，我们还没有就关氏如何评价乃师这种"故作惊人"

之论作过调查，但完全可以肯定，譬如《绿色长城》强烈的色彩语言，显然借鉴了西画"故作惊人之笔"的经验。在 60 年代初期所作的那件被题为《东风》（图 5）的作品中，我们甚至可以更为具体地发现关氏雄杰峥嵘的笔法线条与乃师笔墨一脉相承的亲缘关系。（图 6）诗人有云："笔下恐少幽燕气，故向冰天跃马行。"关氏在塞北、东北写生中获得发展的霸悍不可一世的用笔线条和务为奇险的构图格局，在其画梅的作品系列中，更被推演到淋漓尽致的程度。近作《黄河颂》（所画为"壶口"，图 7），以画山石烟云之笔写黄河壶口悬崖巨浸，色、墨浑融，雄豪苍莽，睹其图，如置身崩天裂地之境，也完全可以纳入此例。

需要特别指出的是，读过关山月美术馆编《关山月作品集》的读者，在作于 70 年代中期的那件题为《雨后山更青》的作品局部放大图版中，一定可以更清晰地看到关氏某种细腻的笔墨趣味，但一般来说，类似的这种水墨层次变化细腻复杂的现象，在关氏的作品中并不多见。这也就是说，关氏于此非不能为，乃有所不为。他更倾向于在浓淡反差明显和笔触运动疾速的状态中实现画面空间层次的过渡，倾向于在某种具有奇迹感的构图格局中突出对比强烈的节律美感和视觉冲击力。这种显然有悖于传统水墨画尤其是文人画轻清飘逸的审美规范的选择，对保持优雅的欣赏风度的中国画读者来说，无疑在视觉上是一种令人尴尬的挑战。因为，尽管中国画艺术在近百年的发展中已产生了巨大的变化，尽管我们一直对"创新"二字怀有焦灼的期待和强烈的好感，宣誓背叛传统的美学信条甚至在理论上经常被描述为个性自觉和创造性实践最具体的表现，但是，一种不得不承认的事实是：传统的审美趣味，在当代中国画的价值确认过程中，仍然在持续有效地发挥着巨大的引导作用。以至于一提起山水画，几乎无一例外会想到"笔墨"；一提起"笔墨"二字，又会马上想起元四家、想起董其昌……在活着的时候曾经断言 50 年后也许才有人真正理解其山水画的价值的黄宾虹，今天甚至被许多自信已经把握了中国山水画艺术秘诀的论者当成某人是否进入"笔墨的堂奥"的唯一标准。笔者这样说，并非旨在贬此褒彼。事实上，在艺术鉴赏的过程中，认定一种具有持续普遍适应性的审美标准，本身就是一种滑稽的行为。我之所以这样说，无非想

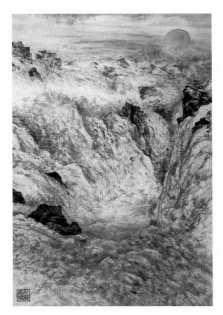

图 7

在指陈上述背景的同时，指出与此相关的另一种事实，即当代美术批评理论长期奉行双重标准的原则：当我们不满意高剑父的时候，我们会捧出黄宾虹；当我们不满意黄宾虹的时候，我们会捧出高剑父。用西画和传统中国画的标准两翼夹击所谓"新国画"，得出"非驴非马"和"不中不西"的结论，这种现象过去有，现在也没有绝迹。

　　在传统的审美规范中，有一项成文的原则：一件完美的绘画作品必须经得起"远观其势，近取其质"的检验。所谓"近取其质"，如果是指合适于书斋案头的近距离欣赏，满足于优雅的帖学线条与变化微妙、枯润得宜的水墨韵味的话，那么，关山月的绝大多数作品可能会被驱赶出观众的审美视野之外。其实，除了前述检点高氏价值观成因的条件，现代展览会制度的推广，已经有效地改变了中国画进入观众视野的方式及其价值实现机制，也是不能不考虑的因素。去年 11 月，北京故宫博物院绘画馆展出故宫珍藏历代古典山水画的时候，许多观众在借助手电筒吃力地观赏隔离在玻璃柜中的那些千古剧迹的精妙之处的同时，一边赞叹着今人难以企及的笔墨韵致，一边却抱怨故宫的展览条件实在太差。设想让我们置换空间，换一个环境，在现代化设备完善的展览馆中，一件本来是在宁静的书斋中完成，需要焚香沐指，然后在低矮的案头慢慢打开才能使观看者进入欣赏的境界的古典山水画，是否同样能够使欣赏者愉快并且充分地领略其风采呢？不能否认，在当代中国，仍然有一些艺术家及他们的作品的接受者，拥有充足的理由和条件满足古典山水画时代的创作和欣赏的要求，但是，对关山月这样的艺术家来说，他们首先考虑的，恐怕是在大庭广众当中，他们的作品的整体气势是否能够直接打动观众，并给他们留下强烈而又深刻的印象。易言之，在笔者看来，作品与观众不同的空间距离和所处的心理氛围，已经在某种完全可以检测的程度上，使传统中国画与当代中国画在表现语言的审美特质方面拉开了距离。当然，笔者不认为所有的当代中国画家都意识到这一点并在他们的作品中作出直接的反应，但关山月无疑是一个合适的例证。

　　本文作为一部展览图录的附件篇幅已经显得太长，不过，最后我还想指出，在过去半个多世纪中，虽然已经有大量的文章谈到关山月的成就以及他在现代中国美术史中的地位，但对我来说，关山月研究仅仅是开始；这里有许多问题没有谈到，并非它们不重要，而是限于篇幅和我还没有找到合适的角度及掌握更加充分的材料。

<div style="text-align:right">

1999 年 4 月 25 日初稿于青崖书屋
（原刊《关山月山水画新作》，海南出版社，1999 年）

</div>

【注释】

1.《关山月研究》，海天出版社，1997年，深圳。

2.在高剑父那里，"新国画"与"现代绘画"是一个等值的概念，"其构成系根据历史的遗传，与集合古今中外画学之大成，加以科学的意识，共冶一炉，真美合一"。这里的引文均出自高剑父《写在庆祝美术节前》，载《中山日报》，1947年3月25日。

3.高剑父《我的现代绘画观》，岭南画派研究藏手稿复印本。

4.我们注意到，高氏于1905年参与创办的《时事画报》中，就开始引述斯宾塞的观点。在中国，达尔文主义和斯宾塞的有机社会学说，当然是以严复理解和译介的方式得以传播的。有关这方面的论述，参阅本杰明·史华兹《寻求富强：严复与西方》，叶凤美译本，江苏人民出版社，1995年。

5.前揭《我的现代绘画观》。

6.高氏也强调："艺术须一空依傍，自我表现"，但他接着又说道："当二次大战后，举凡一切事物都急遽地改变，我们国画尚故步自封，死守成法，一点一画都不敢小变。今人只知有古人，不知有自己，如此妄自菲薄，断无出人头地之理，这无异自寻死路的。"（高氏未刊手稿，岭南画派研究室藏复印本）

7.关山月自拟联，《关山月论画》，111页，河南美术出版社，1991年。

8.同6。关于这一点，还可参阅关氏《旅次口占》："醉心亲别体，执意厌随人。纸上得来假，笔头要写真。"（前揭《关山月论画》，100页）

9.高剑父《泼墨画》，广州美术馆藏高剑父删订过录本，G 50190。

10.高剑父《论有法与无法》手稿，岭南画派研究室藏高氏物稿复印本。

11.关山月自拟联，《关山月论画》，111页。

12.参阅关山月《中国画的特点及其发展规律——为应邀赴国外讲学而写的提纲》，《关山月论画》，90页。

13.参阅拙文《写实主义的思想资源——岭南高氏的早期画学》，《20世纪中国画——"传统的延续与演进"国际学术研讨会论文集》，浙江人民出版社，1997年。

14.《关山月论画》，49页。在1957年春天文化部艺术教育司召开的艺术教育工作会议上，关山月和潘天寿不约而同地提出了美术学院教学必须分科和建立中国画系的建议。（关振东《关山月传》，88页，海天出版社，1997年）关氏与"西洋素描是一切造型艺术的基础"及"以西洋画改造中国画"的不同之见，参阅其《有关中国画基本训练的几个问题》（1961年）、《论中国画的继承问题》（1962年），两文均收入《关山月论画》。

15.参阅《岭南画派研究》第二辑，10—11页，岭南美术出版社，1987年。

16.如众所知，对于笔墨认识的分歧是20世纪中国画发展问题的焦点之一。笔者认为，如果我们不准备以讨论玄学的方式来结束这场旷日持久的论战的话，我们不妨认为，在所有的中国画家那里，笔墨本来就不是一个"有"与"无"的问题，而仅仅是一个"适度"的问题。

17.高氏晚年大量未刊手稿（岭南画派研究室藏手稿复印本）表明，塞尚以来的西方现代绘画曾给他留下了深刻的印象。兹原文照录则如下：

毕加索他无所拘束地任由他一己的直觉、才能去创作，属于梦想的最深部分的那些怪物。

先捕捉形，后则破坏形、色。

我不曾想摹绘自然，我只是表现过自然。（塞尚）

注意精细的观察研究，然后落笔描写，若有一笔不称意，便将画烧毁，是非常深刻的，塞尚是这么用功的。

须用创作来代替自然的再现。

并不是摹写自然，他知道摹写是没有生命的；画面有生命，除非用那内部的感觉来选择过的目的。

塞尚是从物象本身中去寻找他的形式的。

绘画就是纪录他的色彩的感情。（塞尚）

错误，应与此错误努力奋斗。（塞尚）

我不是摹写事物，我是表现事物的感觉。（塞尚）

在艺术观念方面将高剑父与徐悲鸿等量齐观的某些当代评论者，最好应该注意到他们之间的微妙差别。

18.岭南画派研究室藏高氏手稿复印本。审此件书风，当为民初所作，当年《真相画报》所刊"各国比较画"图版说明文，内容即有类此者，如第十二期刊王石谷山水及拉斐尔油画风景《古罗马渠》，后者说明文云："……此图系拉氏晚年之笔，高四英尺，长八尺五寸，图意乃残照中之罗马古渠，旁有溪流，野烟弥漫，水光相映，夕阳则灿烂如火，俨如血世界。记者心醉是图，辄爱临之，第一捉笔，不禁搔首攒眉，有慨罗马霸业销沉矣。图藏意国邦非利宫，值百万余金镑。莽苍识。"按，"莽苍"，系高剑父在《真相画报》上使用的笔名。

朱砂冲哨口

1972年
70 cm×97.6 cm
纸本设色
关山月美术馆藏

款识：硃［朱］砂冲哨口。一九七二年冬月于北京，试画
　　　井岗［冈］山旧稿。关山月。
印章：山月（白文）古人师谁（白文）

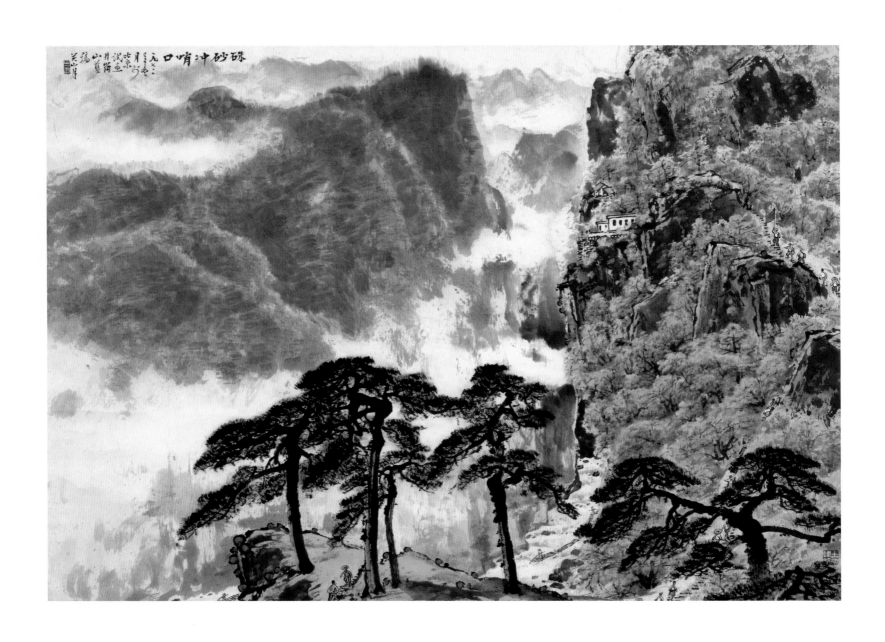

古树新苗

1972年

69 cm × 45 cm

纸本设色

关山月美术馆藏

款识：古树新苗。一九七二年秋月于北京劳动人民文化宫
　　　拾稿。关山月笔。

印章：山月（朱文）　七十年代（朱文）

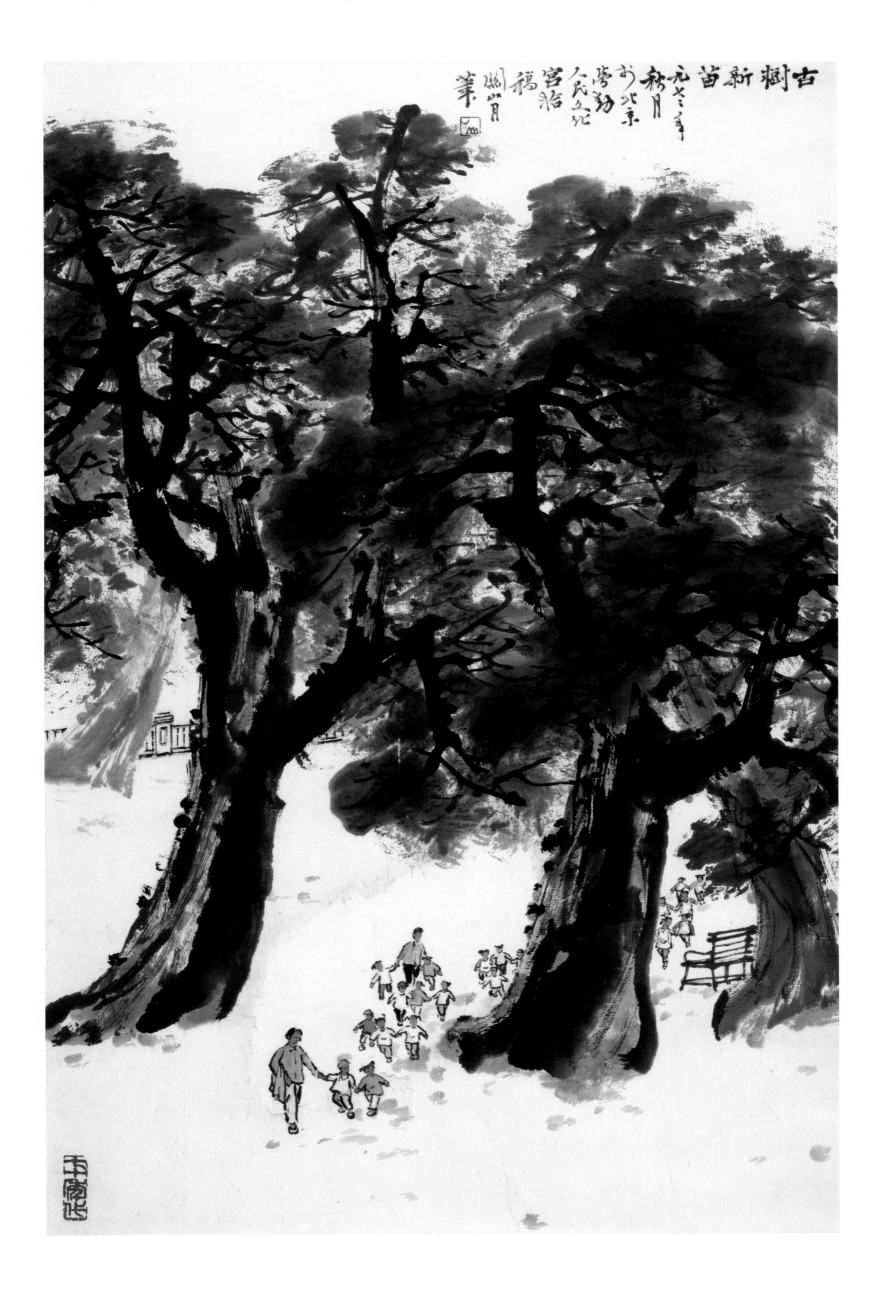

林区晨曲

1972年
53 cm × 40 cm
纸本设色
广东省博物馆藏

款识：林区晨曲。一九七二年初春画海南岛尖峰岭伐木场拾稿。
　　　关山月。

印章：关山月印（白文）

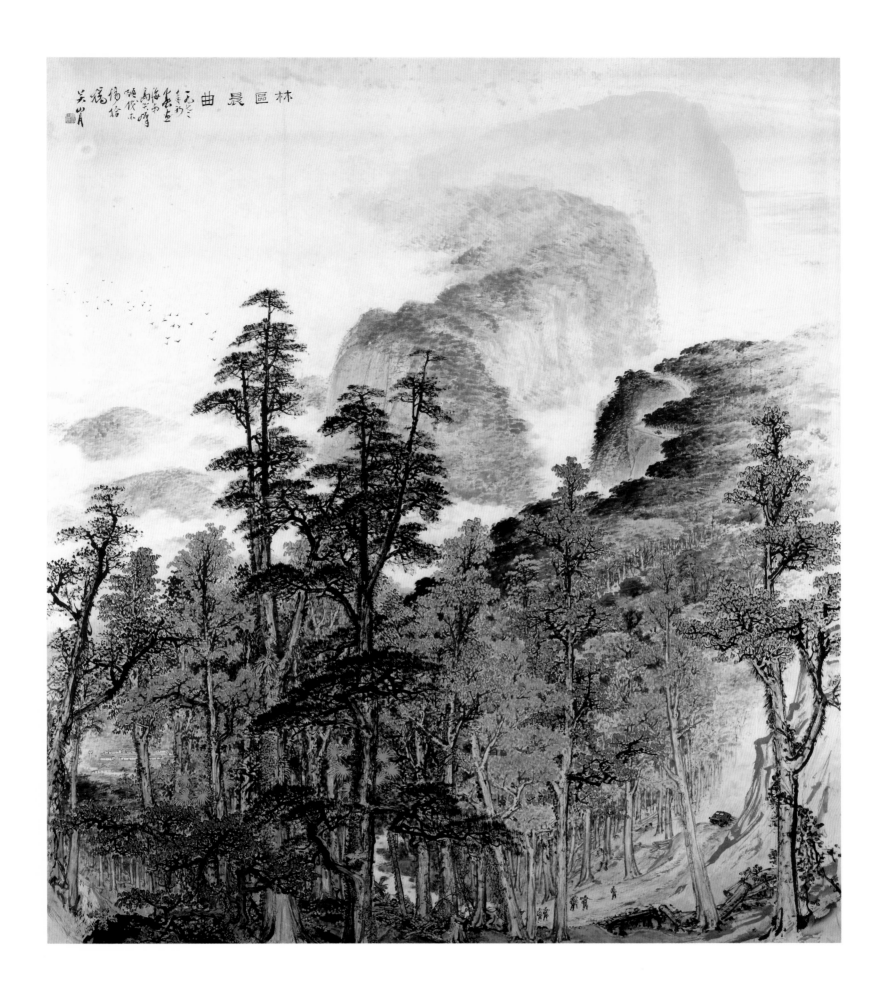

春江放筏

1972年
126 cm × 91 cm
纸本设色
广东美术馆藏

款识：春江放筏。一九七二年冬月画南粤小北江所见，山月于北京。
印章：关山月印（白文）漠阳（朱文）从生活中来（朱文）

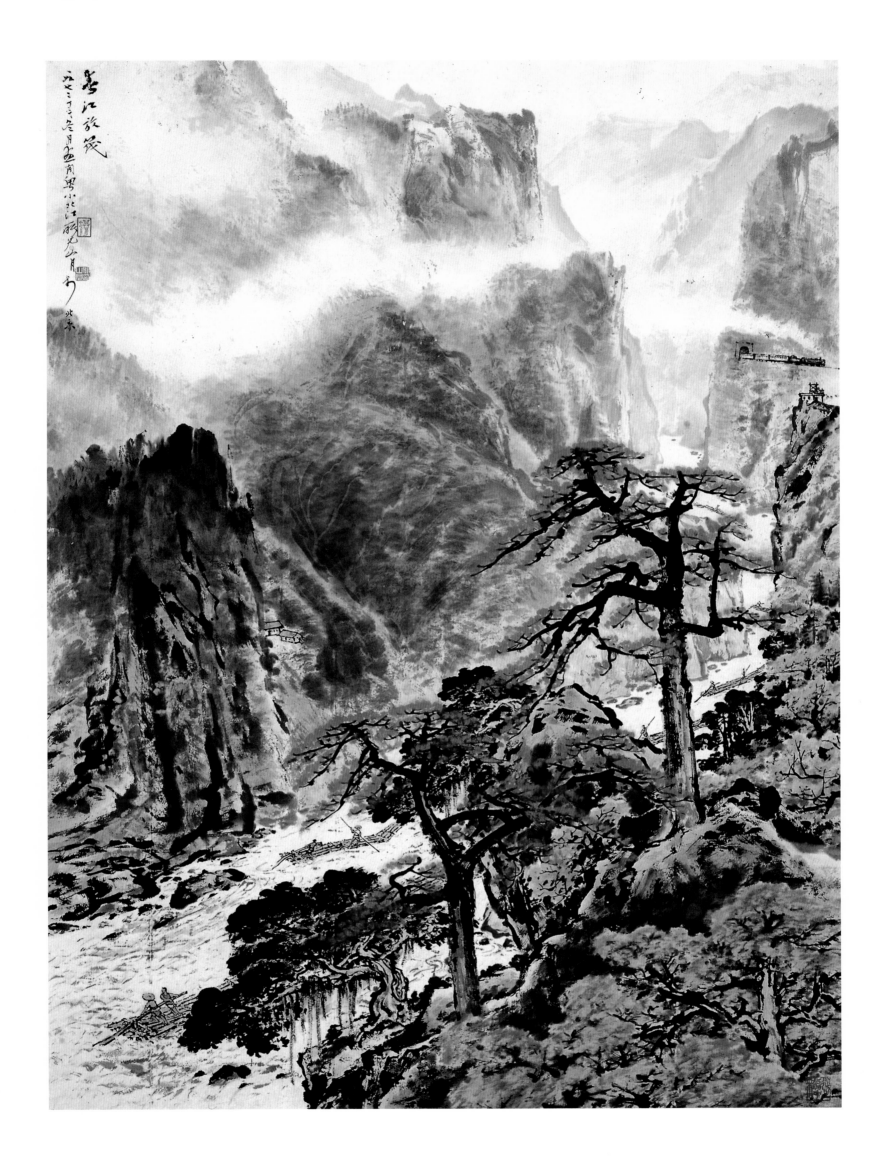

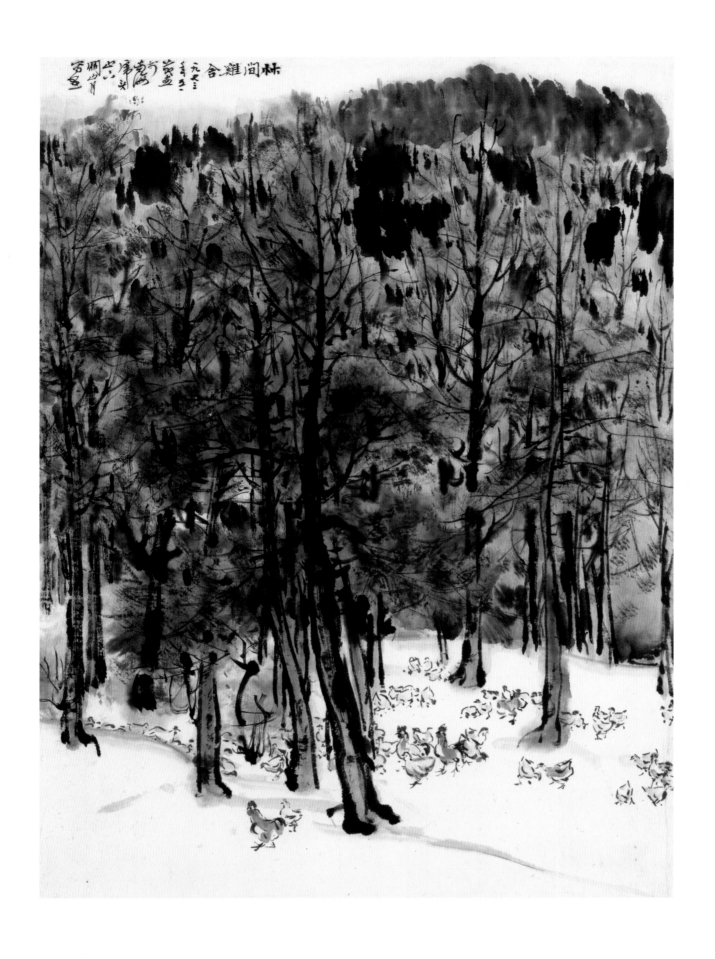

林间鸡舍

1973年
44 cm × 32.5 cm
纸本设色
关山月美术馆藏

款识：林间鸡舍。一九七三年五一节画于南海虎头山下。
关山月写生。

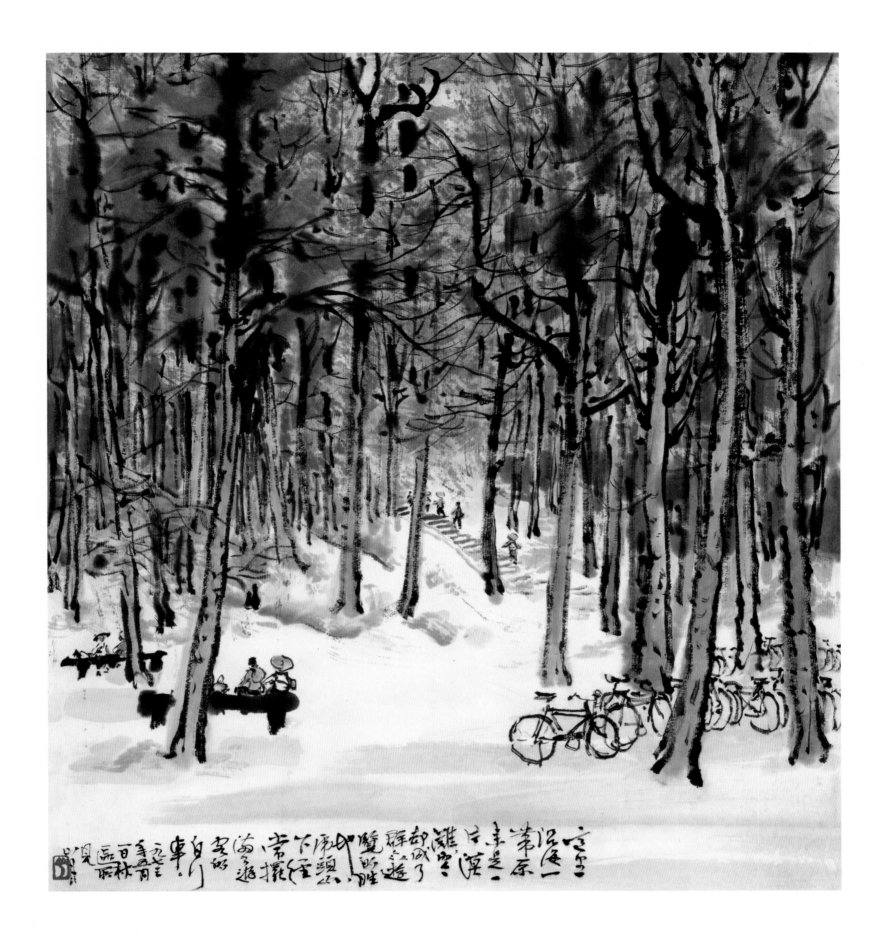

林区所见

1973年
36.7 cm × 33.8 cm
纸本设色
关山月美术馆藏

款识：这里沿海一带原来是一片漠滩，而今却成了群众游览的
　　　胜地，虎头山下经常摆满了游客的自行车。一九七三
　　　年五月一日，林区所见。山月。

印章：山月（朱文）

海岛民兵

1973年
26 cm × 34 cm
纸本设色
岭南画派纪念馆藏

款识：海岛民兵。一九七三年关山月于湛江。
印章：山月（朱文）

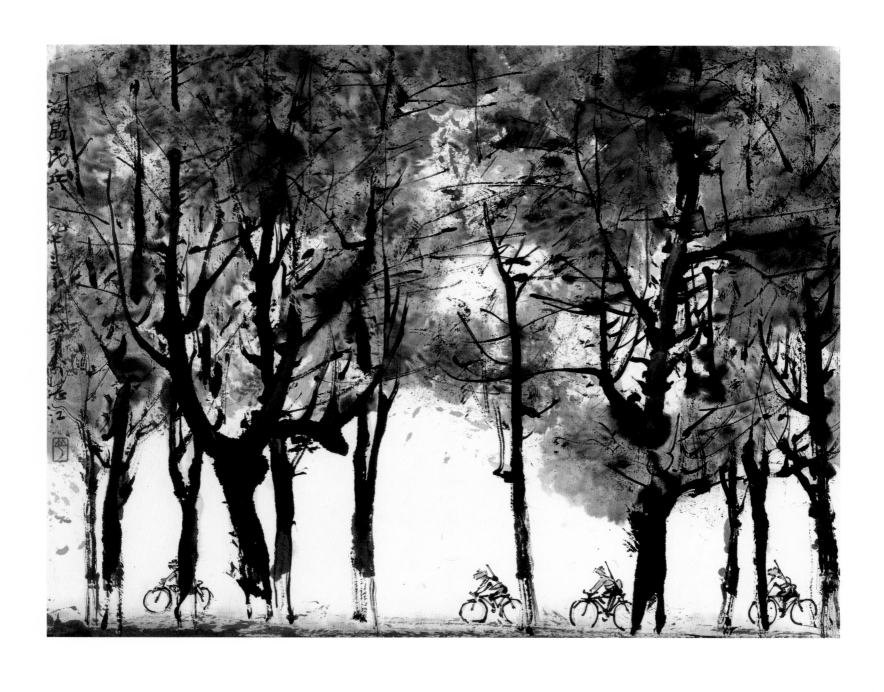

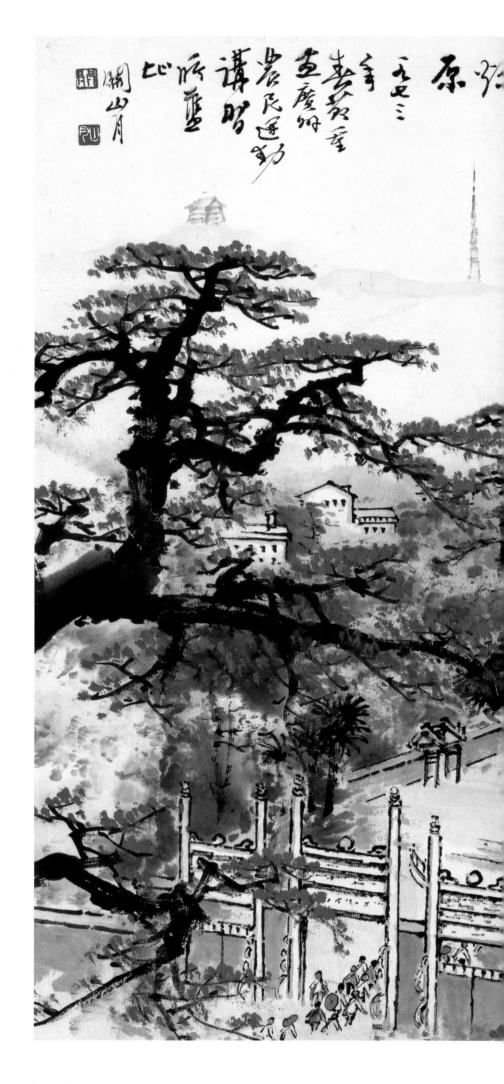

星火燎原

1973年

45.8 cm×62 cm

纸本设色

广州艺术博物院藏

款识：星火燎原。一九七三年春节，重画广州农民运动
　　　讲习所旧址。关山月。

印章：关（朱文）山月（白文）

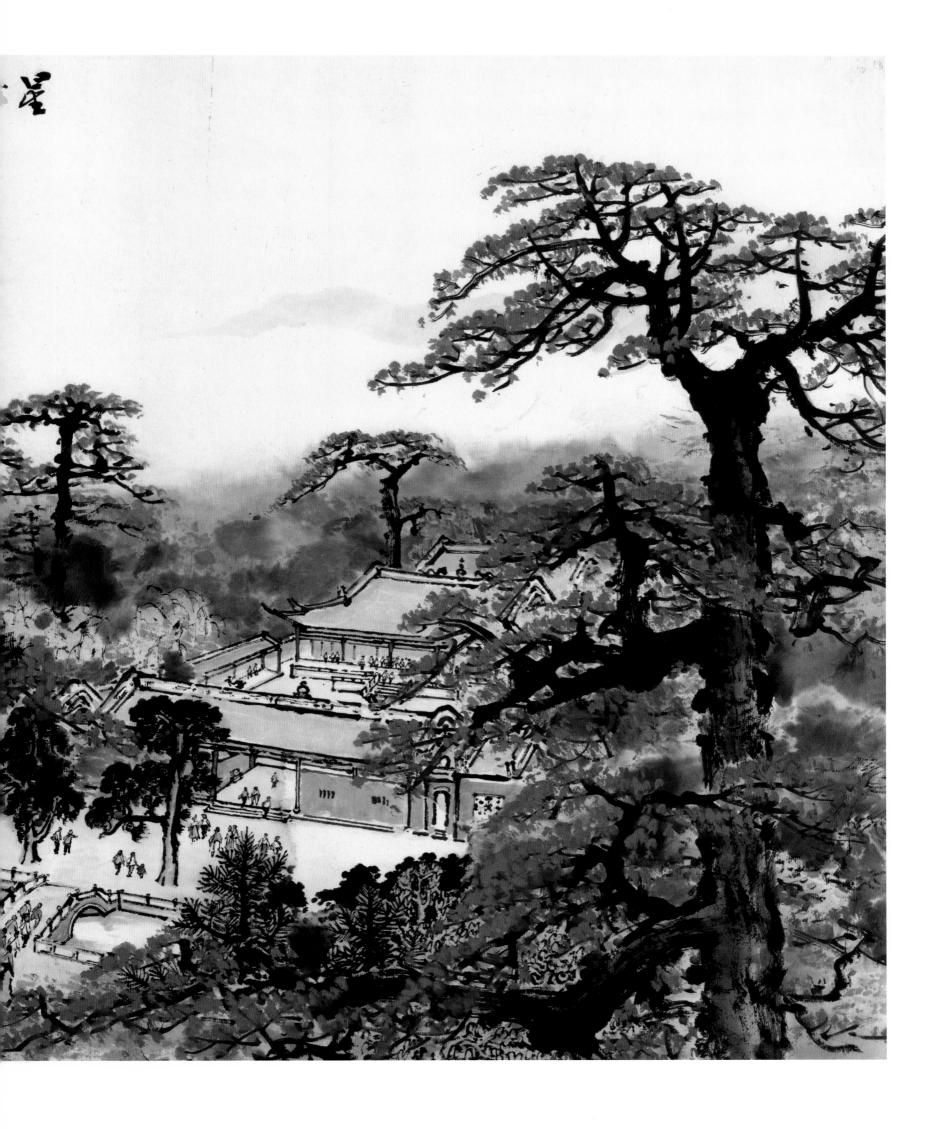

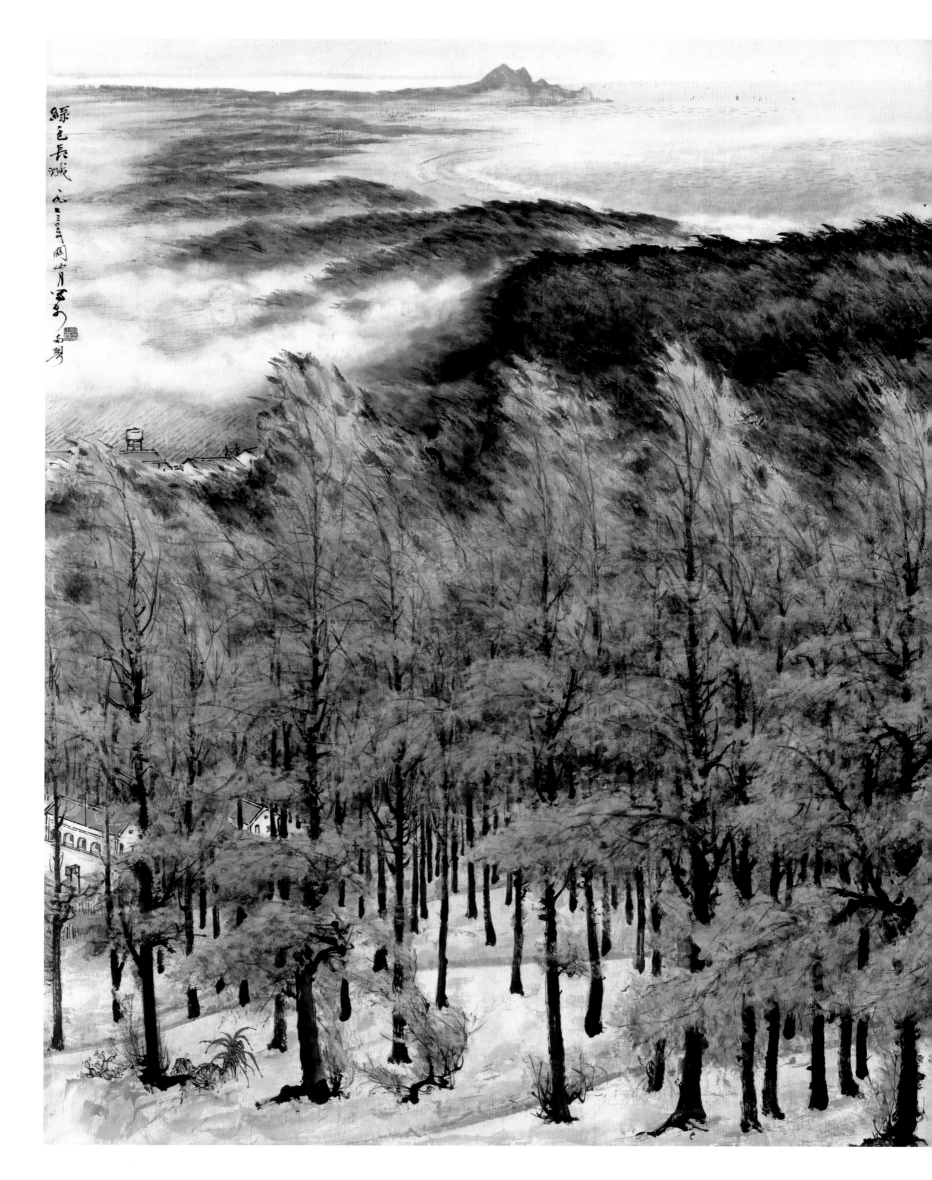

绿色长城

1973年

134.8 cm×214.3 cm

纸本设色

关山月美术馆藏

款识：绿色长城。一九七三年关山月写于南粤。

印章：关山月印（白文） 从生活中来（白文）

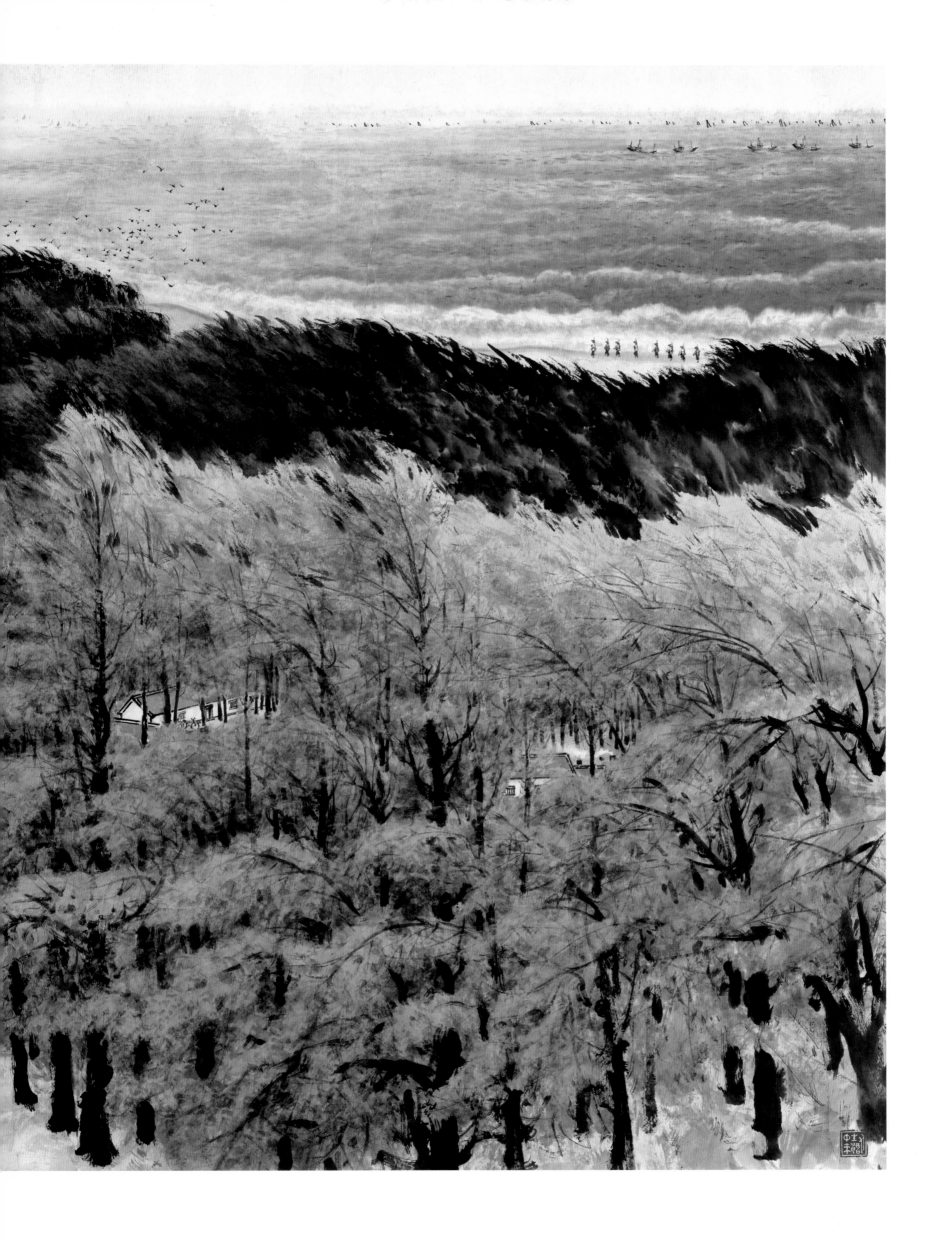

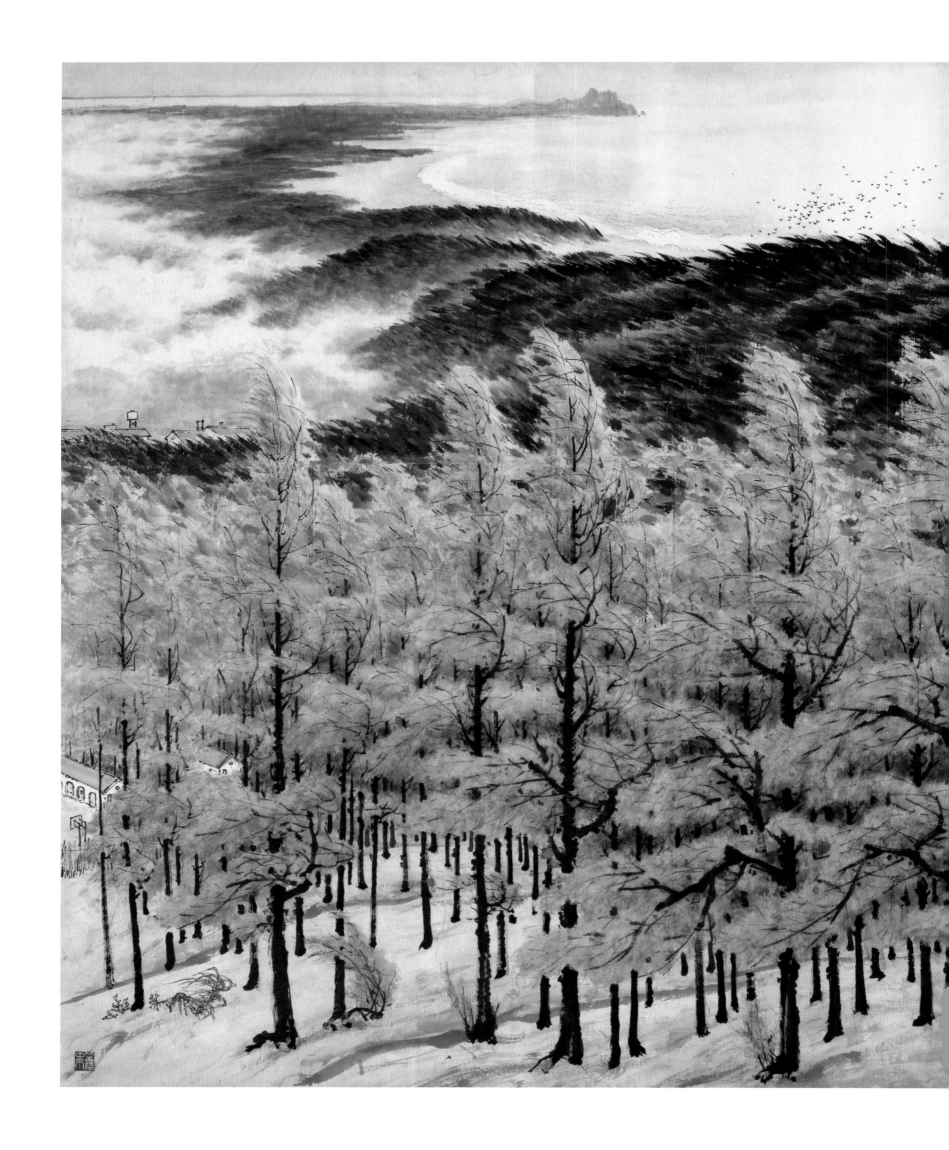

绿色长城

1974年
231 cm × 395.3 cm
纸本设色

款识：绿色长城。一九七四年四月于广州，关山月。

印章：关山月印（白文）七十年代（朱文）
从生活中来（白文）

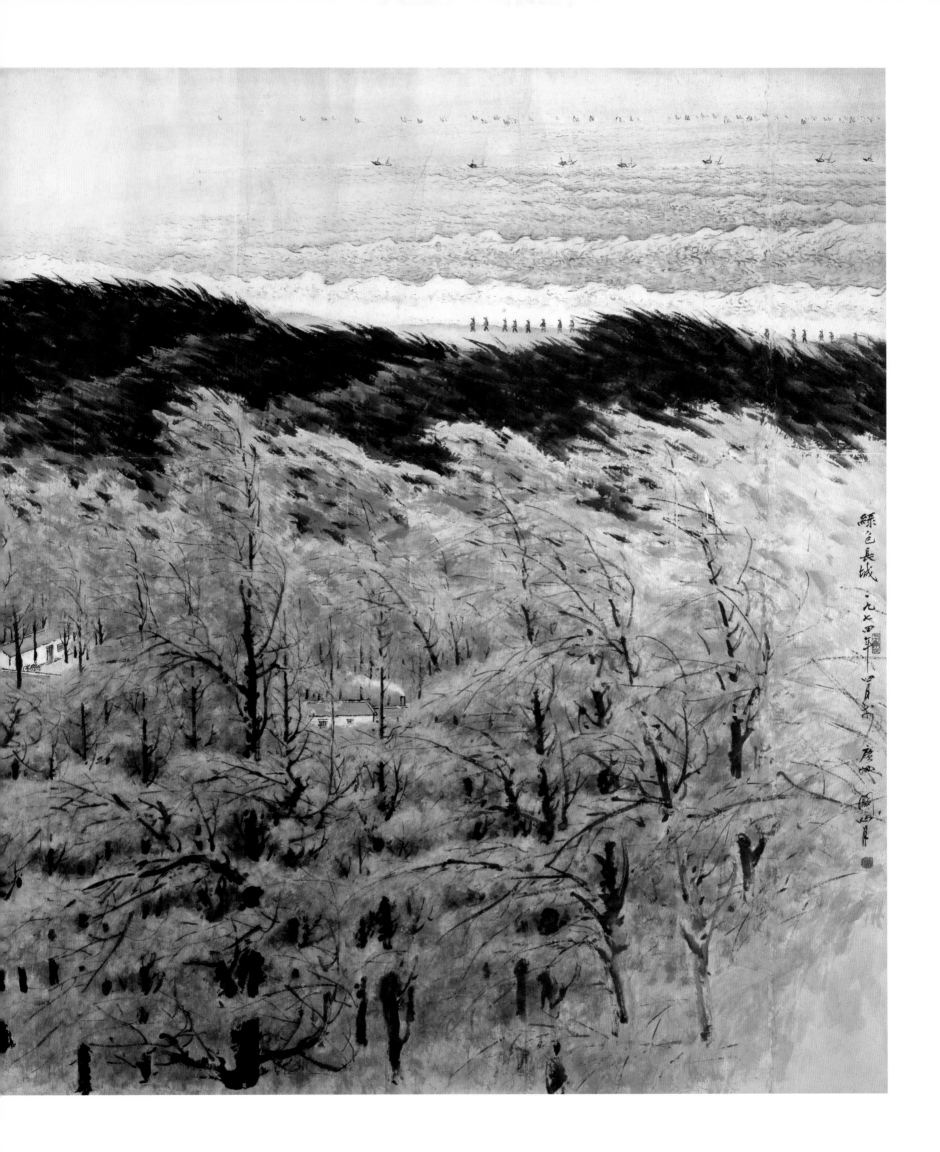

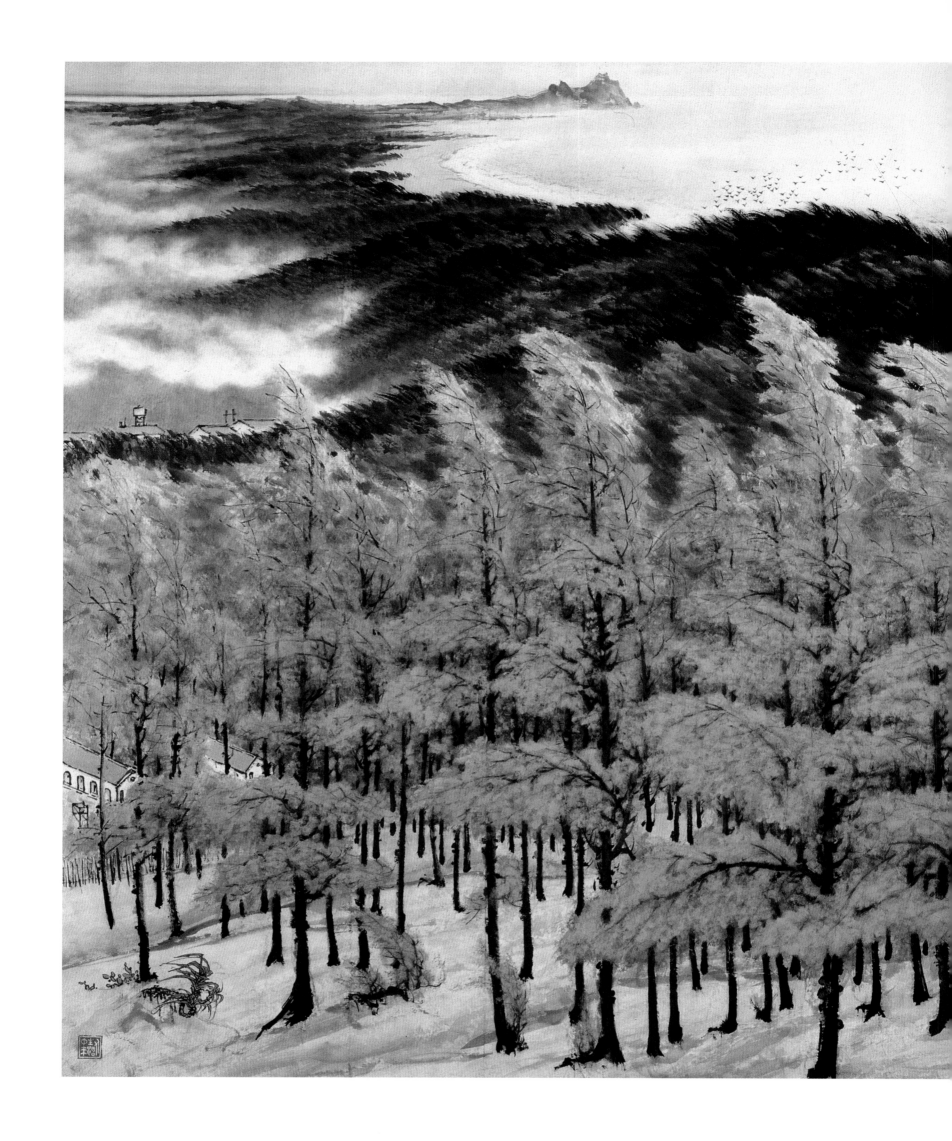

绿色长城

1974年
143.2 cm × 252 cm
纸本设色
中国美术馆藏

款识：绿色长城。一九七四年重画于广州，关山月。

印章：关山月印（白文） 从生活中来（白文）

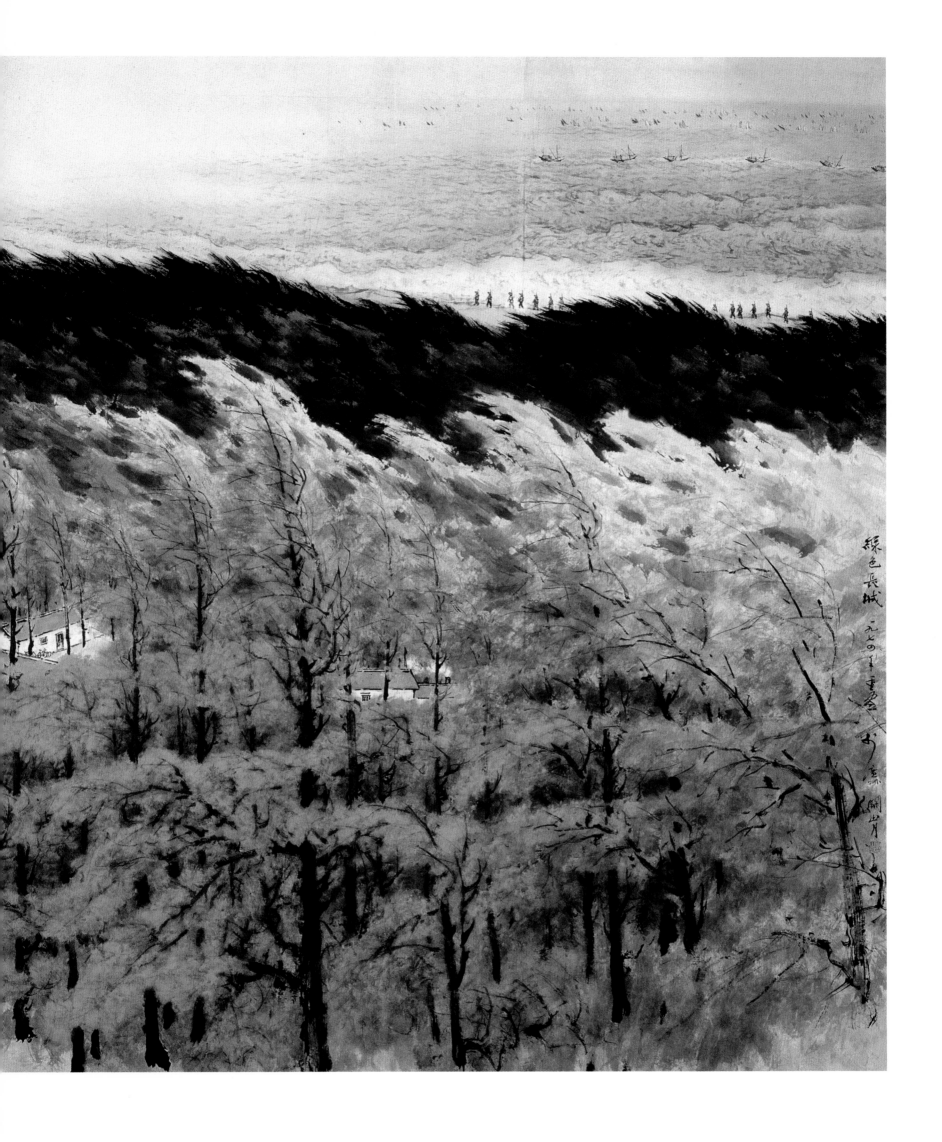

绿色长城 一九七四年 重彩 关山月

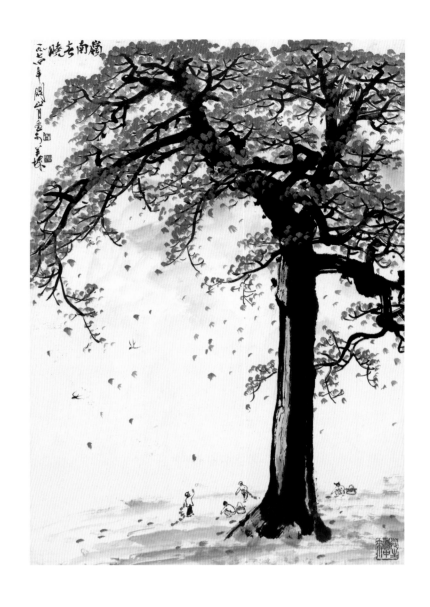

岭南春晓

1974年
68.5 cm×46.8 cm
纸本设色
关山月美术馆藏

款识：岭南春晓。一九七四年关山月画于羊城。
印章：关（朱文） 山月（白文） 从生活中来（朱文）

春暖南粤

1974年
183 cm×143.5 cm
纸本设色
广州艺术博物院藏

款识：春暖南粤。一九七四年关山月写于广州。
印章：关山月印（白文） 七十年代（朱文）

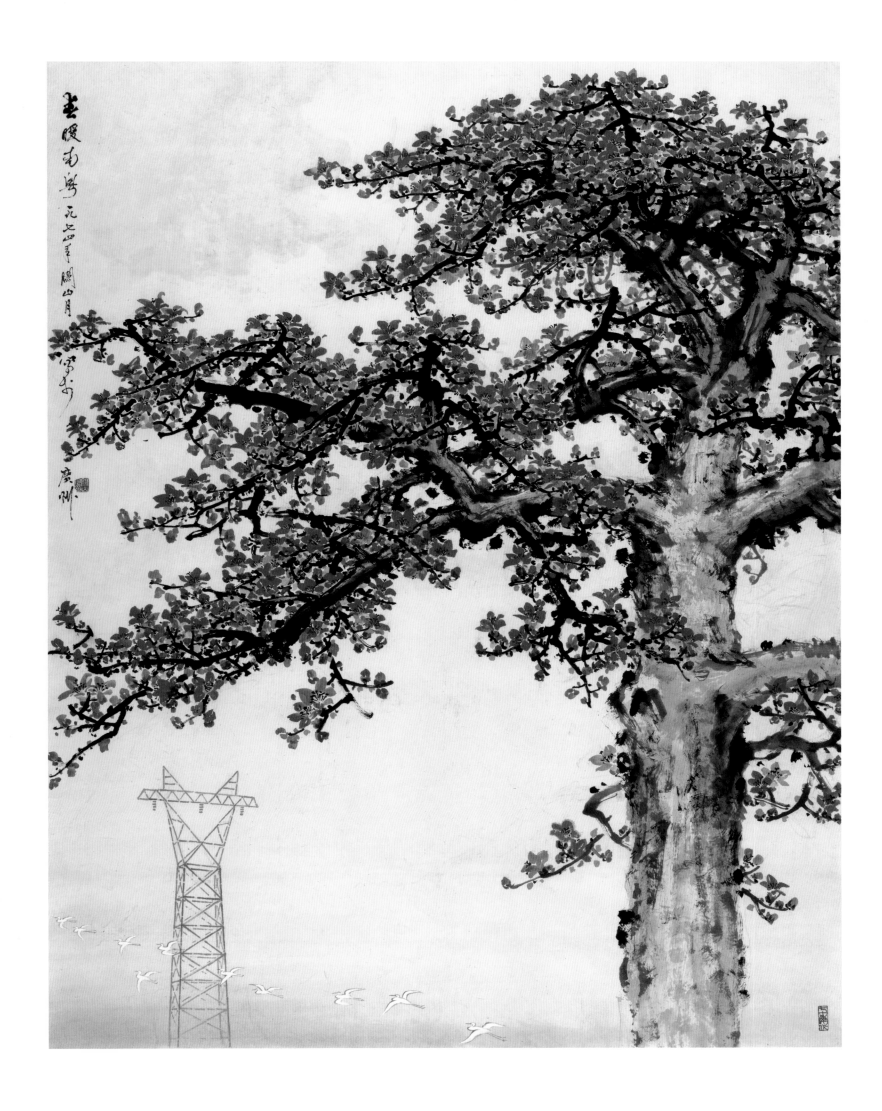

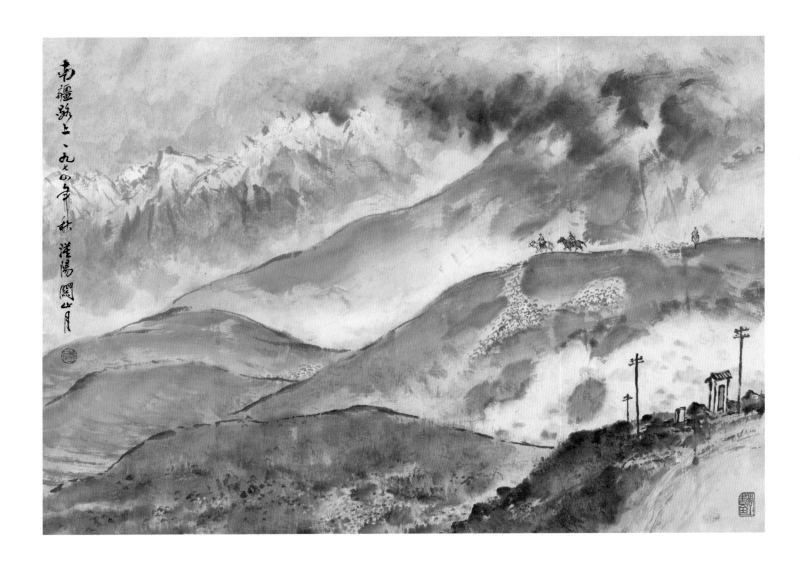

南疆路上

1974年
47.1 cm×65.8 cm
纸本设色
私人藏

款识：南疆路上。一九七四年秋，漠阳关山月。
印章：关山月（朱文） 隔山书舍（朱文）

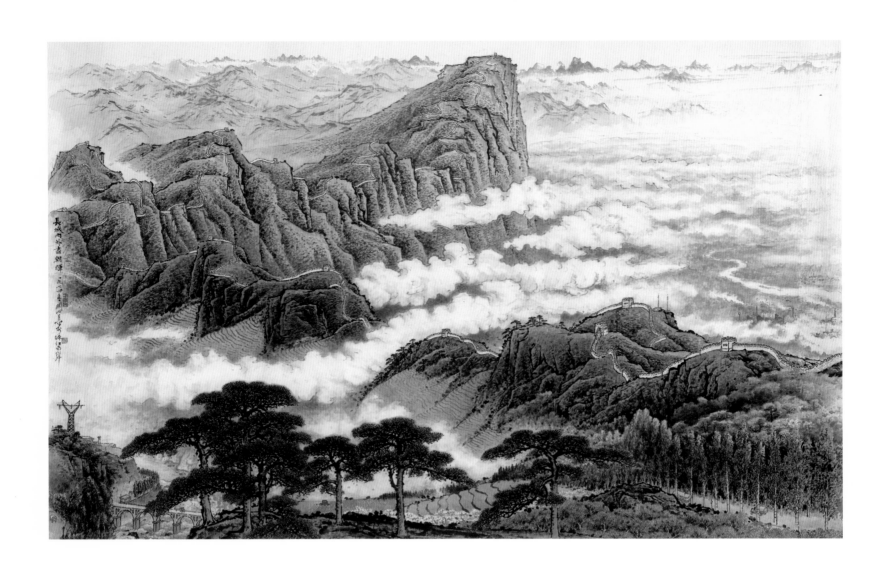

长城内外尽朝晖

1974年
142.3 cm×219.4 cm
纸本设色
关山月美术馆藏

款识：长城内外尽朝晖。一九七四年关山月写于珠江南岸。
印章：关山月印（白文） 七十年代（朱文）

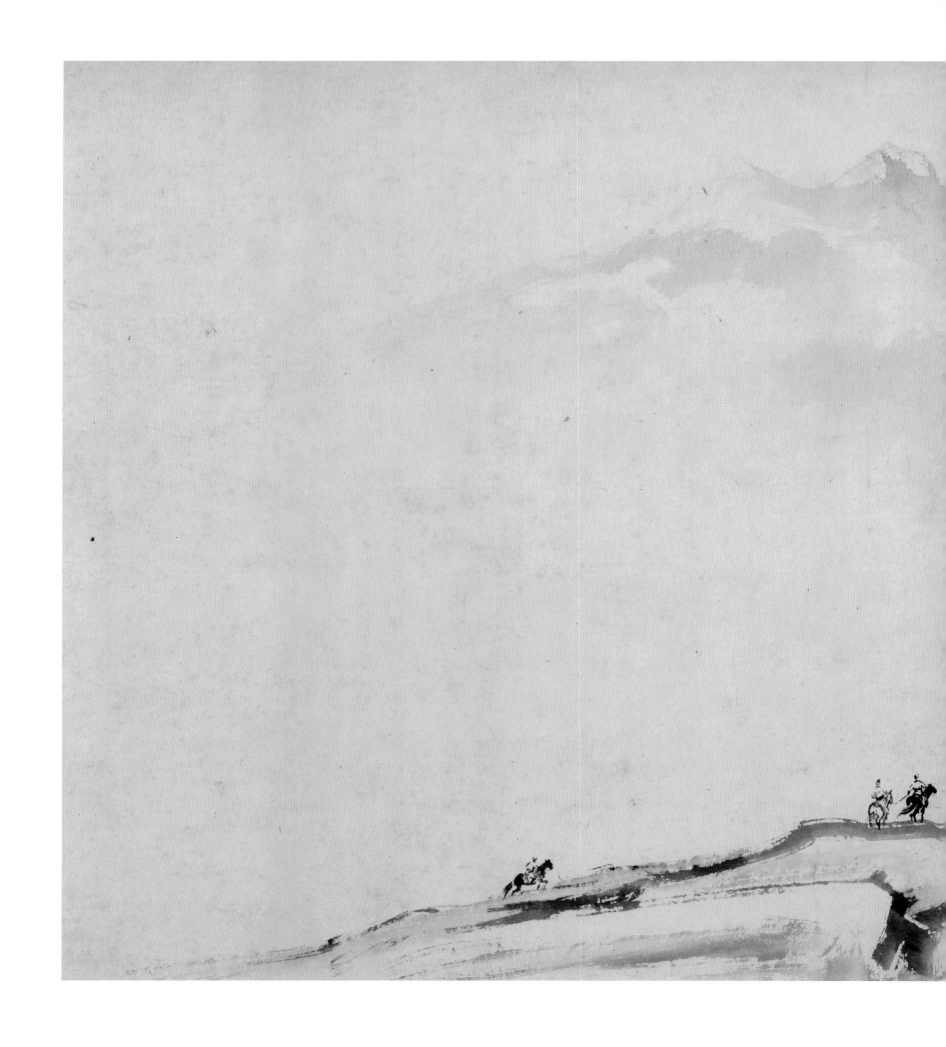

塞外跃马

1974年
44.5 cm × 117.5 cm
纸本水墨
深圳博物馆藏

款识：锡永同志属画并乞正之。一九七四年春，关山月于珠
　　　江南岸。

印章：关（朱文）山月（白文）

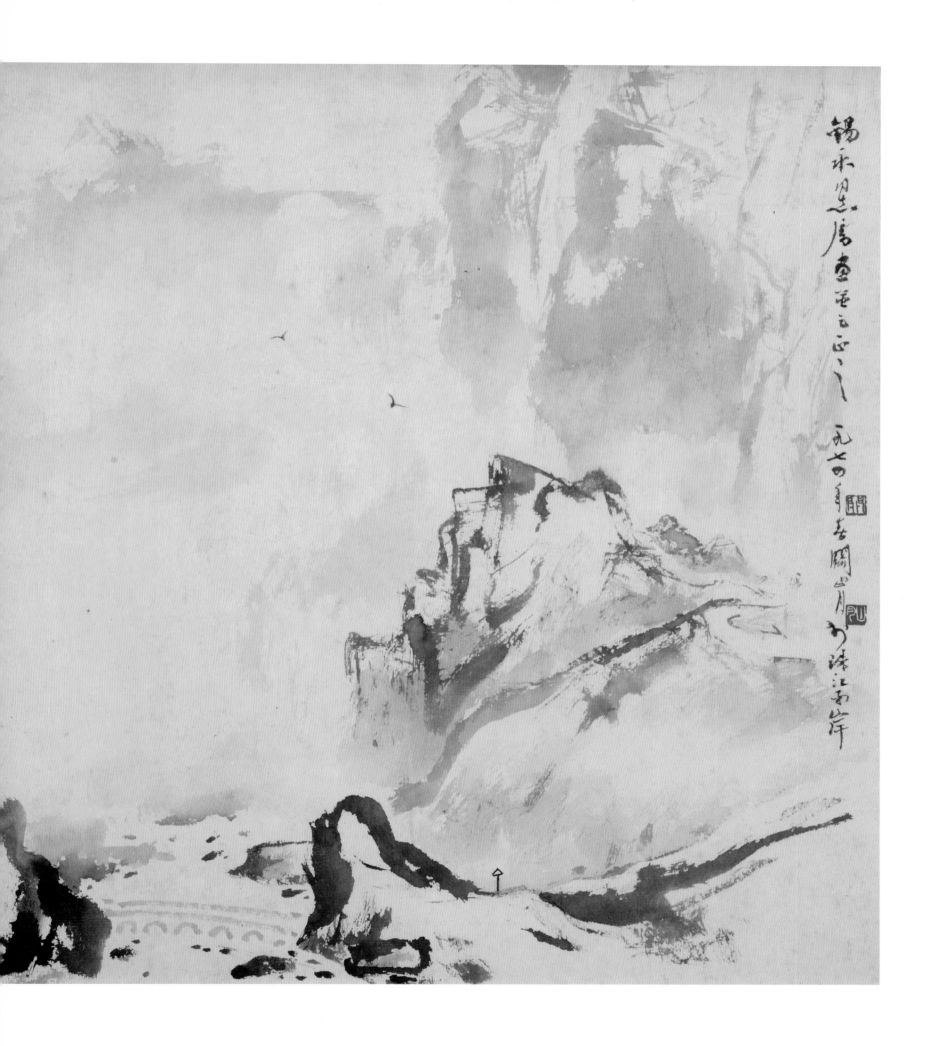

韶山青松

1975年
80 cm × 80.4 cm
纸本设色
关山月美术馆藏

款识：韶山青松。一九七五年首次瞻仰毛主席旧居，同年
　　　十二月廿六日画成于珠江南岸。关山月并记。

印章：关山月（朱文）

韶山青松

1975年
80 cm×80.4 cm
纸本设色
关山月美术馆藏

款识：韶山青松。一九七五年首次瞻仰毛主席旧居，同年
　　　十二月廿六日画成于珠江南岸。关山月并记。

印章：关山月（朱文）

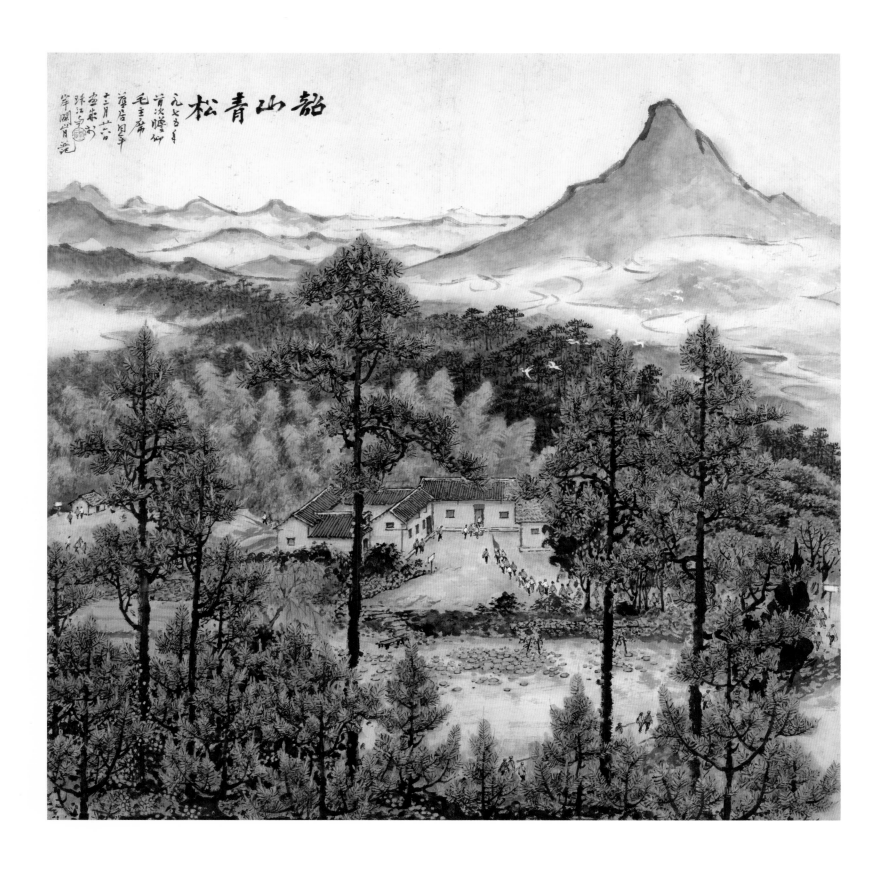

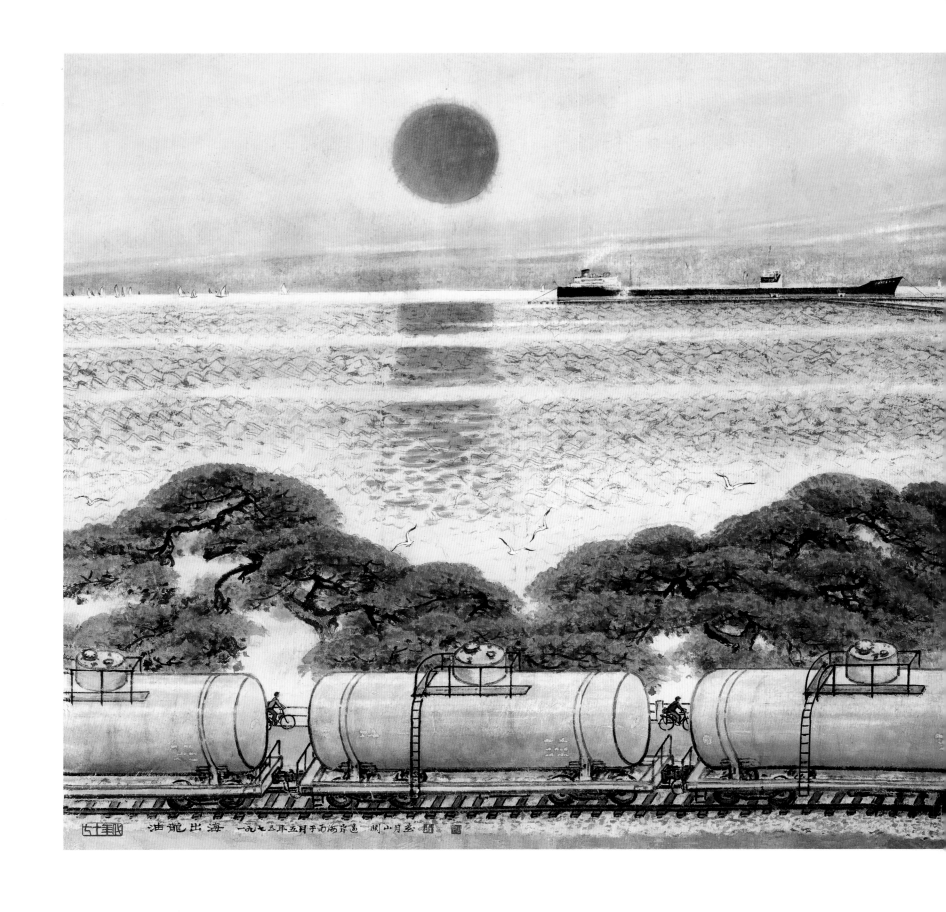

油龙出海

1975年
76.6 cm×180.8 cm
纸本设色
私人藏

款识：油龙出海。一九七五年五月于南海岸边。关山月画。
印章：关（朱文）山月（白文）七十年代（朱文）

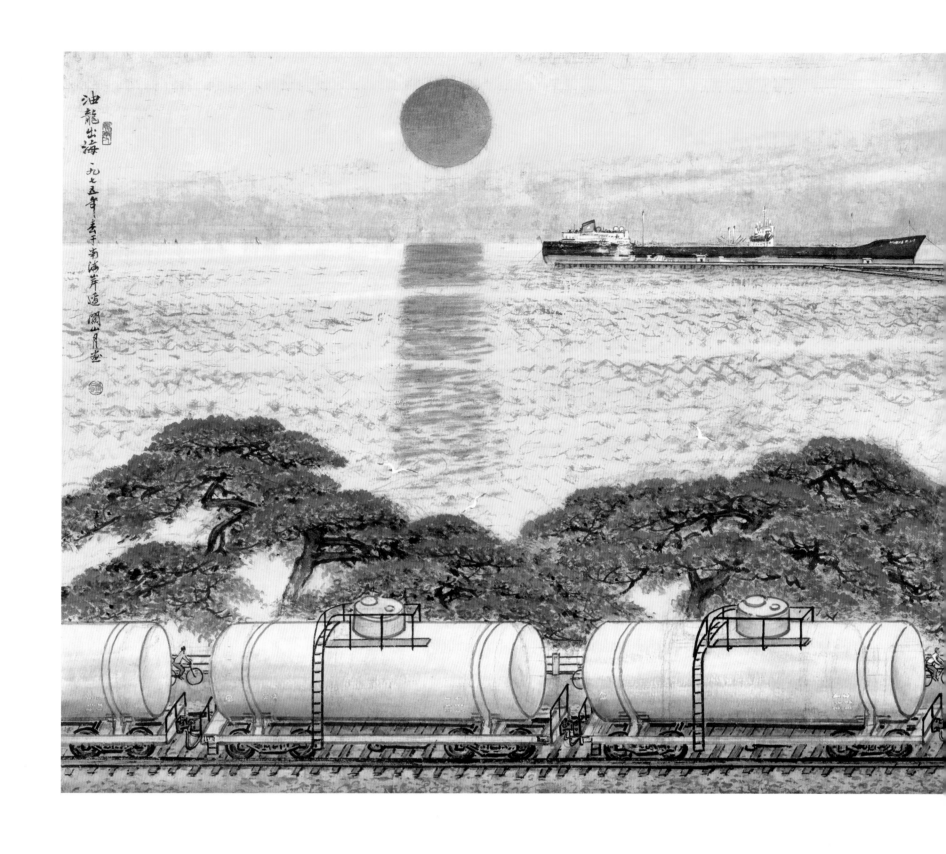

油龙出海

1975年
76.6 cm × 180.8 cm
纸本设色
私人藏

款识：油龙出海。一九七五年春于南海岸边。关山月画。
印章：关山月（朱文）岭南人（朱文）七十年代（朱文）

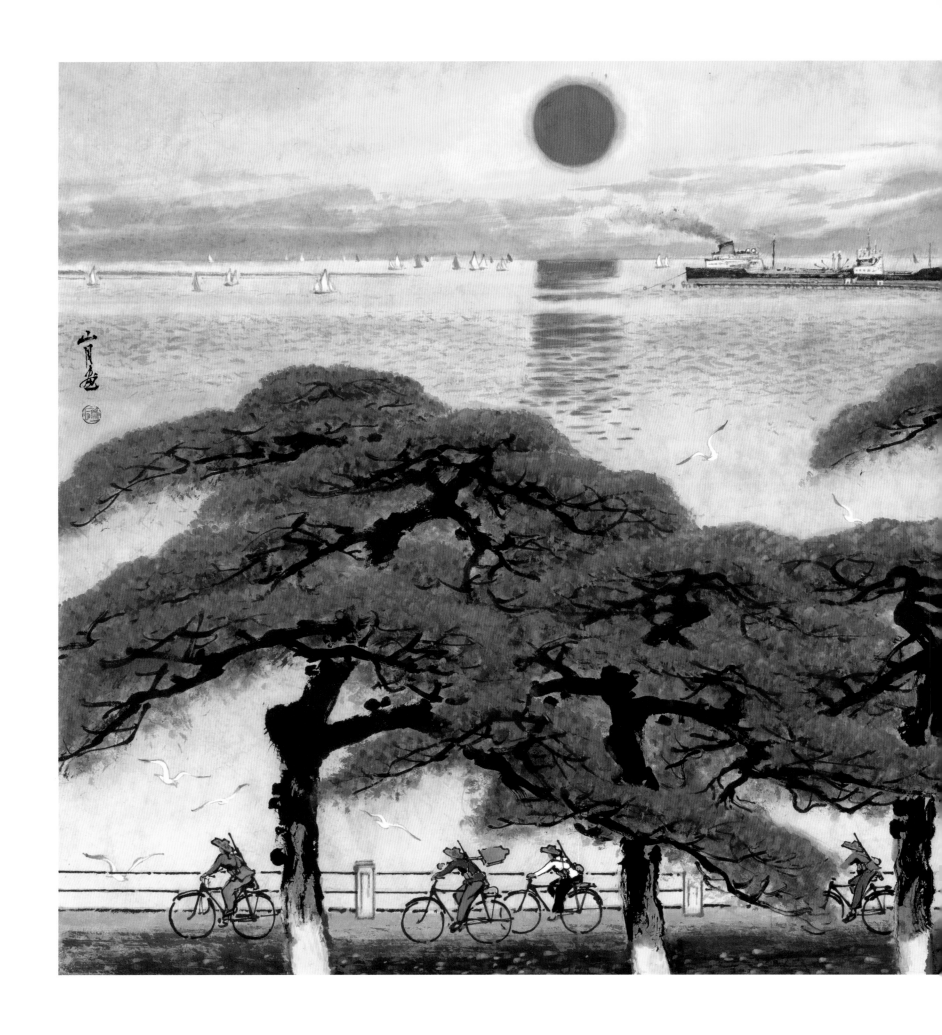

晨练

1975年
69.5 cm×134 cm
纸本设色
私人藏

款识：山月画。
印章：关山月（朱文）

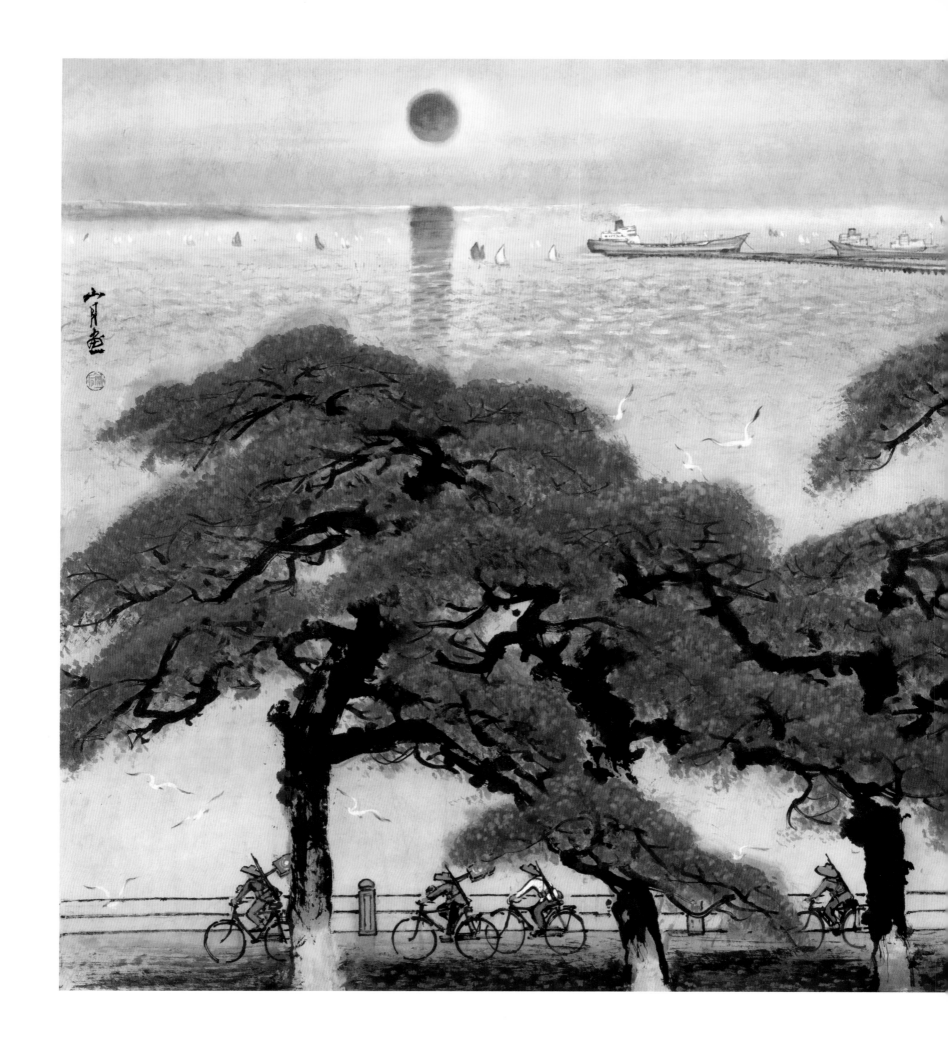

款识：山月画。

印章：关山月（朱文）

晨练

1975年

69.6 cm×132 cm

纸本设色

私人藏

款识：山月画。

印章：关山月（朱文）

星火燎原

1976年
95 cm × 57 cm
纸本设色
私人藏

款识：星火燎原。毛主席主办农民运动讲习所五十周年，
图此以志记庆。一九七六年五月于广州。关山月并记。

印章：关（朱文） 山月（白文） 七十年代（朱文）

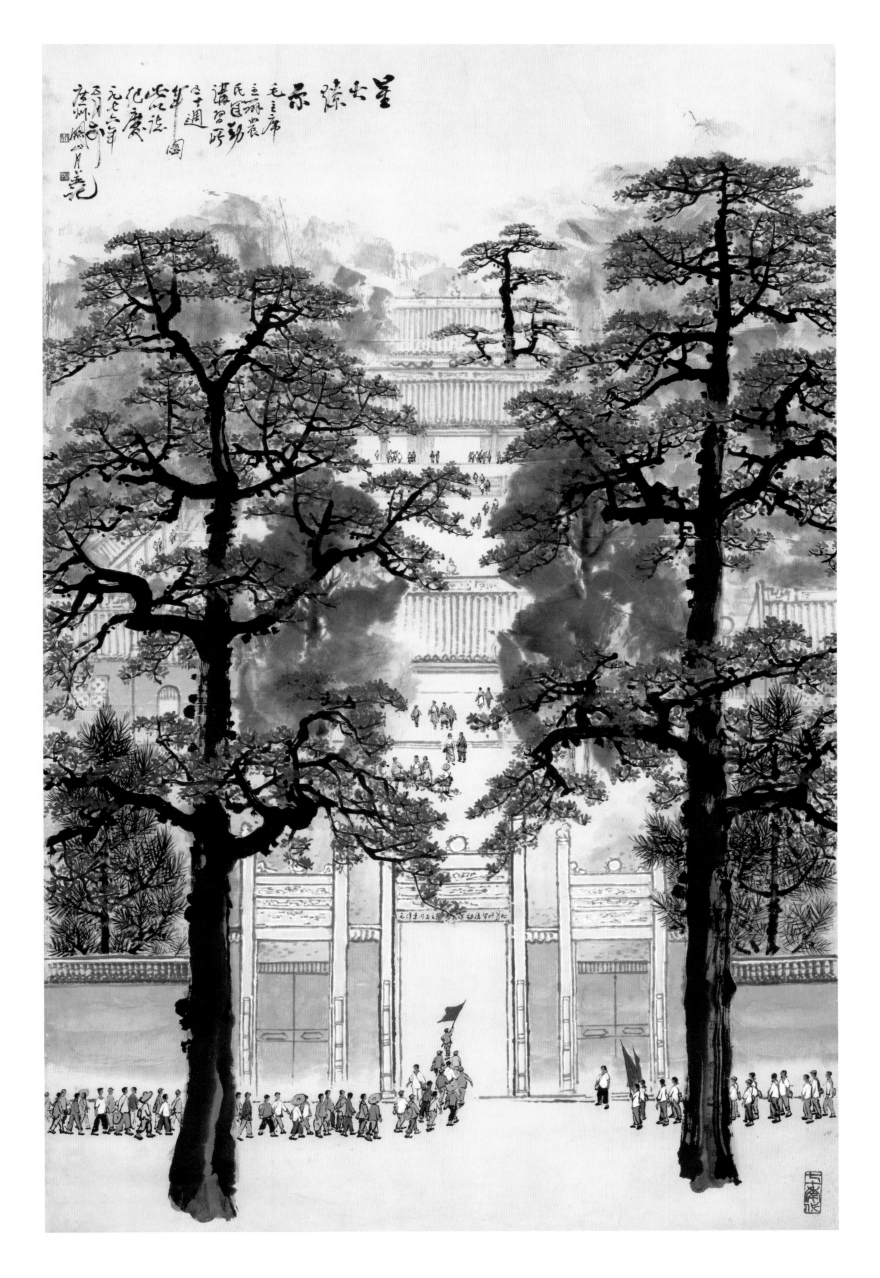

雨后山更青

1976年
93 cm × 61.5 cm
纸本设色
关山月美术馆藏

款识：雨后山更青。不平凡的一九七六年，画于珠江南岸。
　　　关山月并题。

印章：关山月（朱文）

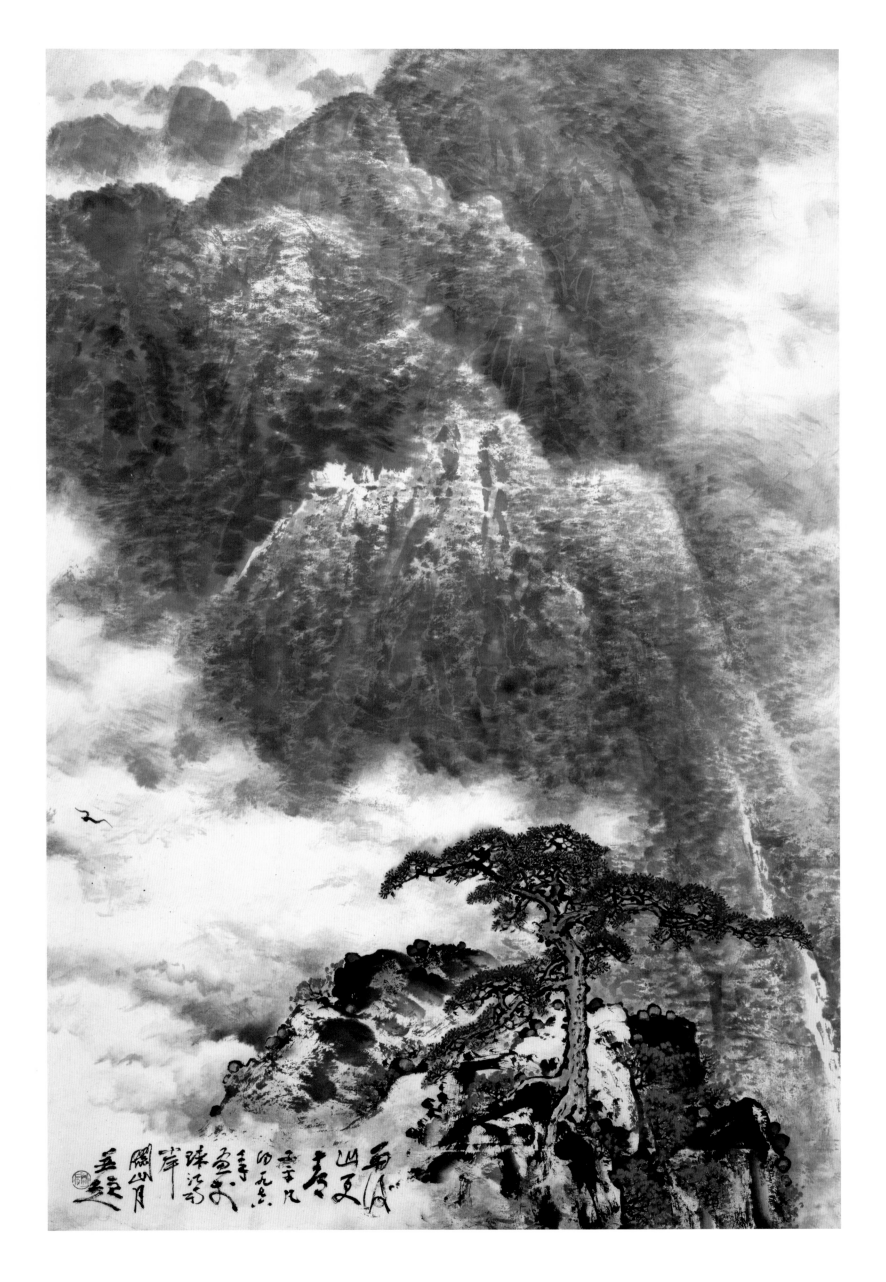

五老峰下育新苗

1976年
130 cm × 83 cm
纸本设色
关山月美术馆藏

款识：五老峰下育新苗。一九七六年八月首登了葱笼耸翠
的庐山，参观了江西共大庐山分校，因有感而图
之。关山月并记于珠江南岸。（脱次字）

印章：关（朱文） 七十年代（朱文）

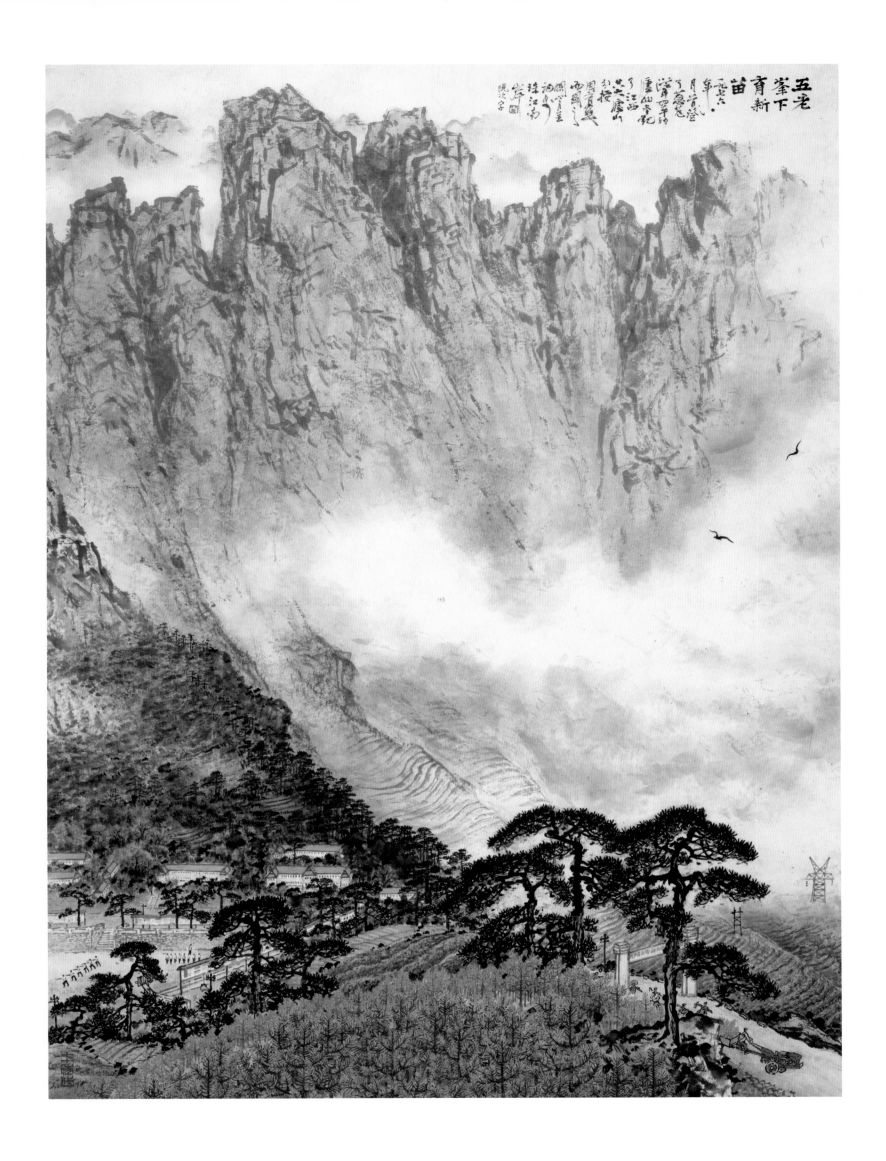

五老峯下育新苗

款识：雪松。丙辰年，关山月画。
印章：关山月（白文）

雪松图

1976年
170 cm×95.5 cm
纸本设色
关山月美术馆藏

款识：雪松。丙辰年，关山月画。
印章：关山月（白文）

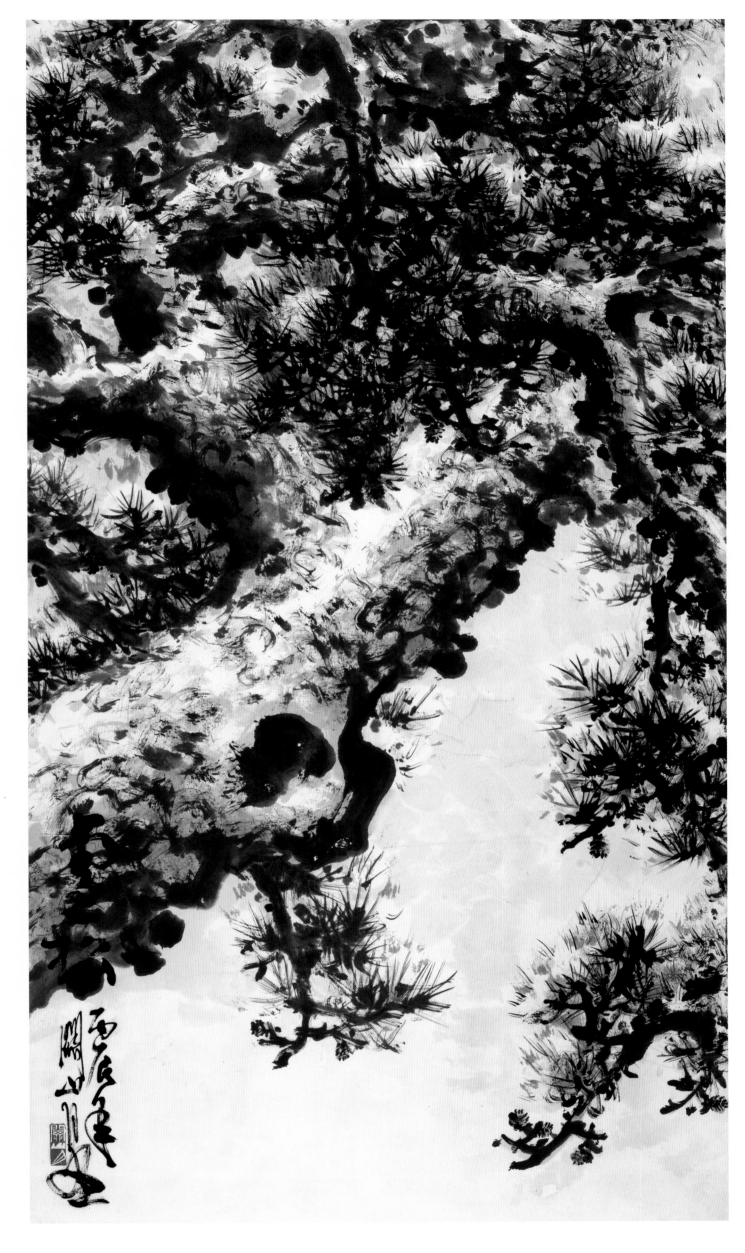

朱砂冲哨口写生

1977年
44.7 cm×69.3 cm
纸本设色
关山月美术馆藏

款识：山月写生。
印章：关山月（朱文）

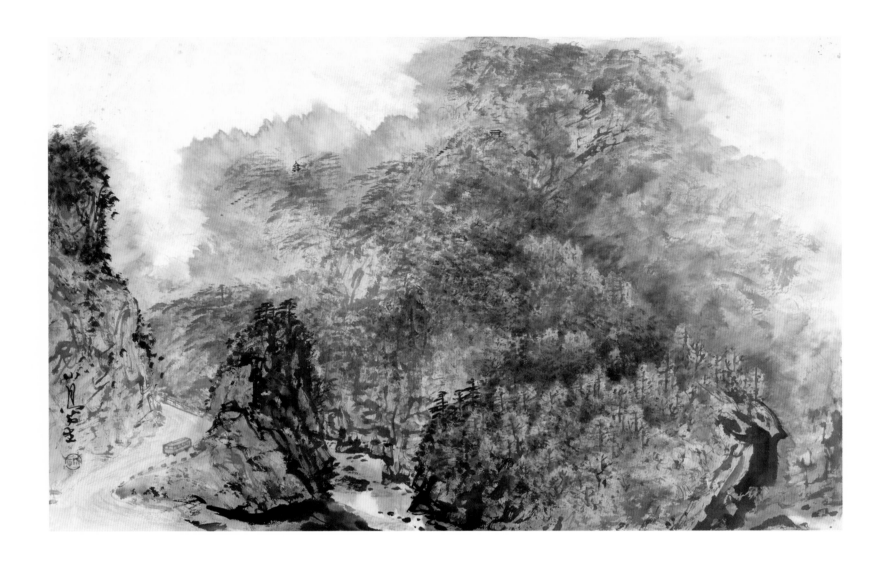

朱砂冲畔的松林

1977年

44.6 cm×69.2 cm

纸本设色

关山月美术馆藏

款识：山月写生。

印章：关山月印（白文）

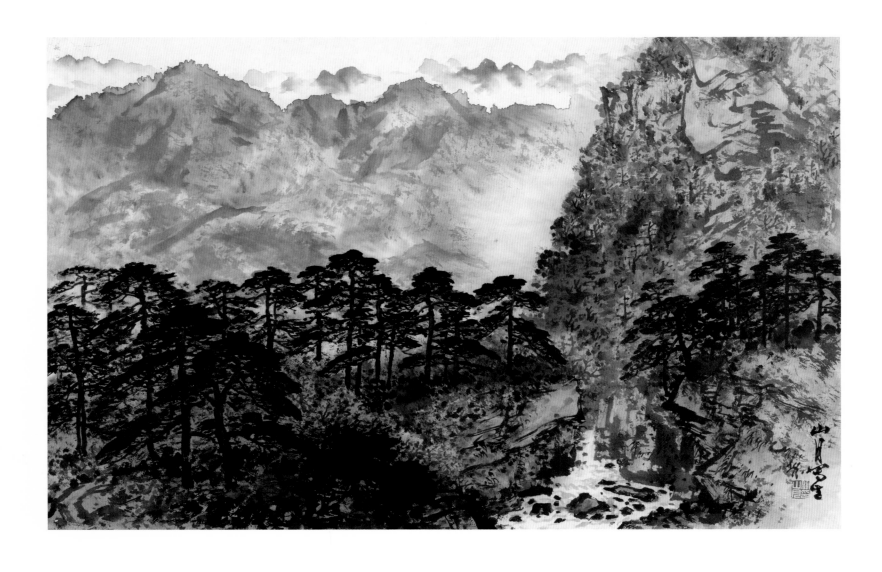

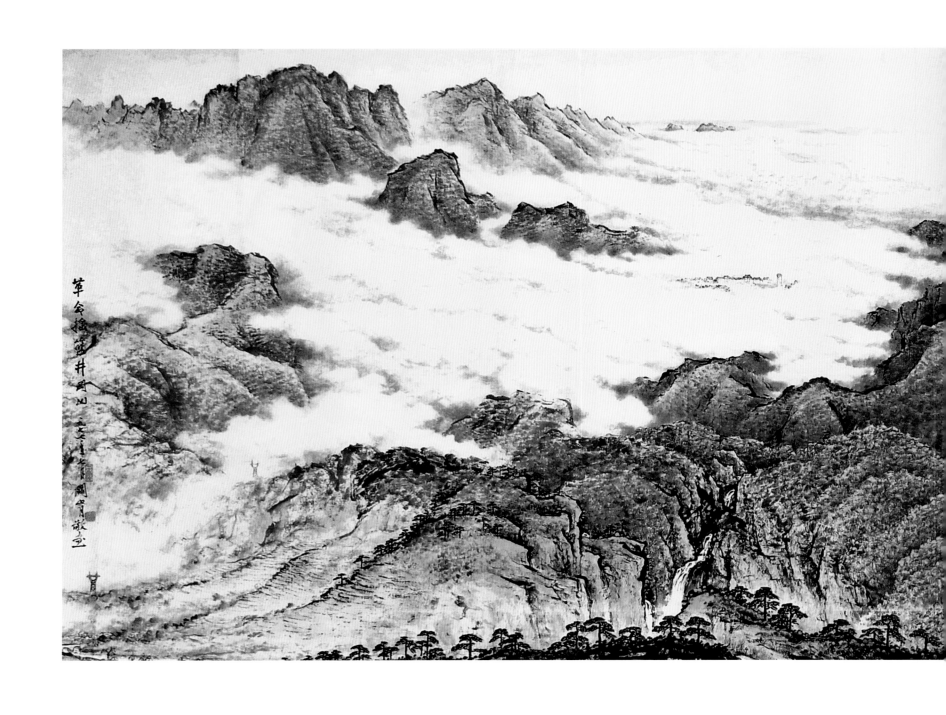

革命摇篮井冈山

1977年
150 cm × 450 cm
纸本设色
毛主席纪念堂藏

款识：革命摇篮井冈山。一九七七年七月关山月敬画。
印章：关山月印（白文）七十年代（朱文）

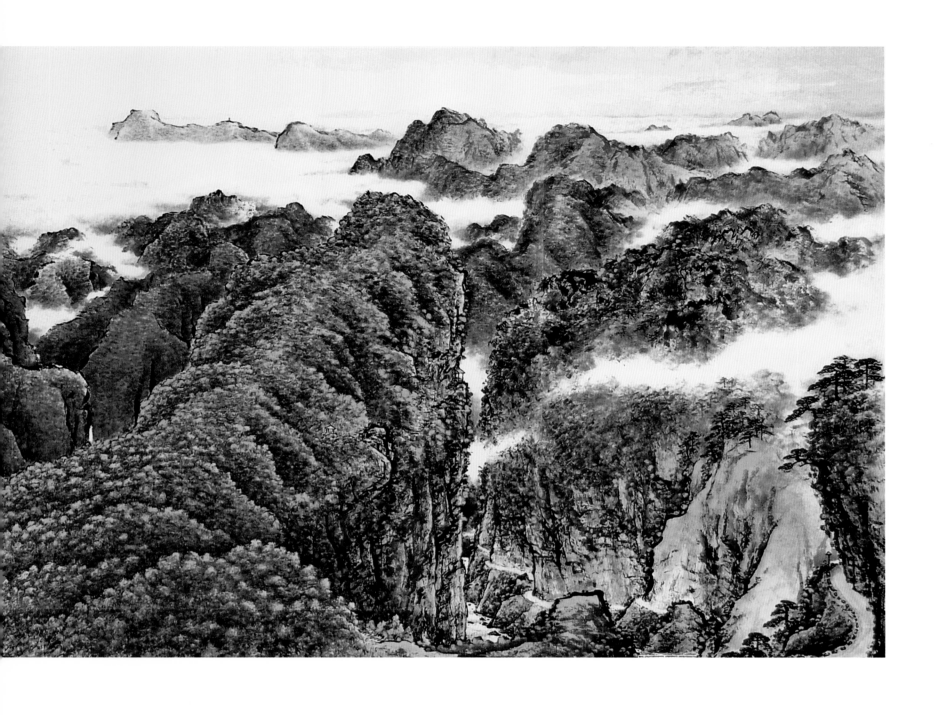

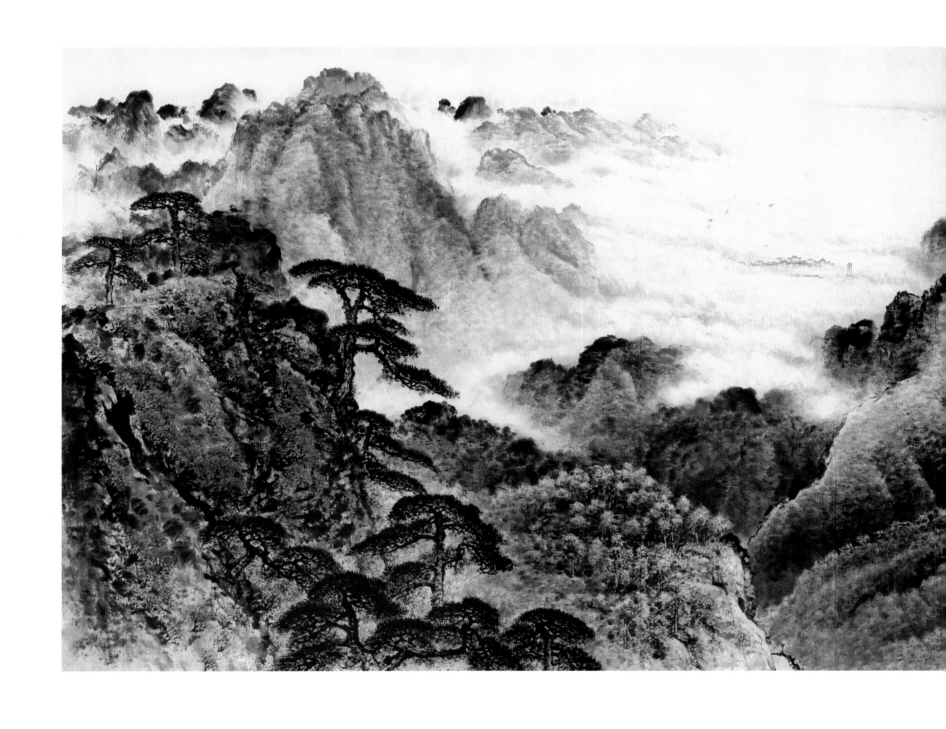

井冈山颂

1977年
150 cm×450 cm
纸本设色
广东省博物馆藏

款识：井冈山颂。一九七七年七月关山月画于广州。
印章：关山月印（白文）七十年代（朱文）

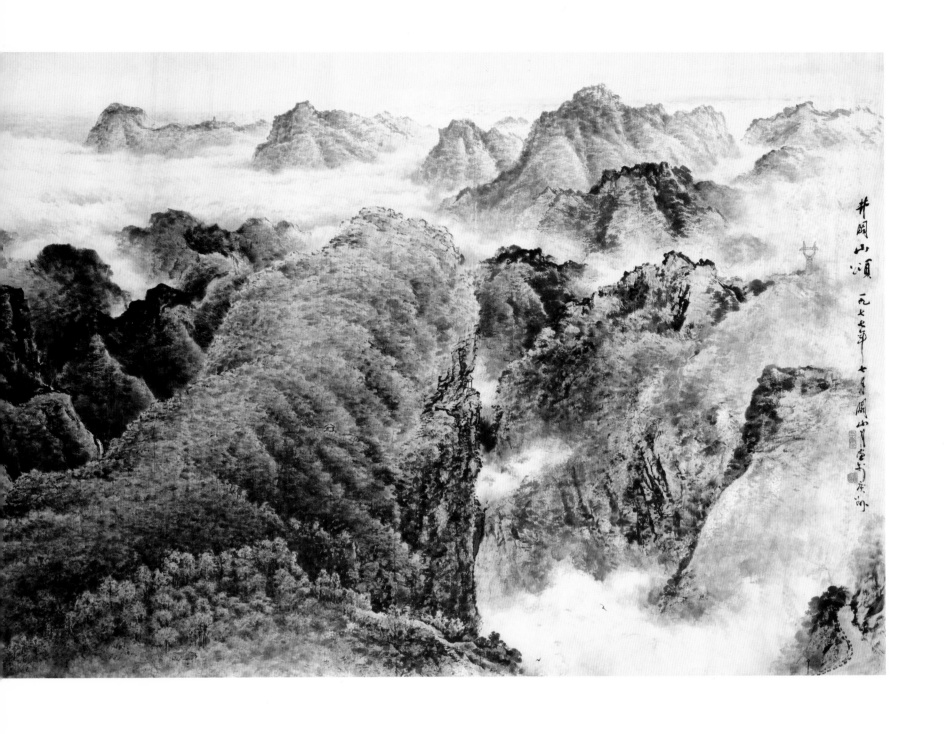

井岡山頌 一九七七年七月 關山月寫于廣州

风景这边独好

1977年
137 cm × 69 cm
纸本设色
私人藏

款识：风景这边独好。一九七七年重九忆写黄山所见。
关山月于广州。

印章：关山月（朱文）古人师谁（白文）

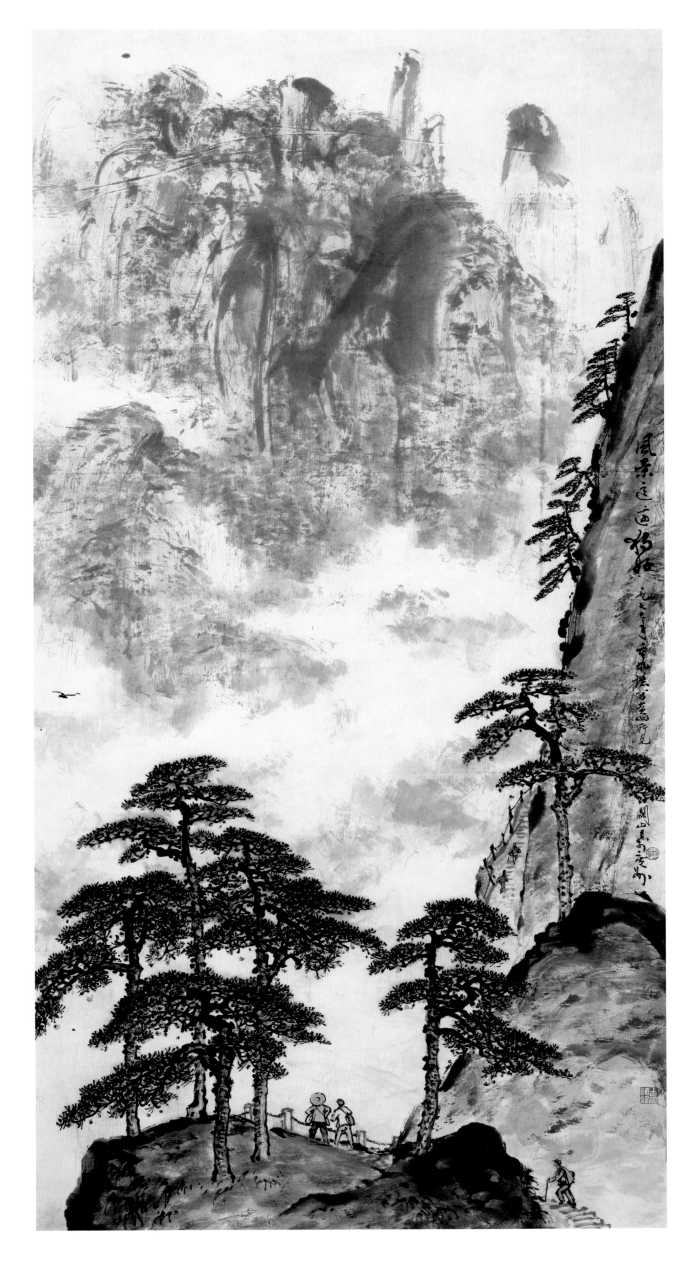

松峰竞秀

1977年
139.5 cm×69.5 cm
纸本设色
关山月美术馆藏

款识：松峰竞秀。从蓬莱三岛望天都峰有此奇境。一九七七年
　　　八月黄山游归写于珠江南岸，关山月并记。
印章：关山月印（白文）　七十年代（朱文）

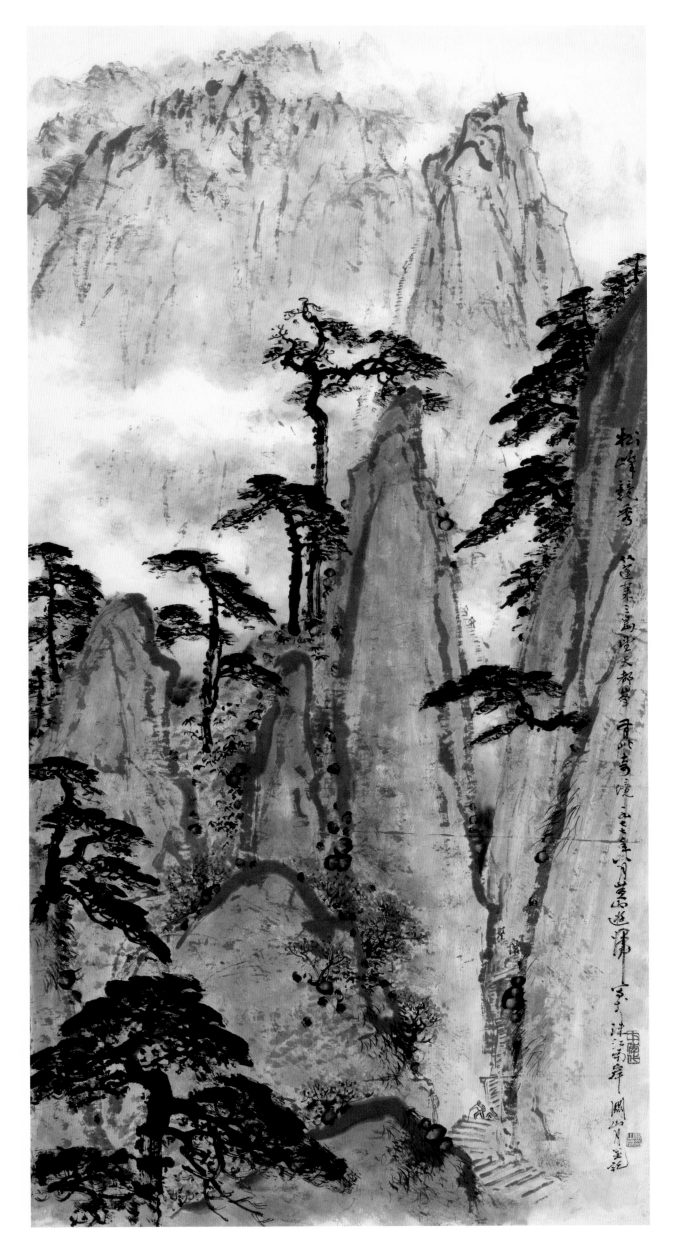

松峰競秀

八蓬兼三島登天都峯 于此奇境 一九七三年八月萬水遊罷

實景 珠江牛律 關山月並記

纸本水墨

关山月美术馆藏

款识：大雪压青松，青松挺且直。要知松高洁，待到雪化时。

　　　　一九七七年初冬并录陈毅同志诗句。关山月于珠江南

　　　　岸。

印章：关山月印（白文）　漠阳（朱文）　七十年代（朱文）

　　　　笔墨当随时代（白文）

青松

1977年

148.5 cm×47 cm

纸本水墨

关山月美术馆藏

款识：大雪压青松，青松挺且直。要知松高洁，待到雪化时。

　　　　一九七七年初冬并录陈毅同志诗句。关山月于珠江南

　　　　岸。

印章：关山月印（白文）　漠阳（朱文）　七十年代（朱文）

　　　　笔墨当随时代（白文）

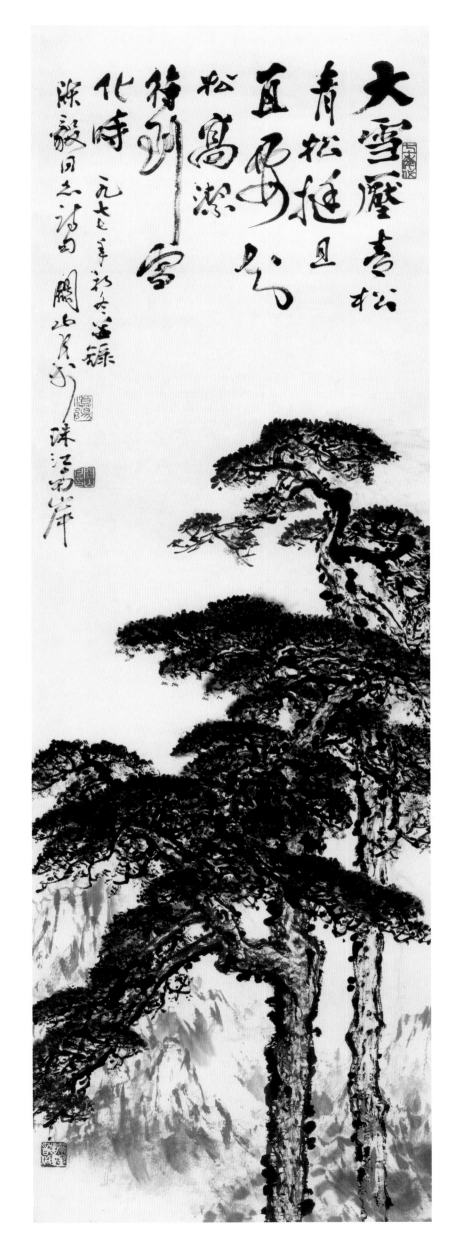

大雪壓青松

青松挺且直

要知松高潔

待到雪化時

一九七七年新春書錄

陳毅同志詩句

關山月於深圳河南岸

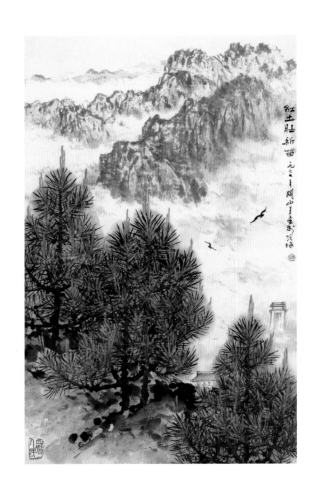

红土壮新苗

1977年
93.2 cm×57.8 cm
纸本设色
关山月美术馆藏

款识：红土壮新苗。一九七七年关山月画于茨坪。
印章：关山月（朱文） 为人民（朱文）

黄洋界炮位工事遗址

1978年
44.9 cm×80.5 cm
纸本设色
广州艺术博物院藏

款识：到了黄洋界，看了昔日战地遗址，重温了毛主席
　　　《西江月·井冈山》的词句，有感图此，以志革命
　　　情怀耳。一九七八年新春关山月并记。

印章：关（朱文）山月（白文）

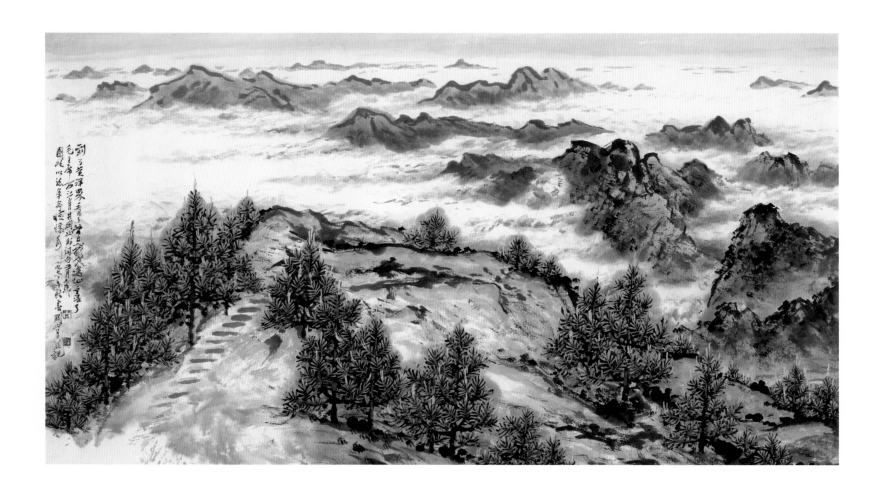

浮云卷翠峰

1978年
93.3 cm×47 cm
纸本水墨
广州艺术博物院藏

款识：关山月画。
印章：关山月（白文）古人师谁（白文）

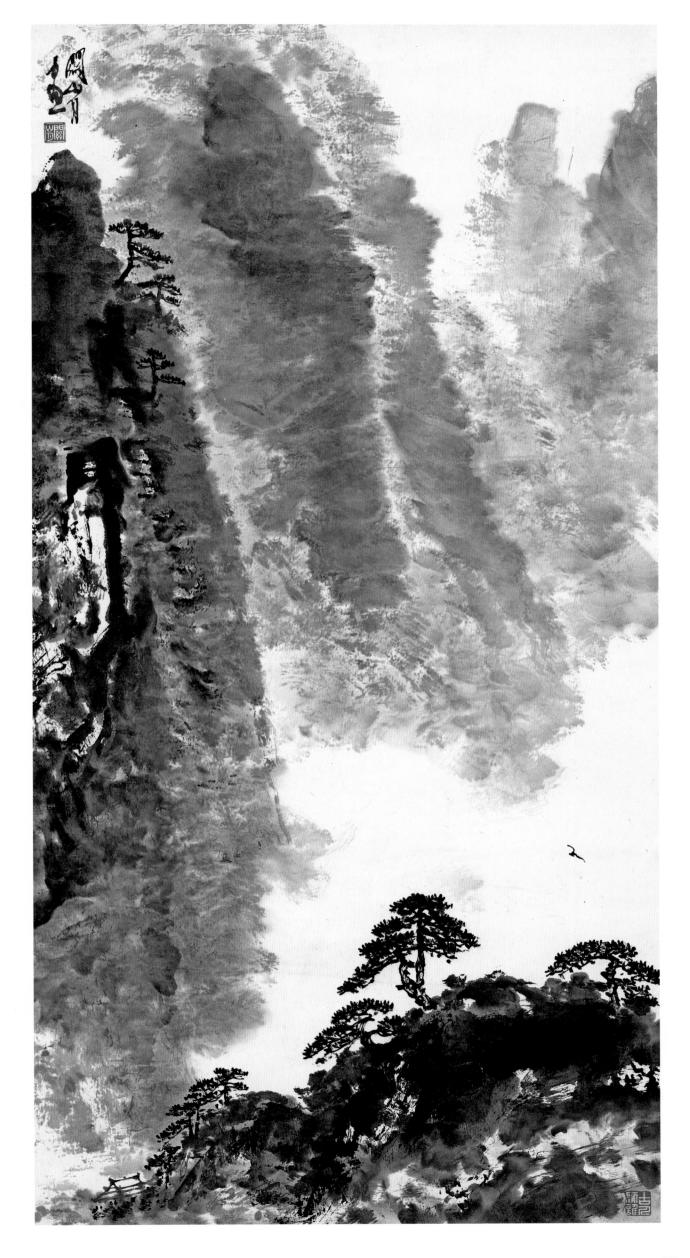

牧民生活

1978年
32.5 cm×44.3 cm
纸本设色
关山月美术馆藏

款识：山月画。
印章：关（朱文）

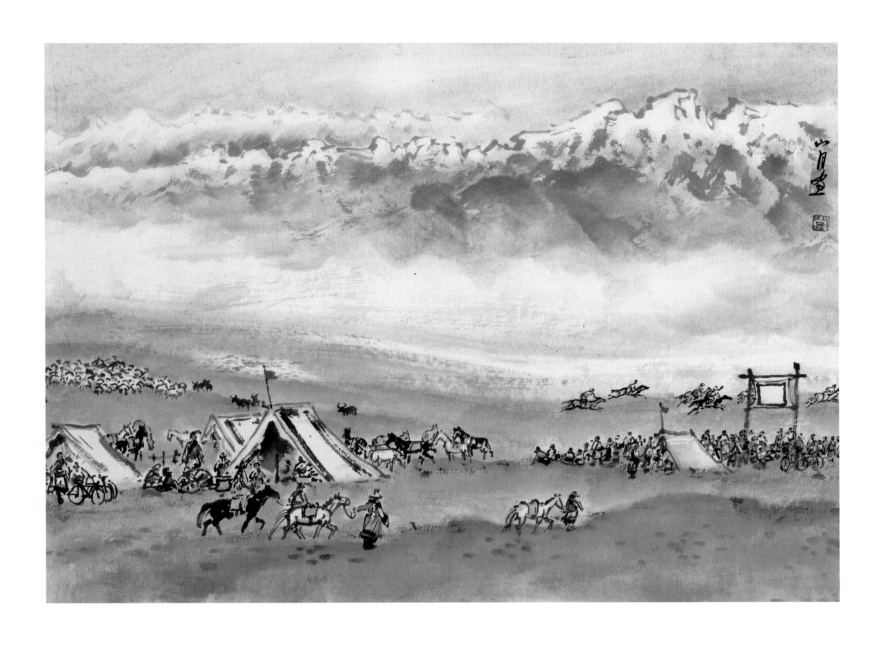

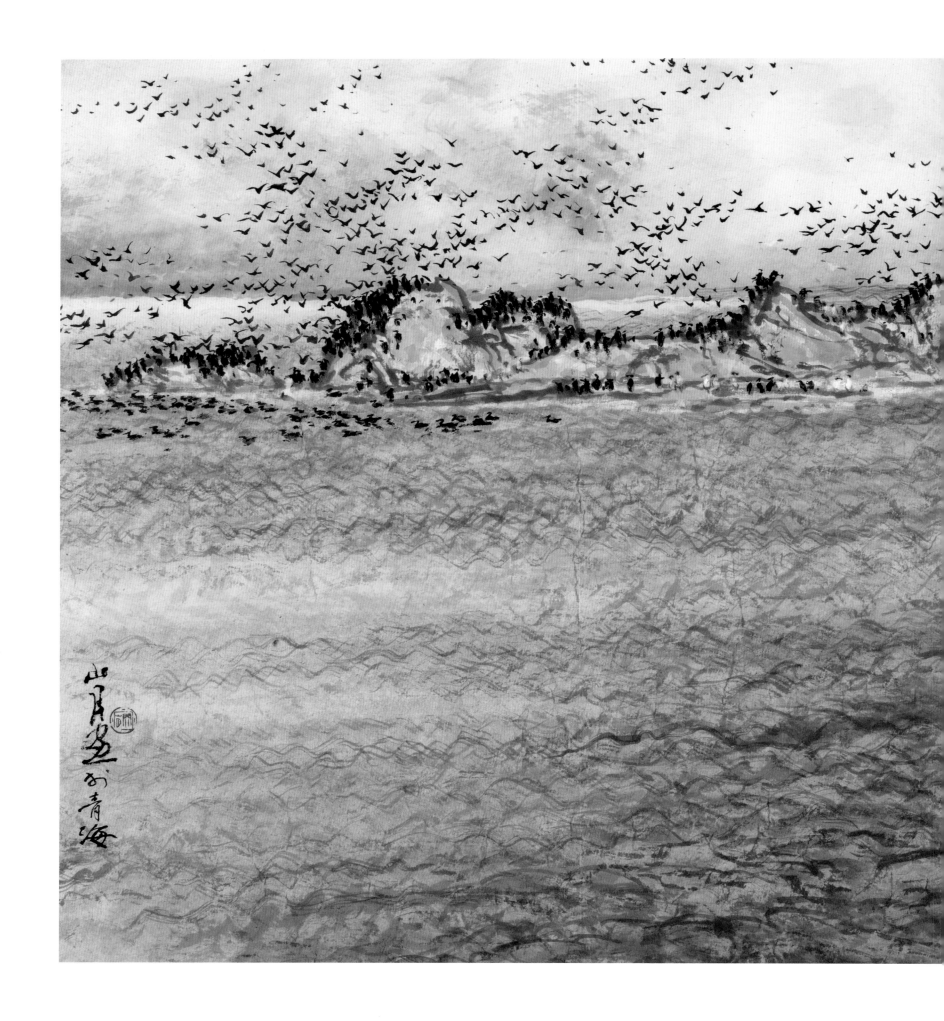

鸟岛

1978年
48.8 cm×95 cm
纸本设色
私人藏

款识：山月画于青海。
印章：关山月（朱文）

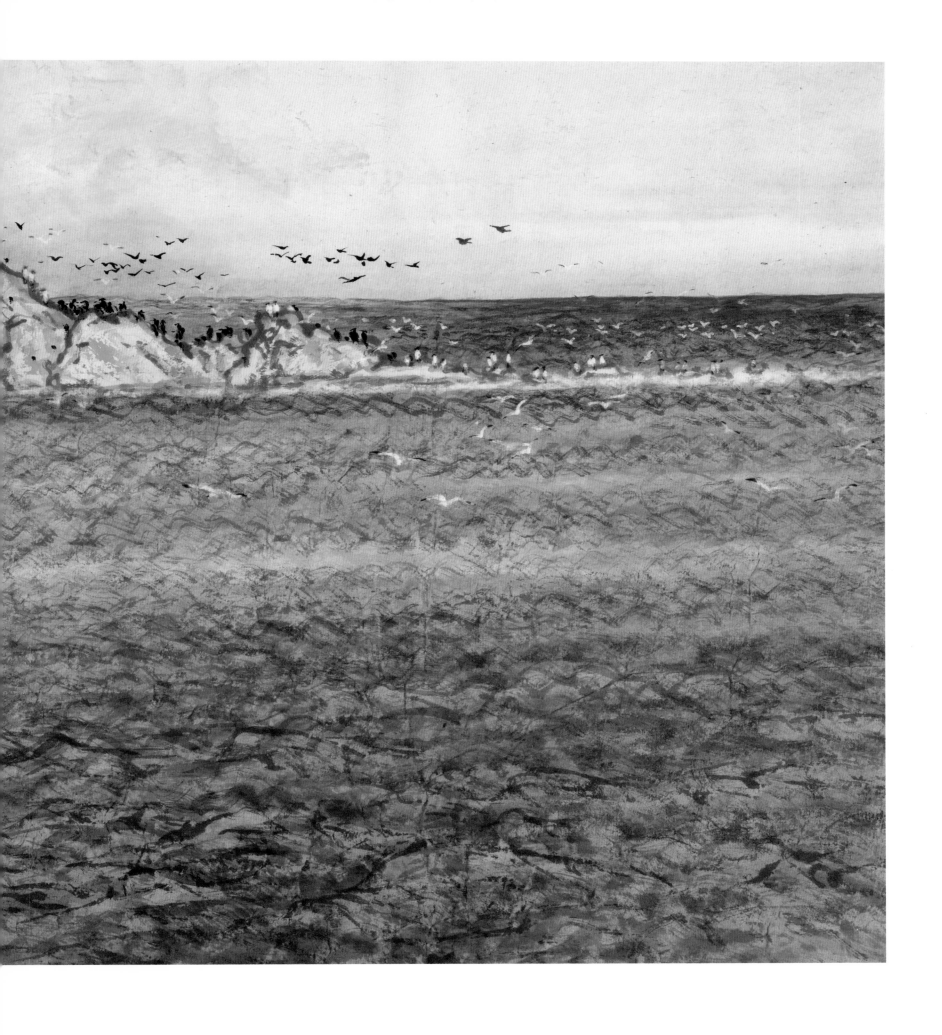

万山红遍

1978年

92.5 cm×71 cm

纸本设色

关山月美术馆藏

款识：万山红遍。一九七三年深秋重登岳麓山巅，喜值枫叶红透，层林尽染，又湘江在望，诚为不似春光胜似春光之壮丽景色也，游归欣然命笔图此，工拙不计，聊志不忘耳。一九七八年五月补成并记于珠江南岸。关山月。

印章：关（朱文）山月（白文）古人师谁（白文）

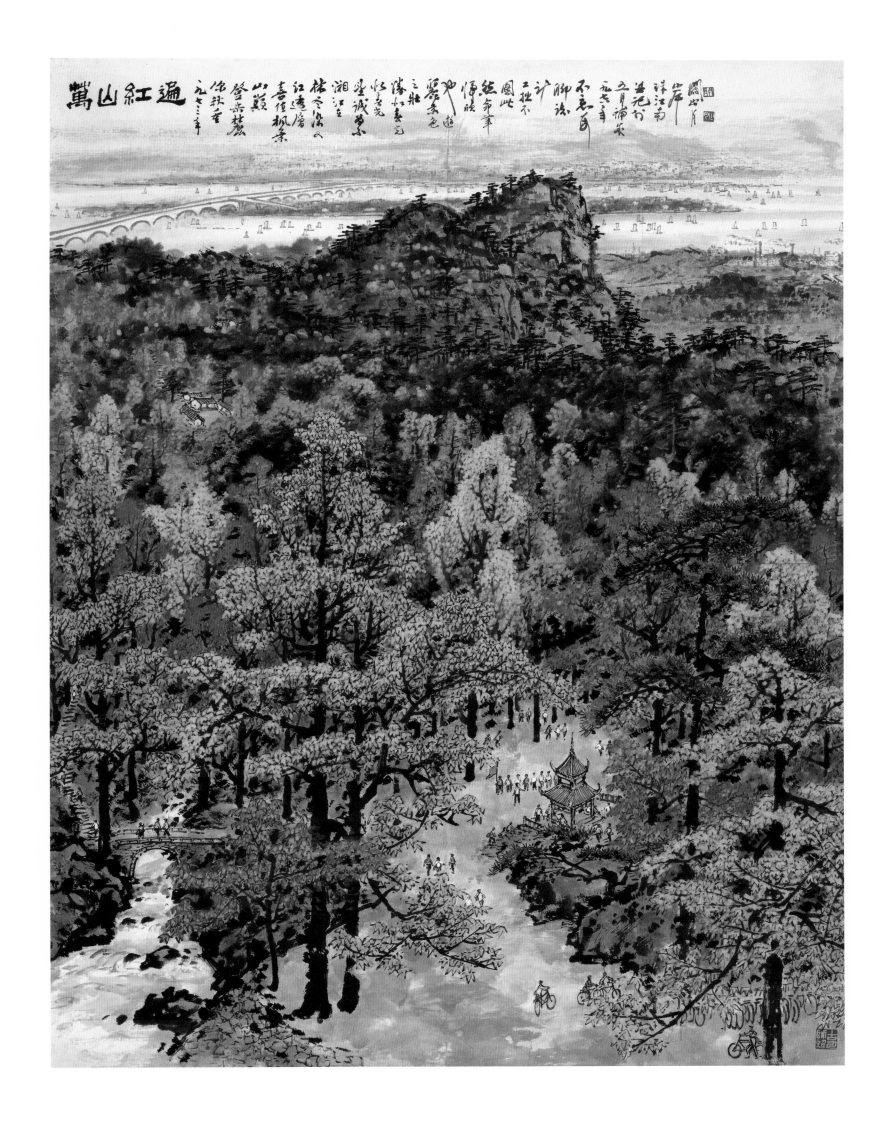

罗浮电站工地

1978年
116 cm×58 cm
纸本设色
关山月美术馆藏

款识：戊午夏，关山月画。
印章：关山月印（白文）

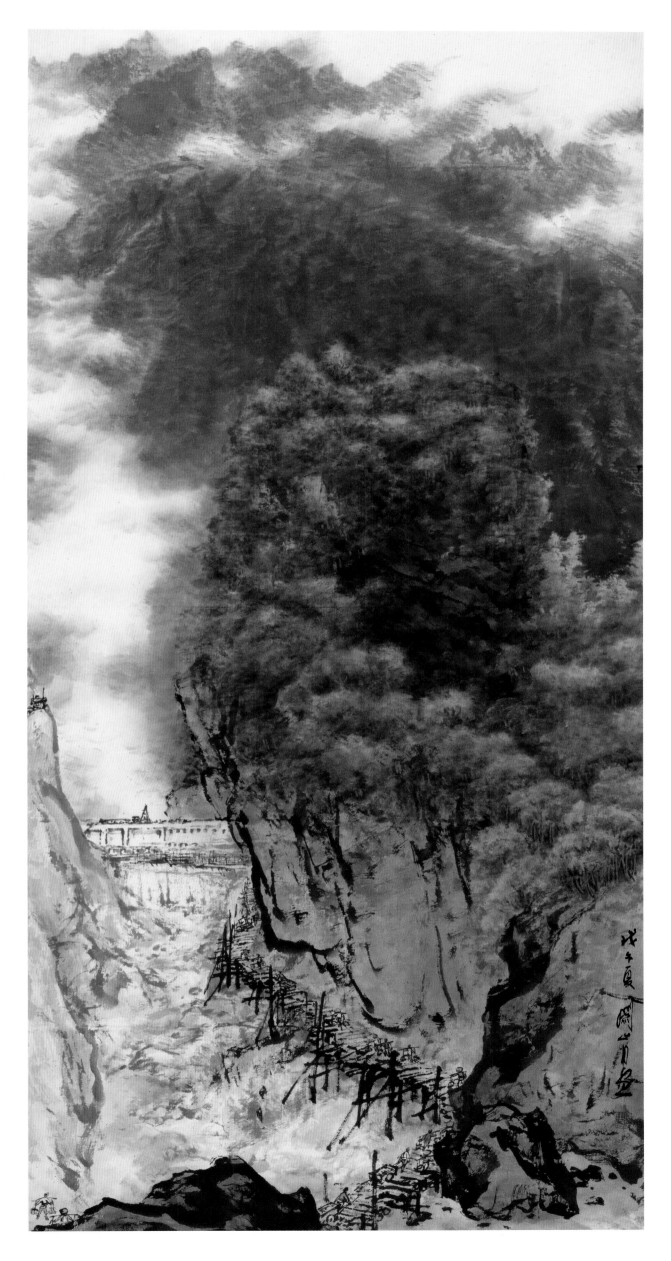

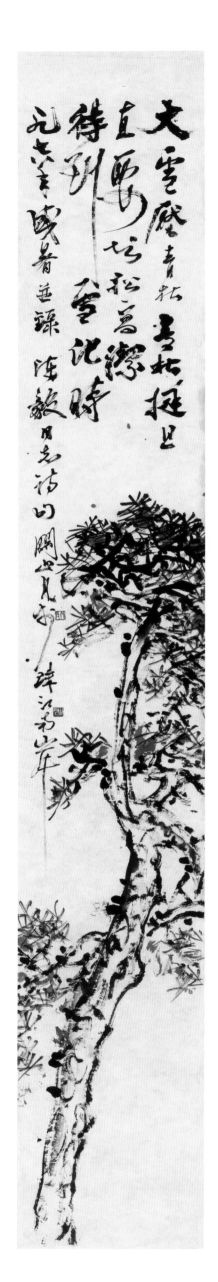

大雪压青松之一

1978年
124 cm × 18 cm
纸本水墨
私人藏

款识：大雪压青松，青松挺且直。要知松高洁，待到雪化时。
　　　一九七八年盛暑并录陈毅同志诗句。关山月于珠江南
　　　岸。

印章：关（朱文）山月（白文）

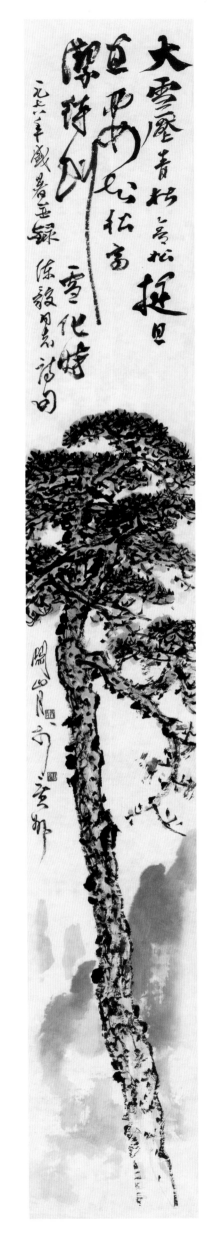

大雪压青松之二

1978年
124 cm × 18 cm
纸本设色
私人藏

款识：大雪压青松，青松挺且直。要知松高洁，待到雪化时。
　　　一九七八年盛暑并录陈毅同志诗句。关山月于广州。

印章：关（朱文）山月（白文）

松峰竞秀

1978年
96.1 cm×59.8 cm
纸本设色
广州艺术博物院藏

款识：关山月画。
印章：关山月印（朱文）

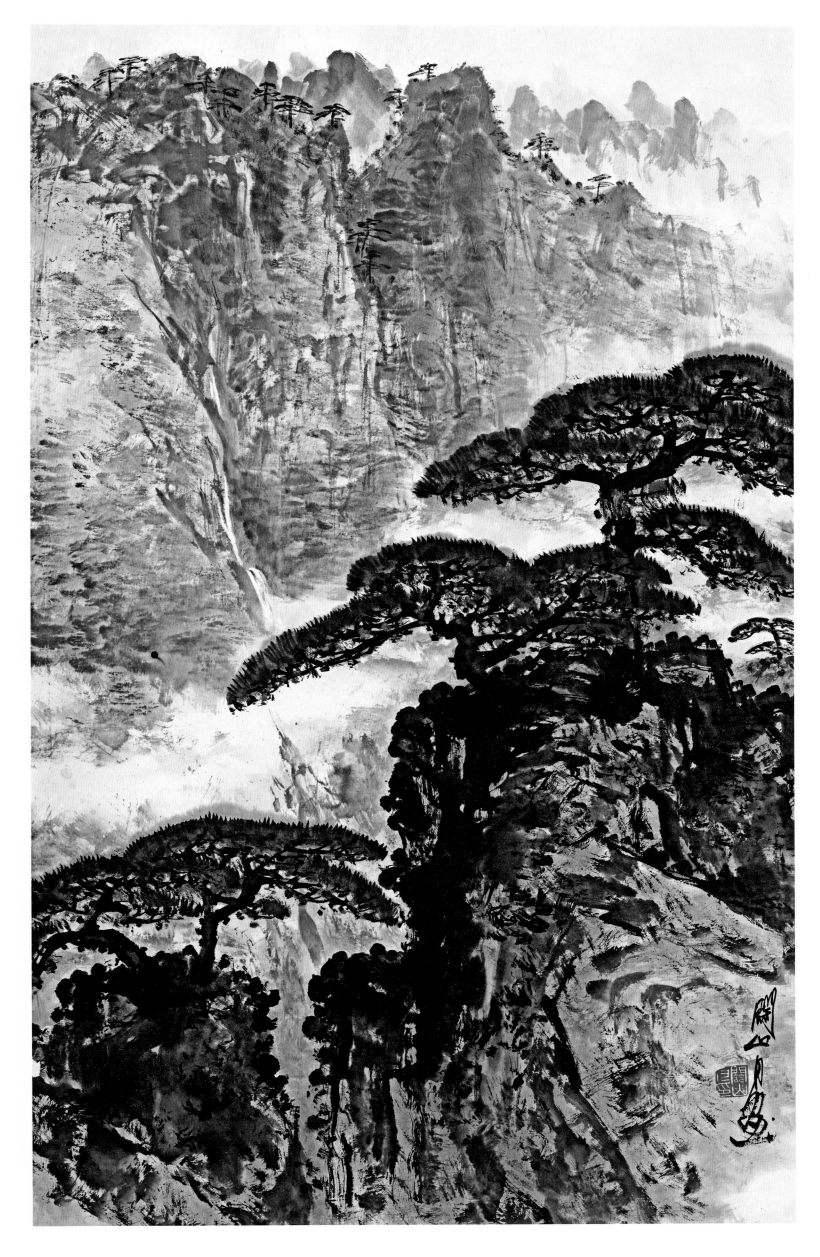

松峰竞秀

1978年
90 cm × 41 cm
纸本水墨
岭南画派纪念馆藏

款识：松峰竞秀。一九七八年秋九月于珠江南岸隔山书舍
　　　雨窗灯下。关山月。
印章：关（朱文）山月（白文）古人师谁（白文）

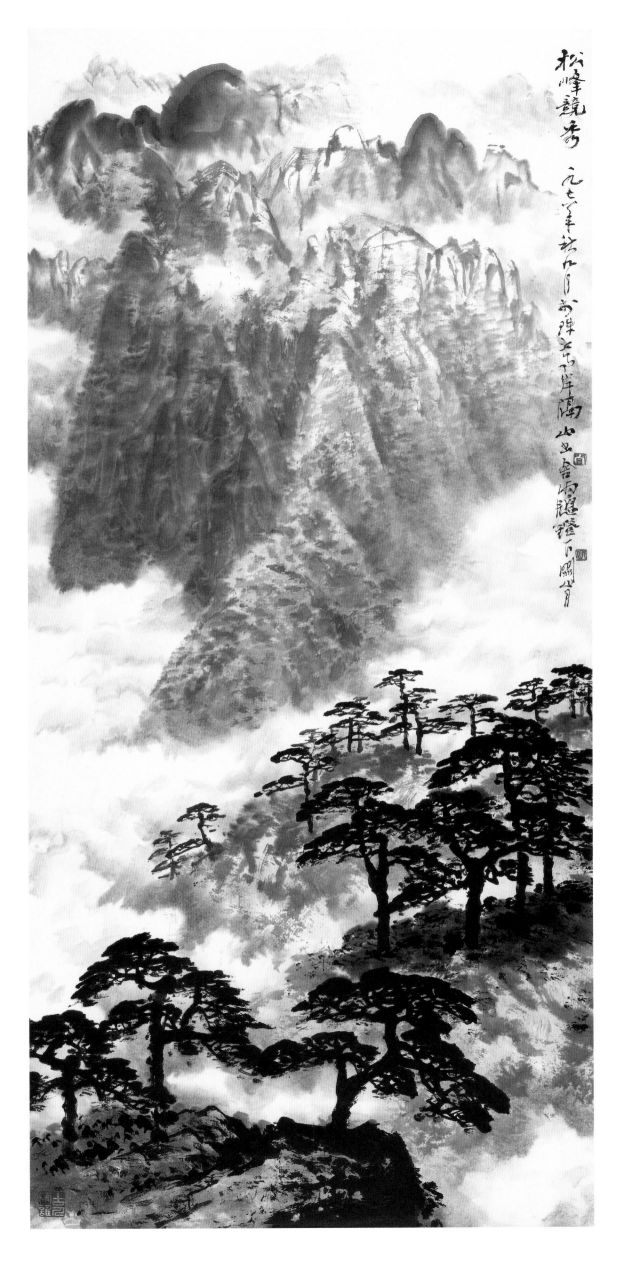

黄山图

1978年

87 cm×58 cm

纸本设色

关山月美术馆藏

款识：黄山图。一九七八年秋，漠阳关山月于广州。

印章：关（朱文）山月（白文）从生活中来（朱文）

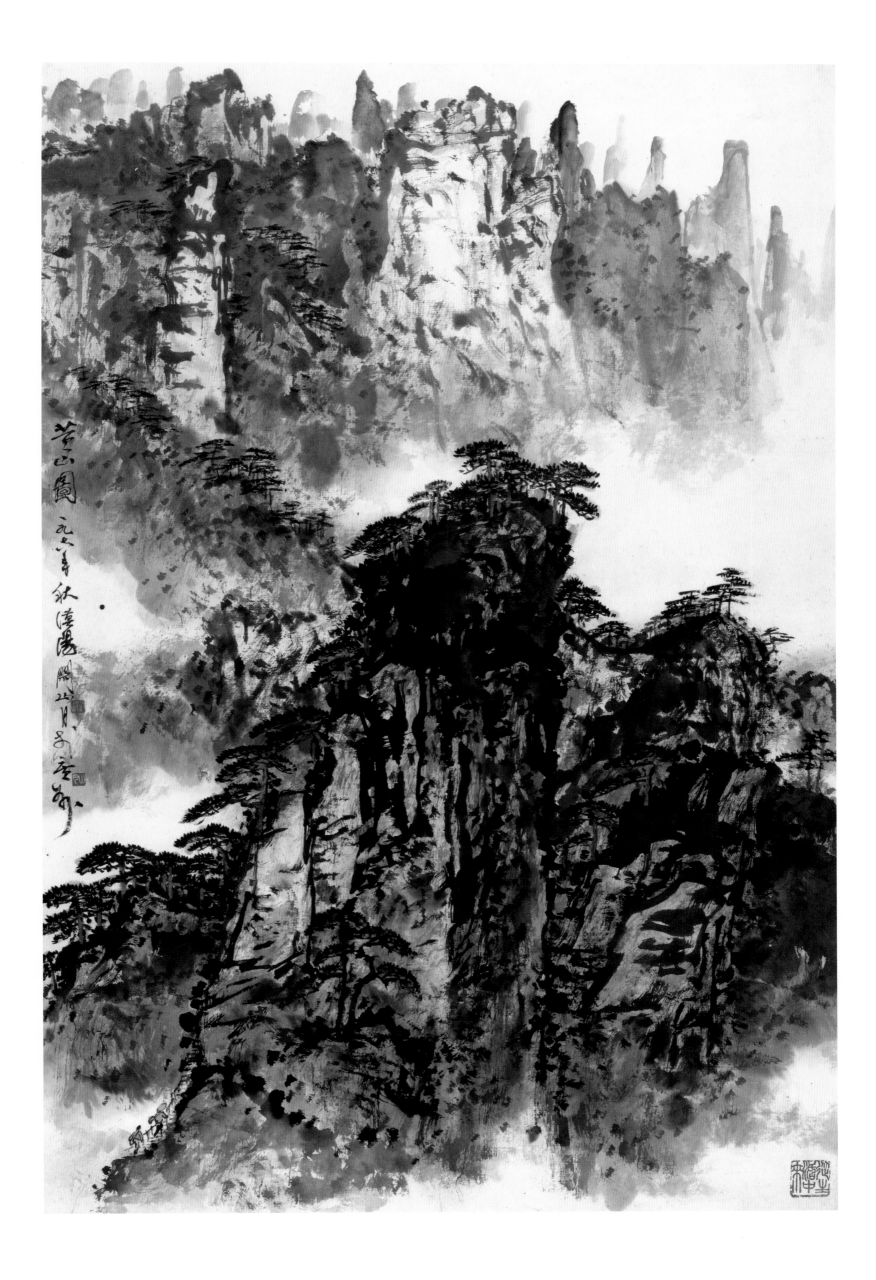

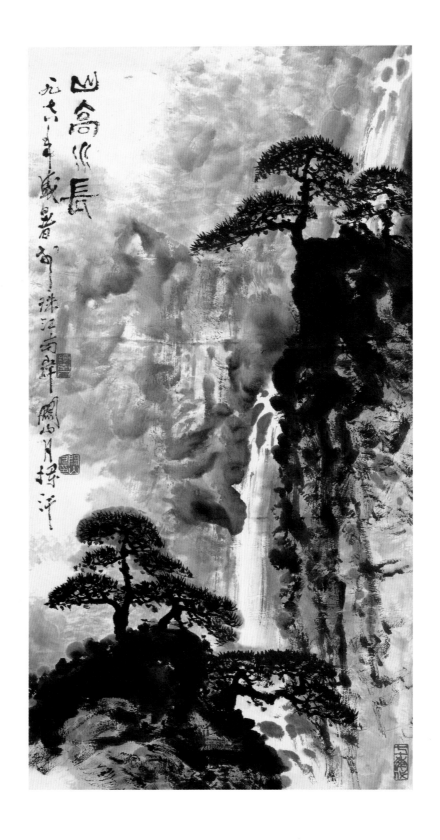

山高水长

1978年
92.8 cm×46.5 cm
纸本水墨
关山月美术馆藏

款识：山高水长。一九七八年盛暑于珠江南岸。关山月挥汗。
印章：关山月印（白文）岭南人（白文）七十年代（朱文）

山高水长

1978年
136 cm×67.5 cm
纸本设色
广州艺术博物院藏

款识：山高水长。一九七八年秋月于珠江南岸。关山月笔。
印章：关山月印（白文）漠阳（朱文）七十年代（朱文）

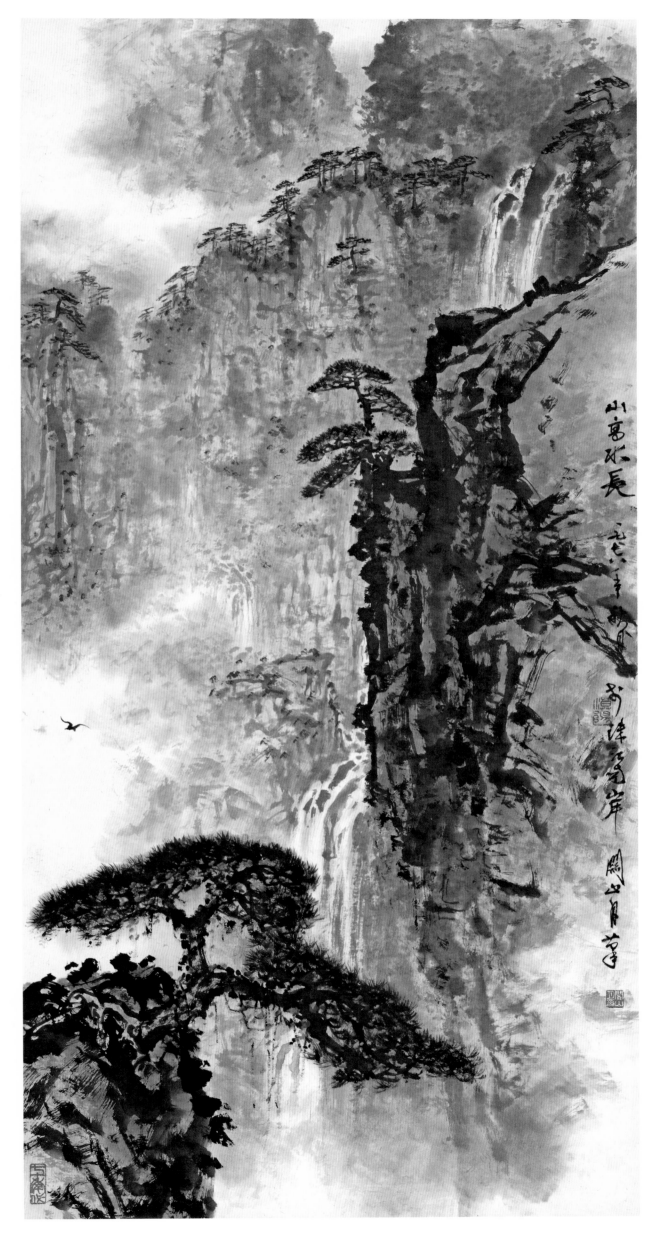

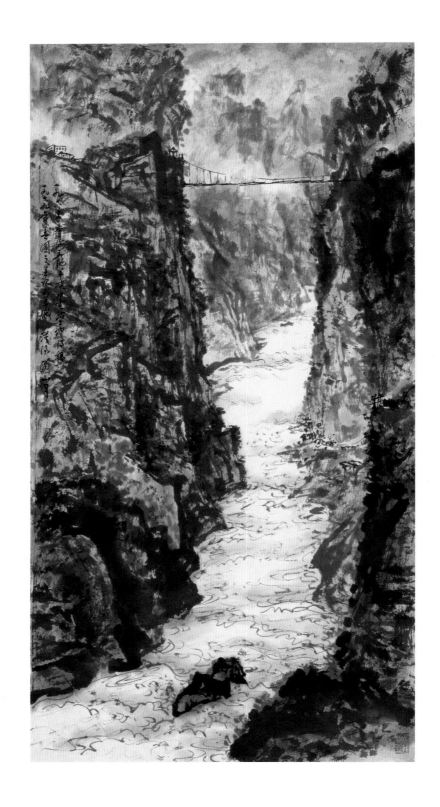

龙羊峡工地写生

1978年
109.5 cm×64 cm
纸本水墨
私人藏

款识：一九七八年青海龙羊峡水电站工地得稿，一九七九年
　　　春图之并记于羊城。漠阳关山月。

印章：关（朱文）　山月（白文）　隔山书舍（朱文）

龙羊峡

1978年
116 cm×97 cm
纸本设色
中国美术馆藏

款识：龙羊峡。一九七八年秋九月重访青海高原，在龙羊
　　　峡水电站工地抄得是稿，一九七九年春方图之，今
　　　画此河山又装点得更好看了。关山月并记于珠江南
　　　岸。

印章：关山月印（白文）

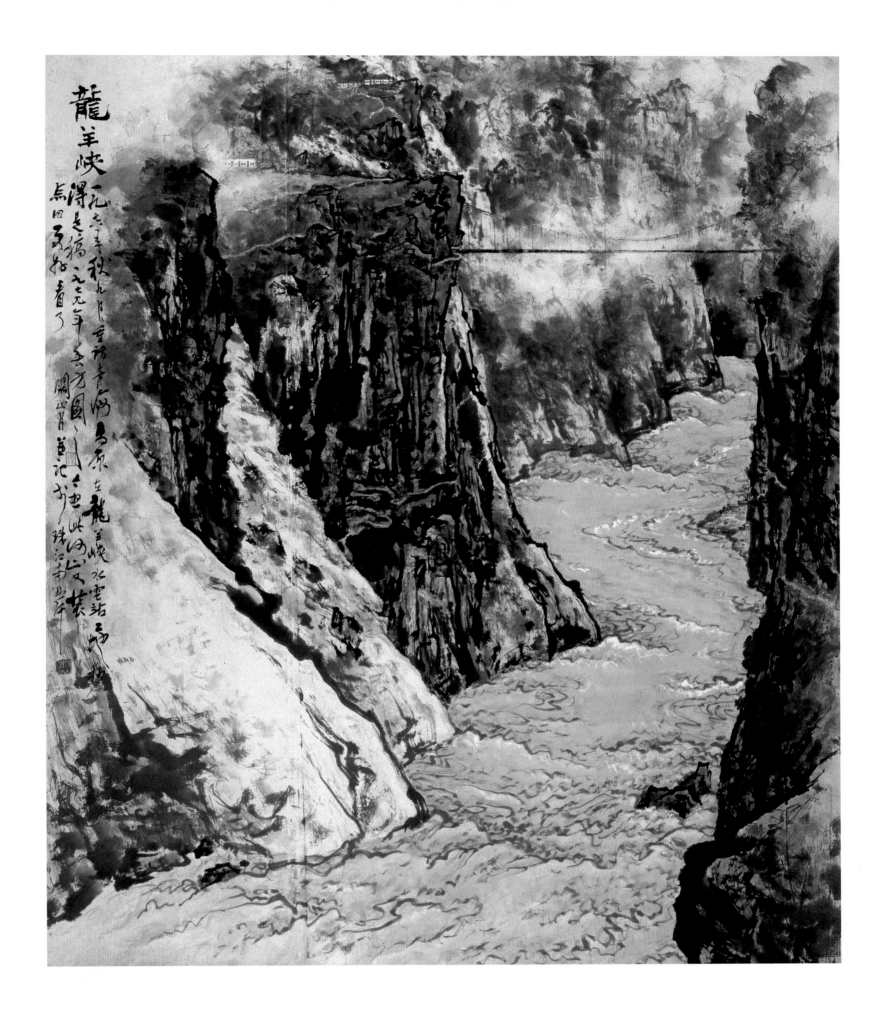

纸本设色

广东美术馆藏

款识：龙羊峡。一九七八年秋九月，重访青海高原，在黄河
上游龙羊峡水电站工地抄得是稿，一九七九年春方图
之，今画此地河山又装点得更好看了。关山月并记于
珠江南岸。

印章：关山月印（白文）漠阳（朱文）从生活中来（白文）

龙羊峡

1979年

153 cm × 130 cm

纸本设色

广东美术馆藏

款识：龙羊峡。一九七八年秋九月，重访青海高原，在黄河
上游龙羊峡水电站工地抄得是稿，一九七九年春方图
之，今画此地河山又装点得更好看了。关山月并记于
珠江南岸。

印章：关山月印（白文）漠阳（朱文）从生活中来（白文）

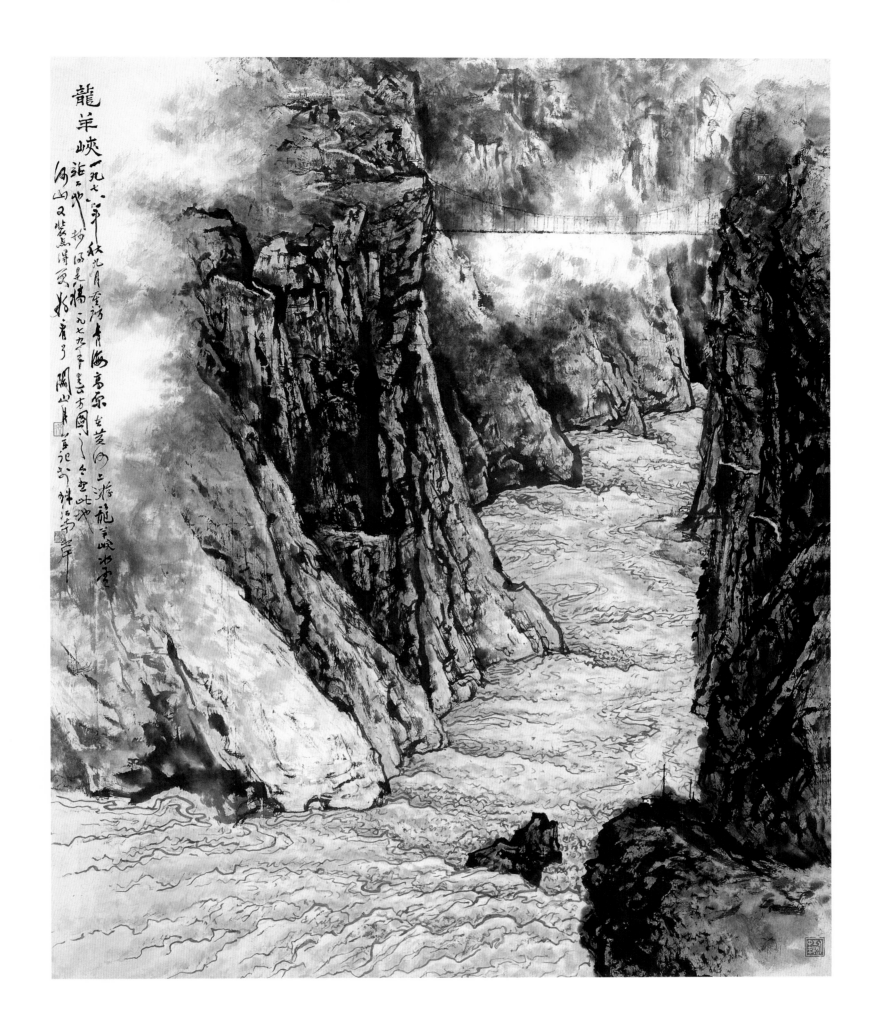

龍羊峽 一九七八年秋九月重游青海高原黄河上游龍羊峽水電站之地 ...（題款）

山居春晓

1979年
101.6 cm×97 cm
纸本设色
广州艺术博物院藏

款识：山月画。
印章：关山月（朱文）　漠阳（朱文）

巴山蜀水

1979年
82.5 cm × 51 cm
纸本设色
关山月美术馆藏

款识：巴山蜀水。一九七九年盛暑，关山月于珠江南岸。
印章：关山月（朱文） 漠江（白文）

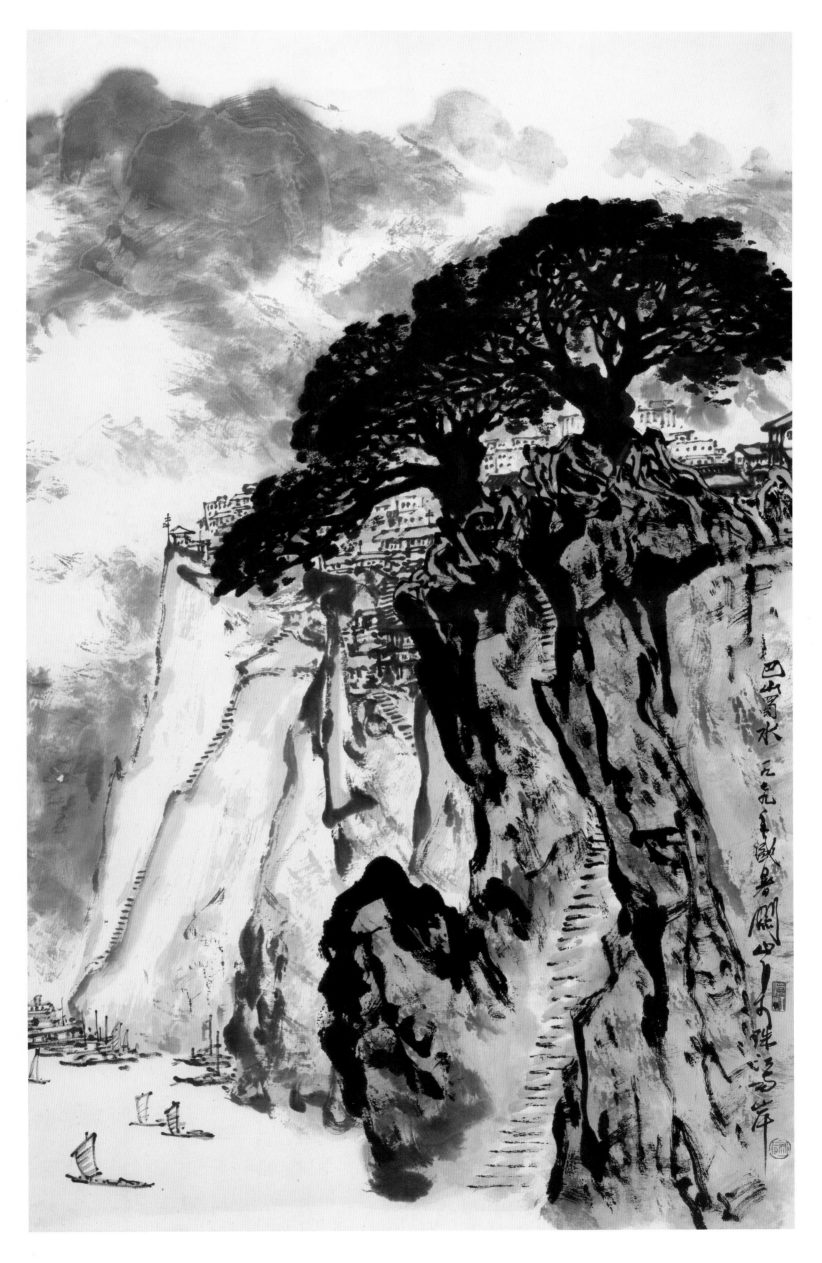

巴山蜀水图

1979年
145 cm × 113 cm
纸本设色
关山月美术馆藏

款识：巴山蜀水图。下入裂坤轴，高骞插青冥。角胜多列
　　　嶂，擅美有孤撑。或如釜上甑，或如坐后屏。或如
　　　倨而立，或如喜而迎，或深如螺房，或疏如窗棂。
　　　峨巍冠冕古，娜婀〔婀娜〕髻鬟倾。其间绝出者，
　　　虎搏蛟龙狞。崩崖凛欲堕，修梁架空横。悬瀑泻无
　　　底，终古何时盈？幽泉莫知处，但闻珩佩鸣。怪怪
　　　与奇奇，万状不可名。戊午秋月初访三峡游归图此
　　　并录陆游咏三峡句。一九七九年五月关山月于珠江
　　　南岸。

印章：关山月印（白文）漠阳（朱文）七十年代（朱文）
　　　从生活中来（白文）

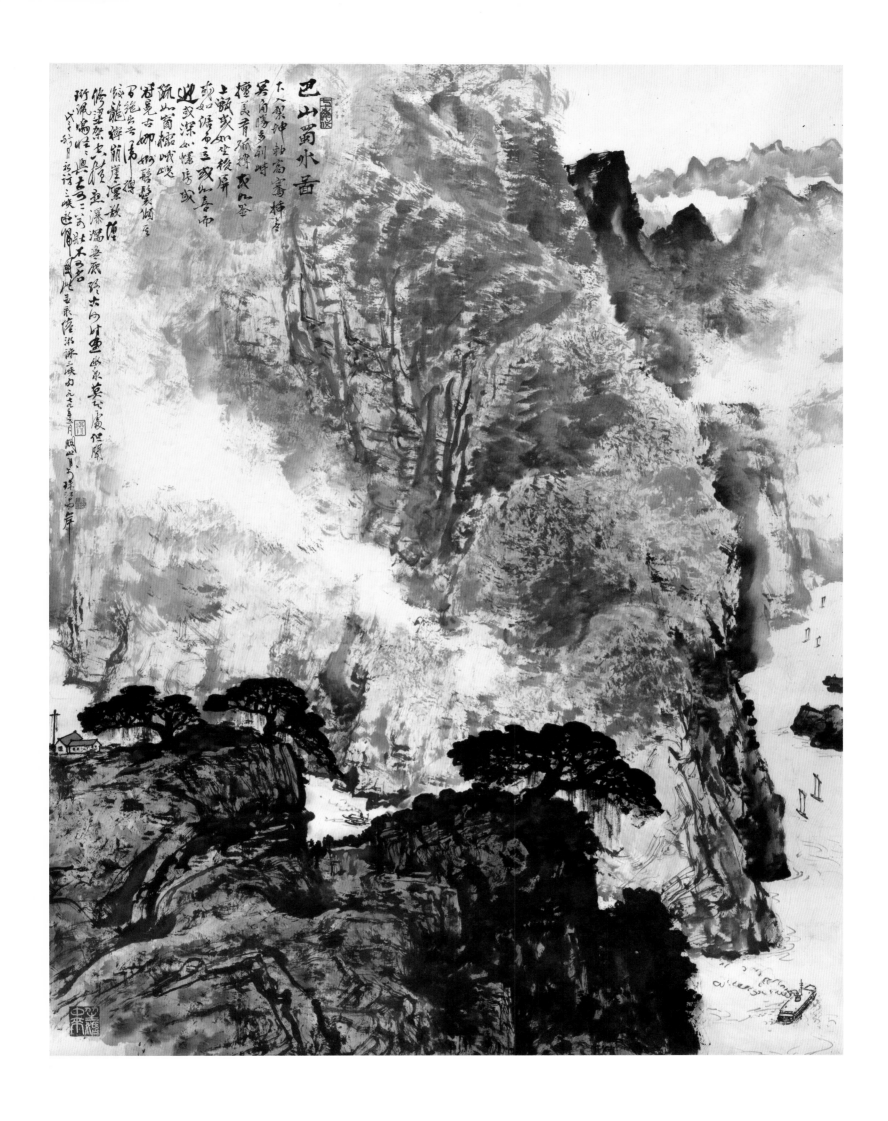

巴山蜀水音

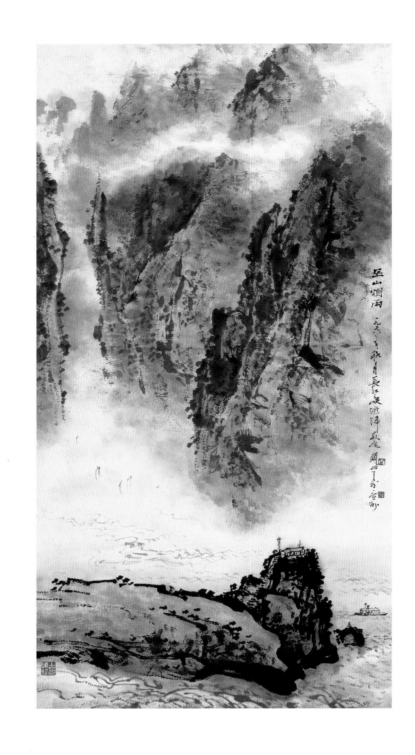

巫山烟雨之一

1978年
92 cm×47 cm
纸本水墨
关山月美术馆藏

款识：巫山烟雨。一九七八年秋月长江三峡游归成此，
　　　关山月于广州。

印章：关（朱文）　山月（白文）　古人师谁（白文）

巫山烟雨之二

1979年
82.5 cm×51 cm
纸本水墨
关山月美术馆藏

款识：巫山烟雨。一九七九年盛暑画于珠江南岸。关山月。

印章：关山月（朱文）　漠江（白文）

再识：两山对崔嵬，势如塞乾坤，峭壁空仰视，欲上不可扪。
　　　己未岁冬补书陆游句于羊城。关山月。

印章：八十年代（朱文）
　　　关山月印（白文）　从生活中来（朱文）

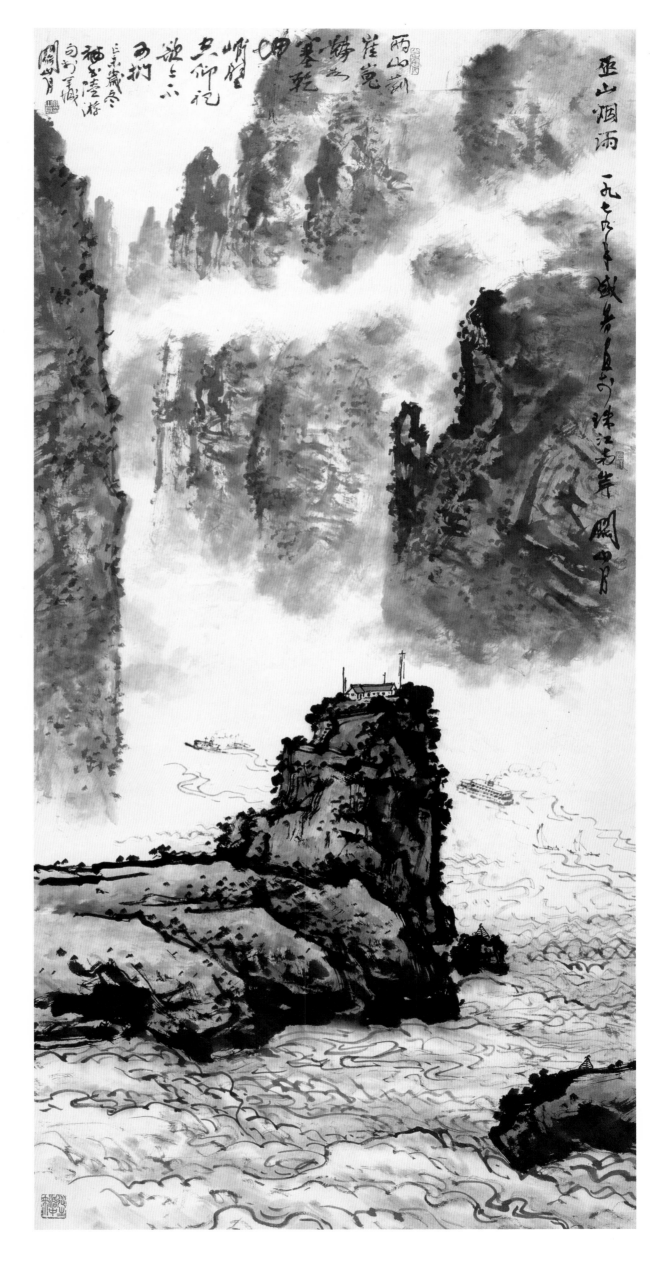

巫山烟雨 一九七四年盛若夏日於珠江之畔 關山月

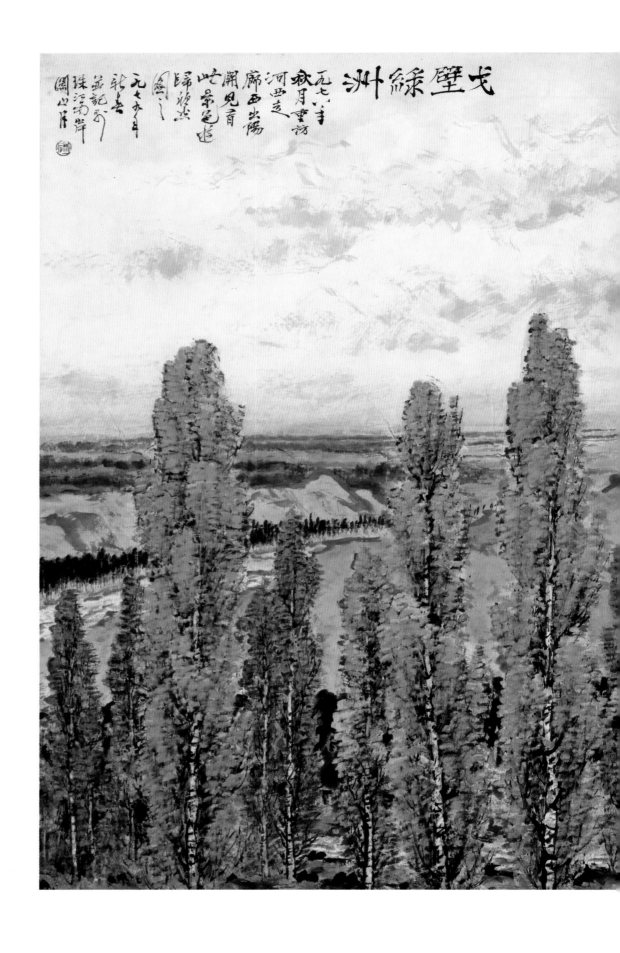

戈壁绿洲

1979年
78 cm×137 cm
纸本设色
关山月美术馆藏

款识：戈壁绿洲。一九七八年秋月重访河西走廊，西出阳关
见有此景色，游归欣然图之。一九七九年新春并记
于珠江南岸。关山月。

印章：关山月（朱文）

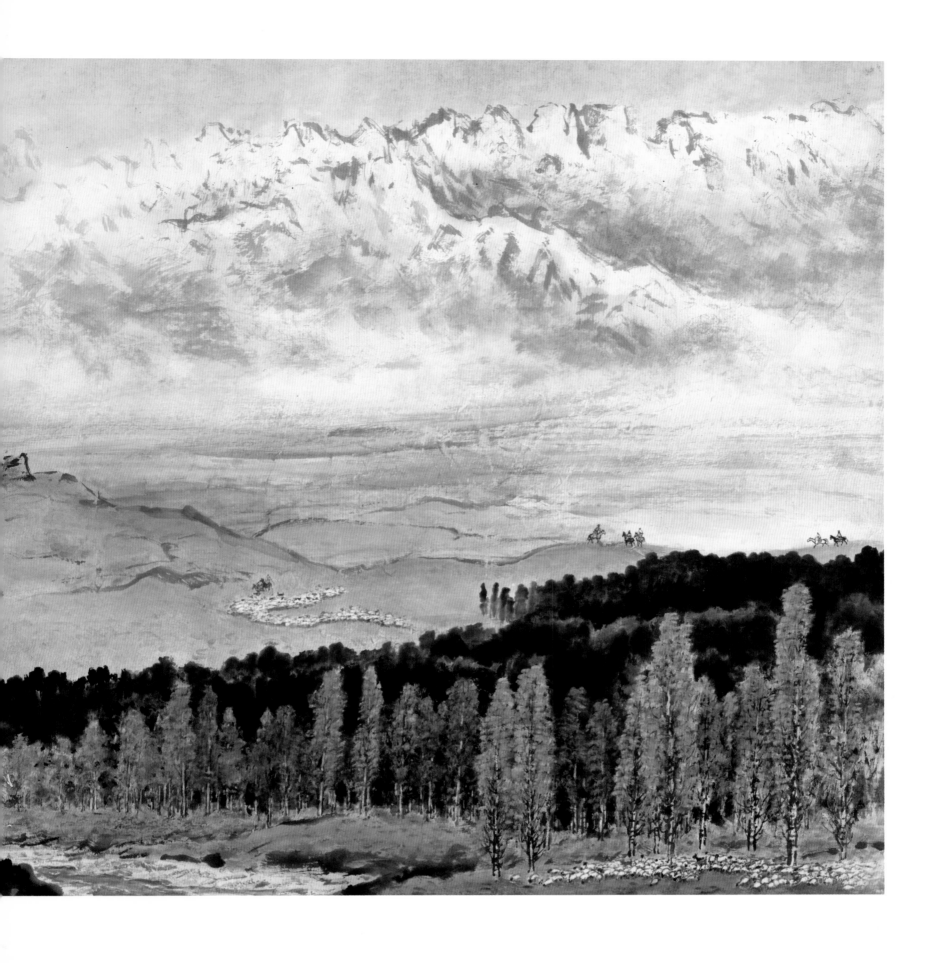

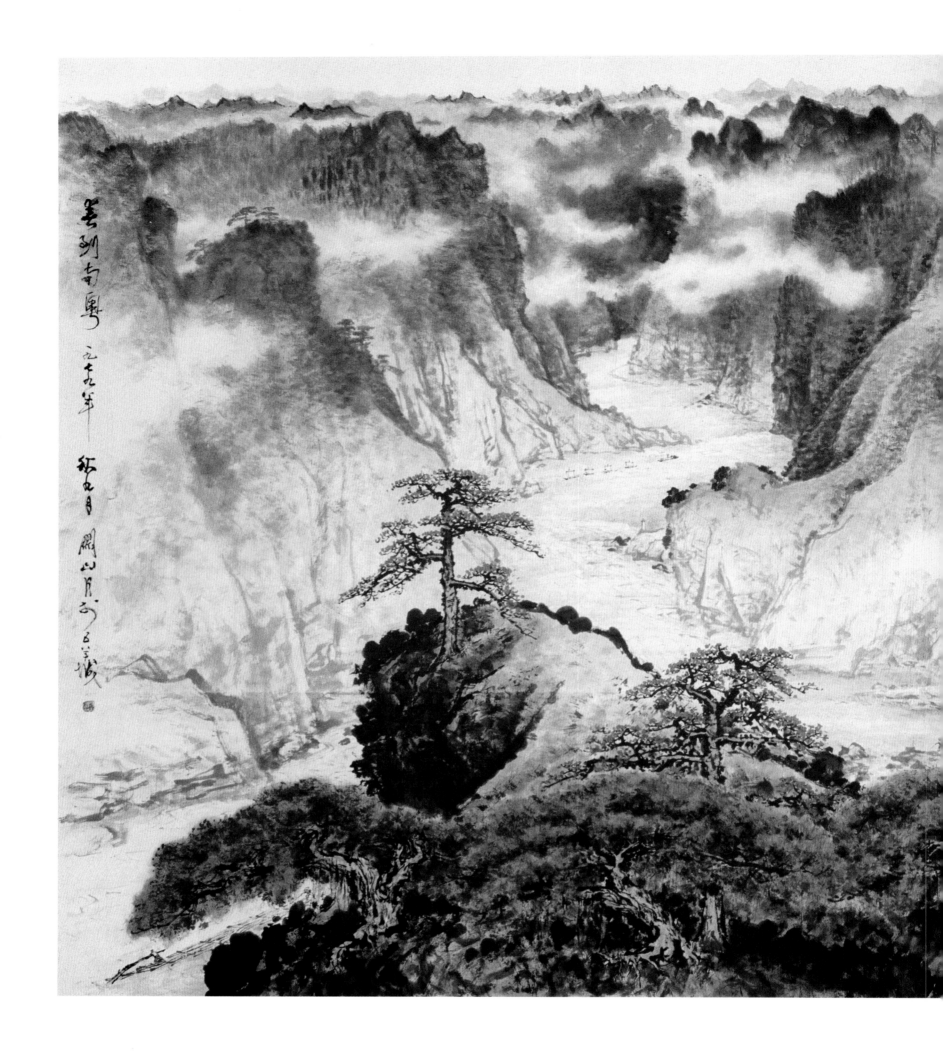

春到南粤

1979年
213 cm × 399 cm
纸本设色
北京人民大会堂藏

款识：春到南粤。一九七九年秋九月，关山月于五羊城。
印章：关山月（白文） 从生活中来（白文）

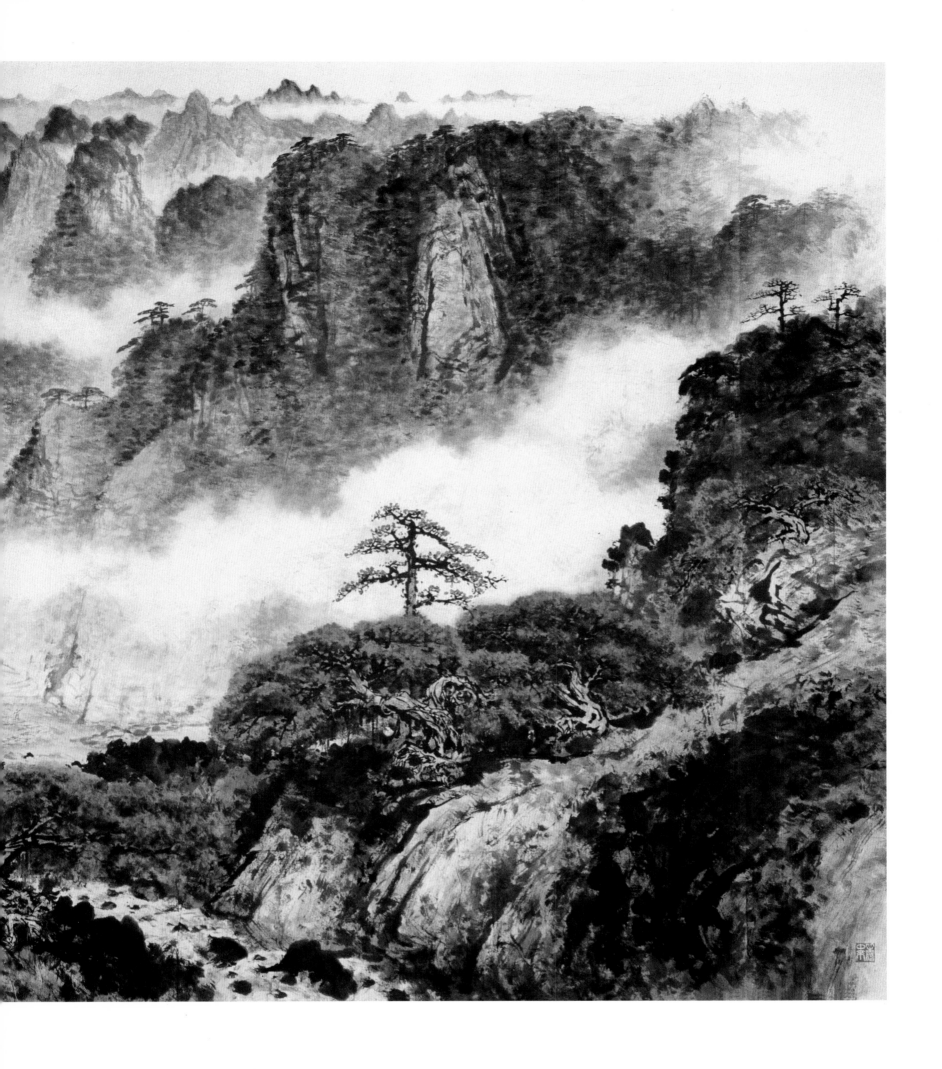

款识：风怒松声卷翠涛。旧游黄山曾见此意境，今忆图之。
　　　己未岁冬并记于珠江南岸隔山书舍。漠阳关山月。

印章：关山月印（白文）漠阳（朱文）八十年代（朱文）
　　　笔墨当随时代（白文）

风怒松声卷翠涛

1979年
138 cm×68.3 cm
纸本设色
关山月美术馆藏

款识：风怒松声卷翠涛。旧游黄山曾见此意境，今忆图之。
　　　己未岁冬并记于珠江南岸隔山书舍。漠阳关山月。
印章：关山月印（白文）漠阳（朱文）八十年代（朱文）
　　　笔墨当随时代（白文）

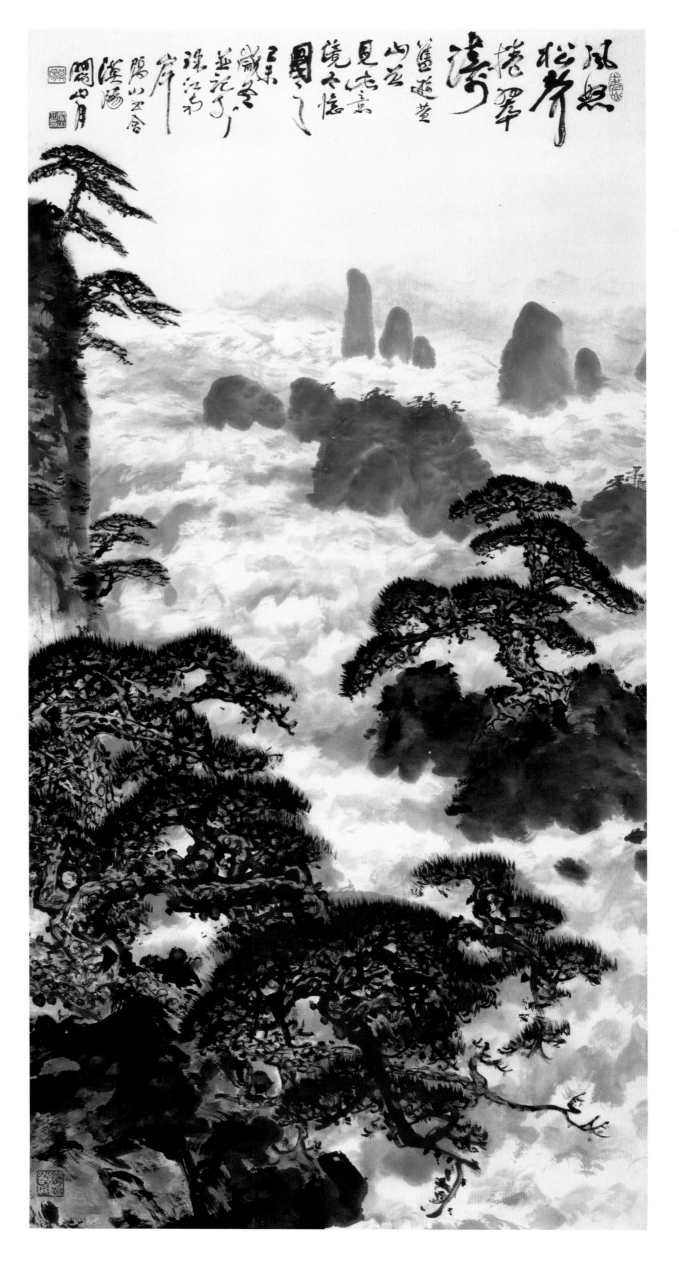

款识：水作青罗带，山如碧玉簪。洞穴幽且深，处处呈奇观。
　　　　桂林此三绝，只供一生看。一九七九年冬日并录陈毅咏
　　　　桂林诗句补白。漠阳关山月于珠江南岸隔山书舍。

印章：关（朱文）　山月（白文）　漠江（白文）

陈毅咏桂林诗意

1979年
100 cm×38.8 cm
纸本设色
关山月美术馆藏

款识：水作青罗带，山如碧玉簪。洞穴幽且深，处处呈奇观。
　　　　桂林此三绝，只供一生看。一九七九年冬日并录陈毅咏
　　　　桂林诗句补白。漠阳关山月于珠江南岸隔山书舍。

印章：关（朱文）　山月（白文）　漠江（白文）

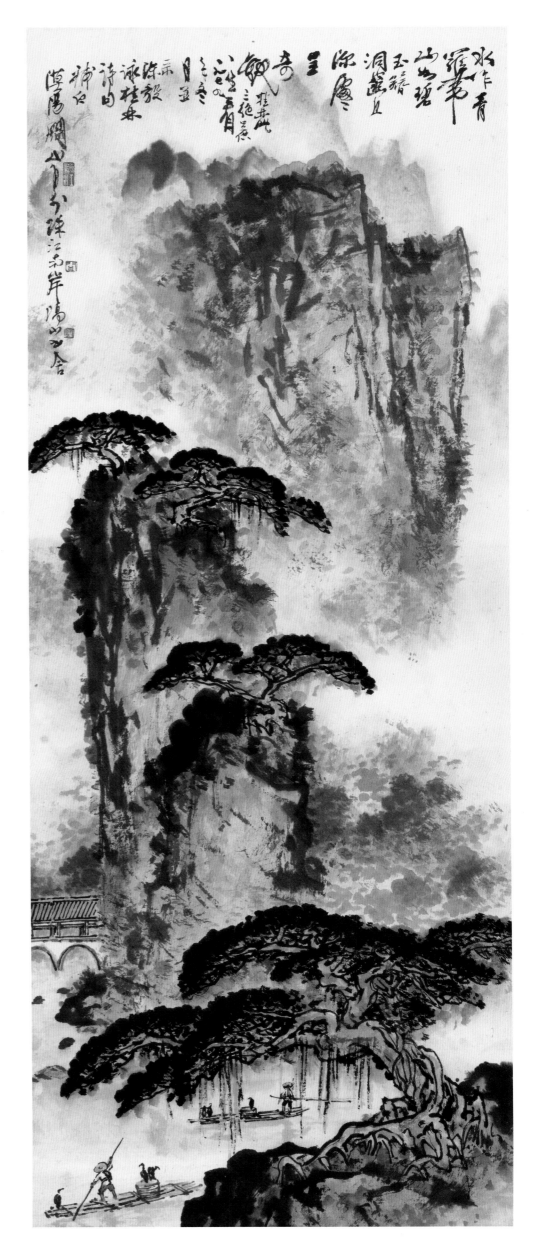

雨后黄山

1979年
138 cm×69 cm
纸本设色
关山月美术馆藏

款识：雨后黄山。庚申暮春，漠阳关山月于珠江南岸。
印章：关山月（白文）八十年代（朱文）

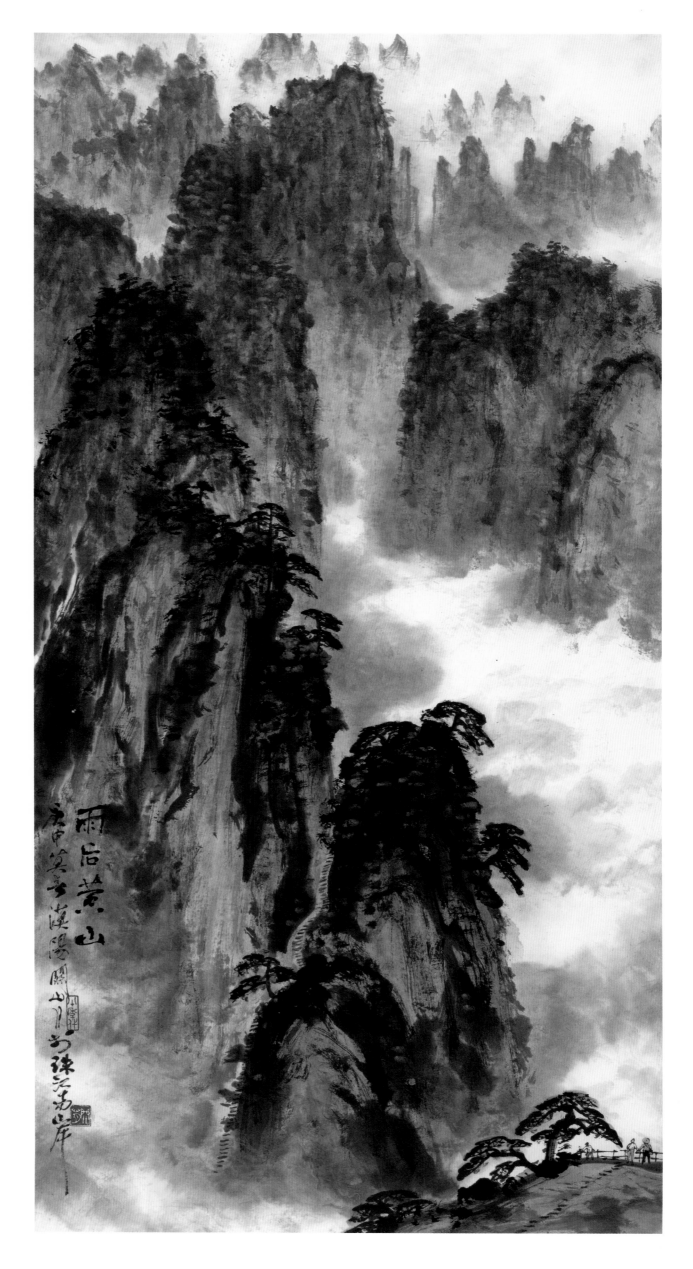

雨后黄山

庚申笑
荚宴
汉阳
阴阳
照山
川
为陈
江西
为山
件

玉虹万丈挂晴空

1979年
138 cm × 69 cm
纸本设色
关山月美术馆藏

款识：玉虹万丈挂晴空。己未岁冬关山月于珠江南岸。

印章：关山月（白文） 漠阳（朱文）
　　　笔墨当随时代（白文）

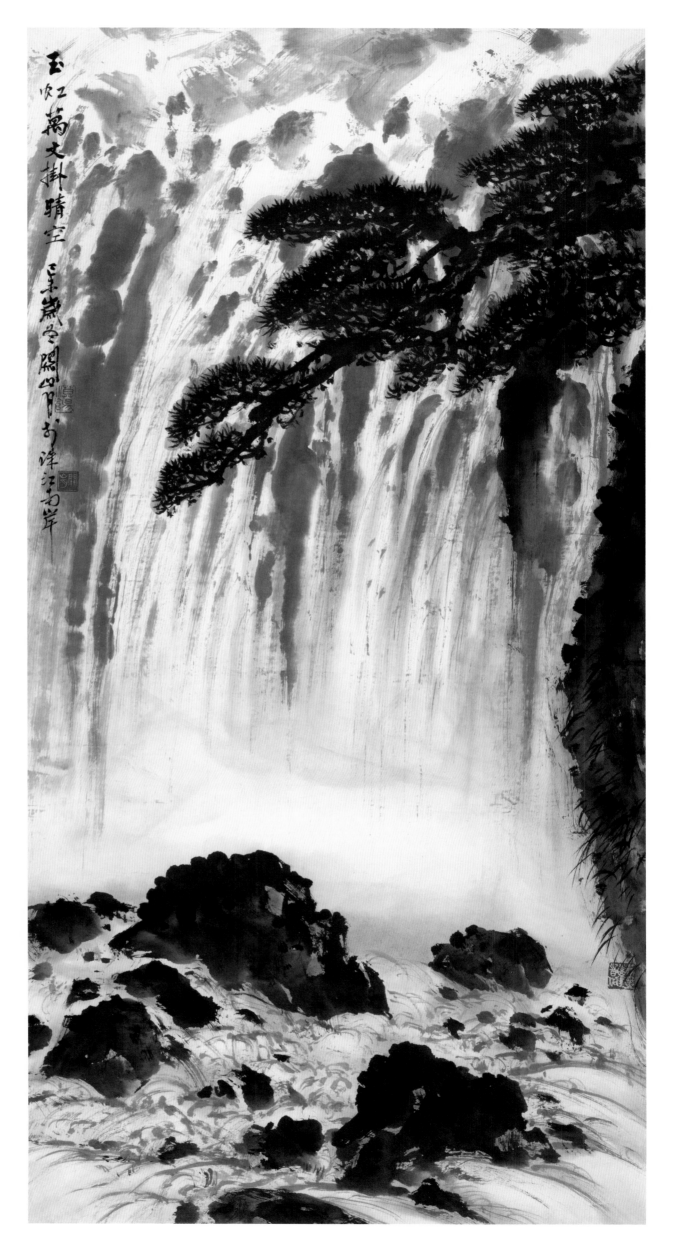

115

白云深处

1979年
117.3 cm×68.2 cm
纸本设色
关山月美术馆藏

款识：己未岁冬，关山月画。

印章：关山月章（白文） 漠阳（朱文）
　　　笔墨当随时代（白文）

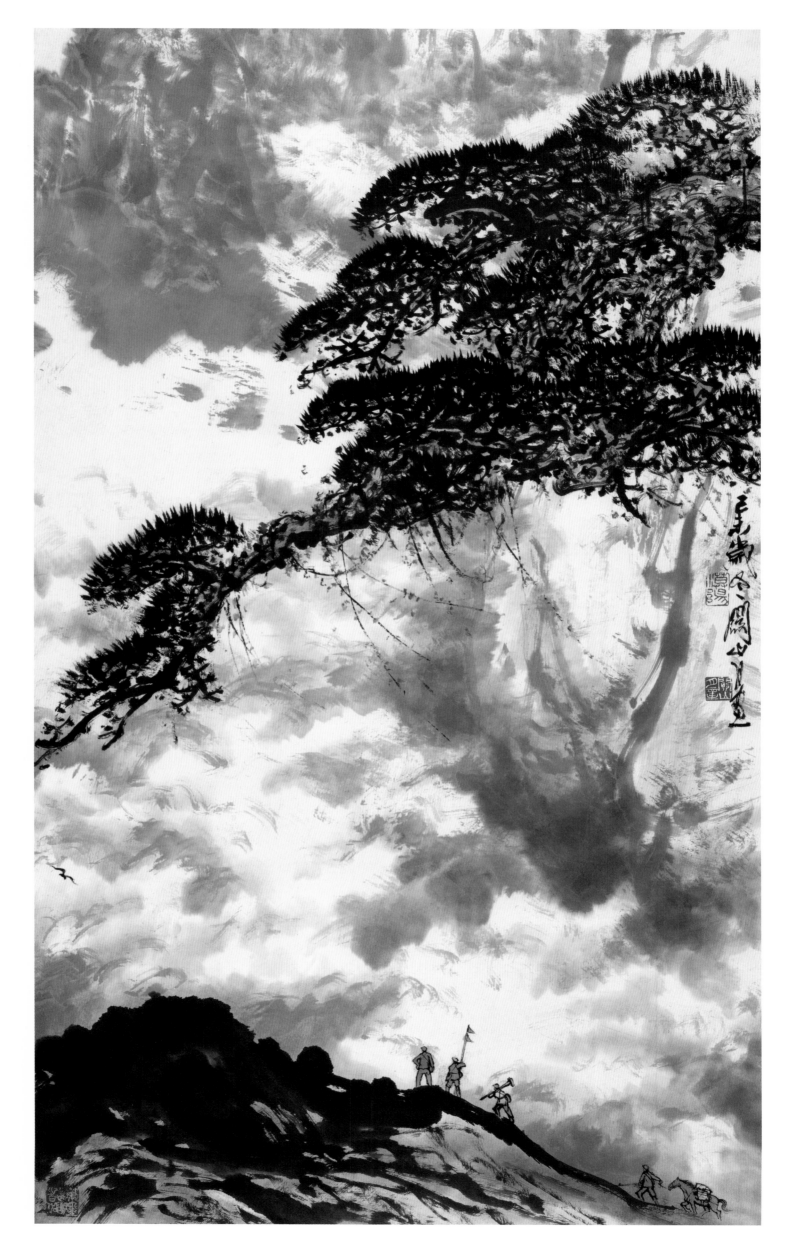

高山仰止

1979年
152 cm×70.5 cm
纸本设色
关山月美术馆藏

款识：漠阳关山月画于羊城。
印章：关山月印（白文） 七十年代（朱文）

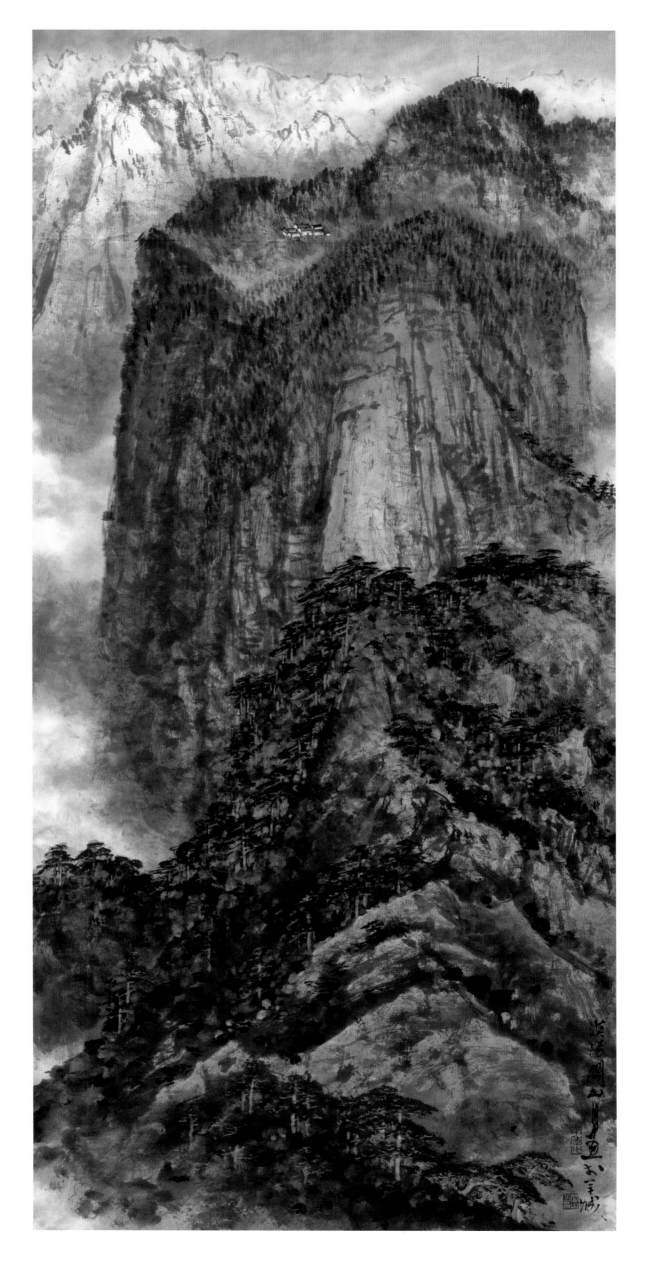

南国春晓

20世纪70年代
119 cm×66 cm
纸本设色
私人藏

款识：漠阳关山月。
印章：关山月印（白文）

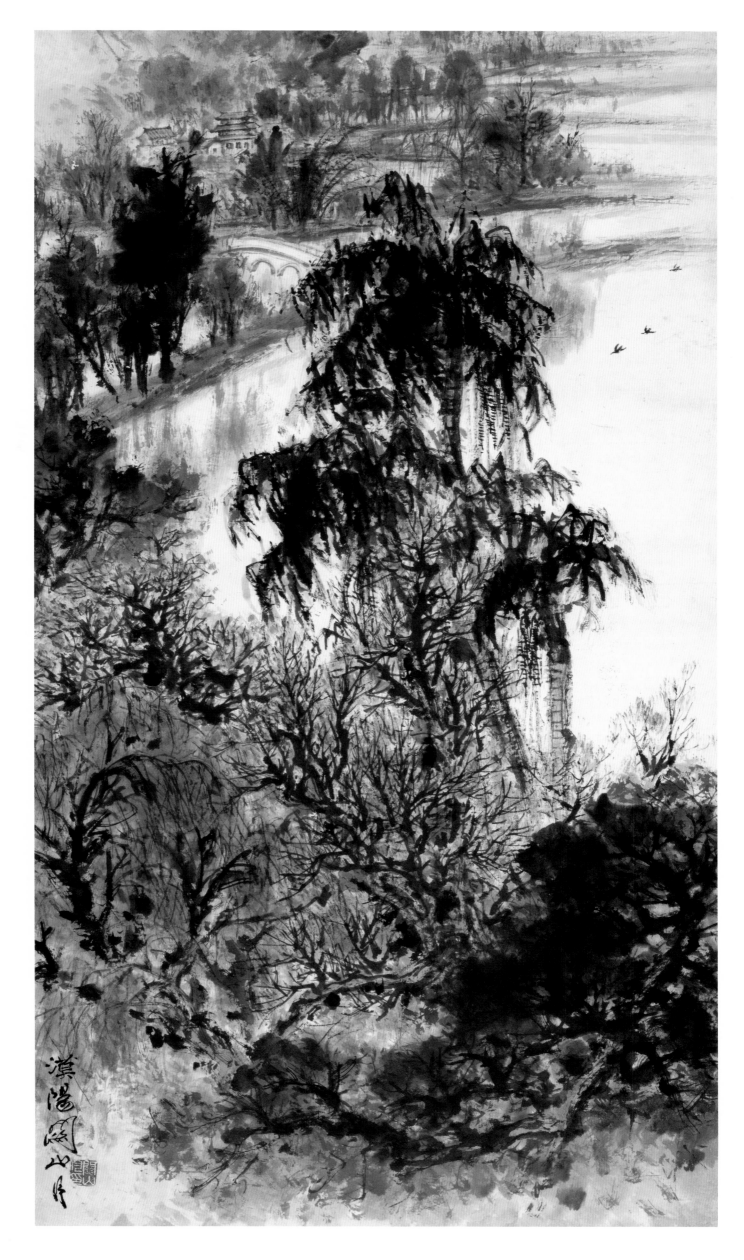

暖春晨曲读耕忙

1980年
137.7 cm×69.4 cm
纸本设色
关山月美术馆藏

款识：暖春晨曲读耕忙。一九八〇年清明时节于南粤拾稿。
　　　漠阳关山月并记。
印章：关山月（白文）漠阳（朱文）从生活中来（白文）

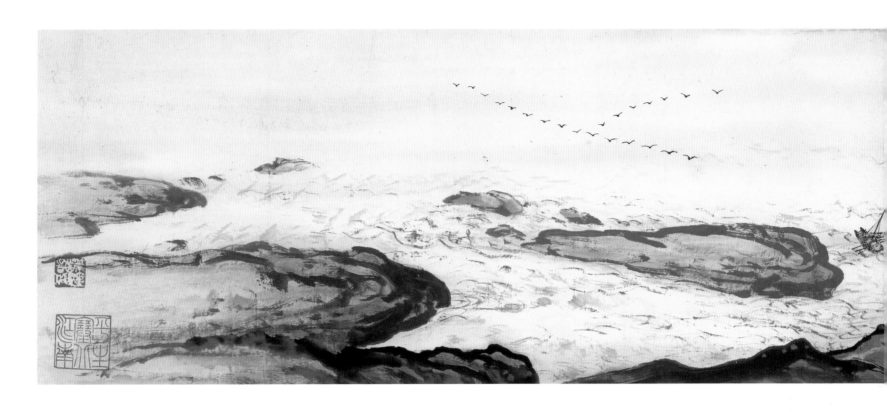

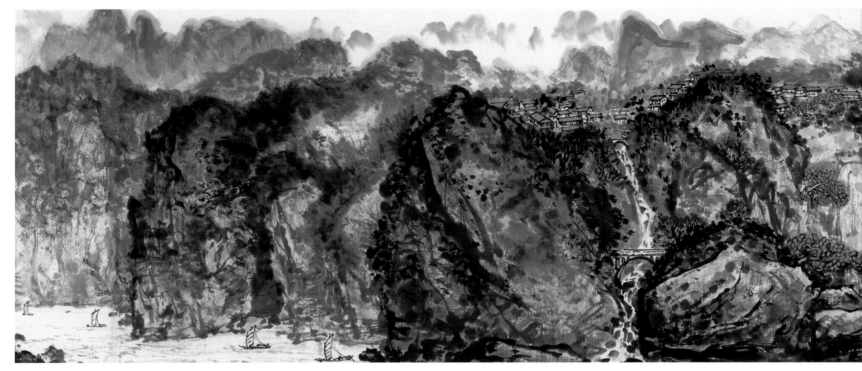

江峡图卷

1980年

35.5 cm × 1410 cm

纸本设色

关山月美术馆藏

款识：一九七八年秋，重访塞北后，与秋璜乘兴作长江三峡游。从武汉乘轮上溯渝州，又放流东返回程。奉节改乘小轮专访白帝城。既入夔门，复进瞿塘峡，全程历二十余天。南归即成此图，咀嚼虽嫌未足，意在存其本来面目于一二，因装池成轴，乃记年月其上。一九八〇年六月画成于珠江南岸隔山书舍。漠阳关山月并识。

印章：关山月印（白文）漠阳（朱文）八十年代（朱文）
笔墨当随时代（白文）平生塞北江南（朱文）

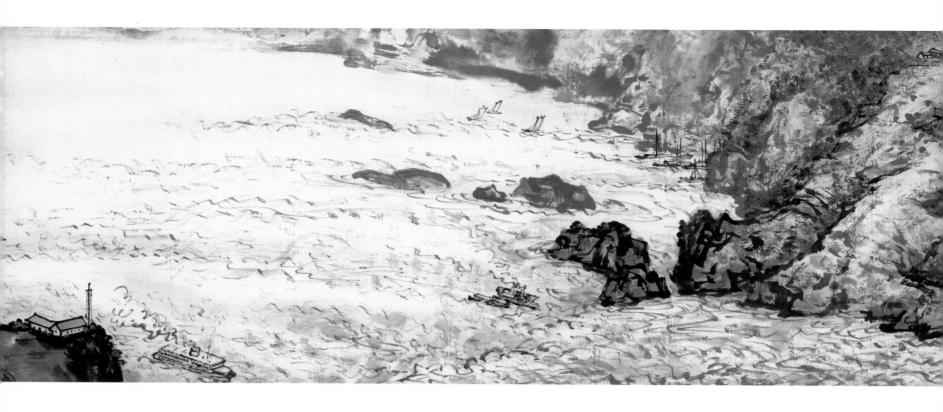

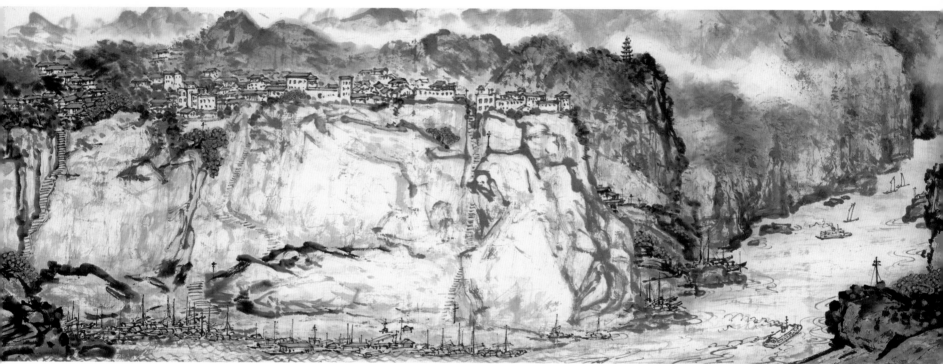

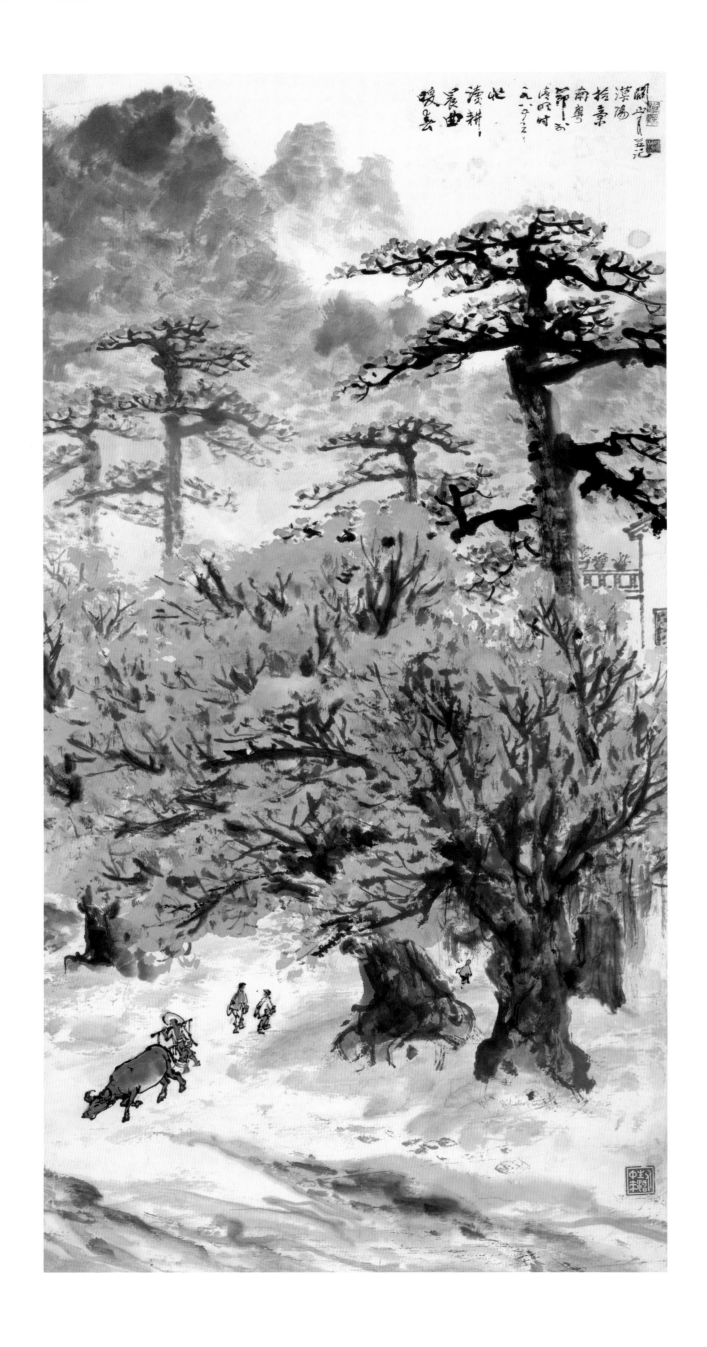

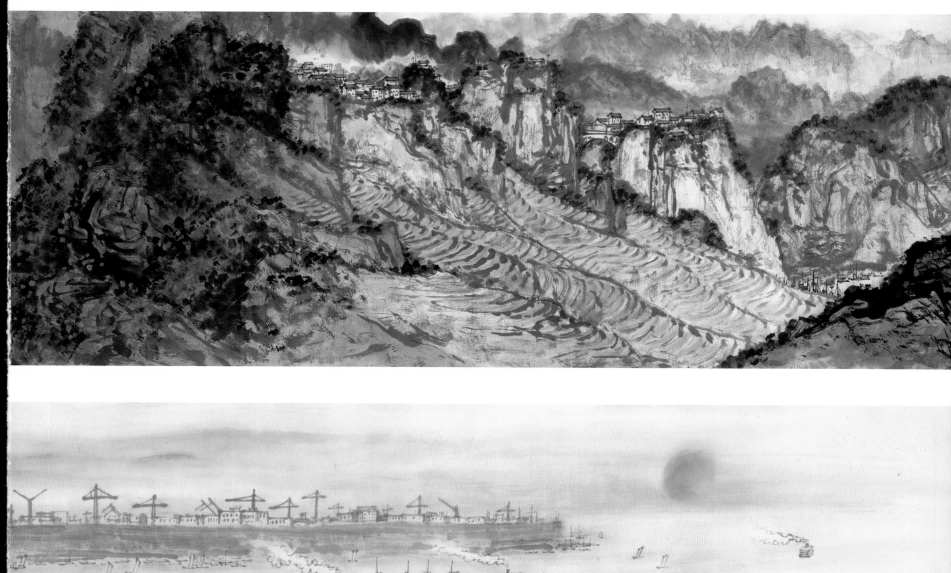

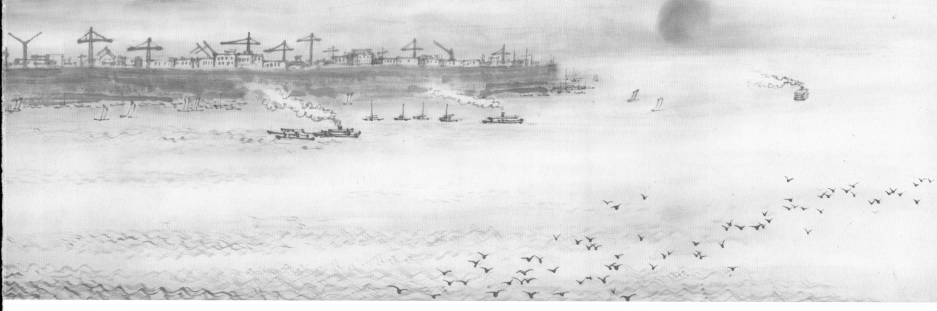

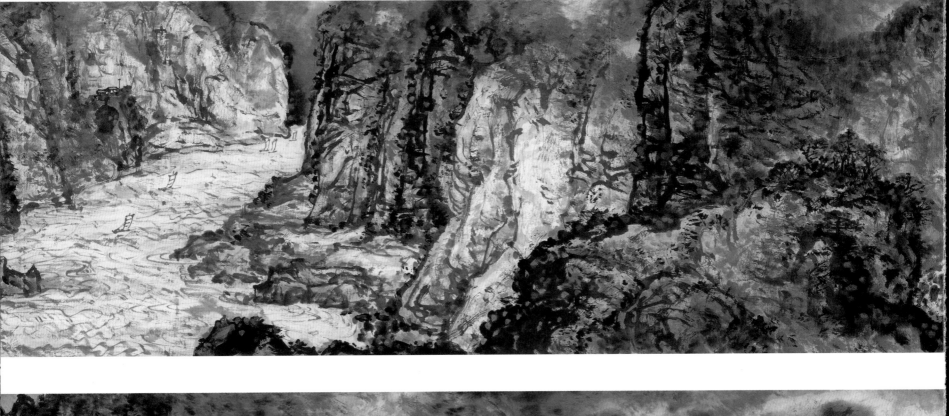

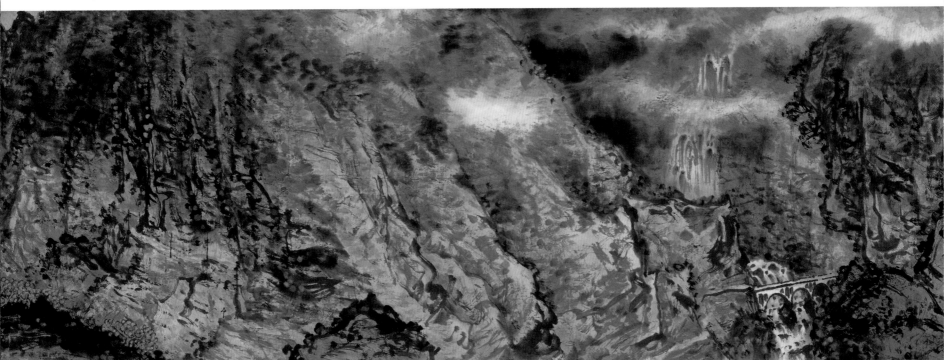

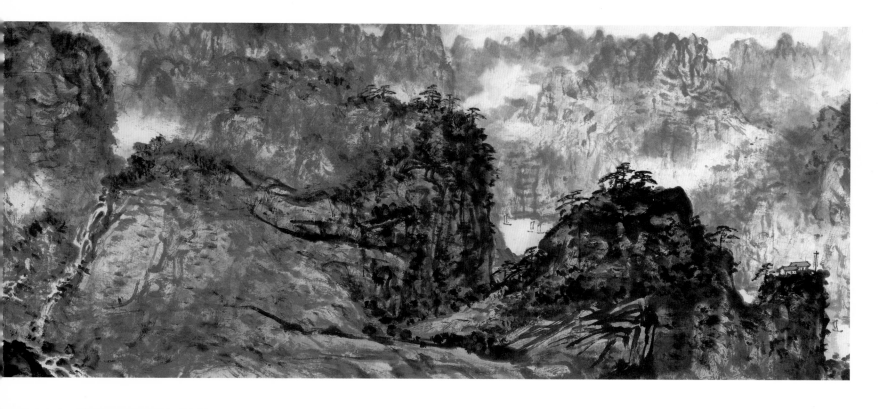

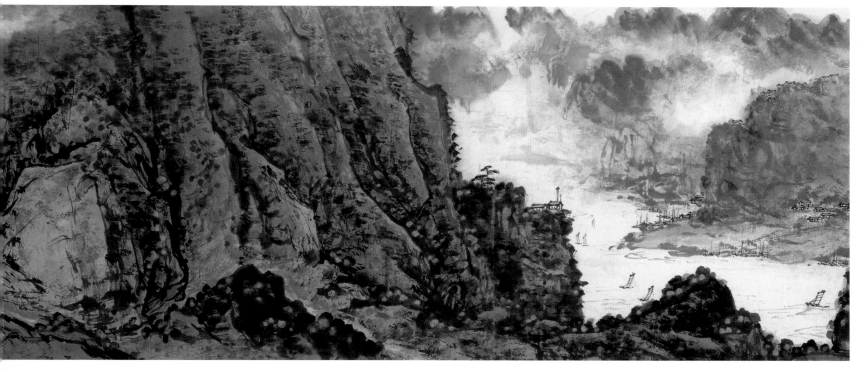

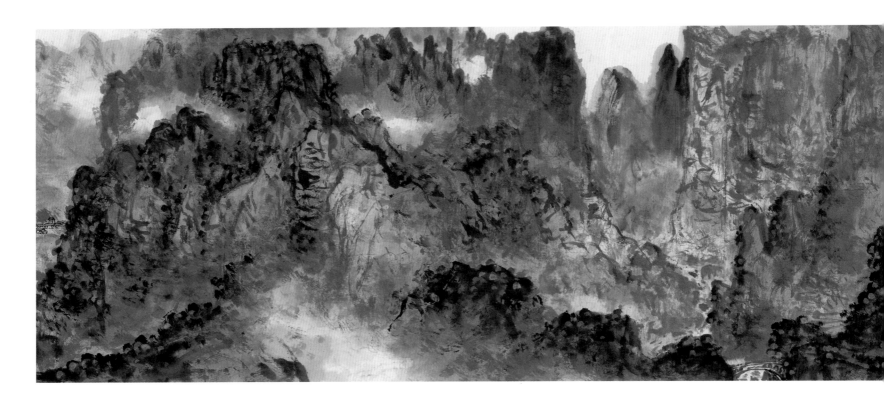

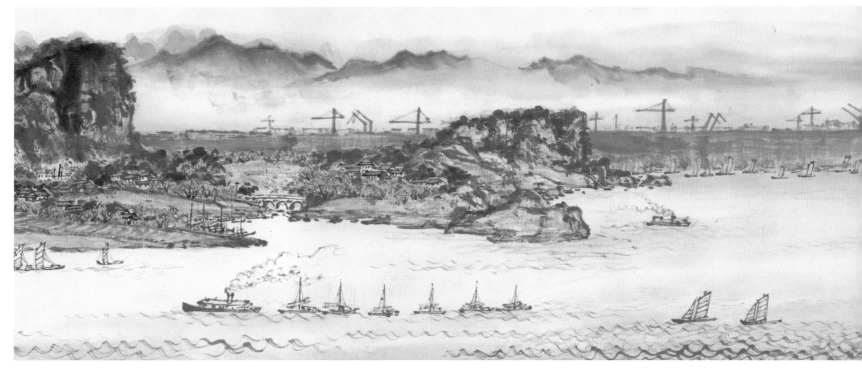

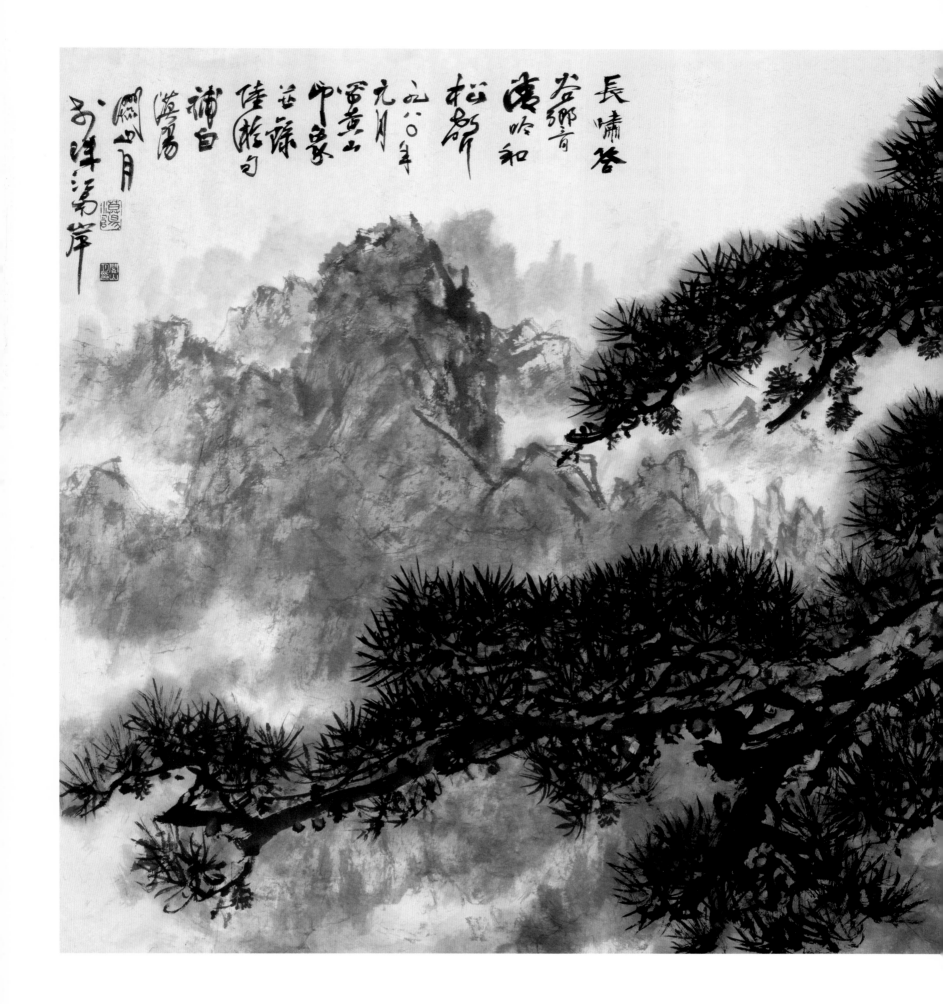

长啸答谷响

1980年

94.2 cm×183.5 cm

纸本设色

关山月美术馆藏

款识：长啸答谷响，清吟和松声。一九八〇年元月写黄山
印象并录陆游句补白。漠阳关山月于珠江南岸。

印章：关山月印（白文）漠阳（朱文）笔墨当随时代（白文）

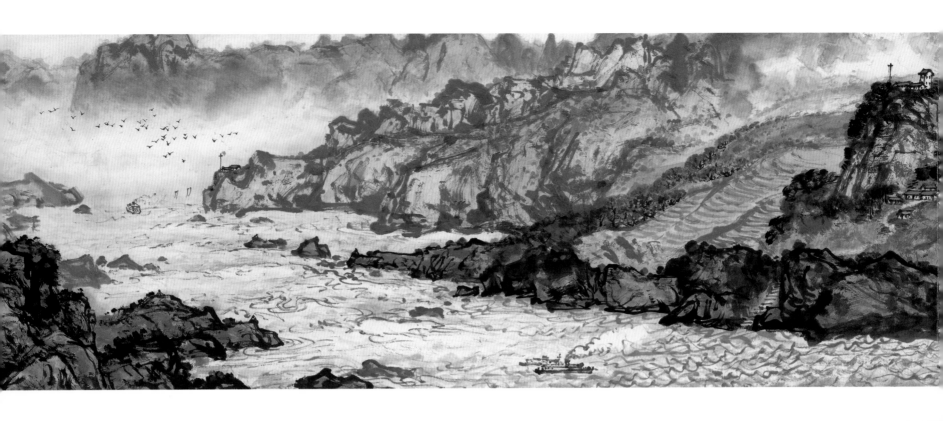

隔山玉舍　漢陽闕山月五後

九○○年六月○○日本行珠江雨岸

其上

一二因裝池成軸乃記之月
東坡意在居養東來畫目的
南歸取朱此圖咀嚼難燥

二十餘年
含程歷
复進瞿塘峽
玩の夔門
小輪專訪白帝城
旁改乘
流東近西雅春
潮渝州又放
乘輪上
起涉武凌
限長江之三峽
興秋隴乘興
访塞沼
一九八二年秋重

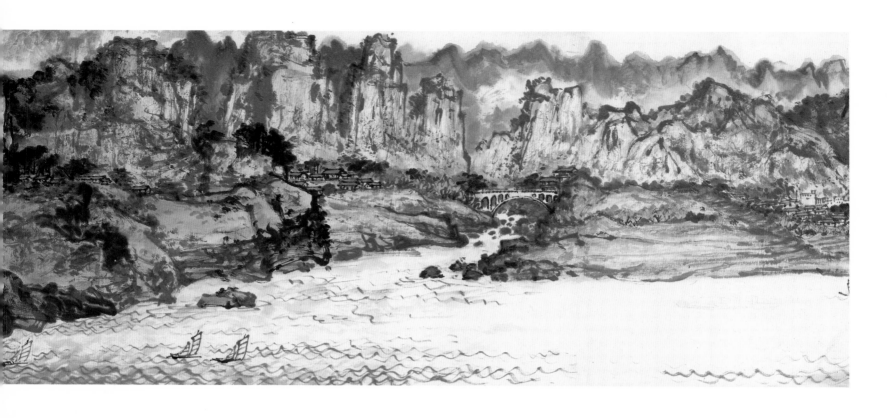

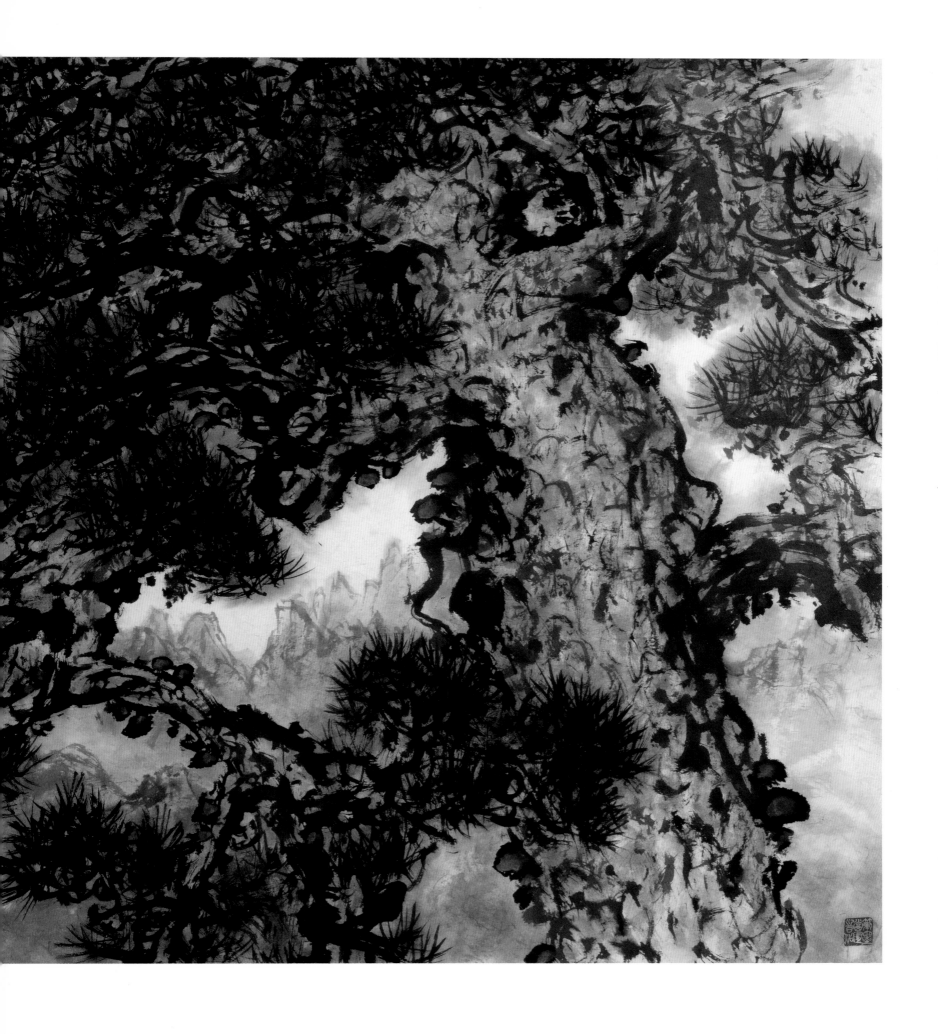

飞瀑响空山

1980年
138 cm × 68.5 cm
纸本设色
关山月美术馆藏

款识：漠阳关山月画。
印章：关山月印（白文） 八十年代（朱文）

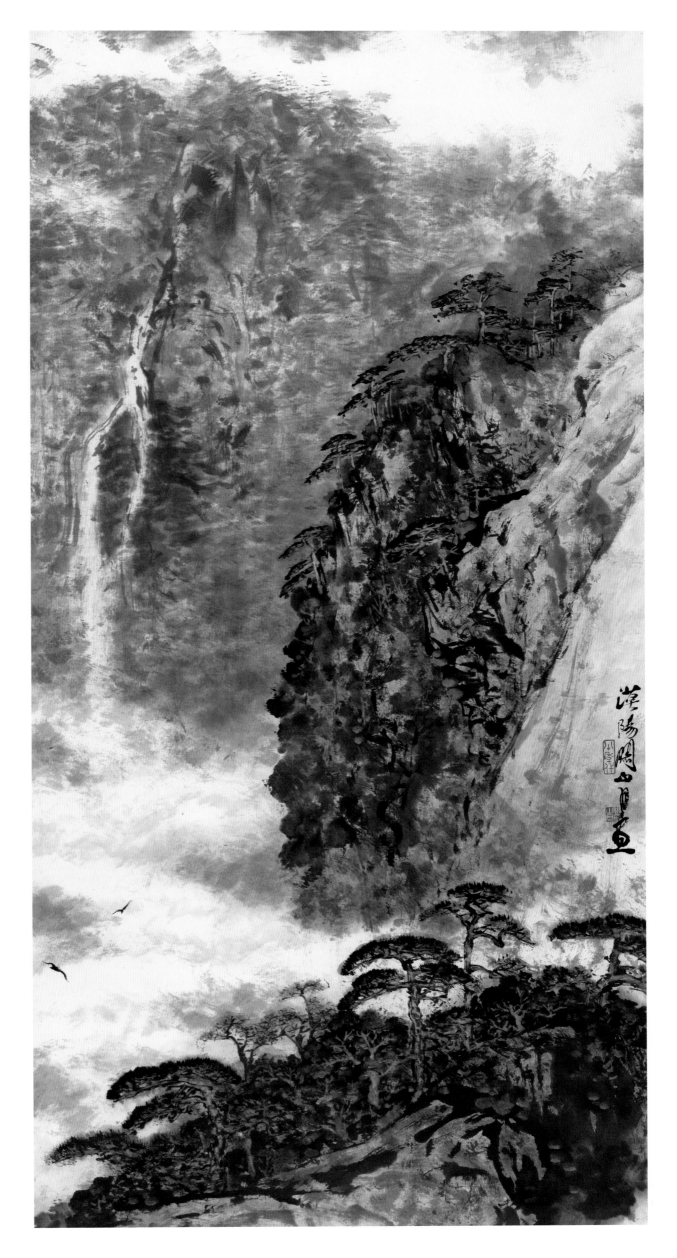

险径探源泉

1980年
135 cm × 96 cm
纸本设色
广东美术馆藏

款识：漠阳关山月画。
印章：关山月（朱文）笔墨当随时代（白文）

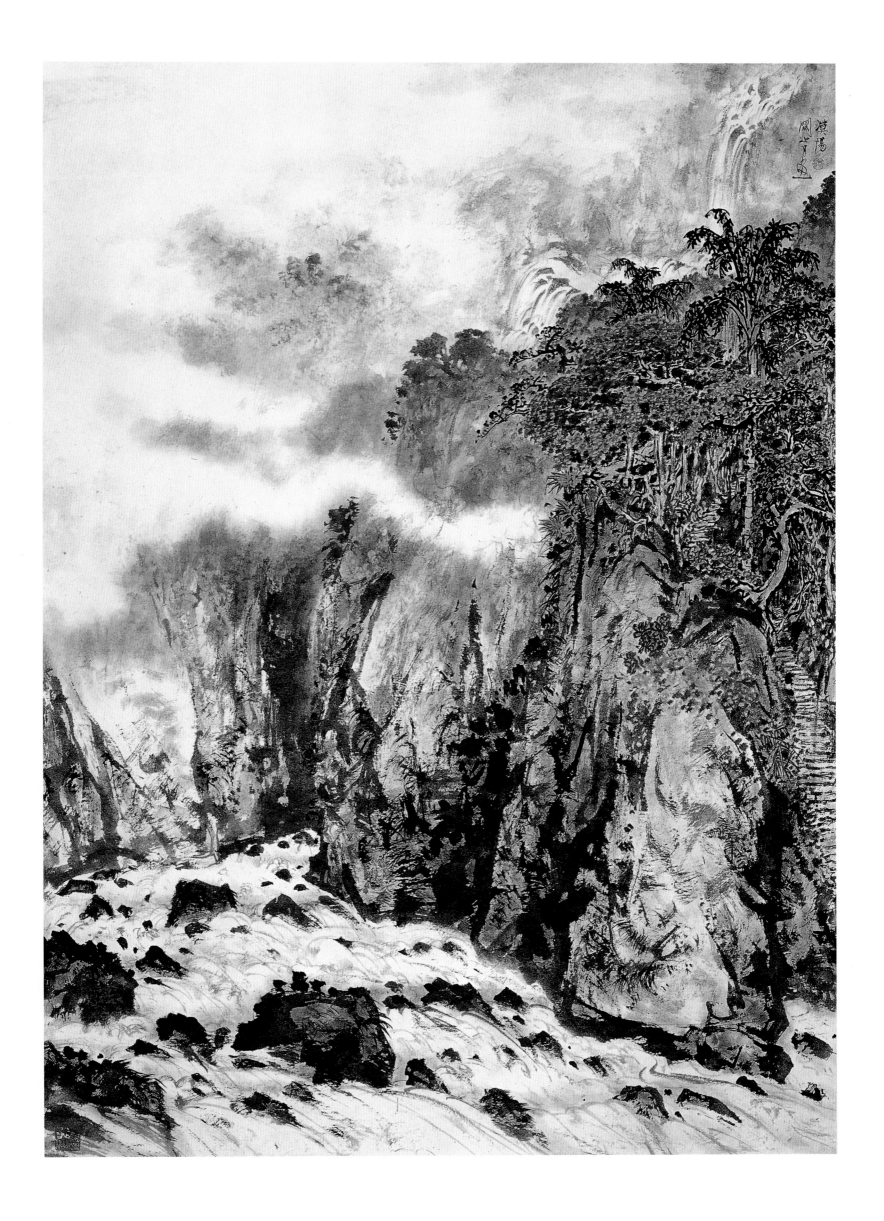

雨后云山（鼎湖组画之一）

1980年
138.1cm×68.9cm
纸本设色
广州艺术博物院藏

款识：雨后云山。微丹点破湿林绿，无线荡响佛地幽。
　　　一九八〇年盛暑画于鼎湖山舍。漠阳关山月笔。

印章：关山月印（白文）　漠阳（朱文）

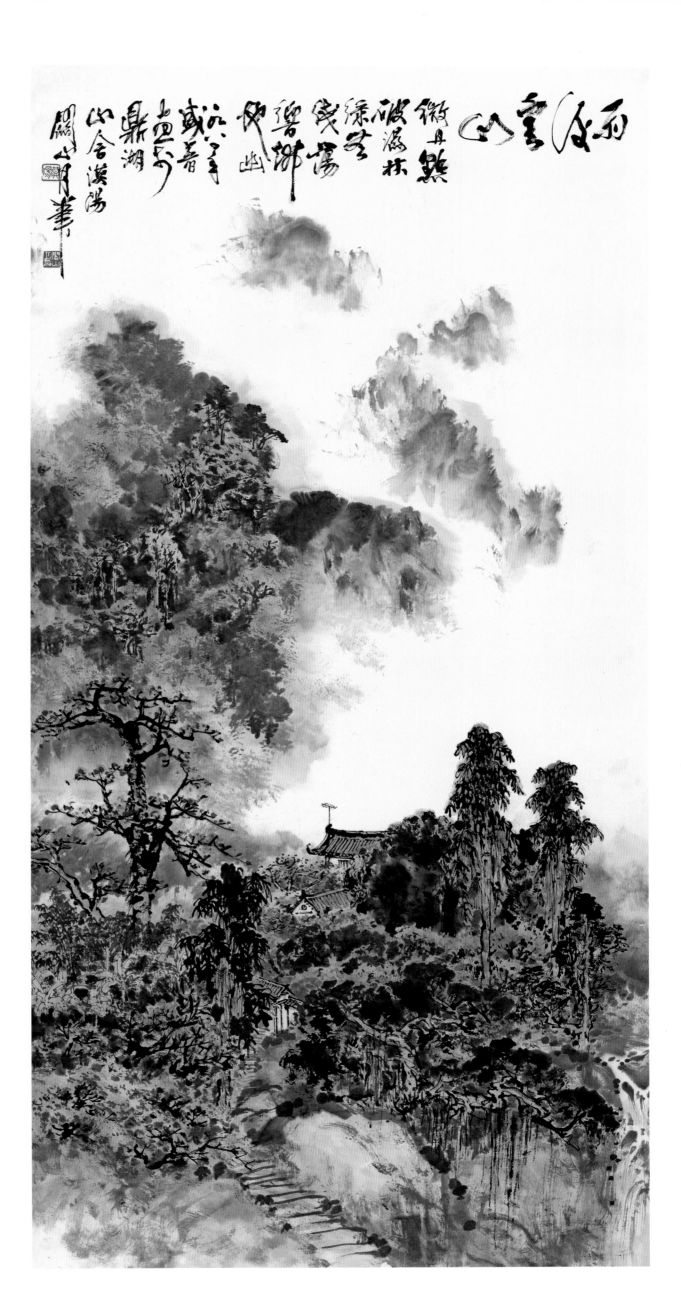

135

险径探源泉（鼎湖组画之二）

1980年
136.4 cm×67.7 cm
纸本设色
广州艺术博物院藏

款识：险径探源泉。一九八〇年八月，画鼎湖山拾稿于珠江
　　　南岸。关山月笔。

印章：关山月印（白文）漠阳（朱文）点染江山数十年（白文）

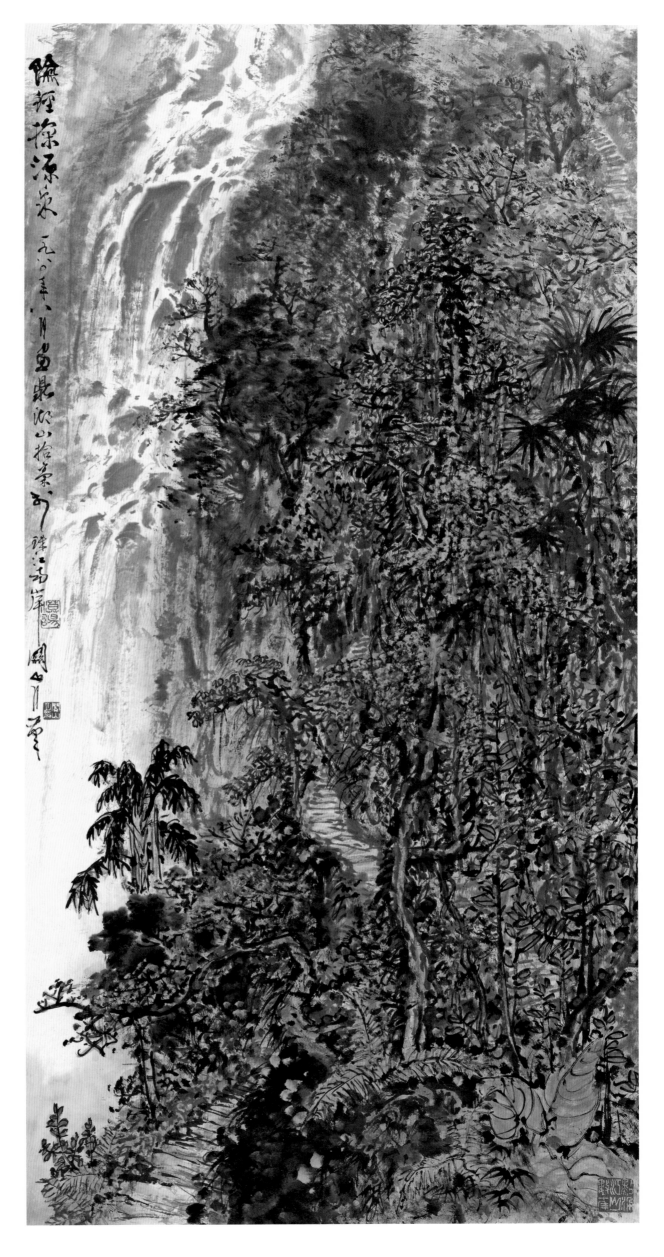

137

鸣禽飞瀑（鼎湖组画之三）

1980年
138.5 cm×68.8 cm
纸本设色
广州艺术博物院藏

款识：漠阳关山月画。
印章：关山月（朱文）

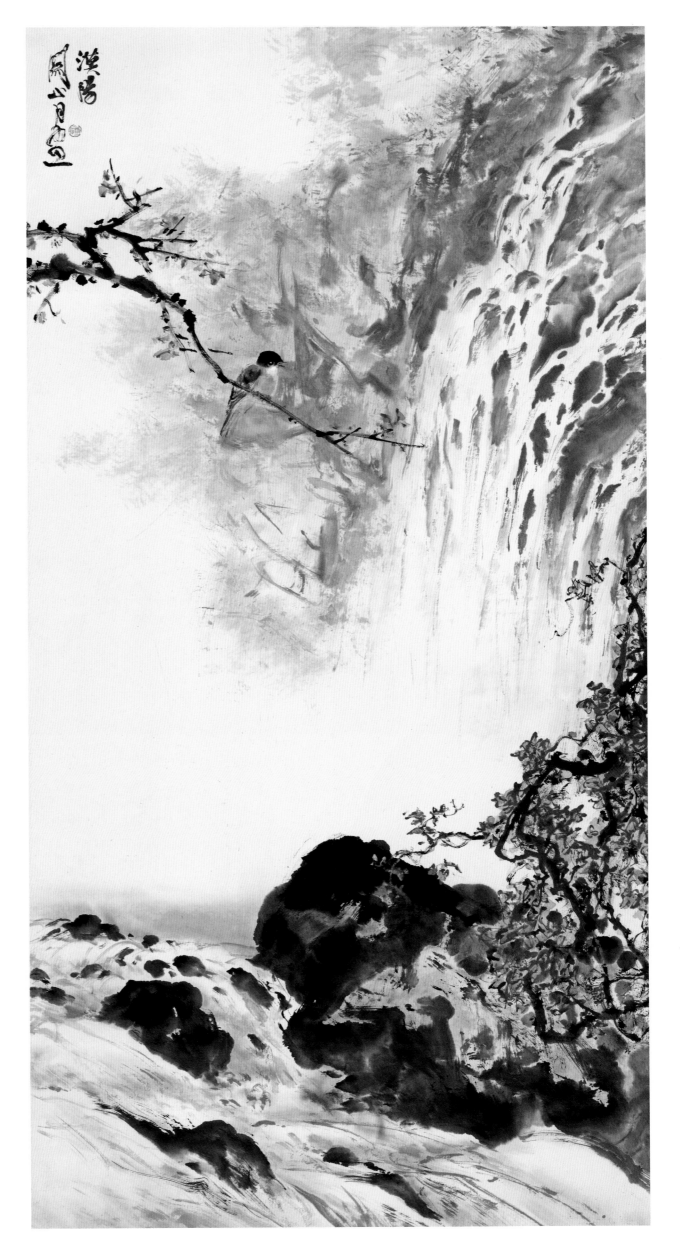

鼎湖飞瀑（鼎湖组画之四）

1980年
143.2 cm×81.8 cm
纸本设色
广州艺术博物院藏

款识：鼎湖飞瀑。一九八〇年盛暑，关山月画。
印章：关山月（白文）漠阳（朱文）平生塞北江南（朱文）

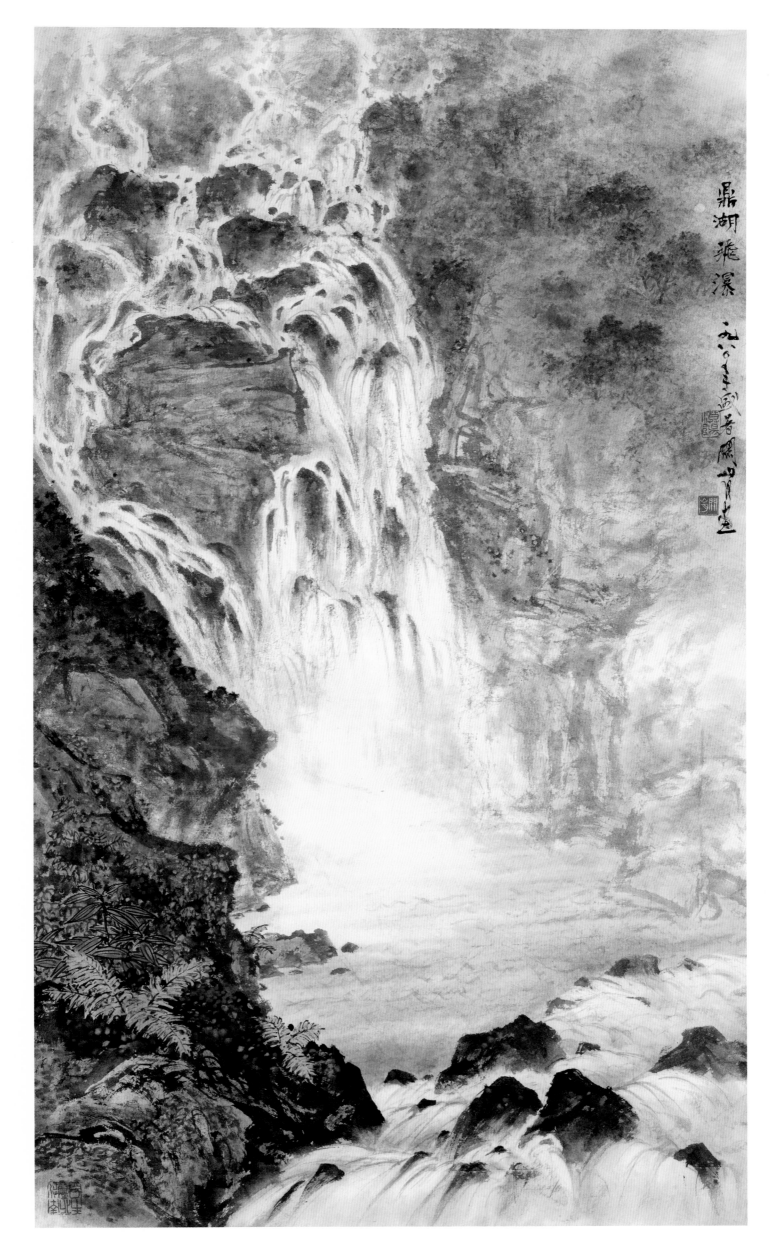

鼎湖飛瀑

141

微丹点破一林绿（鼎湖组画之五）

1980年
138.2cm×68.2cm
纸本设色
广州艺术博物院藏

款识：微丹点破一林绿，淡墨写成千嶂秋。一九八〇年大暑
　　　于鼎湖山舍画陆游诗意，漠阳关山月笔。

印章：关山月印（白文）　漠阳（朱文）

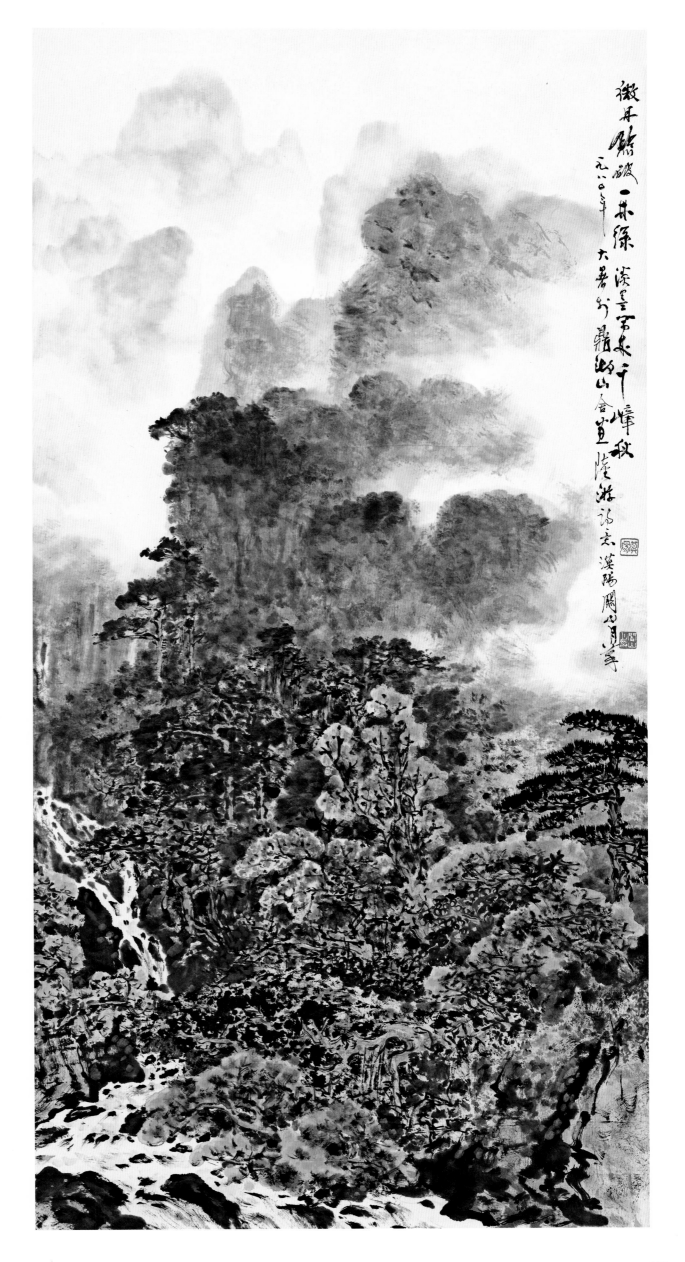

微开晴破一朱绿
溪墨万泉千峰秋
元一〇年大暑于
鼎湖山舍直
陵游诗意溪阳
关山月笔

143

款识：烟岚新雨后，瀑练锁山居。一九八〇年夏日，漠阳
关山月于鼎湖拾稿。

印章：关山月印（白文）漠阳（朱文）八十年代（朱文）

瀑练锁山居（鼎湖组画之六）

1980年
138.2 cm×68.5 cm
纸本设色
广州艺术博物院藏

款识：烟岚新雨后，瀑练锁山居。一九八〇年夏日，漠阳
关山月于鼎湖拾稿。

印章：关山月印（白文）漠阳（朱文）八十年代（朱文）

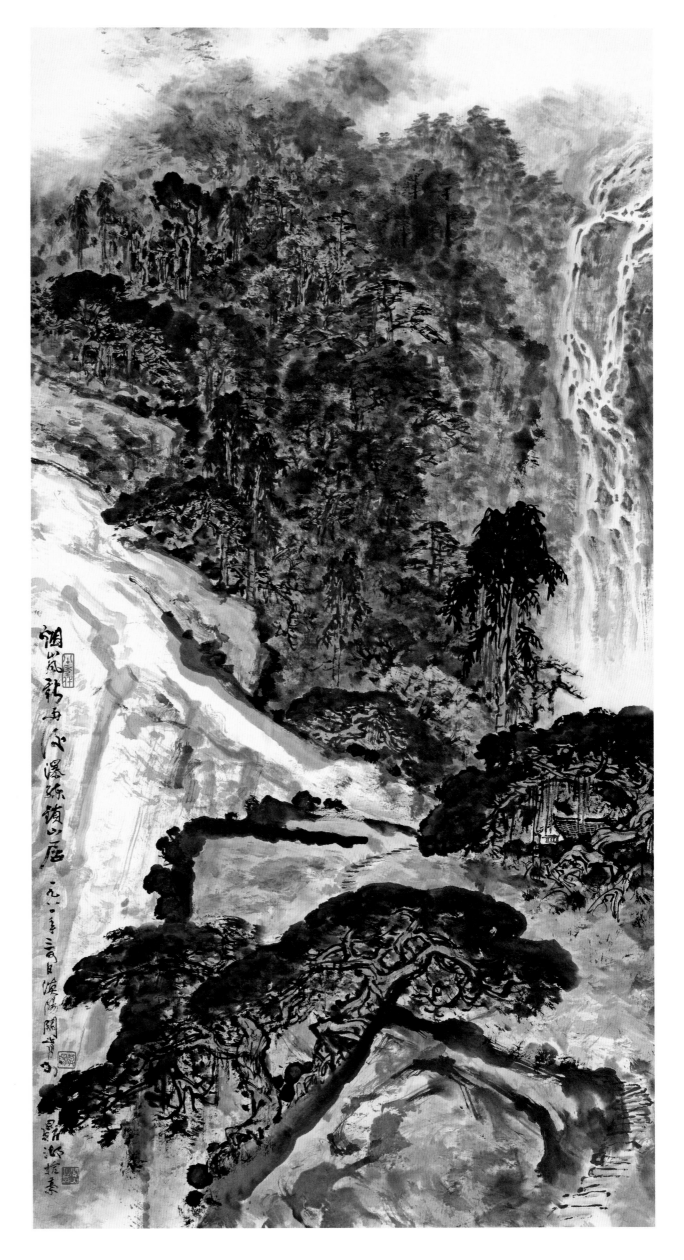

145

山居春晓

1981年

155 cm × 84 cm

纸本设色

广东美术馆藏

款识：山居春晓。一九八一年三月漠阳关山月于珠江南岸。

印章：关山月印（白文） 漠阳（朱文） 从生活中来（白文）

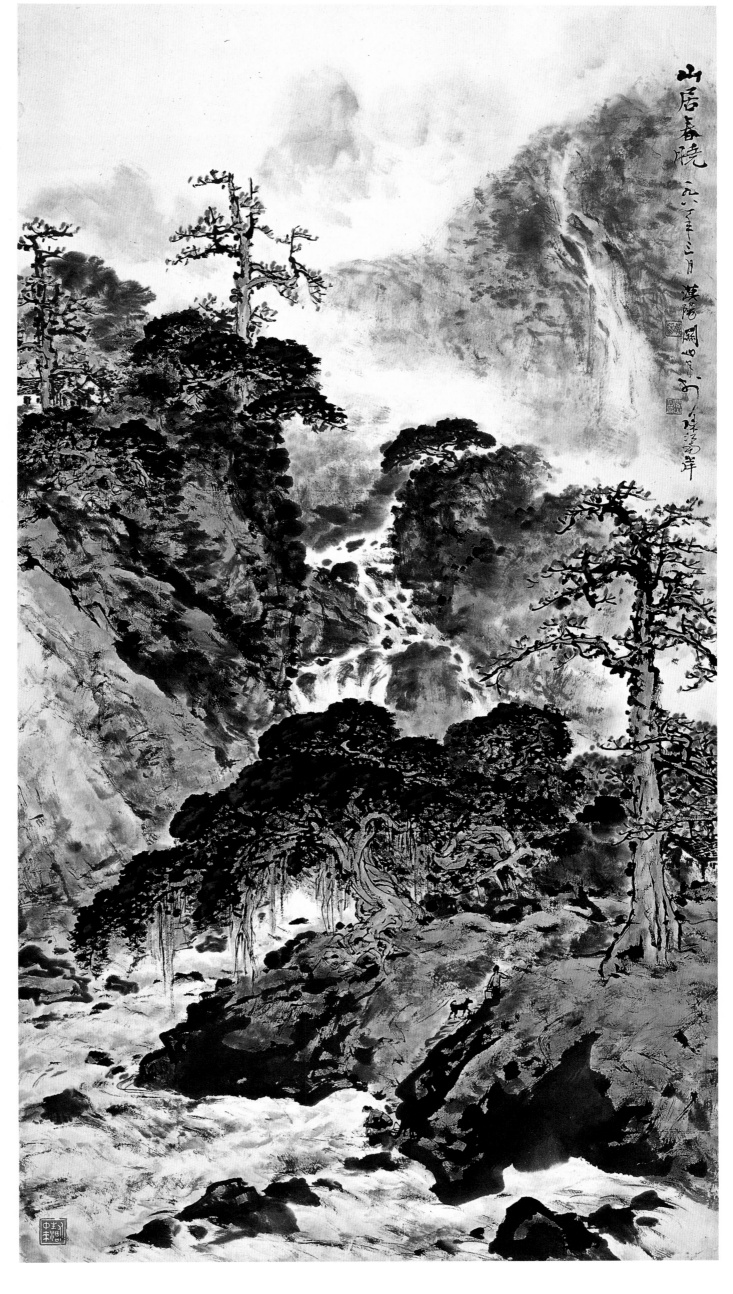

147

松风响翠涛

1981年
纸本设色
关山月美术馆藏

款识：千寻直裂峰，百丈倒泻泉。一九八一年新春写唐人
　　　诗意于珠江南岸。漠阳关山月。
印章：关山月印（白文）漠阳（朱文）从生活中来（白文）

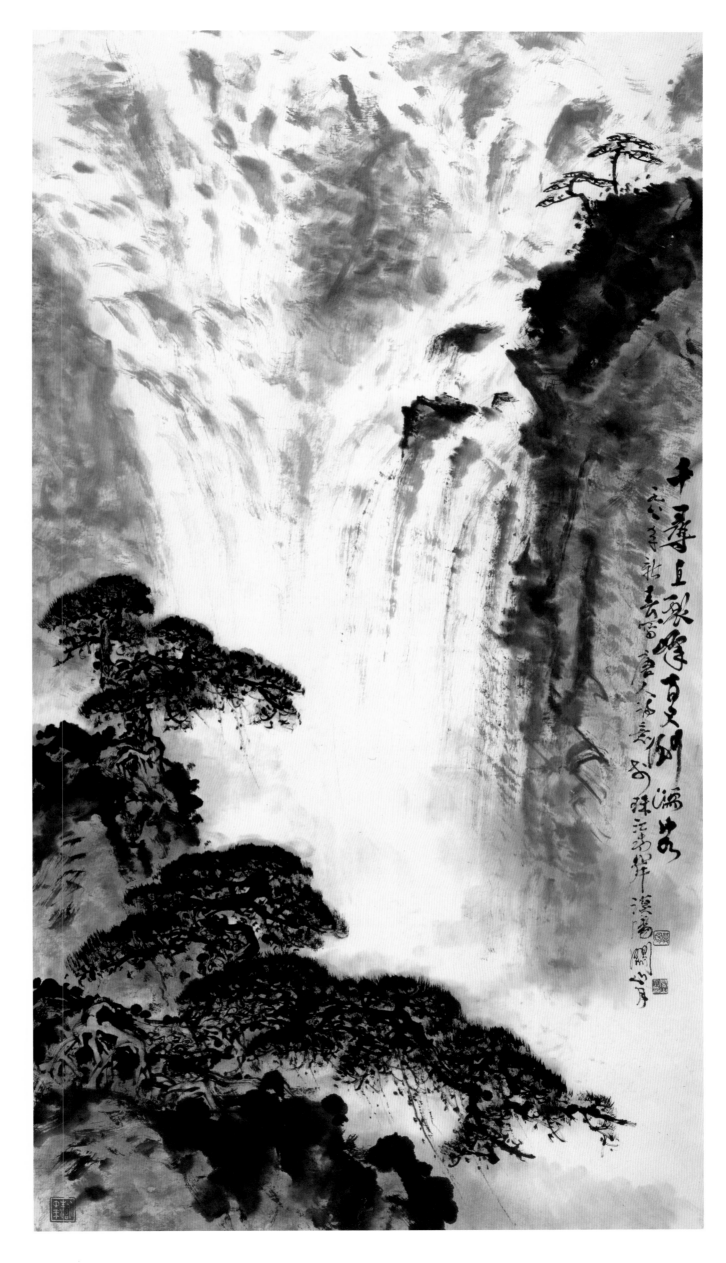

纸本设色
私人藏

款识：花开天下暖。今岁木棉早开且怒放异常，正如朱光
　　　咏句：落叶花开飞火凤，参天擎日舞丹龙。余欣然
　　　命笔图之，时在辛酉春月也。漠阳关山月于珠江南
　　　岸隔山书舍。

印章：关山月印（白文）漠阳（朱文）八十年代（朱文）
　　　笔墨当随时代（白文）

花开天下暖

1981年
135 cm×76.5 cm
纸本设色
私人藏

款识：花开天下暖。今岁木棉早开且怒放异常，正如朱光
　　　咏句：落叶花开飞火凤，参天擎日舞丹龙。余欣然
　　　命笔图之，时在辛酉春月也。漠阳关山月于珠江南
　　　岸隔山书舍。

印章：关山月印（白文）漠阳（朱文）八十年代（朱文）
　　　笔墨当随时代（白文）

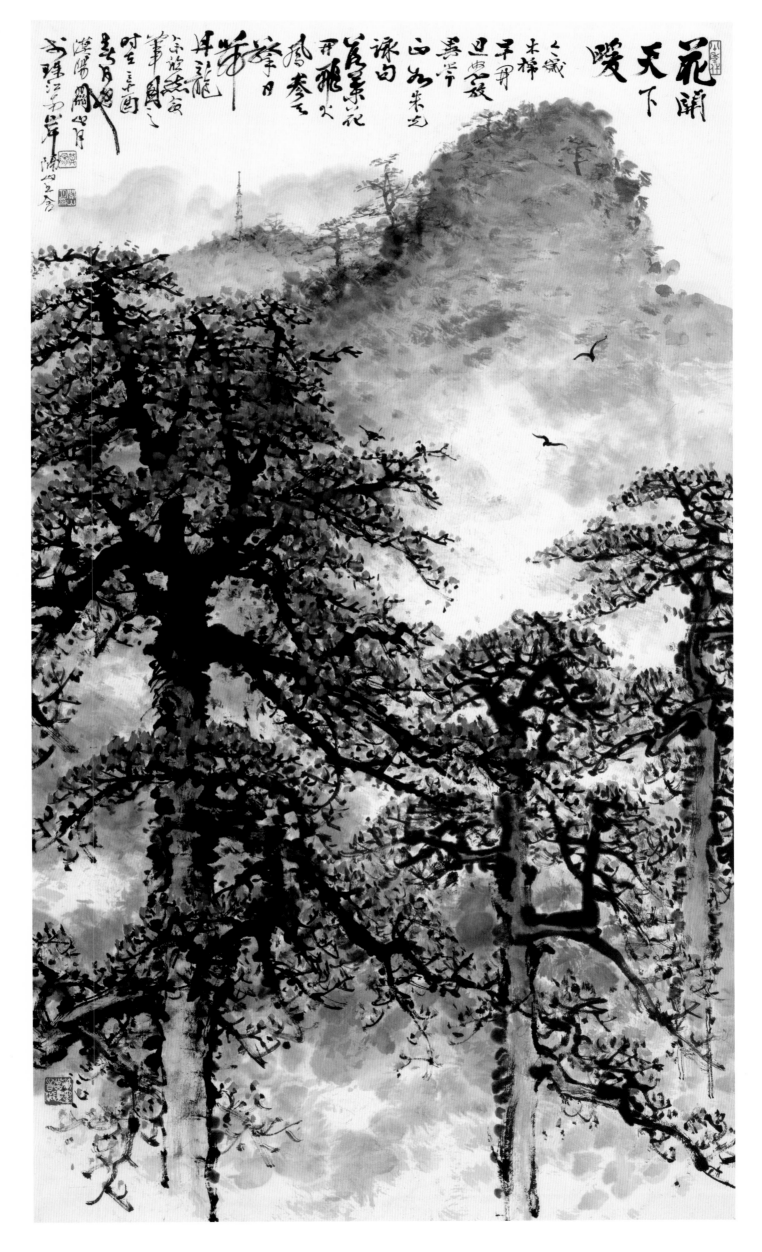

151

纸本水墨

关山月美术馆藏

款识：风雨千秋石上松。一九八一年岁冬，漠阳关山月画
 于珠江南岸隔山书舍。

印章：关山月（白文）漠阳（朱文）八十年代（朱文）

风雨千秋石上松

1981年

95 cm×44.3 cm

纸本水墨

关山月美术馆藏

款识：风雨千秋石上松。一九八一年岁冬，漠阳关山月画
 于珠江南岸隔山书舍。

印章：关山月（白文）漠阳（朱文）八十年代（朱文）
 笔墨当随时代（白文）

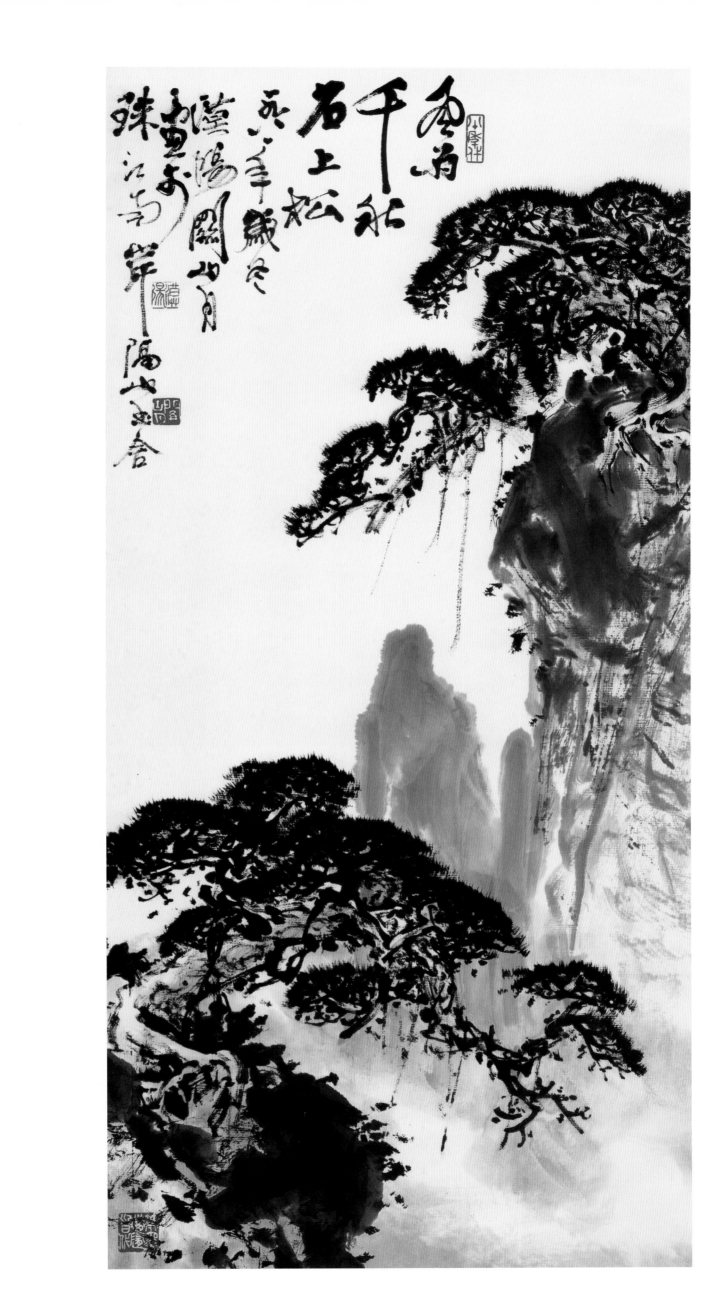

153

雨后黄山

1981年
136.8 cm × 68 cm
纸本设色
关山月美术馆藏

款识：雨尽秋天远，云空野壑深。昔日登黄山见有此景色，
　　　图毕即录明人诗句其上，借以补足画中之情意也。
　　　辛酉新春试笔于珠江南岸。漠阳关山月并记。

印章：关山月印（白文）漠阳（朱文）八十年代（朱文）
　　　古人师谁（白文）

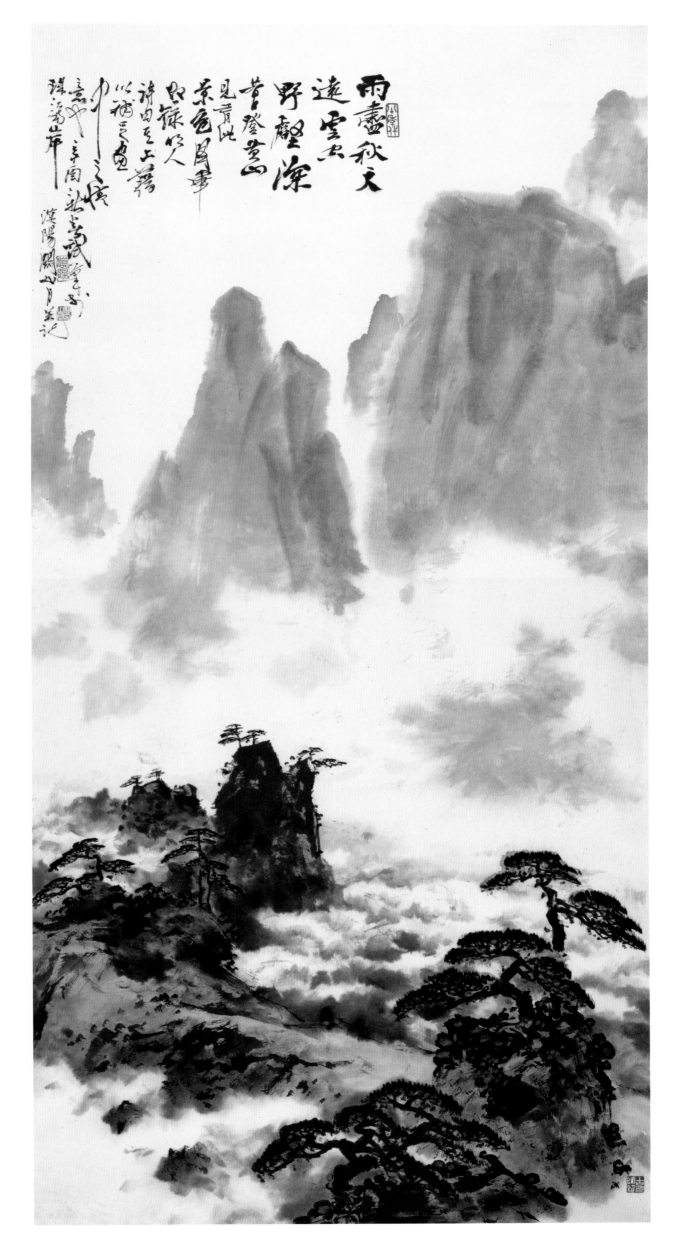

雨盡秋天
遠雲去
野壑深

曾登此山
見青此
景色目前
足録笑
诗句呈上海
以袖之力免
少少之憾

辛酉新秋試筆於
漢陽 關山月並記

155

石上泉声带雨秋

1981年
137 cm × 135 cm
纸本设色
关山月美术馆藏

款识：石上泉声带雨秋。一九八一年岁春，漠阳关山月画
　　　于五羊城。

印章：关山月印（白文）漠阳（朱文）
　　　从生活中来（白文）

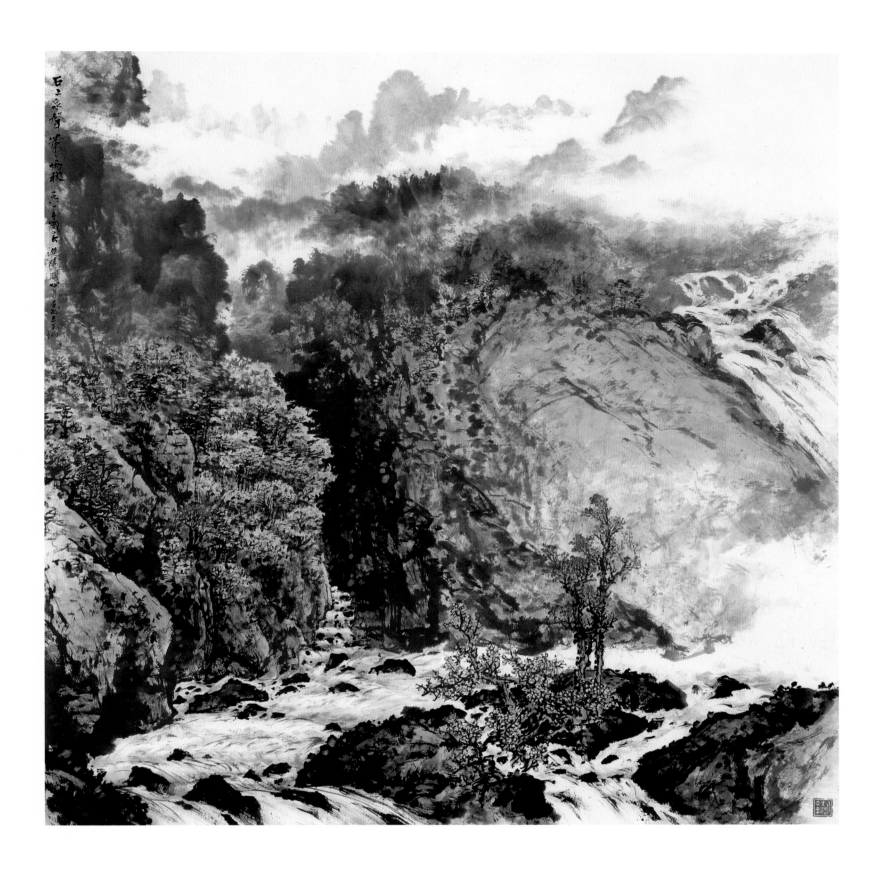

157

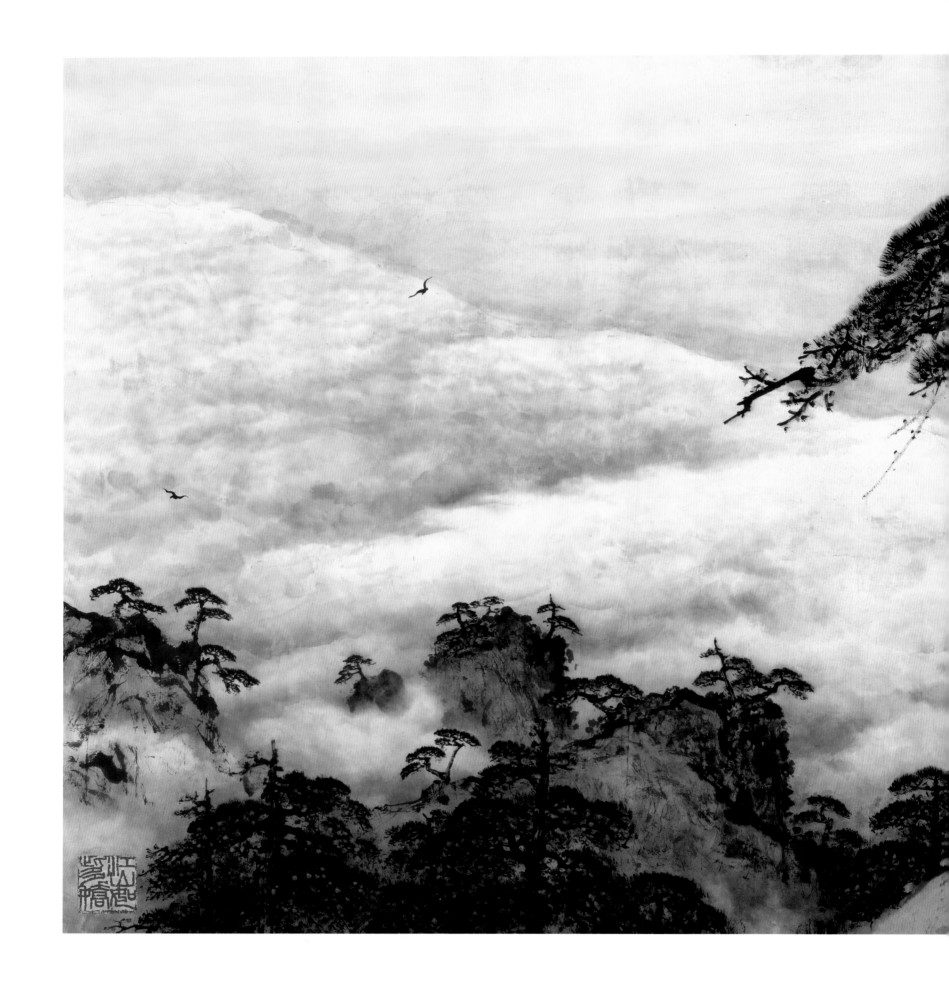

风雨千秋泰岳松

1981年
144.2 cm × 291 cm
纸本设色
关山月美术馆藏

款识：风雨千秋泰岳松。一九八一年盛暑，漠阳关山月画于五羊城。

印章：关山月（白文）漠阳（朱文）八十年代（朱文）
　　　江山如此多娇（朱文）

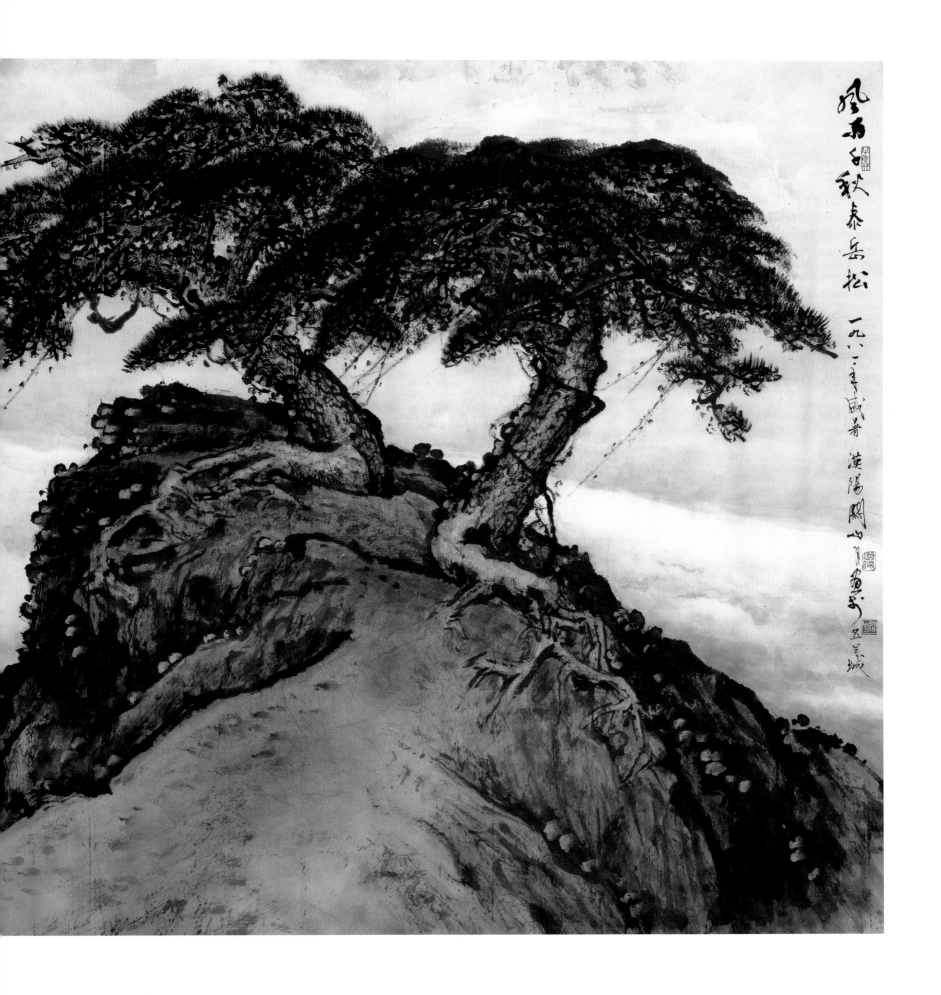

風雨千秋泰岳松

一九八二年威肴

漢陽關山月畫

於羊城

风雨千秋石上松

1981年
170 cm × 92.3 cm
纸本设色
关山月美术馆藏

款识：风雨千秋石上松。一九八一年初夏试以汤显祖句为
　　　题图此，愧未逮其意也。漠阳关山月画于白云山
　　　麓南湖之滨。

印章：关山月印（白文）漠阳（朱文）八十年代（朱文）
　　　笔墨当随时代（白文）

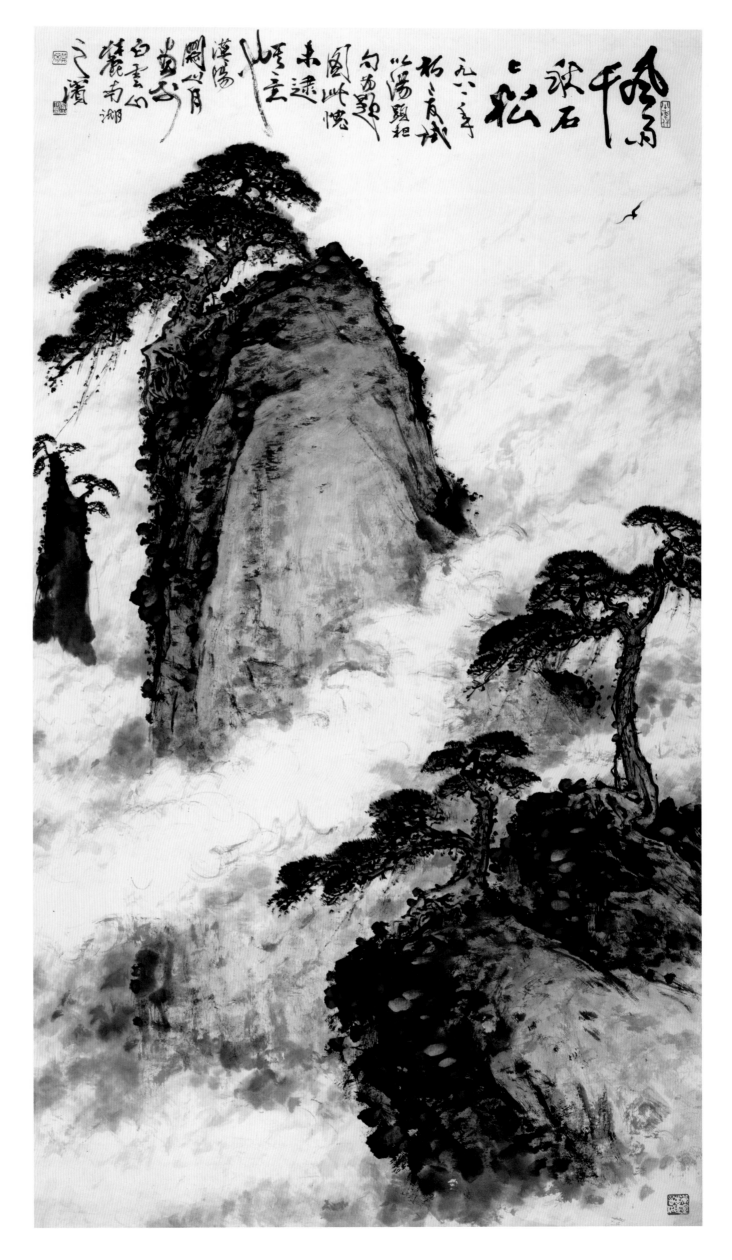

嵫平歌石上松

一九八八年初之秋城以湯頭相句為題因此懷念遠山雄立開之月岁白云山麓南湖之濱

山青无际水长流

1981年
90 cm × 48 cm
纸本设色
私人藏

款识：山青无际水长流。辛酉岁冬画于珠江南岸。漠阳关山月。
印章：关（朱文） 山月（白文） 寄情山水（白文）

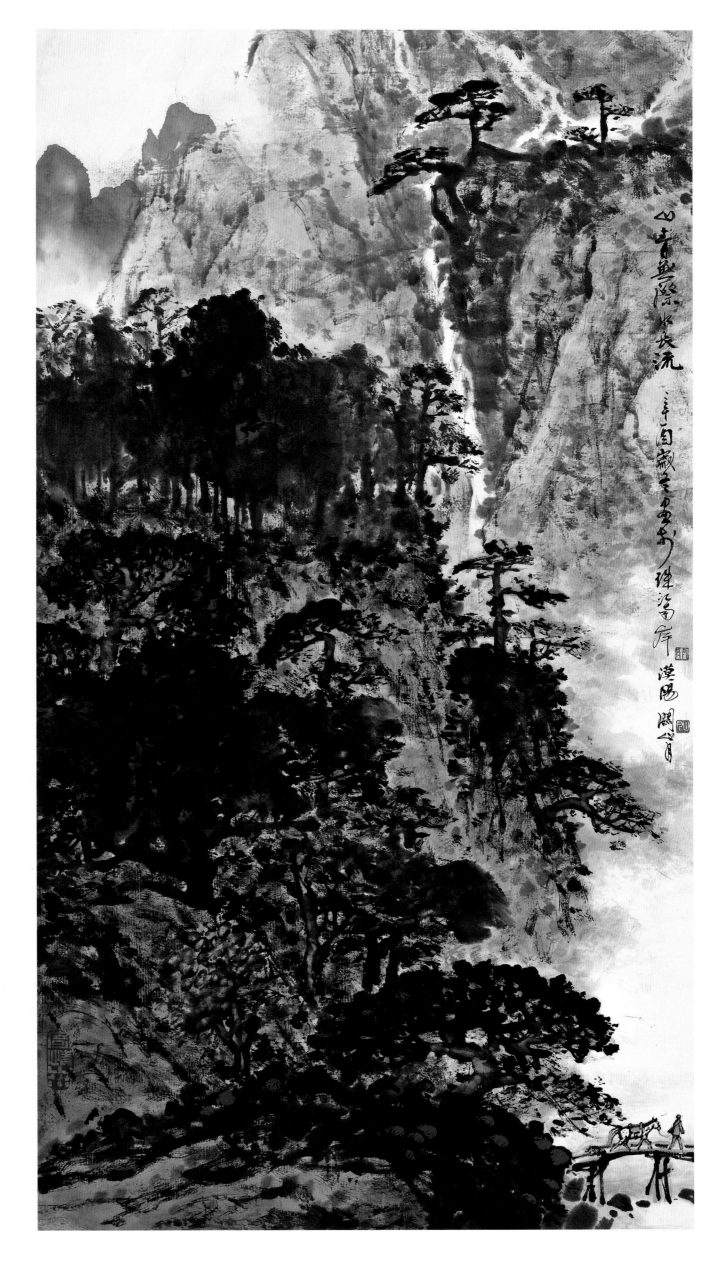

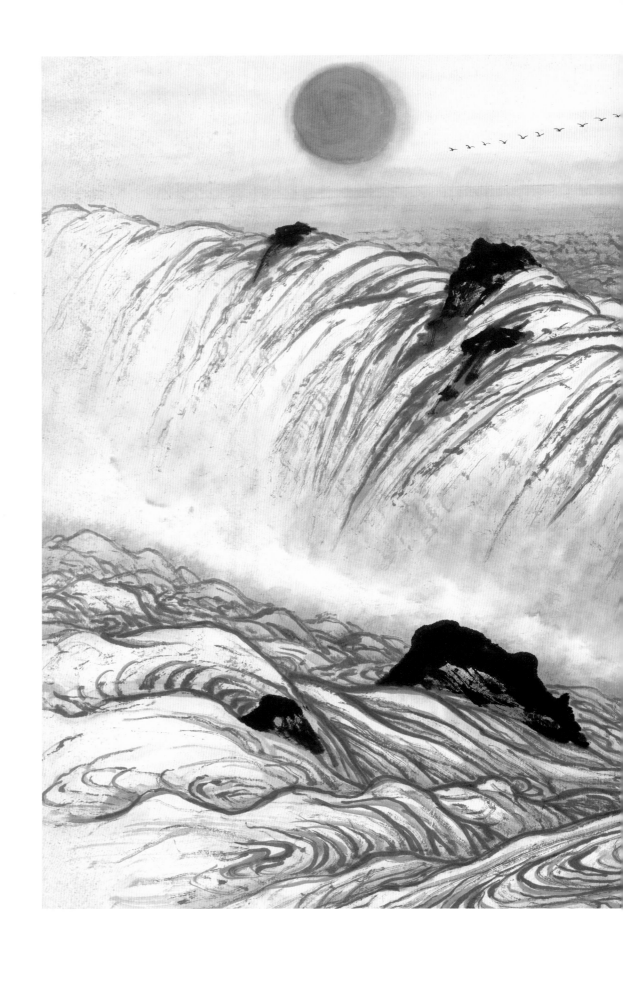

长河颂

1981年
82 cm × 142 cm
纸本设色
关山月美术馆藏

款识：长河颂。一九八一年十月重画。漠阳关山月。
印章：关山月印（白文） 漠阳（朱文）

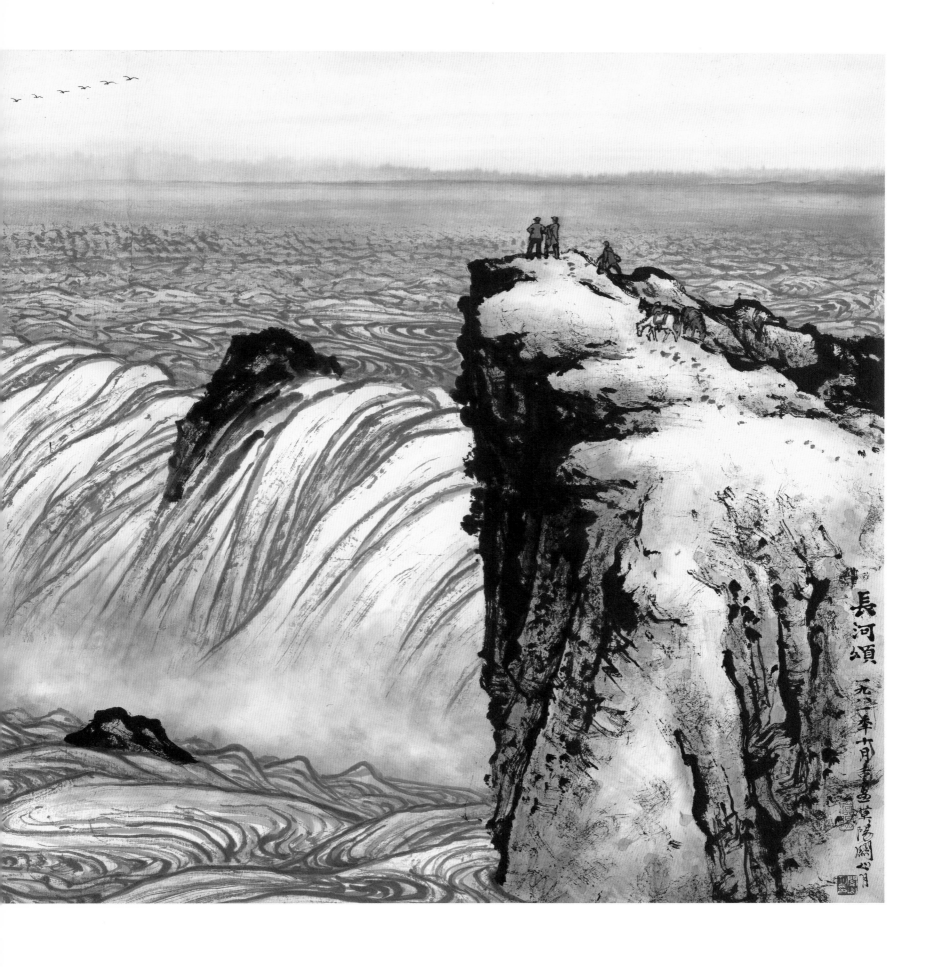

長河頌 一九八〇年十月 壽平 畫草陽關心月

江南塞北天边雁

1982年

142．5cm×118．3cm

纸本设色

关山月美术馆藏

款识：一九八二年九月画于珠江南岸。漠阳关山月。

印章：关山月印（白文）漠阳（朱文）平生塞北江南（白文）

题跋：江南塞北天边雁。一九八二年九月重画此图于五羊
城。漠阳关山月。

印章：关山月（白文）漠阳（朱文）为人民（朱文）

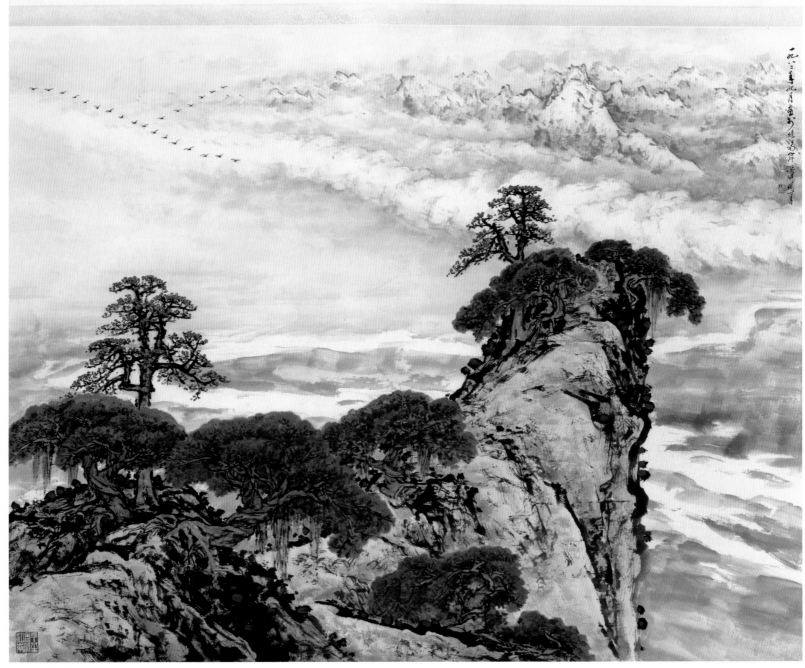

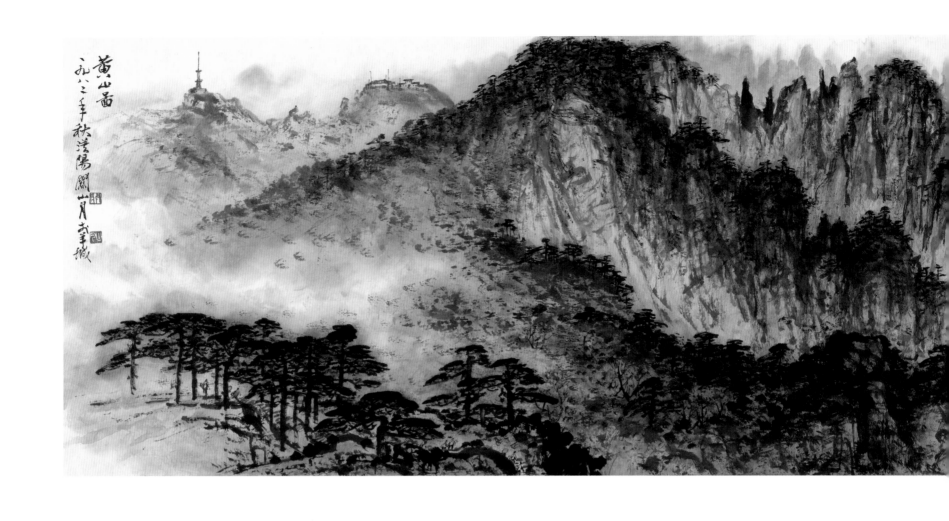

黄山图

1982年
98 cm×180.3 cm
纸本设色
私人藏

款识：黄山图。一九八二年秋漠阳关山月于羊城。
印章：关（朱文）山月（白文）隔山书舍（朱文）

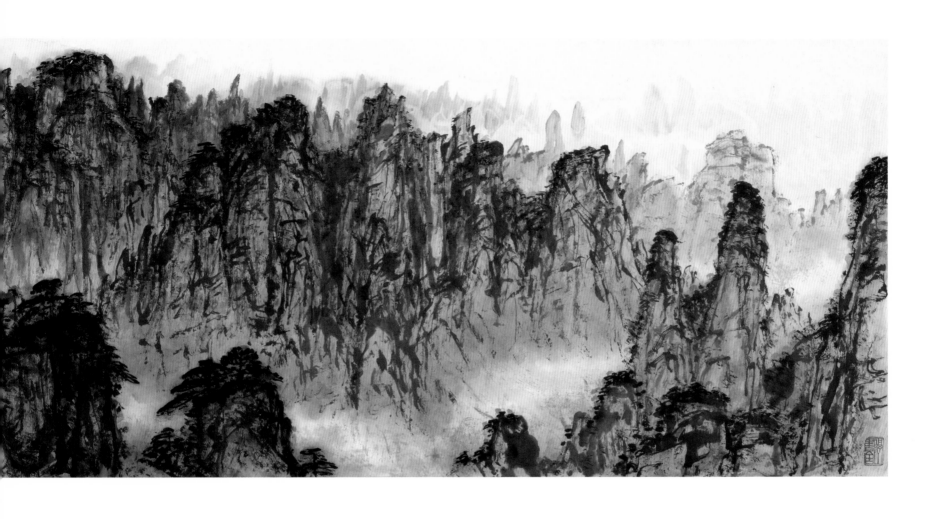

林泉春晓

1983年
139 cm × 63.5 cm
纸本设色
广州艺术博物院藏

款识：漠阳关山月笔。

印章：关山月（朱文） 八十年代（朱文）
　　　学到老来知不足（朱文）

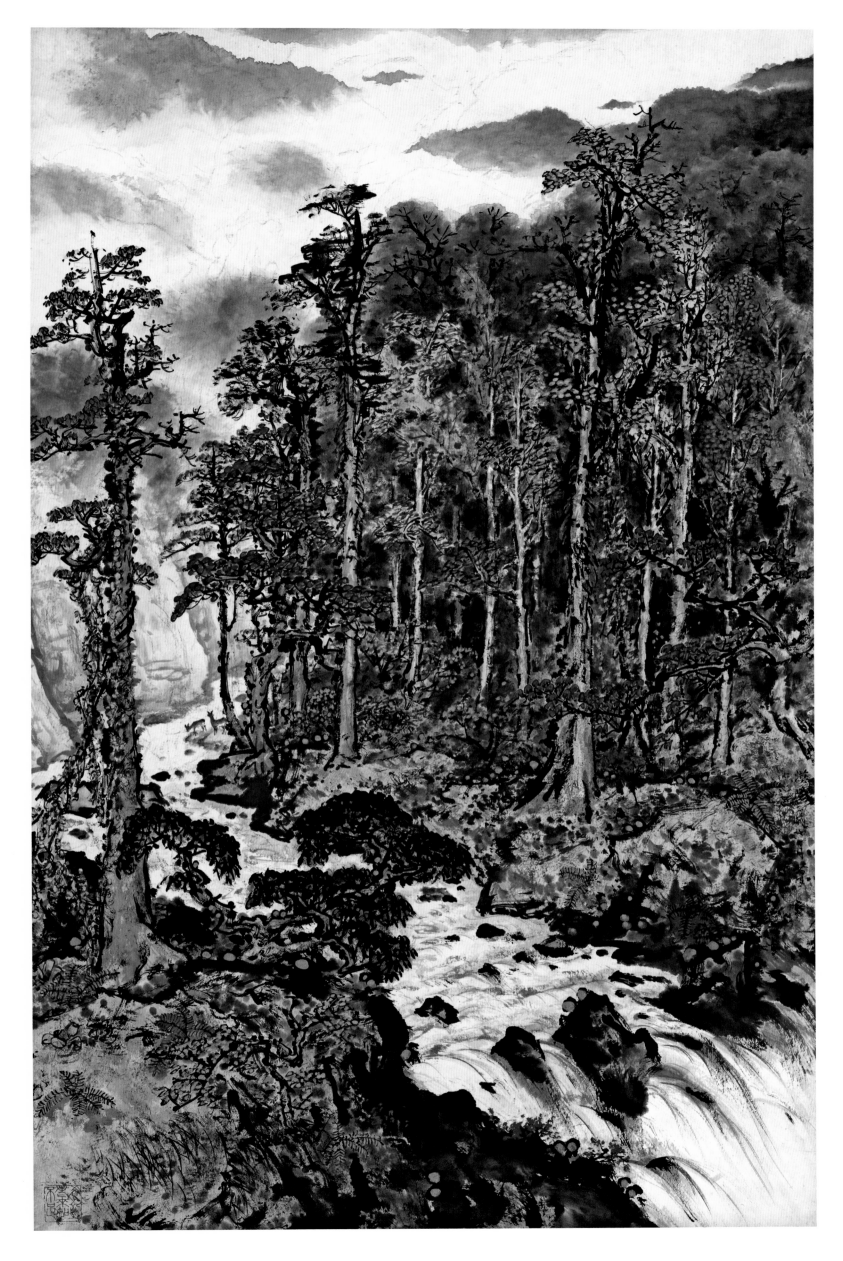

纸本水墨
关山月美术馆藏

款识：泉声咽危石，日色冷青松。一九八三年初春，试以
　　　唐王维句为题成此于珠江南岸鉴泉居灯下。漠阳
　　　关山月并记。

印章：关山月（白文）　漠阳（朱文）　八十年代（朱文）

日色冷青松

1983年
139 cm × 63.5 cm
纸本水墨
关山月美术馆藏

款识：泉声咽危石，日色冷青松。一九八三年初春，试以
　　　唐王维句为题成此于珠江南岸鉴泉居灯下。漠阳
　　　关山月并记。

印章：关山月（白文）　漠阳（朱文）　八十年代（朱文）
　　　点染江山数十年（白文）

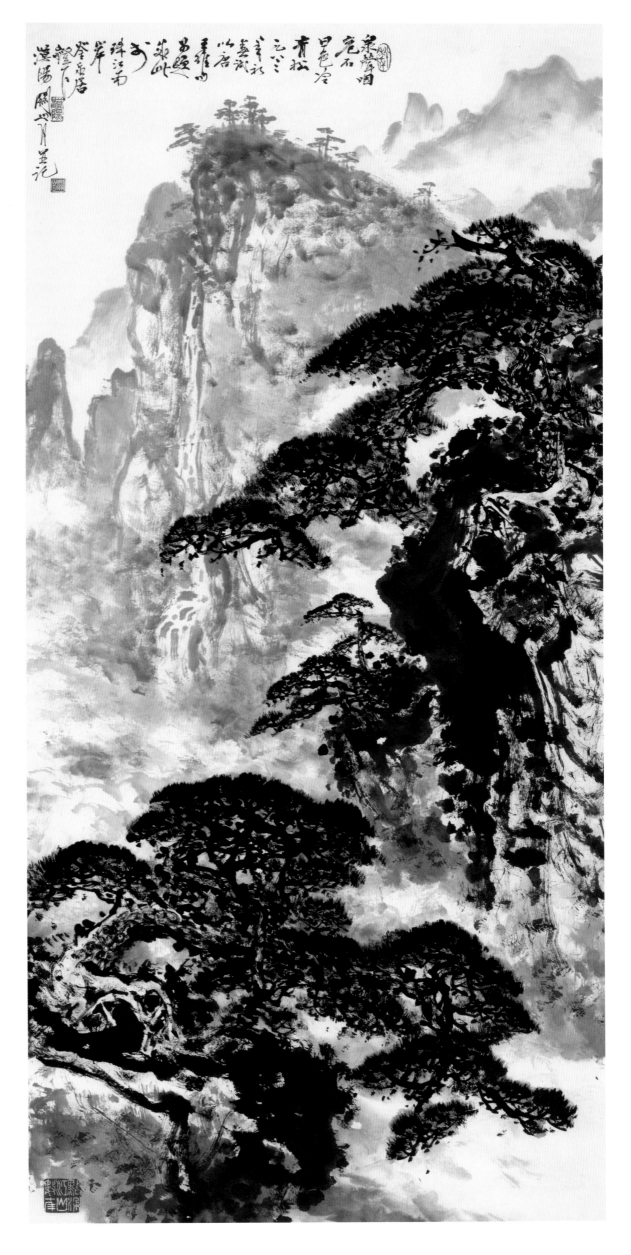

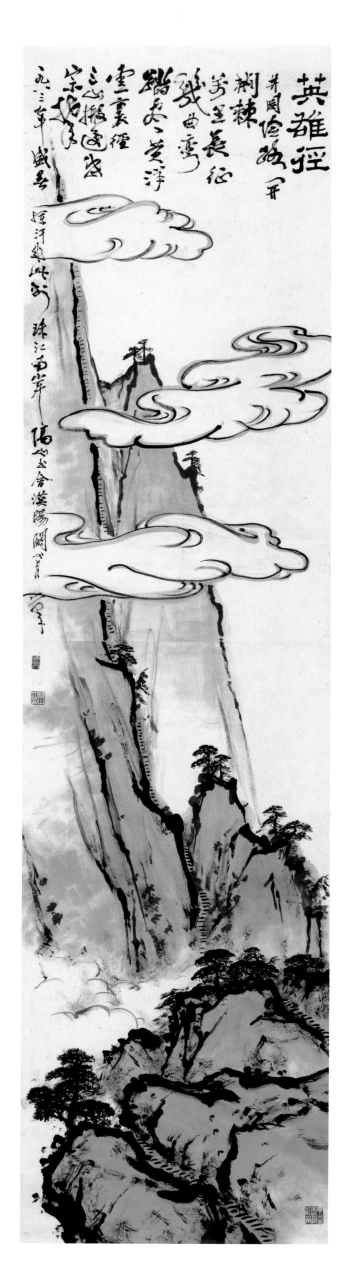

英雄径之一

1983年
272 cm × 68.3 cm
纸本设色
关山月美术馆藏

款识：英雄径。井冈险路开荆棘，万里长征几曲弯。踏尽黄
　　　洋云里径，三山搬后岱宗攀。一九八三年盛暑挥汗成
　　　此于珠江南岸隔山书舍。漠阳关山月笔。

印章：关山月印（白文）岭南人（白文）平生塞北江南（白文）

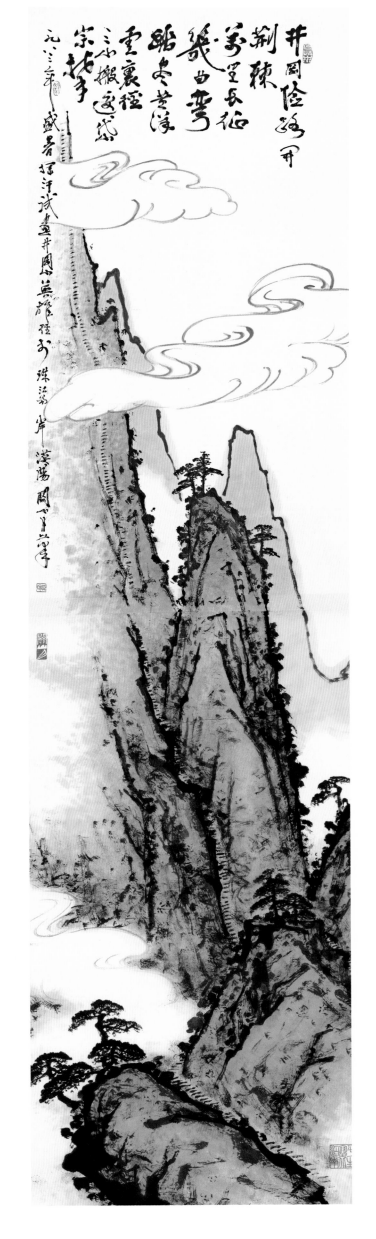

英雄径之二

1983年

276 cm × 68 cm

纸本设色

广州艺术博物院藏

款识：井冈险路开荆棘，万里长征几曲弯。踏尽黄洋云里径，
　　　三山搬后岱宗攀。一九八三年盛暑挥汗试画井冈山英雄
　　　径于珠江南岸。漠阳关山月笔。

印章：关山月（白文）　漠阳（朱文）　寄情山水（白文）
　　　八十年代（朱文）　平生塞北江南（朱文）

秋山飞瀑

1983年
131.6 cm × 62 cm
纸本设色
关山月美术馆藏

款识：山中一夜雨，树杪百重泉。一九八三年新春画于珠江
　　　南岸鉴泉居。漠阳关山月笔。

印章：关山月（白文）鉴泉居（白文）八十年代（朱文）
　　　学到老来知不足（朱文）

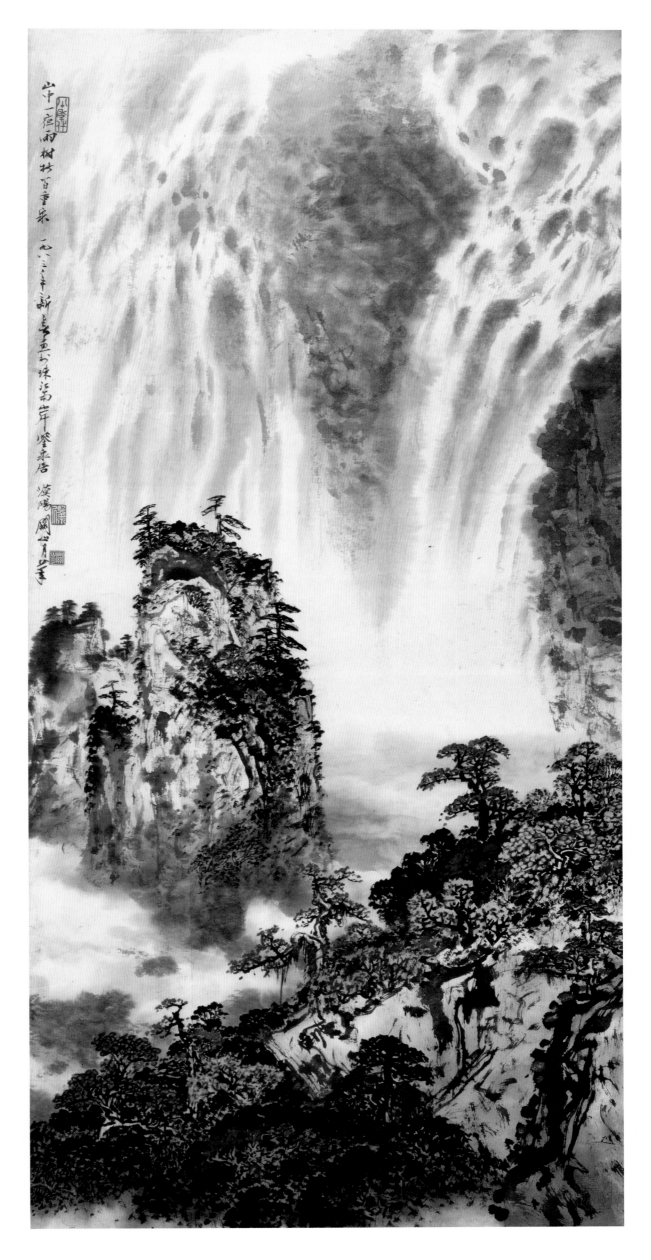

山中一夜雨 树杪百重泉

一九八三年新春画山水珠江高年鉴来居 溪阳 关山月

177

秋溪放筏

1983年
117 cm×81.6 cm
纸本设色
关山月美术馆藏

款识：漠阳关山月笔。

印章：关山月印（白文） 漠阳（朱文）
学到老来知不足（朱文）

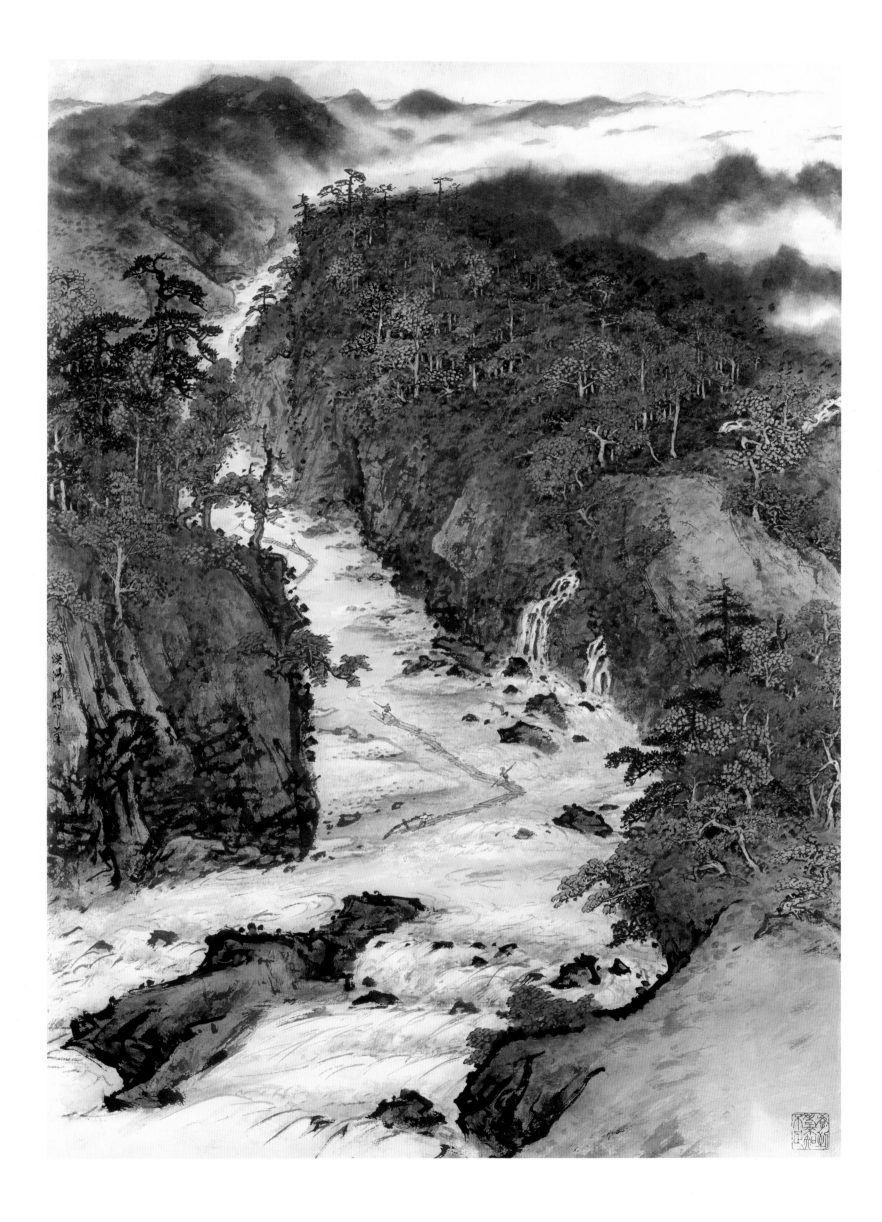

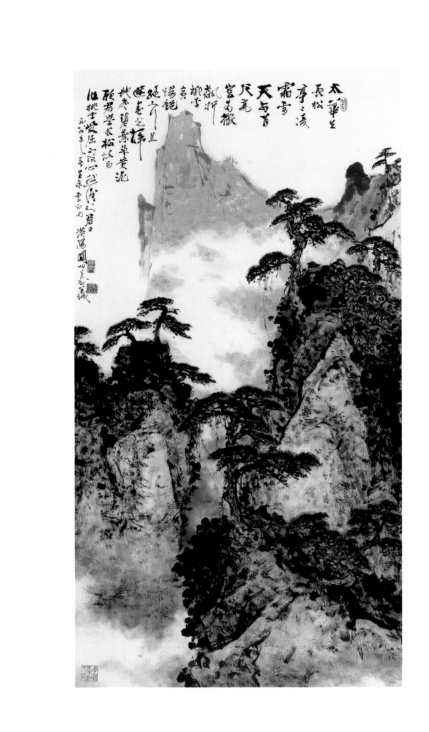

泰华长松

1984年
150 cm×77 cm
纸本设色
关山月美术馆藏

款识：太华生长松，亭亭凌霜雪。天与百尺高，岂为微飙折。
桃李卖阳艳，路上行且迷。春光扫地尽，碧叶成黄泥。
愿君学长松，慎勿作桃李。受屈不改心，然后知君子。
一九八四年春并录李白句，漠阳关山月于羊城。

印章：关山月笔（白文）岭南人（白文）八十年代（朱文）
学到老来知不足（朱文）

松声万壑传

1983年
150.4 cm×81.4 cm
纸本设色
关山月美术馆藏

款识：癸亥春，漠阳关山月画。
印章：关山月印（白文）漠阳（白文）学到老来知不足（朱文）

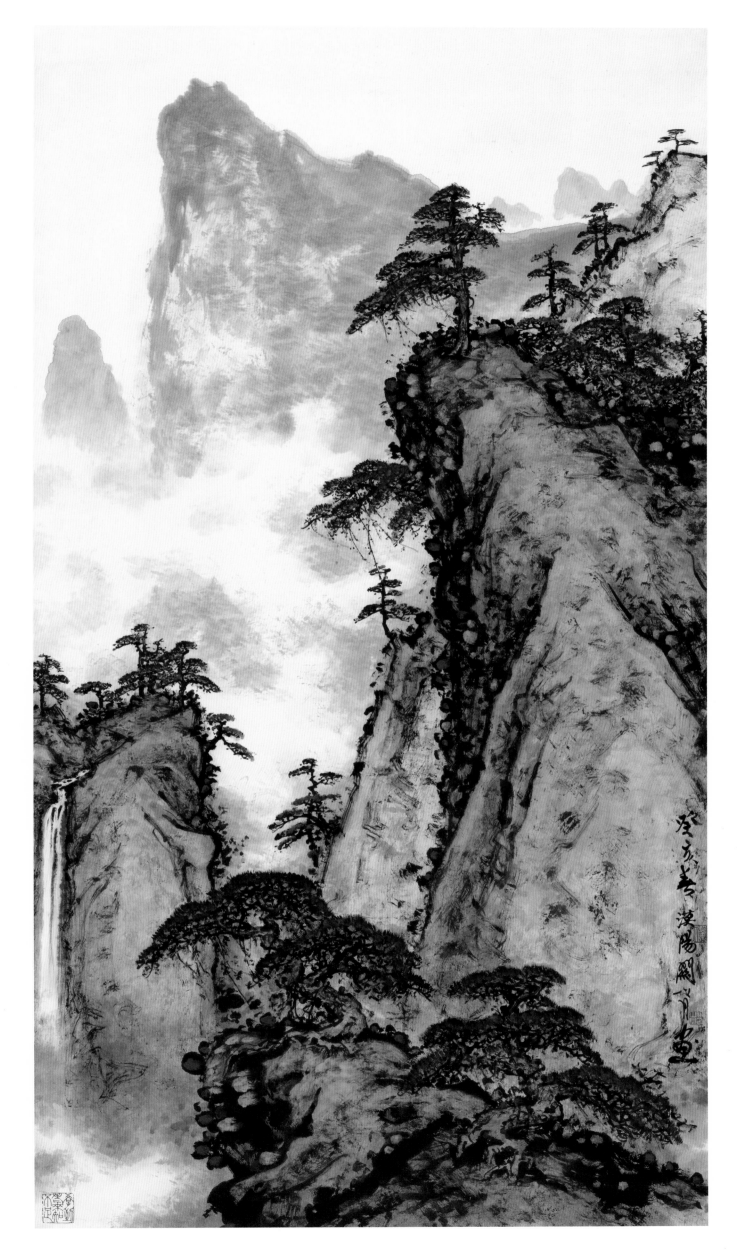

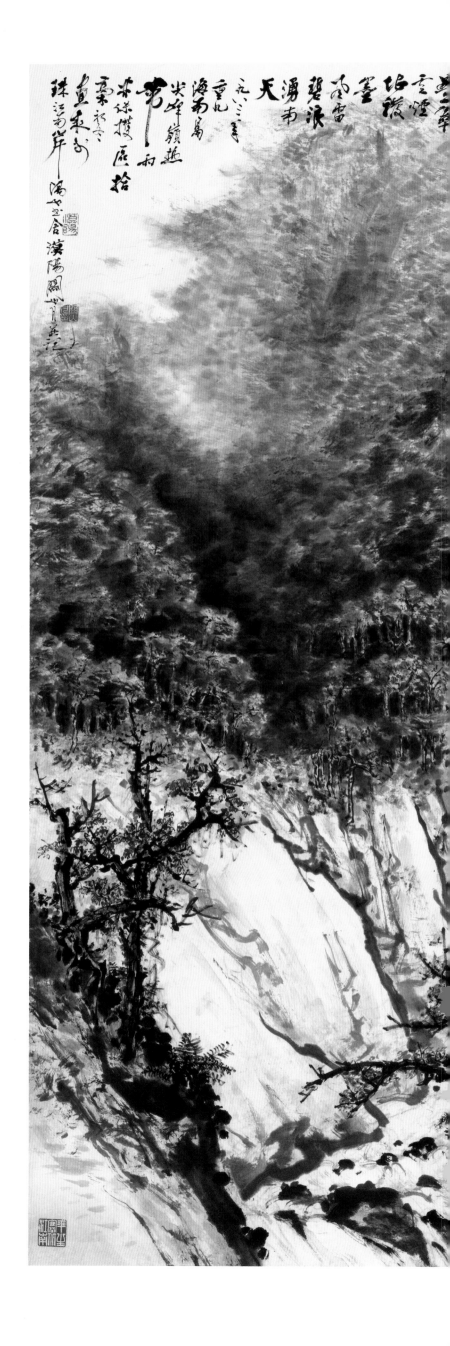

碧浪涌南天

1983年

175.3cm×96cm×2

纸本水墨

关山月美术馆藏

款识：叠翠云烟堪泼墨，风雷碧浪涌南天。一九八三年重九
　　　海南岛尖峰岭热带雨林保护区拾稿。初冬画成于珠江
　　　南岸隔山书舍。漠阳关山月并记。

印章：关山月印（白文）漠阳（朱文）八十年代（朱文）
　　　平生塞北江南（白文）

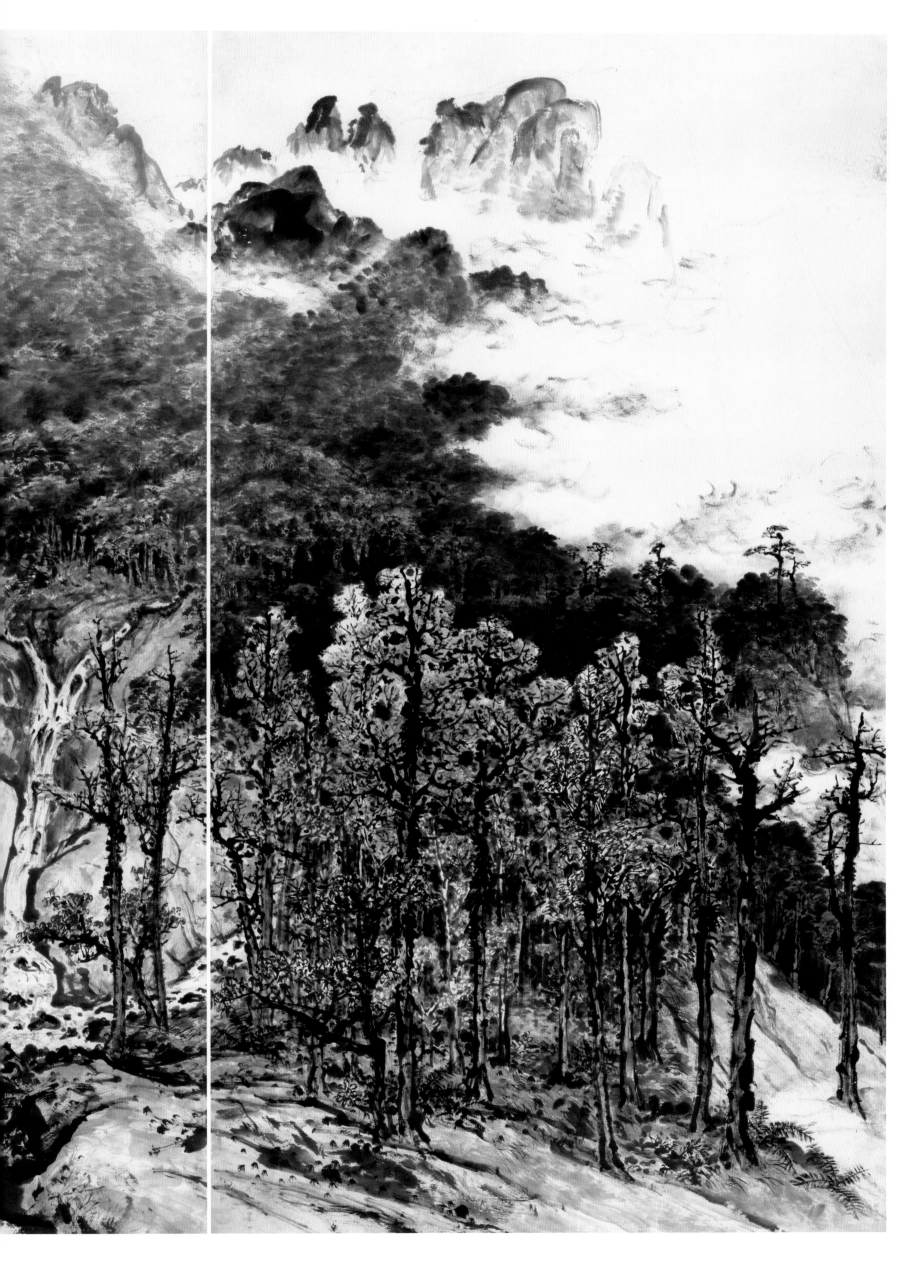

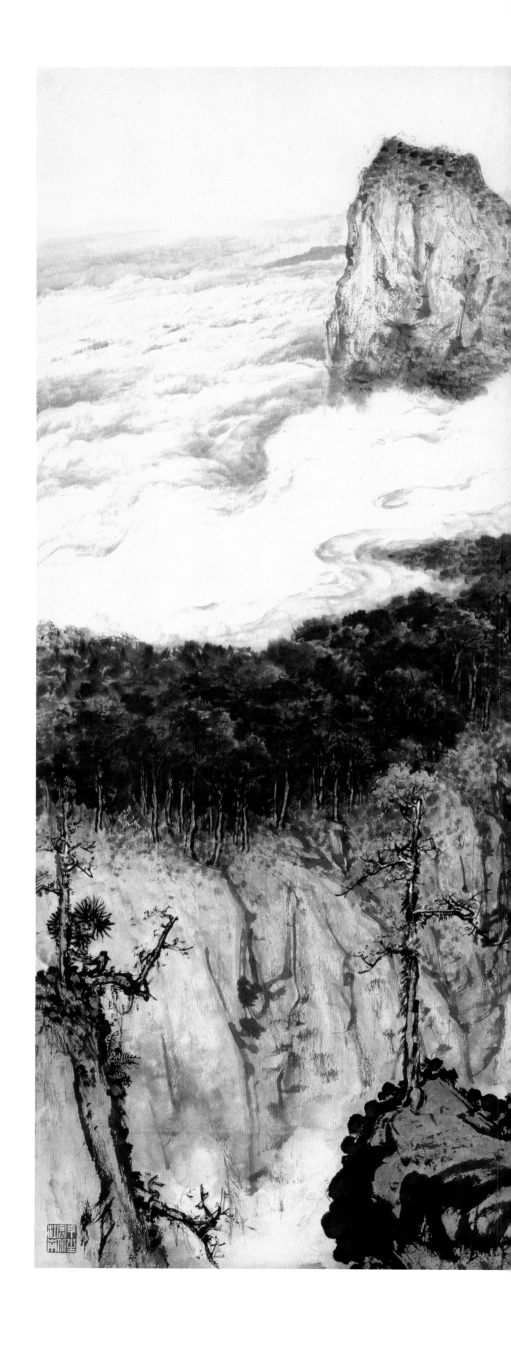

碧浪涌南天

1984年

164 cm×184 cm

纸本设色

中国美术馆藏

款识：碧浪涌南天。甲子新春画尖峰岭拾稿。漠阳关山月。

印章：关山月（白文）岭南人（白文）八十年代（朱文）

平生塞北江南（白文）

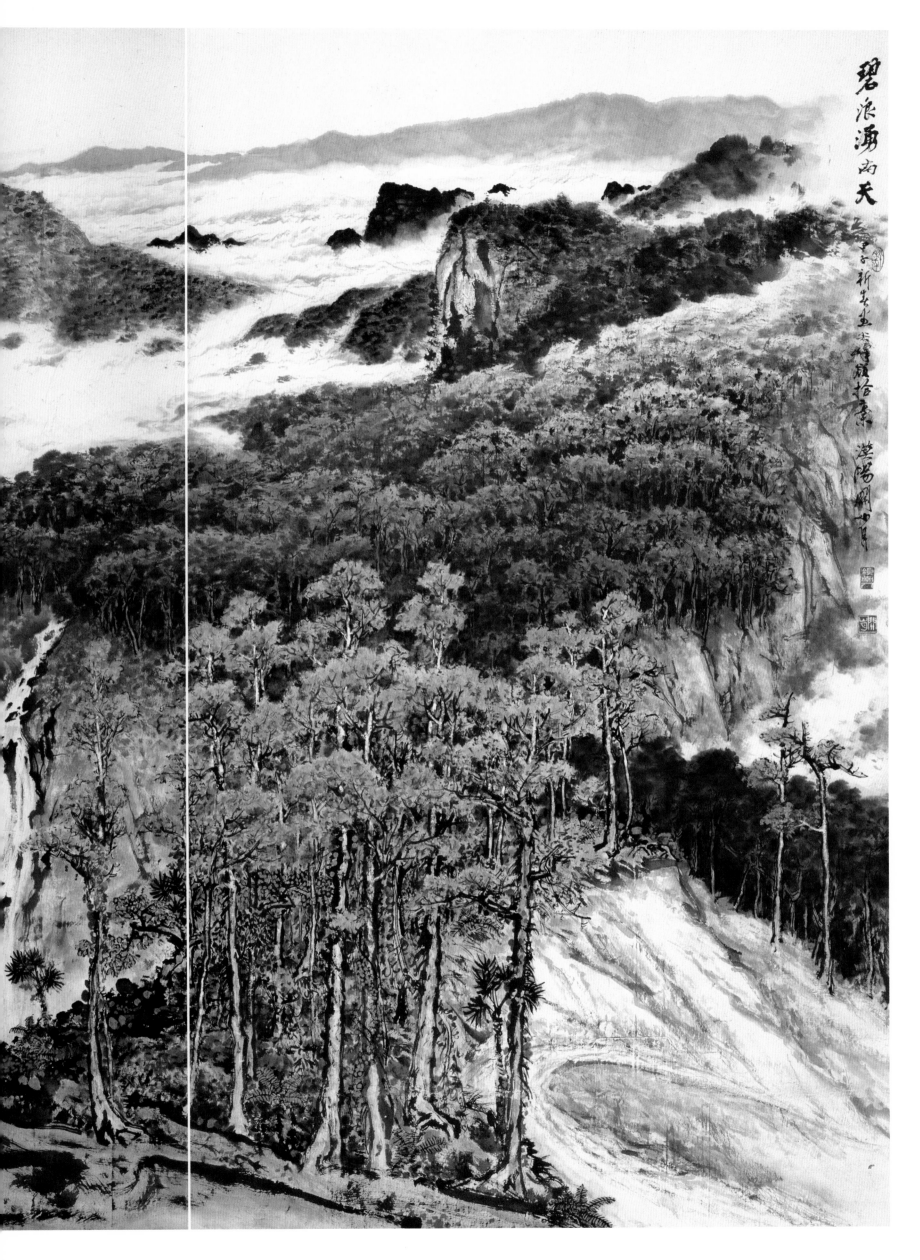

碧浪涌兩天

款识：一九八四年秋画于美国加州。关山月。
　　　　YOSEMITE得稿。

印章：关（朱文）山月（白文）

题跋：海内存知己，天涯若比邻。己巳夏，漠阳关山月。

印章：关（朱文）八十年代（朱文）

美国加州风光

1984年
78.5 cm×64.3 cm
纸本设色
关山月美术馆藏

款识：一九八四年秋画于美国加州。关山月。
　　　　YOSEMITE得稿。

印章：关（朱文）山月（白文）

题跋：海内存知己，天涯若比邻。己巳夏，漠阳关山月。

印章：关（朱文）八十年代（朱文）

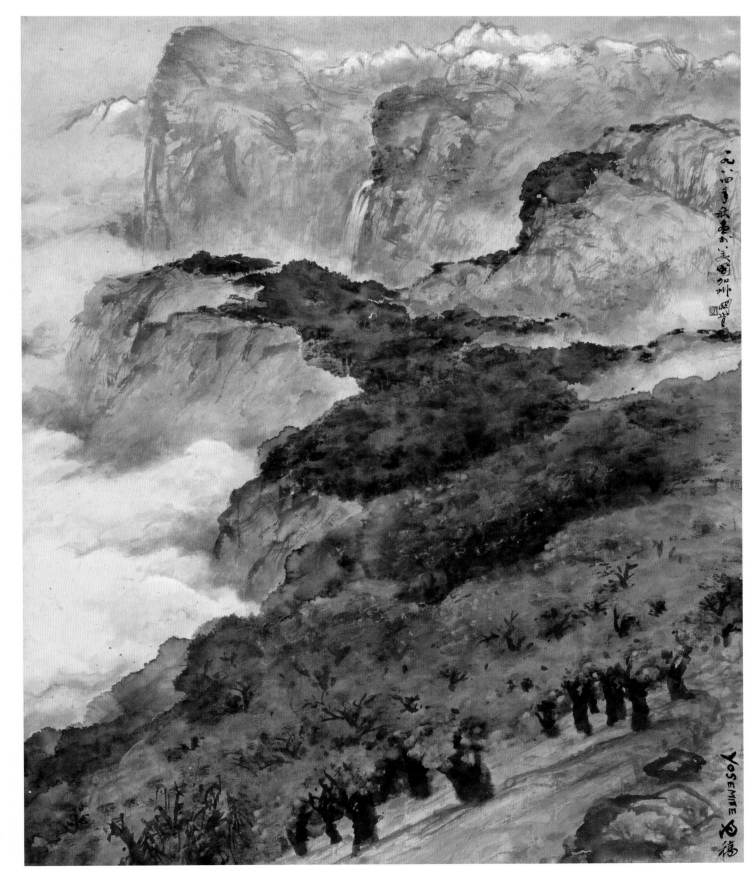

YOSEMITE 内福

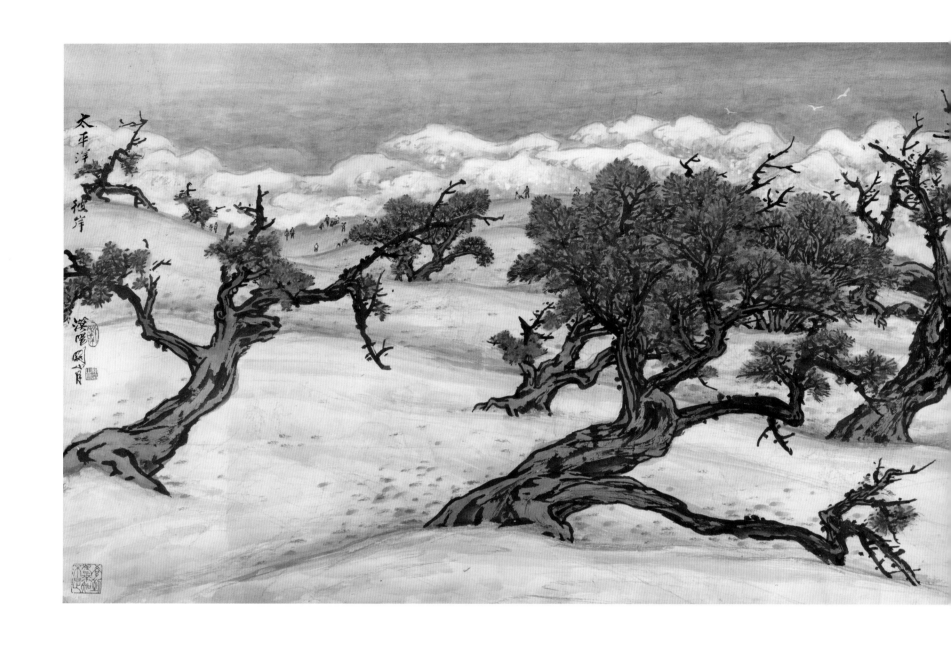

太平洋彼岸

1984年
75 cm × 236 cm
纸本设色
关山月美术馆藏

款识：太平洋彼岸。漠阳关山月。

印章：关山月印（白文）八十年代（朱文）
　　　学到老来知不足（朱文）

再识：甲子岁冬，关山月笔。

印章：关山月（白文）漠阳（朱文）

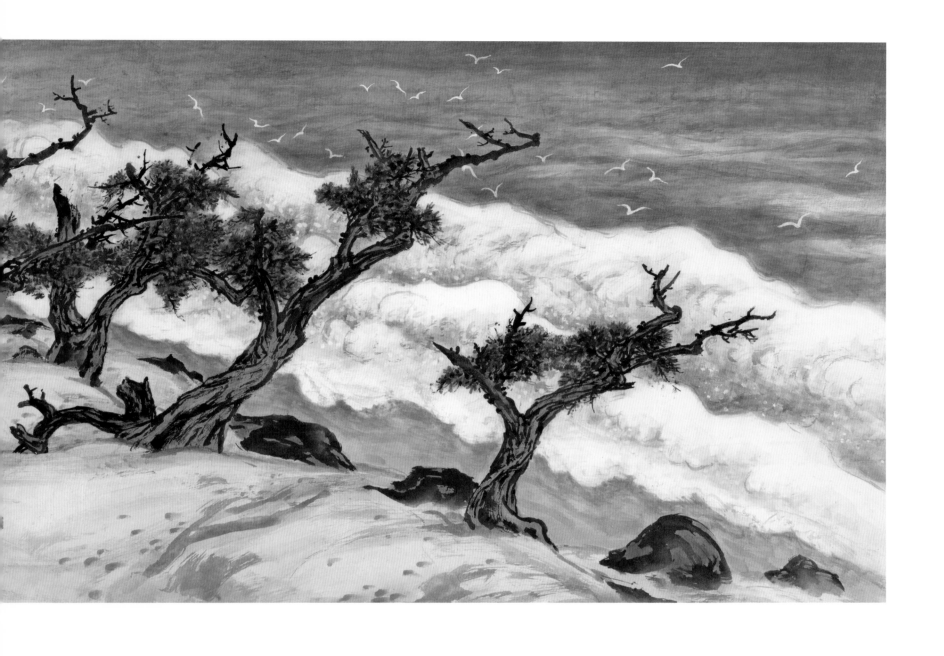

漓江帆影

1985年
93 cm×89 cm
纸本设色
关山月美术馆藏

款识：乙丑重九，关山月画。
印章：关山月印（白文）漠阳（朱文）

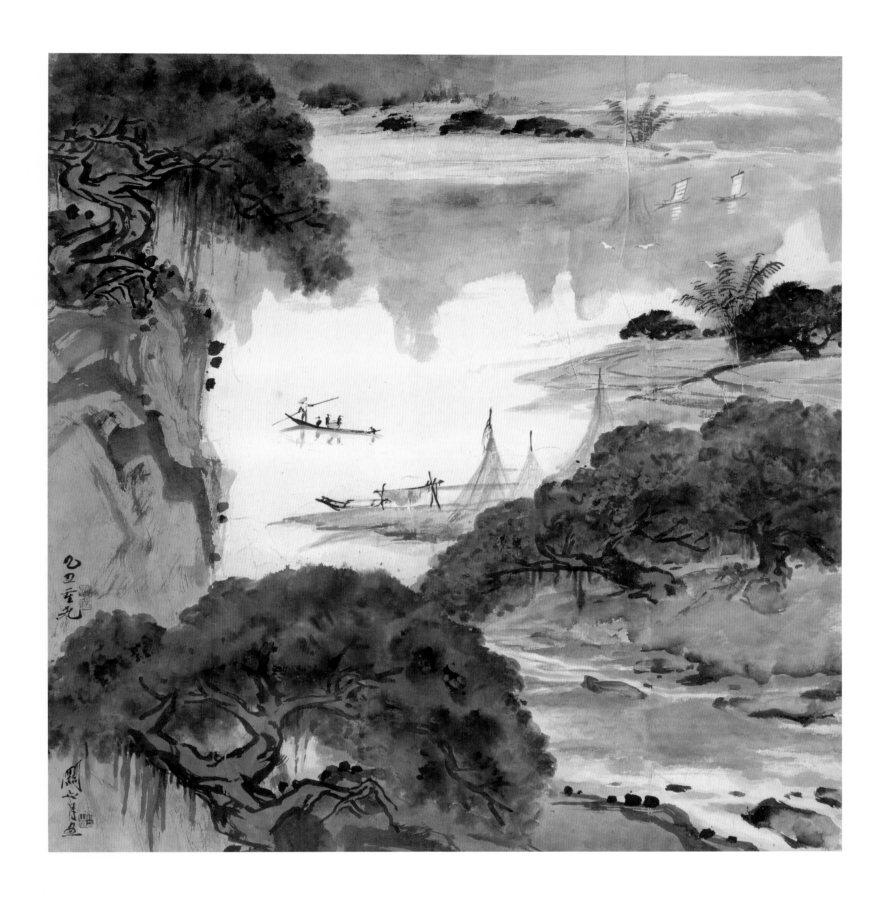

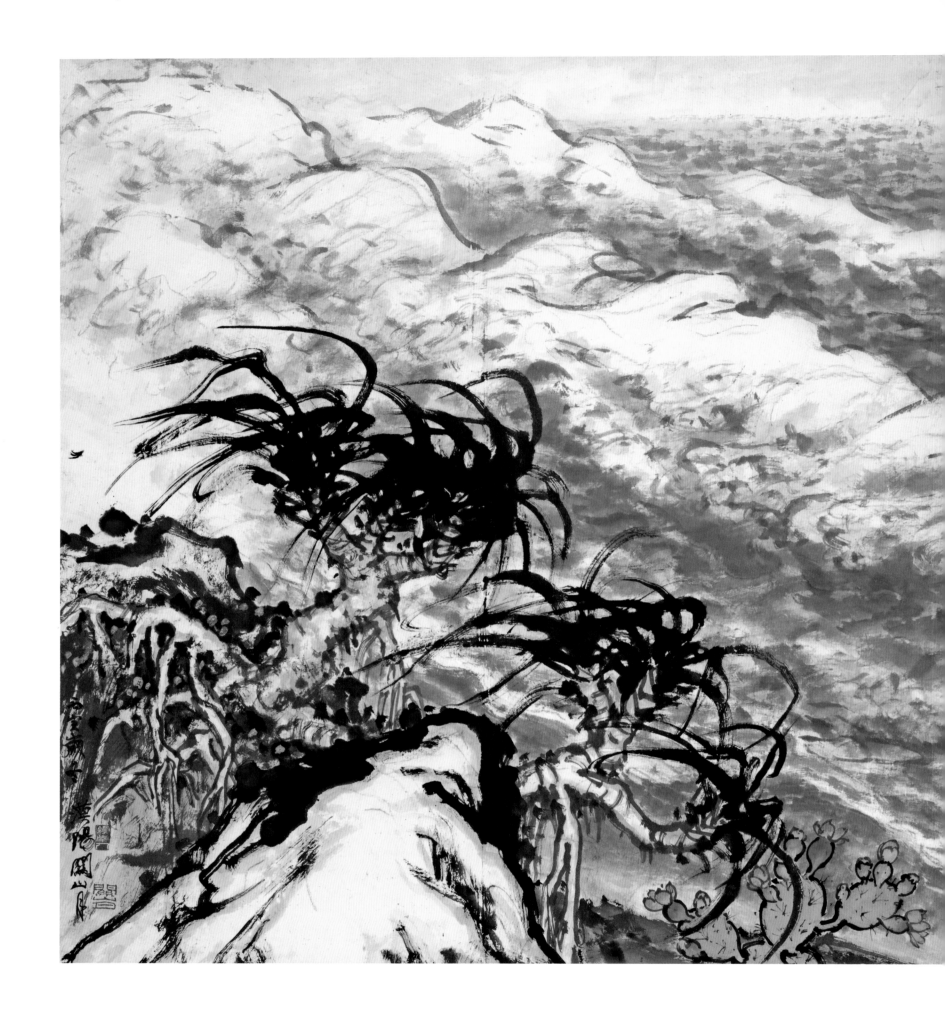

春潮

1986年
105.3 cm×109 cm
纸本设色
广州艺术博物院藏

款识：丙寅岁冬，漠阳关山月。
印章：关山月（朱文）岭南人（白文）

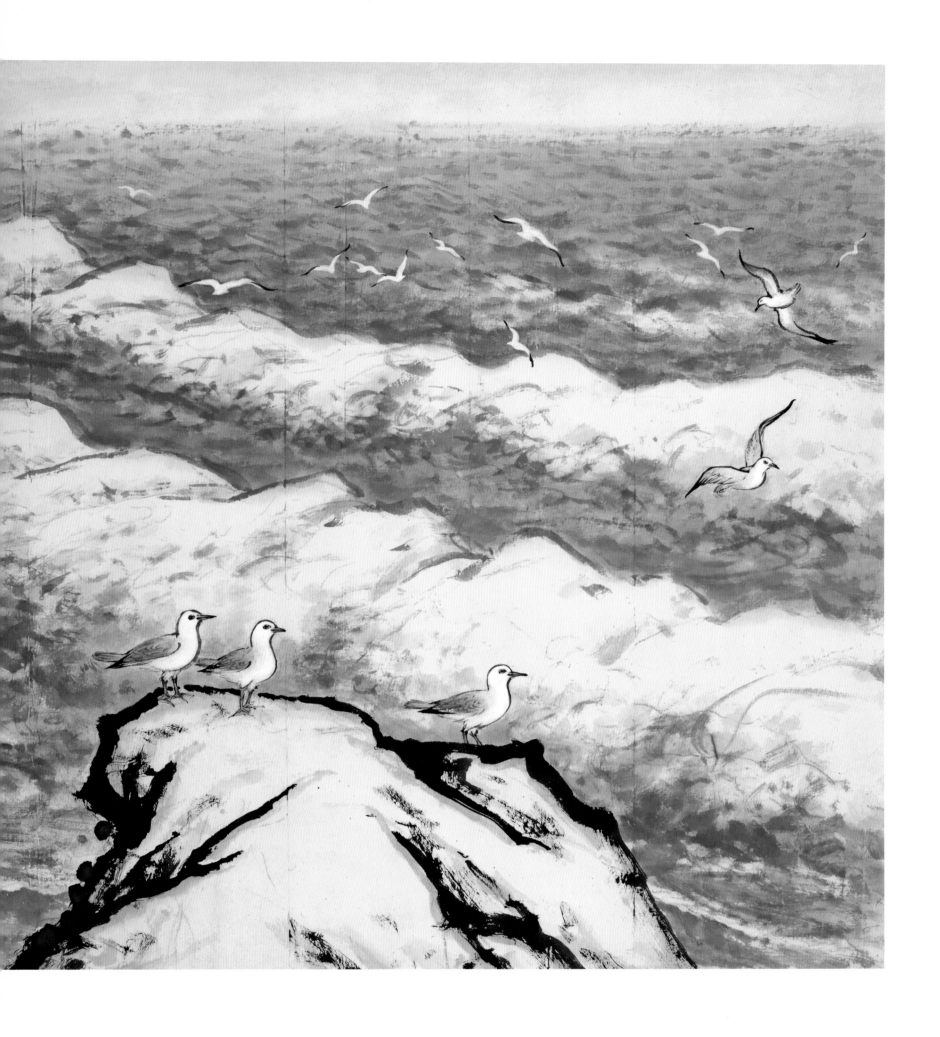

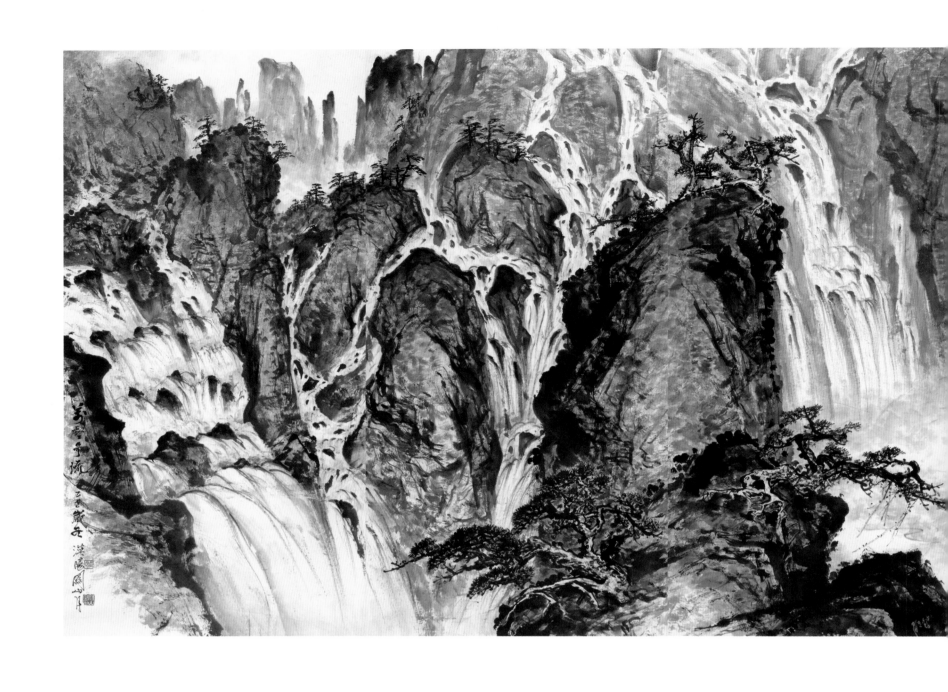

万壑争流

1986年
136 cm × 402 cm
纸本水墨
关山月美术馆藏

款识：万壑争流。乙丑岁冬，漠阳关山月。

印章：关山月印（白文）漠阳（朱文）八十年代（朱文）
笔墨当随时代（白文）

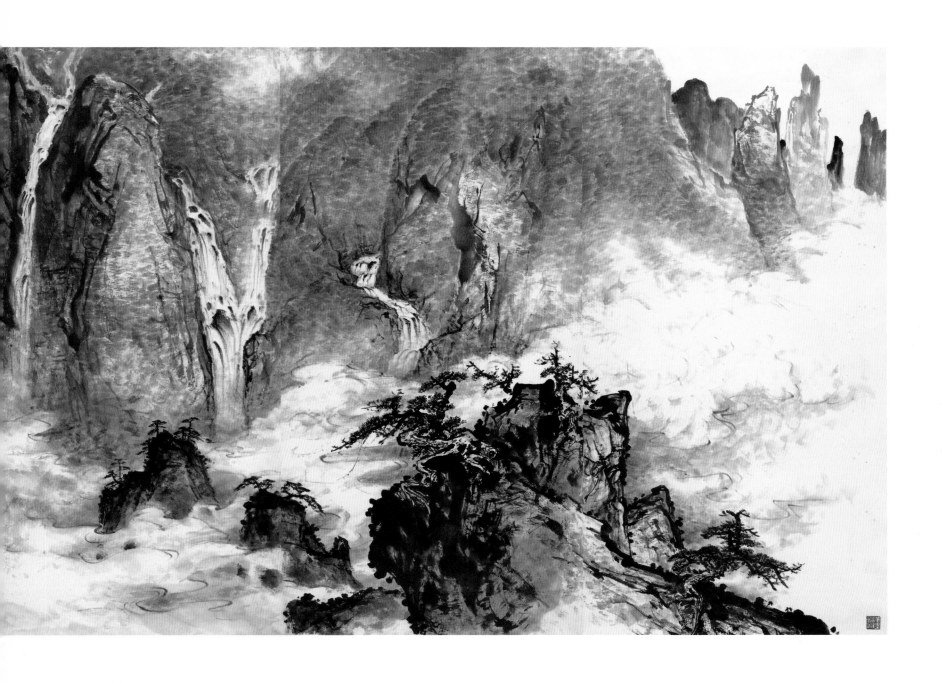

秋山关外月

1986年
122.5 cm×115.8 cm
纸本设色
关山月美术馆藏

款识：一九八六年岁冬，漠阳关山月。
印章：关（朱文）山月（白文）

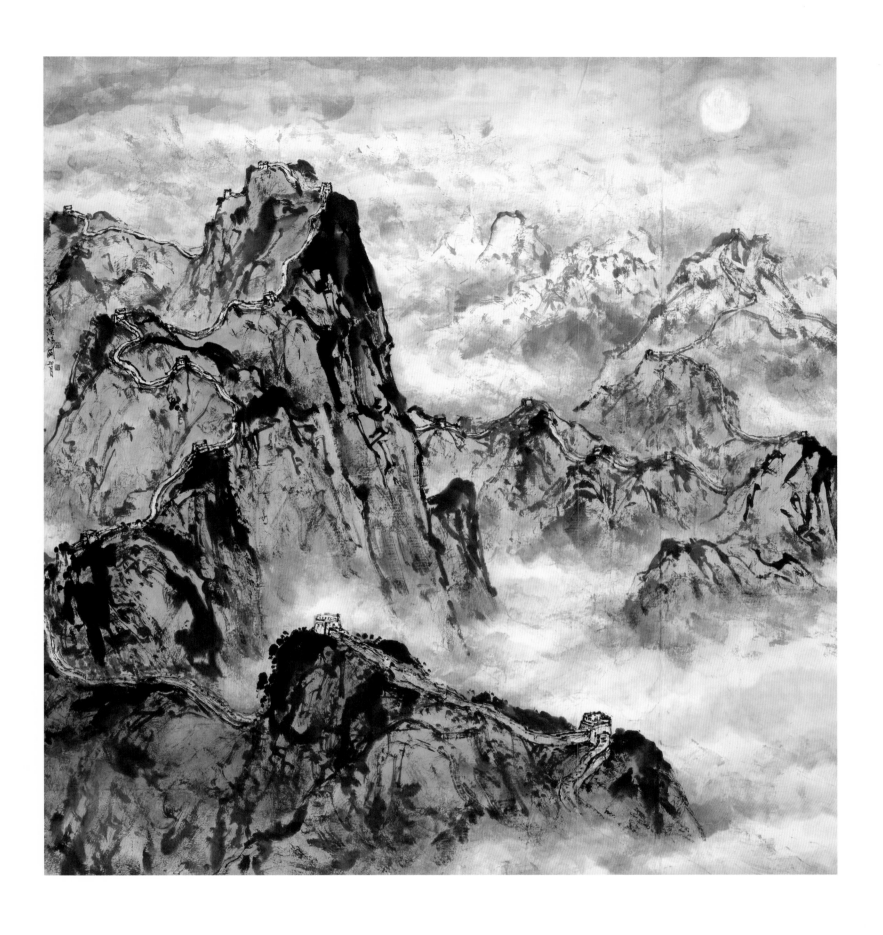

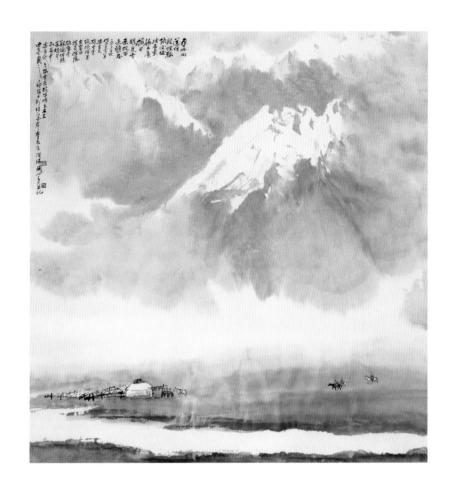

草原牧笛情意

1987年
87.9 cm × 77.8 cm
纸本设色
广州艺术博物院藏

款识：寻师问道访敦煌，艰险途征结画囊。海市蜃楼开眼界，
雪原牧笛意难忘。一九四三年秋偕内子李小平与画友
赵望云、张振铎等出塞外搜奇探胜，虽历尽艰险，
但眼界顿开，亦苦中乐事也。今忆雪原牧笛，情义尚
在，因再图之。丁卯除夕，于珠江南岸鉴泉居。漠阳
关山月并记。

印章：关（朱文）山月（白文）

雪原牧歌

1987年
88 cm × 78 cm
纸本设色
关山月美术馆藏

款识：寻师问道访敦煌，艰险征途结画囊。海市蜃楼开眼界，
雪原牧笛意难忘。一九四三年秋偕内子李小平与画友赵
望云、张振铎等出塞外搜奇探胜，虽历尽艰险，但眼
界顿开，亦苦中乐事也。今忆雪原牧笛，情意尚在，因
再图而记之。丁卯除夕于珠江南岸隔山书舍。漠阳关山
月。

印章：关（朱文）山月（白文）肖形印（朱文）

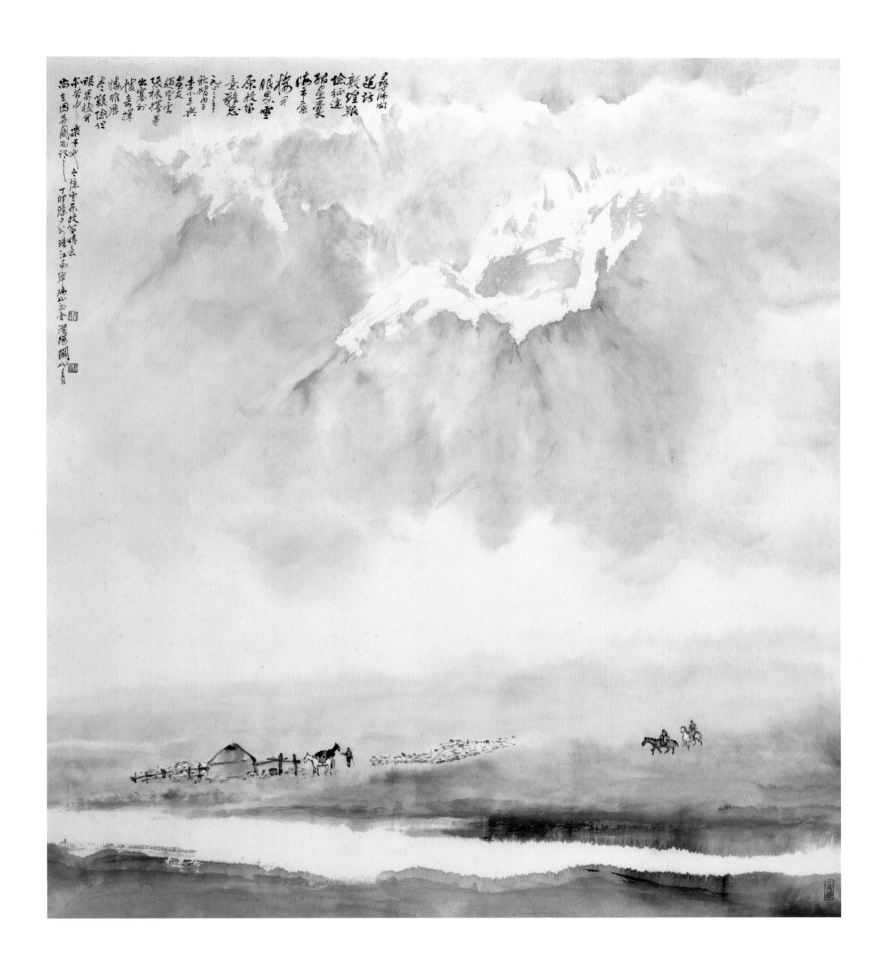

纸本设色

关山月美术馆藏

款识：石上苍松千岁雪，夕阳浴罢覆朝霞。丁卯新春开
　　　笔寄兴成此于珠江南岸隔山书舍。漠阳关山月并
　　　记。

印章：关山月（朱文） 岭南人（白文）
　　　八十年代（朱文） 寄情山水（白文）

石上苍松

1987年
163 cm × 86 cm
纸本设色
关山月美术馆藏

款识：石上苍松千岁雪，夕阳浴罢覆朝霞。丁卯新春开
　　　笔寄兴成此于珠江南岸隔山书舍。漠阳关山月并
　　　记。

印章：关山月（朱文） 岭南人（白文）
　　　八十年代（朱文） 寄情山水（白文）

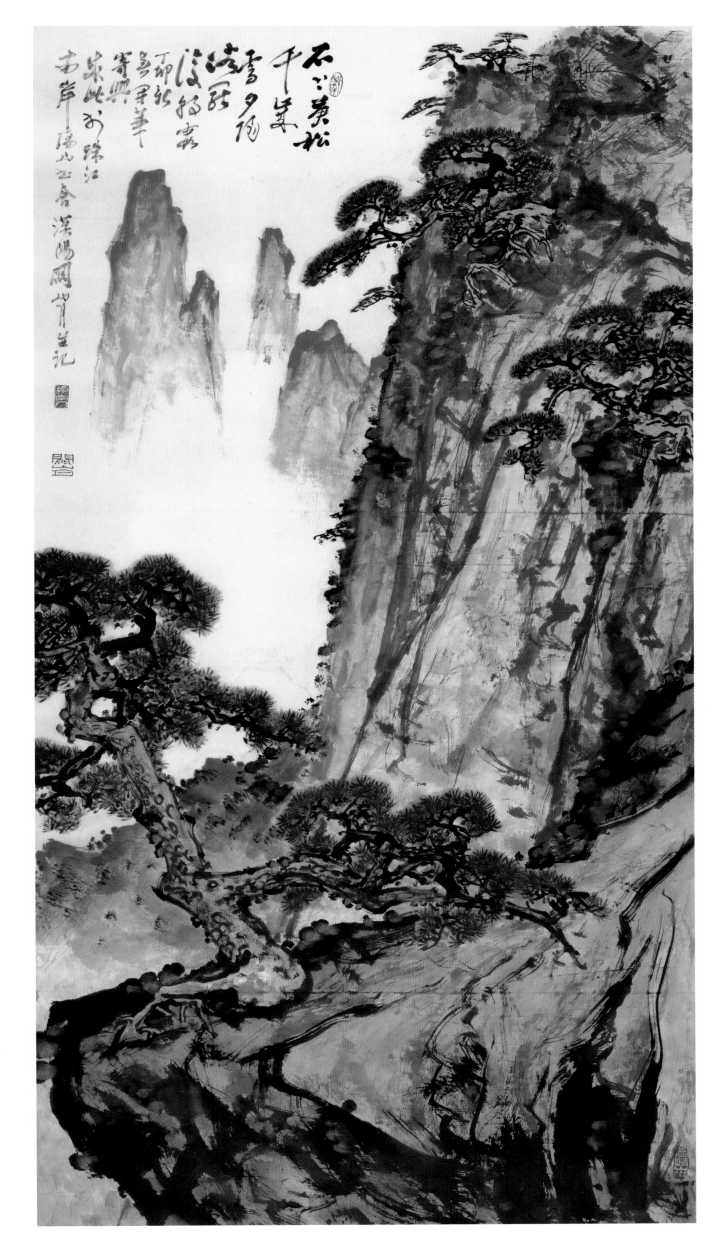

201

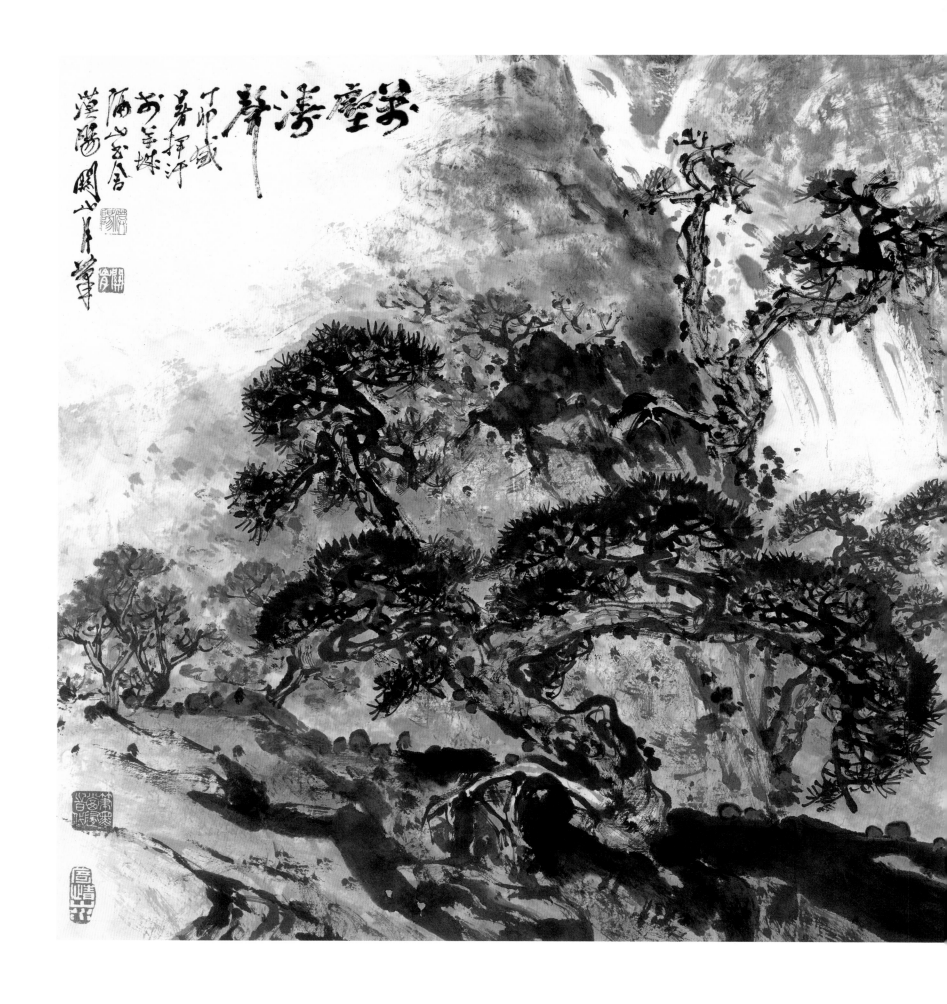

万壑涛声

1987年
69 cm × 136 cm
纸本设色
关山月美术馆藏

款识：万壑涛声。丁卯盛暑挥汗于羊城隔山书舍。漠阳关山月笔。

印章：关山月（白文） 漠阳（朱文）
　　　笔墨当随时代（白文） 寄情山水（白文）

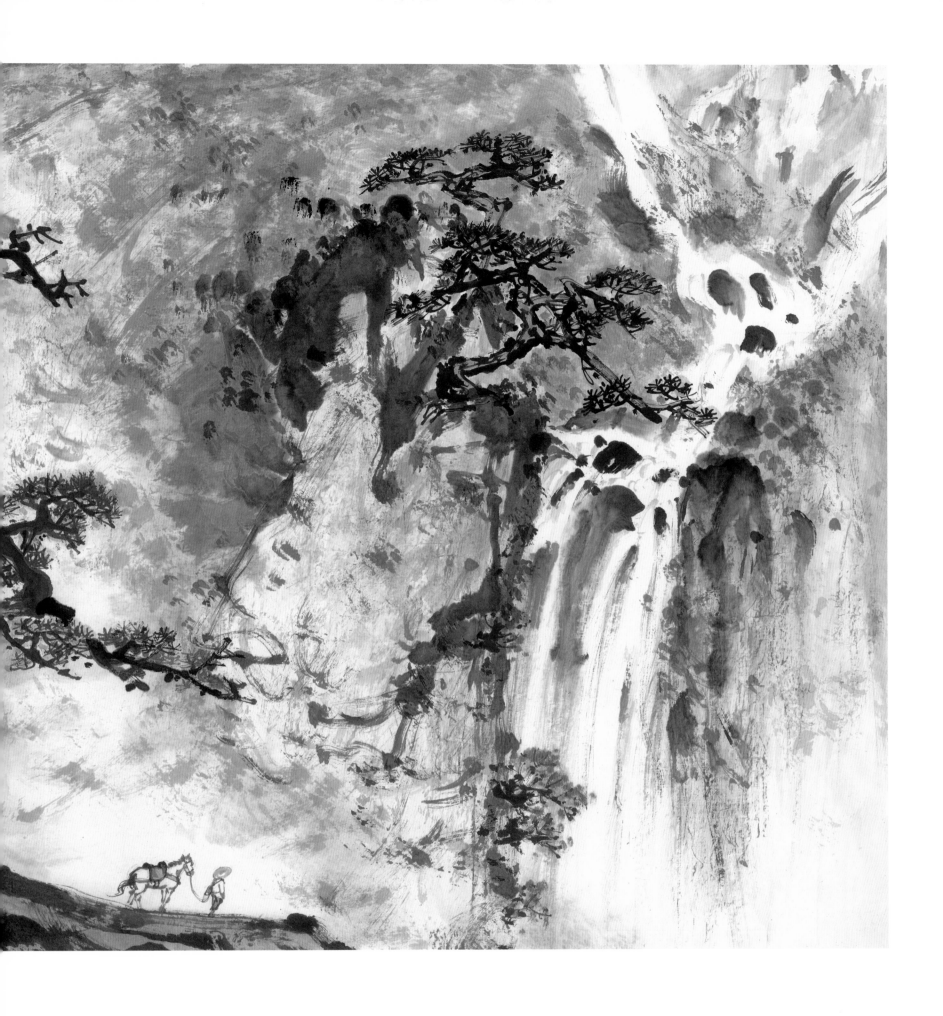

纸本水墨

关山月美术馆藏

款识：板桥通险径，万壑落飞泉。丁卯岁冬漠阳关山月画

于珠江南岸鉴泉居。

印章：关山月（白文）漠阳（白文）寄情山水（白文）

万壑落飞泉

1987年

136.5 cm×67.8 cm

纸本水墨

关山月美术馆藏

款识：板桥通险径，万壑落飞泉。丁卯岁冬漠阳关山月画

于珠江南岸鉴泉居。

印章：关山月（白文）漠阳（白文）寄情山水（白文）

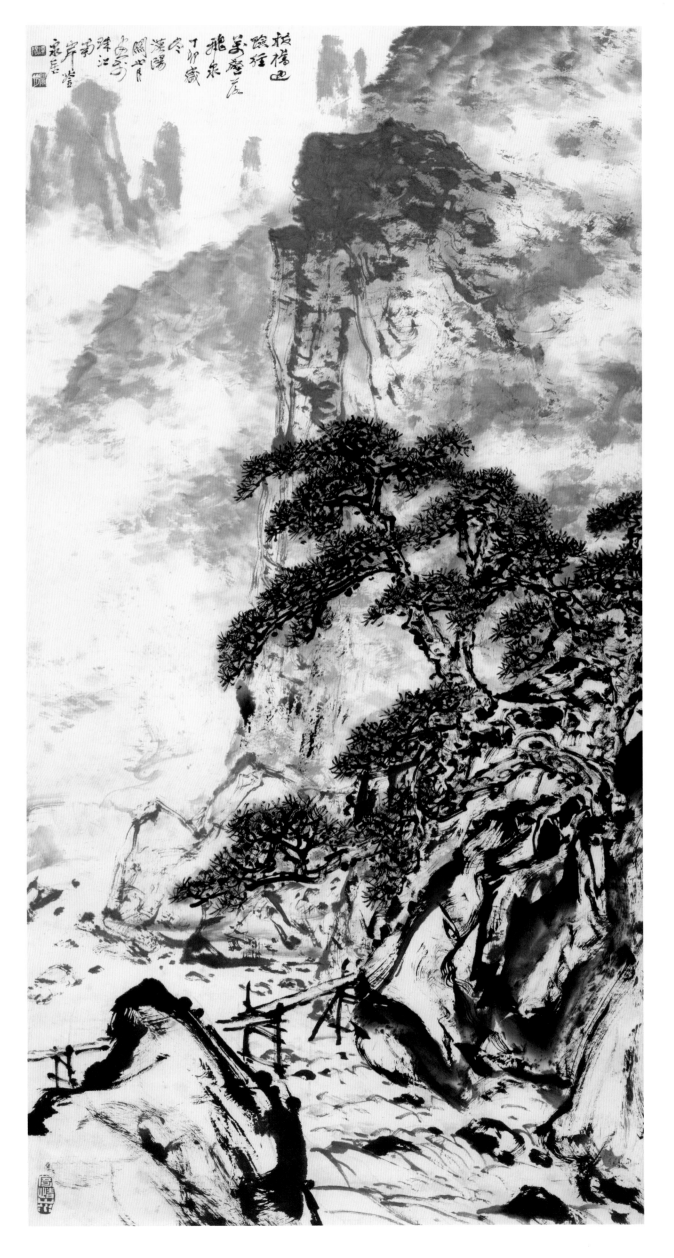

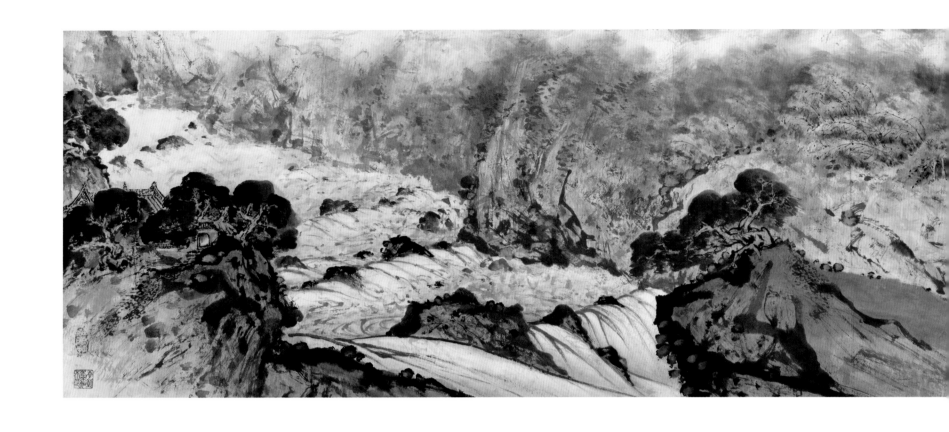

在山泉水清

1988年
77.3 cm×367.5 cm
纸本设色
广州艺术博物院藏

款识：在山泉水清。一九八八年春，游南昆山归来，即兴图此。
　　　漠阳关山月。

印章：关山月印（白文）　漠阳（朱文）　乡土风情（白文）
　　　学到老来知不足（朱文）

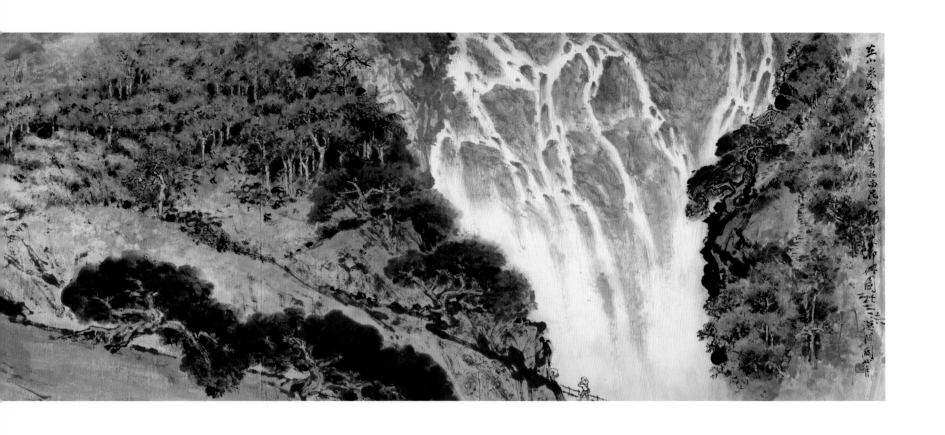

春暖晨曲

1988年
157 cm × 109 cm
纸本设色
关山月美术馆藏

款识：春暖晨曲。一九八八年五月画京华拾稿。漠阳关山月
　　　于羊城。
印章：关山月（白文）漠阳（朱文）学到老来知不足（朱文）

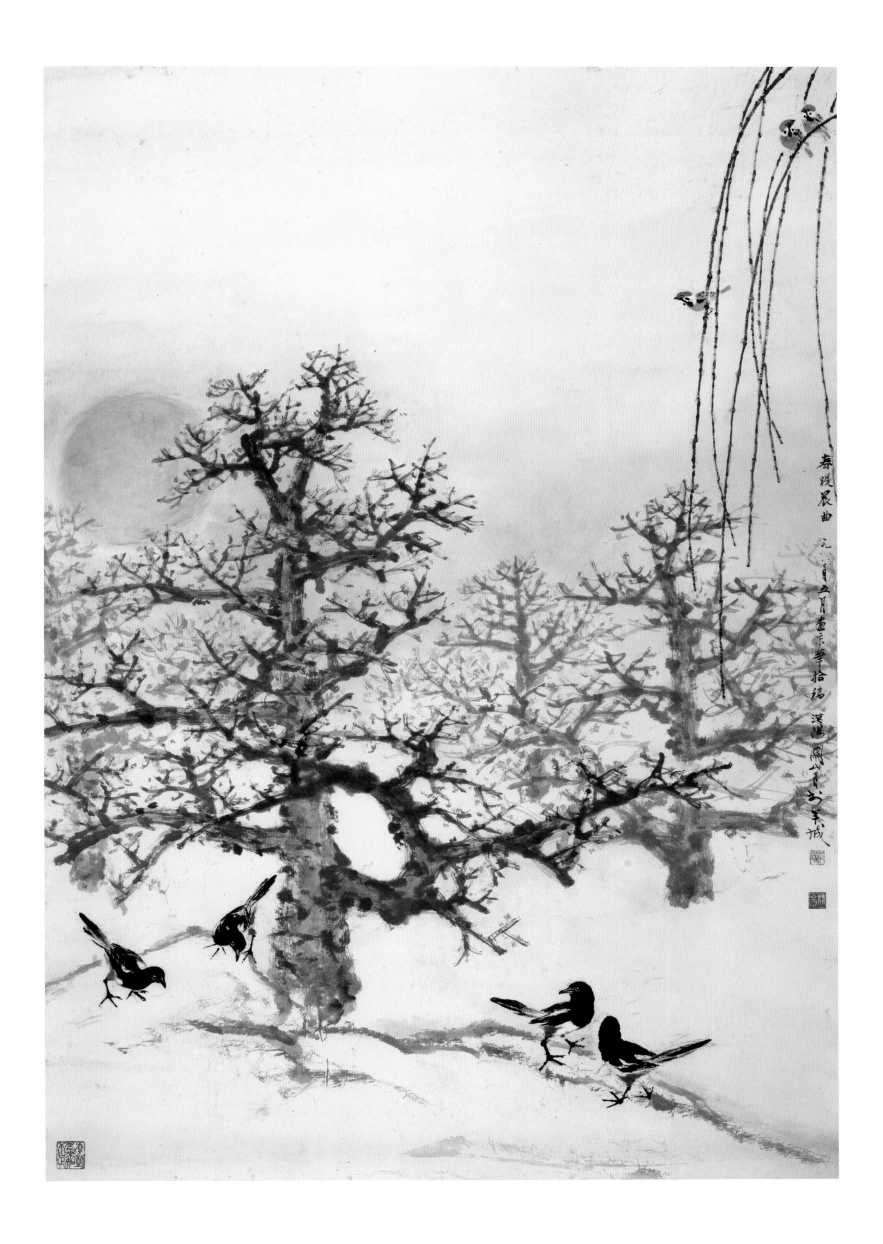

春残晨曲 元…月立月画录辇拾稿 汉阳 關山月书羊城

秋色

1988年
145 cm × 97 cm
纸本设色
关山月美术馆藏

款识：漠阳关山月。

印章：关山月印（白文） 漠阳（朱文） 寄情山水（白文）
　　　学到老来知不足（朱文）

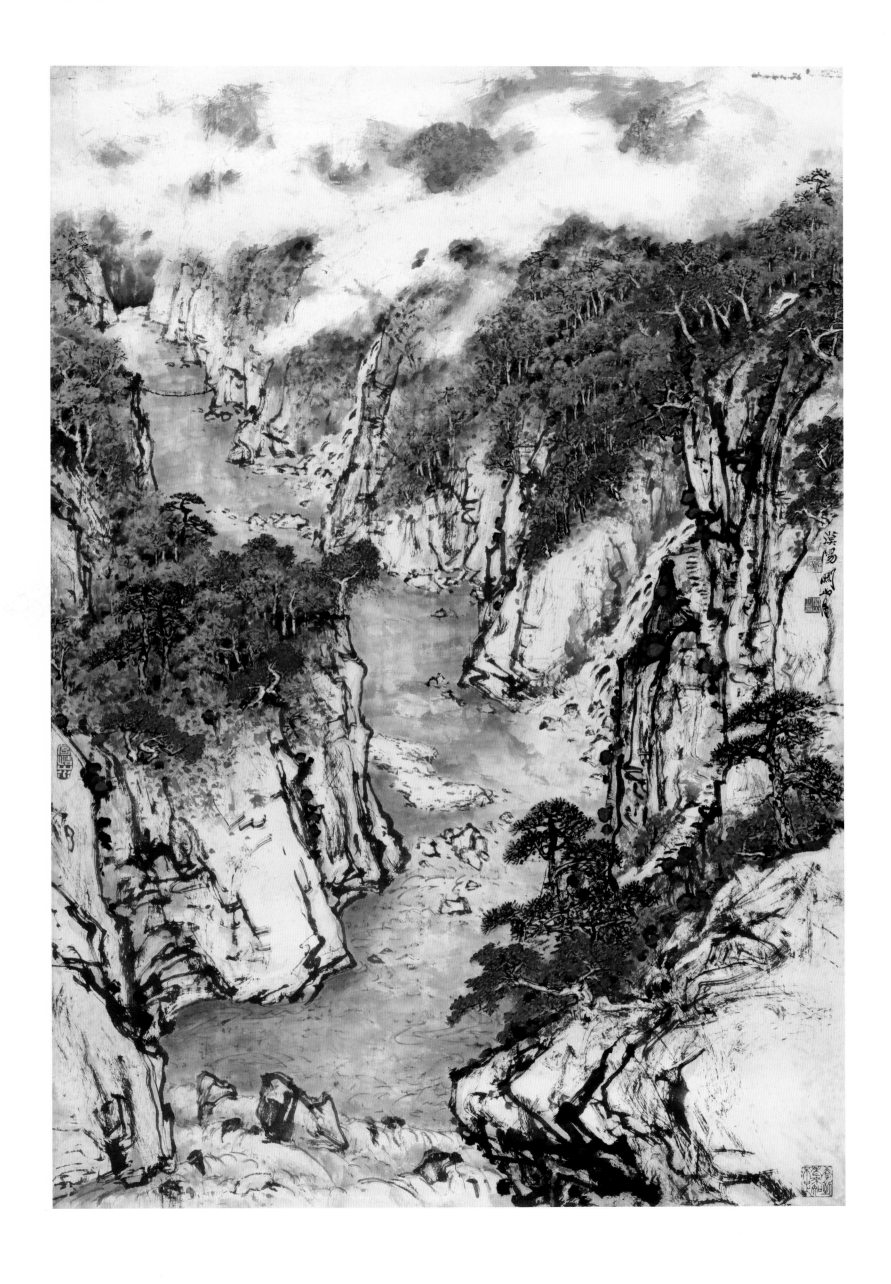

古兜山水电站

1988年
91.5 cm×53.5 cm
纸本设色
私人藏

款识：漠阳关山月。
印章：关山月（朱文）

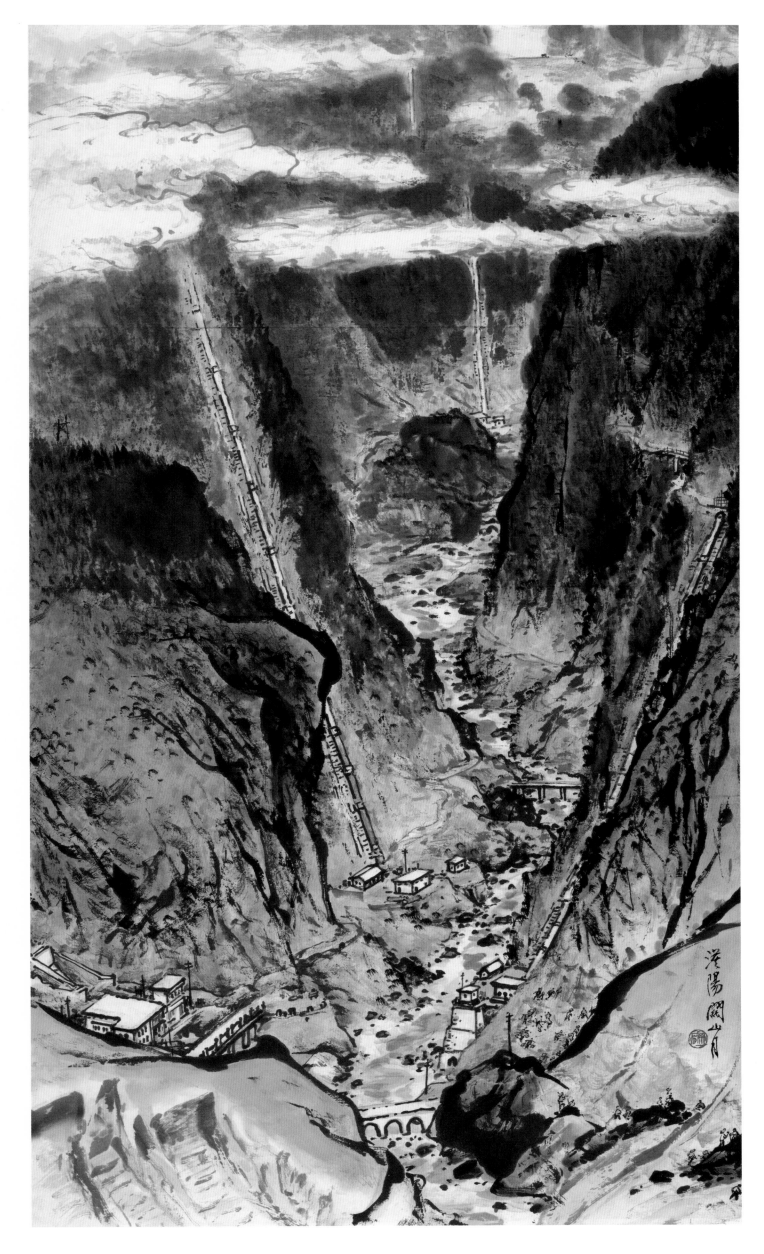

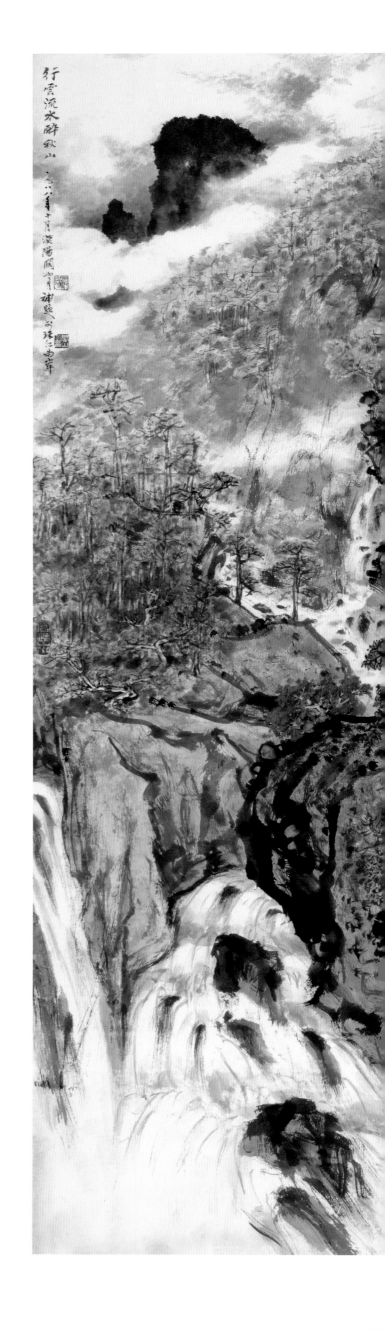

行云流水醉秋山

1988年
168.5 cm × 173 cm
纸本设色
关山月美术馆藏

款识：行云流水醉秋山。一九八八年十月漠阳关山月补题
　　　于珠江南岸。漠阳关山月。

印章：关（朱文）　山月（白文）　漠阳（朱文）
　　　关山月印（白文）

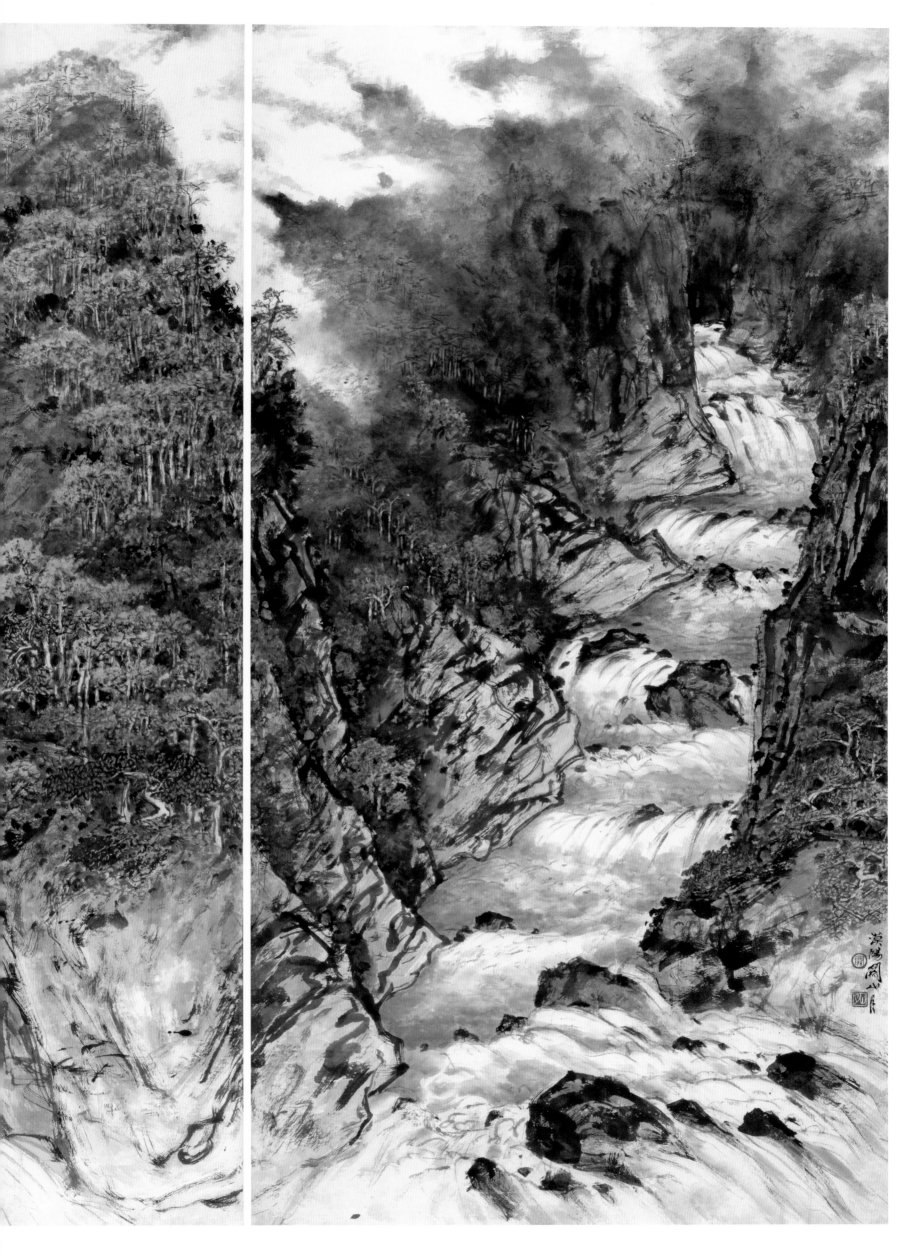

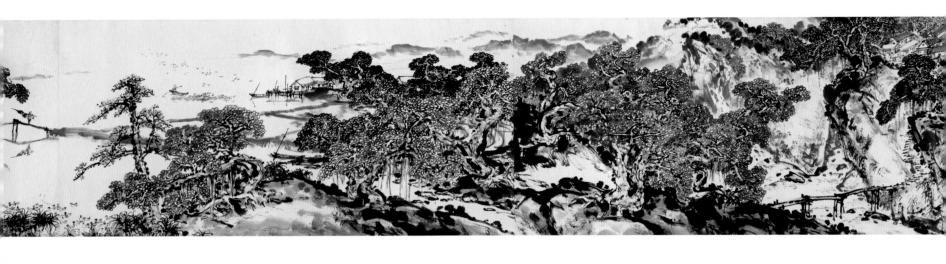

榕荫曲

1989年
68.2cm×819.7cm
纸本水墨
广州艺术博物院藏

款识：榕荫曲。一九八九年端午，图此温故知新，并自识
　　　而化也，因记之。漠阳关山月于羊城隔山书舍补
　　　题。

印章：关山月印（白文）漠阳（朱文）寄情山水（白文）

再识：图中所抒情怀，乃巨榕红棉乡人童年所受也，今始
　　　得其受而尊之，得其画而化之。有云："可贵者
　　　胆"，盖有受才有识，有识才有胆，有胆才有"一
　　　画"之权，才能如天之造生，地之造成。故石涛
　　　云："夫受，画者必尊而守之，强而用之，无间于
　　　外，无息于内。"《易》曰："天行健，君子以自强
　　　不息"，此乃所以尊受之也。余古稀之年刻有一枚
　　　闲章，曰："学到老来知不足"。余今图此，立于
　　　"一画"，诚是"柳暗花明又一村"也。一九八九年
　　　六月，并记于珠江南岸。漠阳关山月笔。

印章：关山月（朱文）八十年代（朱文）漠阳（白文）
　　　乡土风情（白文）

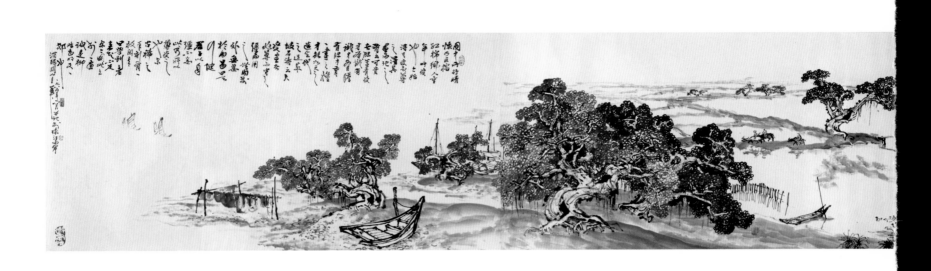

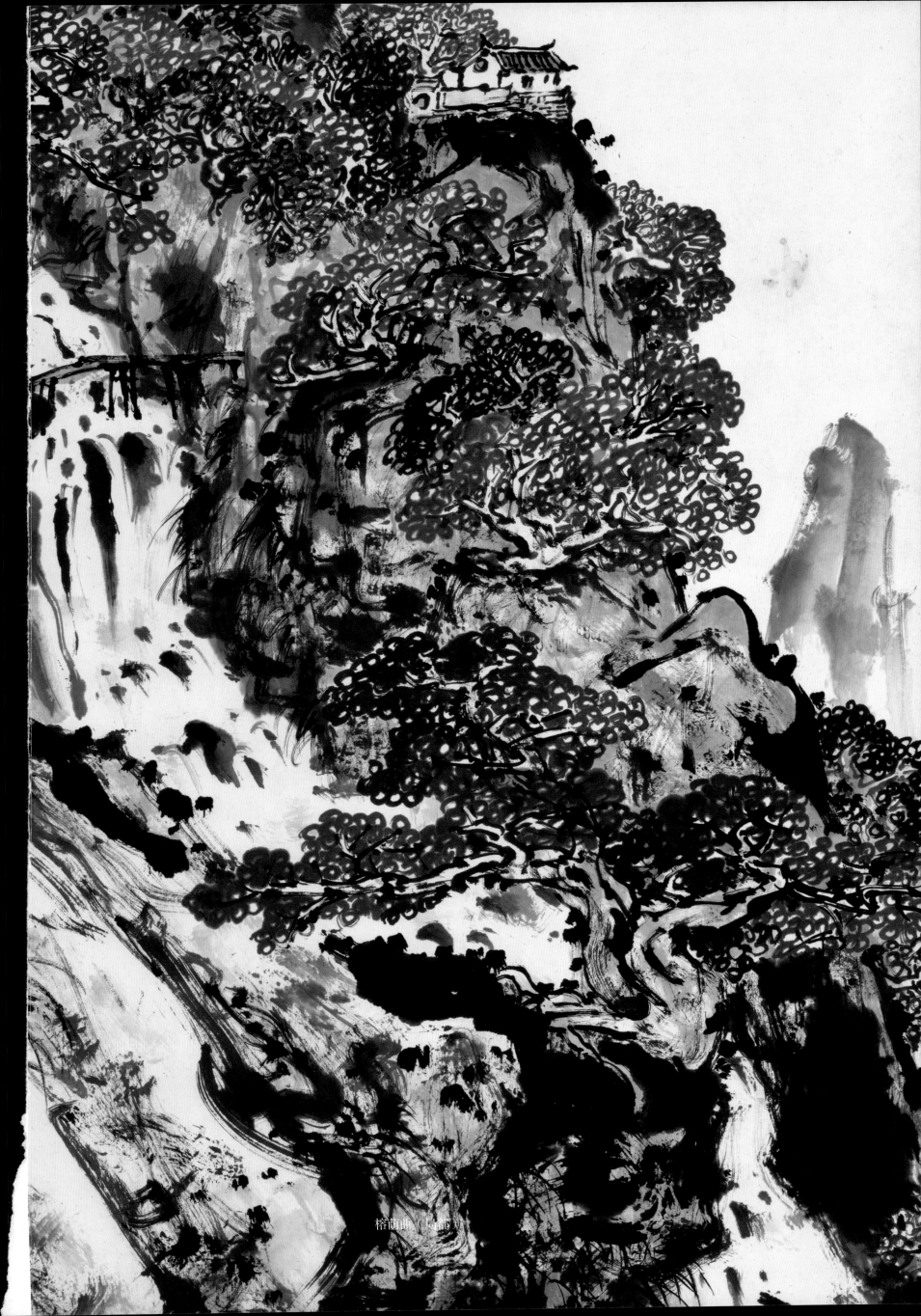

榕荫曲（局部）

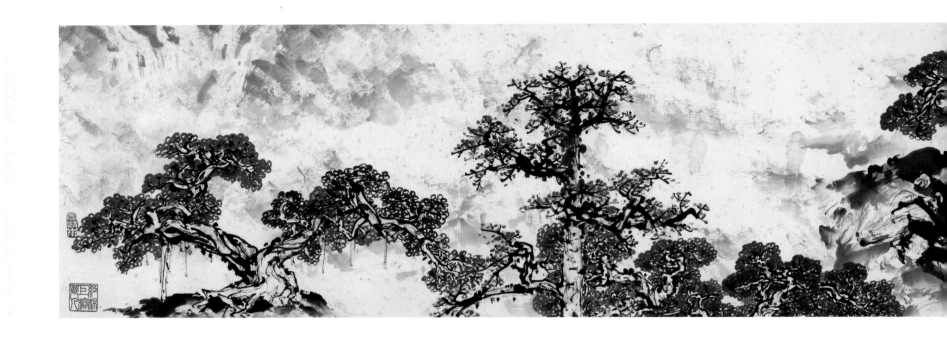

巨榕红棉赞

1989年
52.2 cm×467.8 cm
纸本设色
关山月美术馆藏

款识：巨榕红棉赞。根深叶茂巨榕雄，高直木棉树树红。撩起
　　　童心思旧梦，再研朱墨写乡风。今夏相继写成《榕荫
　　　曲》、《乡土情》之后，再研朱墨图此，借以抒发未了
　　　情怀，只愧笔拙尚难尽诉其意。一九八九年国庆节前
　　　夕，漠阳关山月并记于珠江南岸。

印章：关山月（朱文）　八十年代（朱文）　乡土风情（白文）
　　　寄情山水（白文）　红棉巨榕乡人（朱文）　漠阳（白
　　　文）

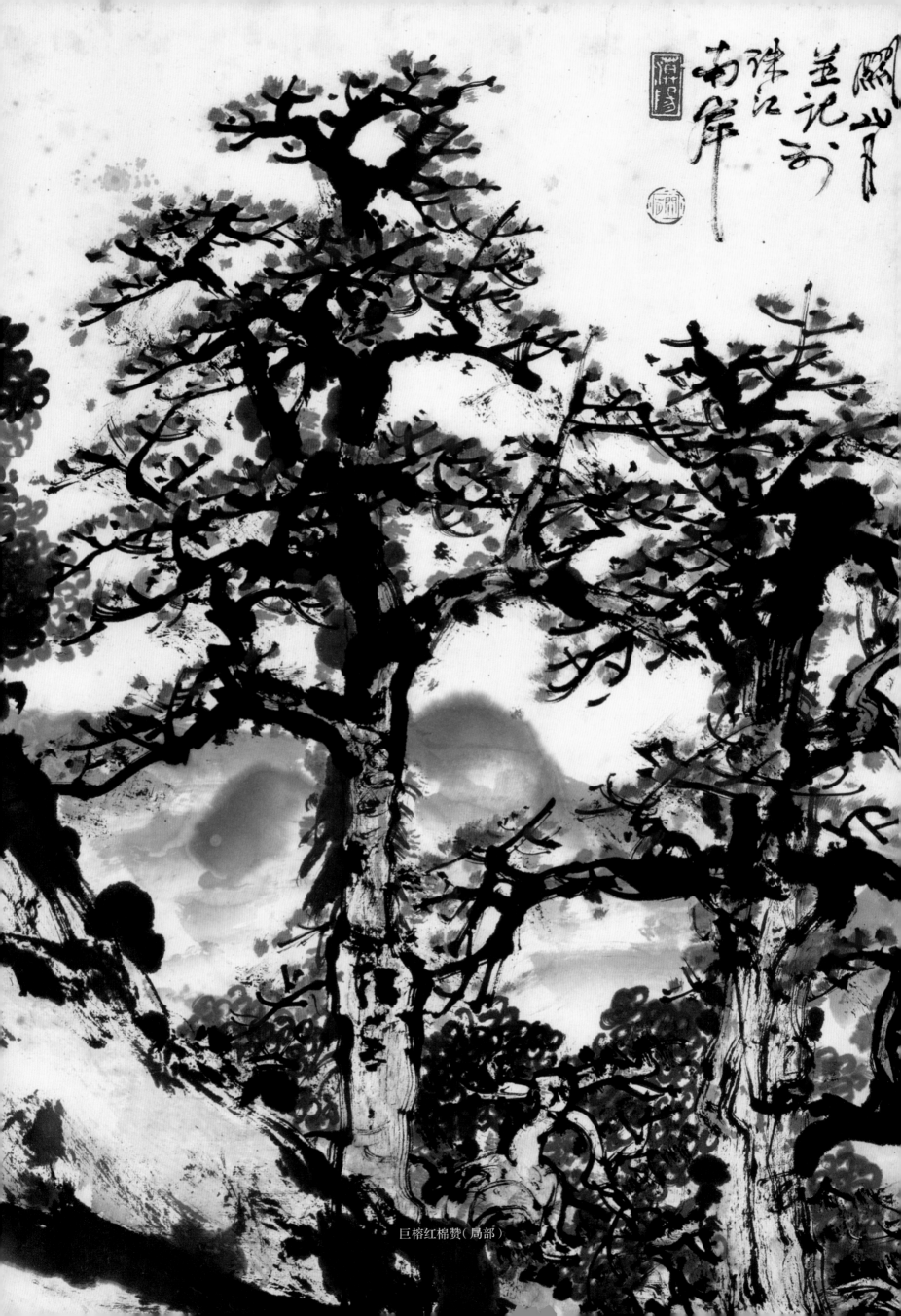

巨榕红棉赞（局部）

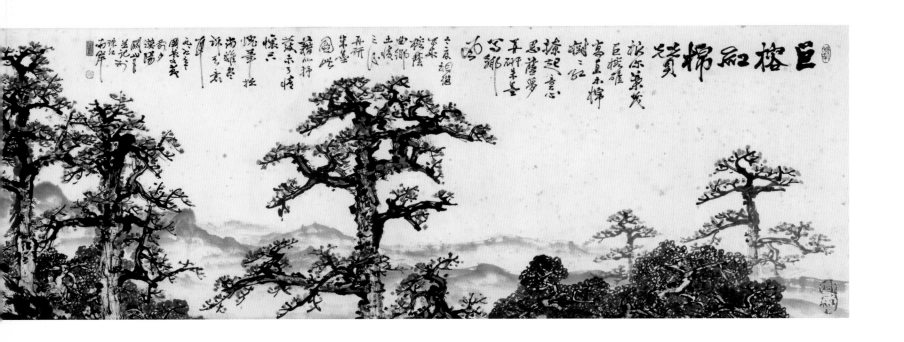

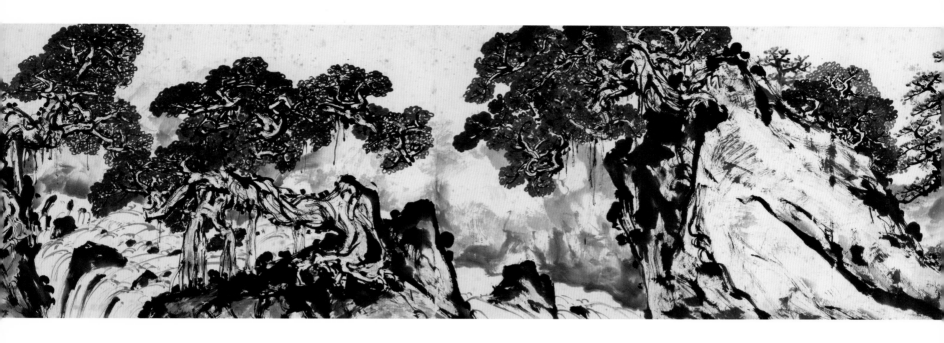

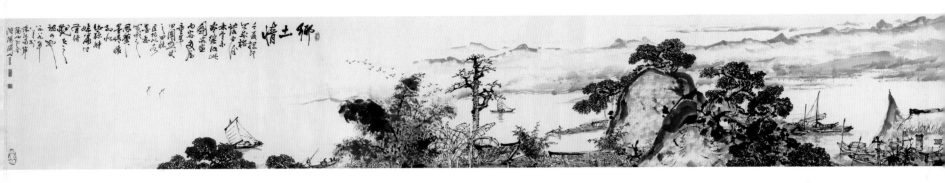

乡土情

1989年
53 cm×93.5 cm
纸本水墨
关山月美术馆藏

款识：乡土情。今夏挥汗写成榕荫曲后，意有未尽，继作
　　　此图，两幅内容多属童年田园感受之回忆，且均以
　　　水墨意写成之，因笔墨情怀相似，堪称姊妹篇，但
　　　有待观者之认可也。一九八九年八月于珠江南岸隔
　　　山书舍。漠阳关山月。

印章：关山月（白文）八十年代（朱文）乡土风情（白文）
　　　学到老来知不足（朱文）红棉巨榕乡人（朱文）
　　　漠阳（白文）

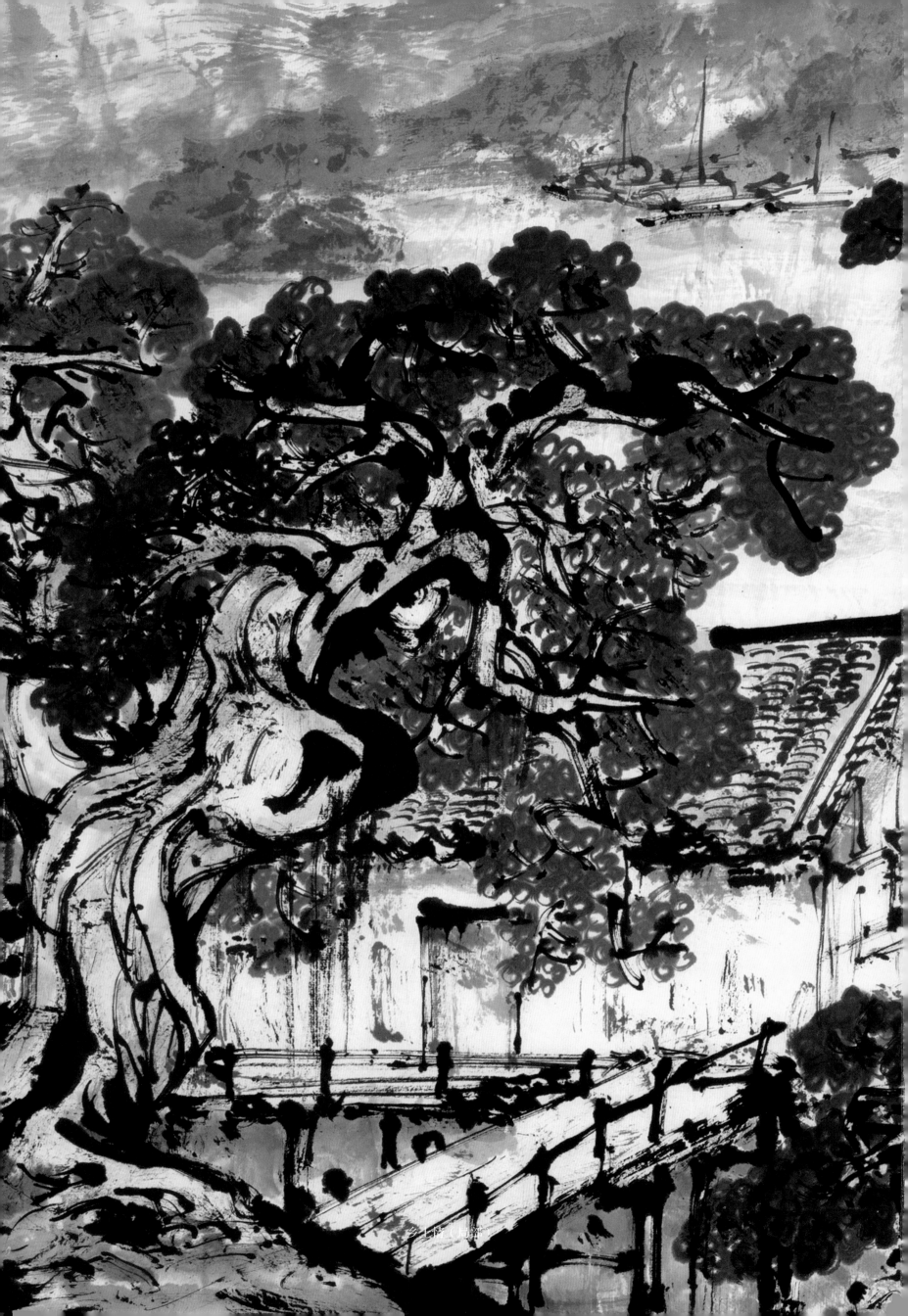

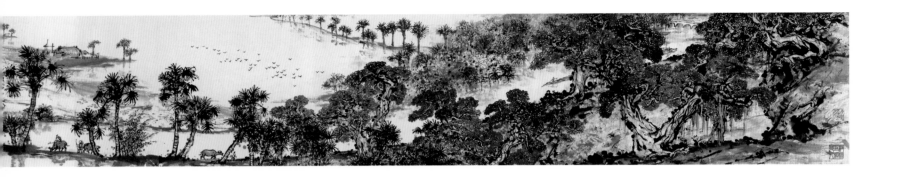

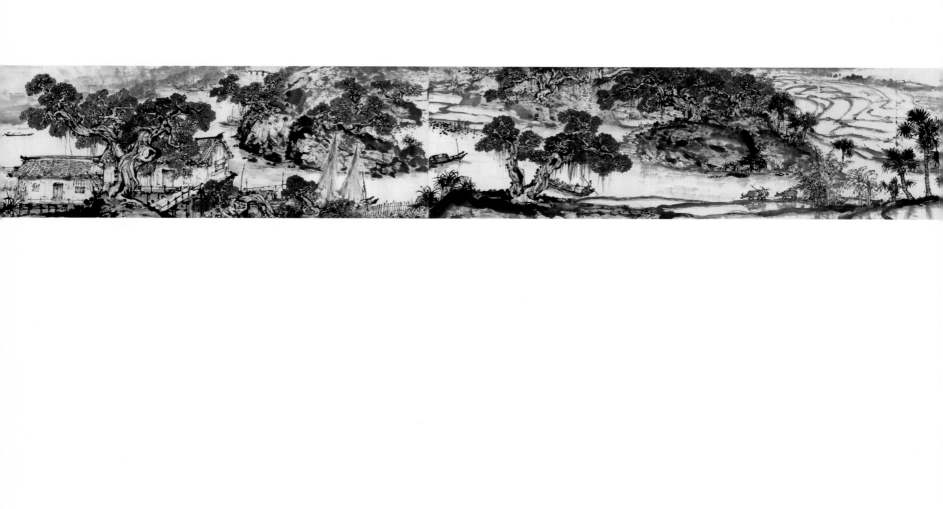

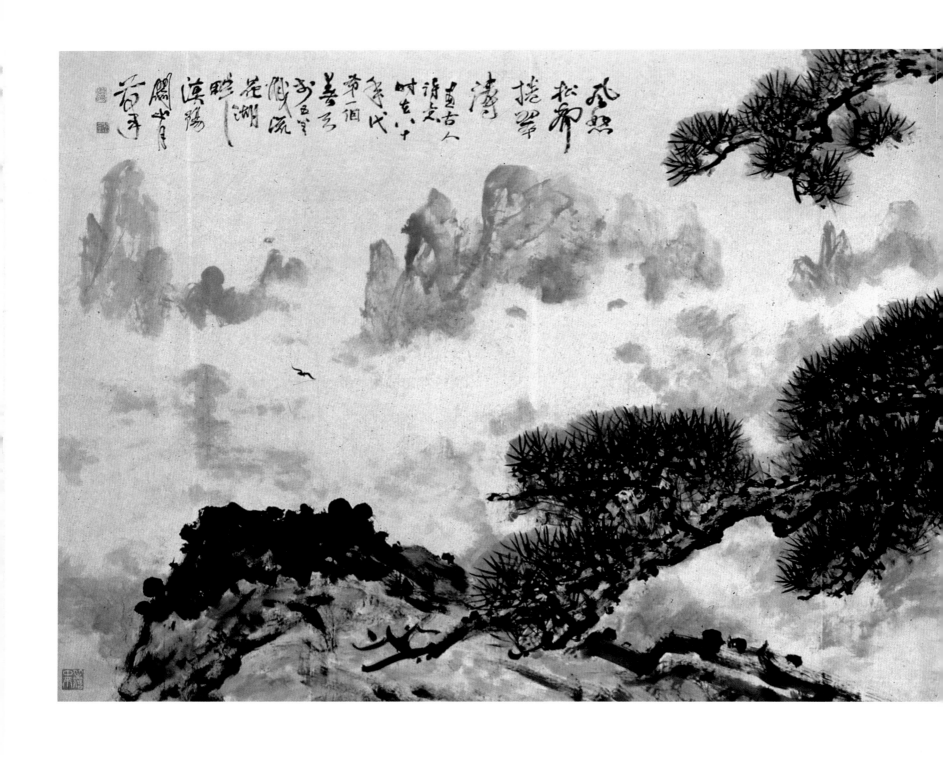

风怒松声卷翠涛

20世纪80年代

144 cm × 360 cm

纸本设色

中国人民革命军事博物馆藏

款识：风怒松声卷翠涛。画古人诗意，时在八十年代第一个
暑天于五羊城流花湖畔。漠阳关山月笔。

印章：关山月（白文）漠阳（朱文）从生活中来（白文）

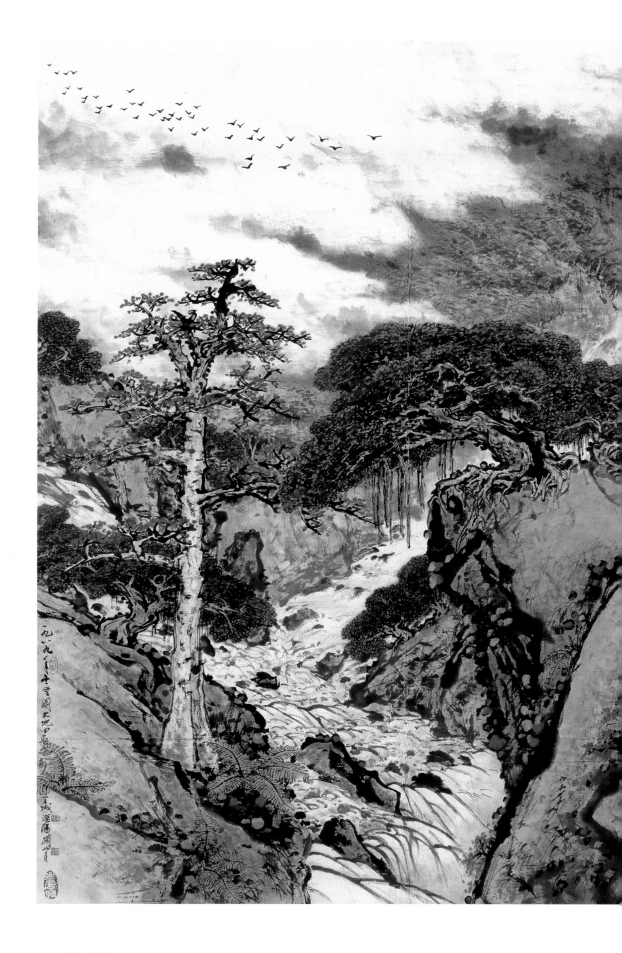

九十年代第一春

1990年
174 cm × 292 cm
纸本设色
关山月美术馆藏

款识：一九八九年重图大地回春于羊城，漠阳关山月。

印章：关山月（白文）漠阳（白文）乡土风情（白文）
九十年代（朱文）

再识：根深叶茂巨榕雄，挺直木棉树树红。爆竹声中除旧
岁，再图春色接东风。己巳岁冬再题于珠江南岸隔山
书舍。漠阳关山月。

印章：关山月（朱文）岭南布衣（白文）源流颂（朱文）

又识：九十年代第一春，一九九〇年写成并补题。漠阳关
山月于珠江南岸。

印章：关山月（白文）九十年代（朱文）

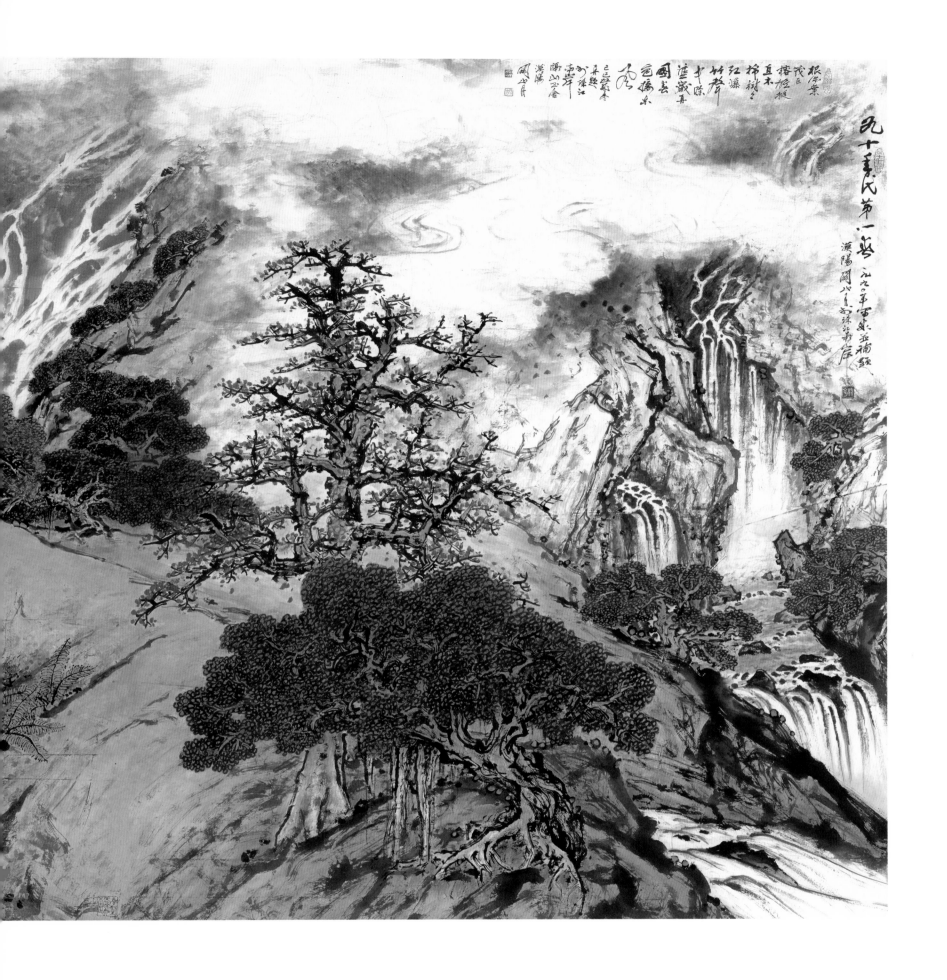

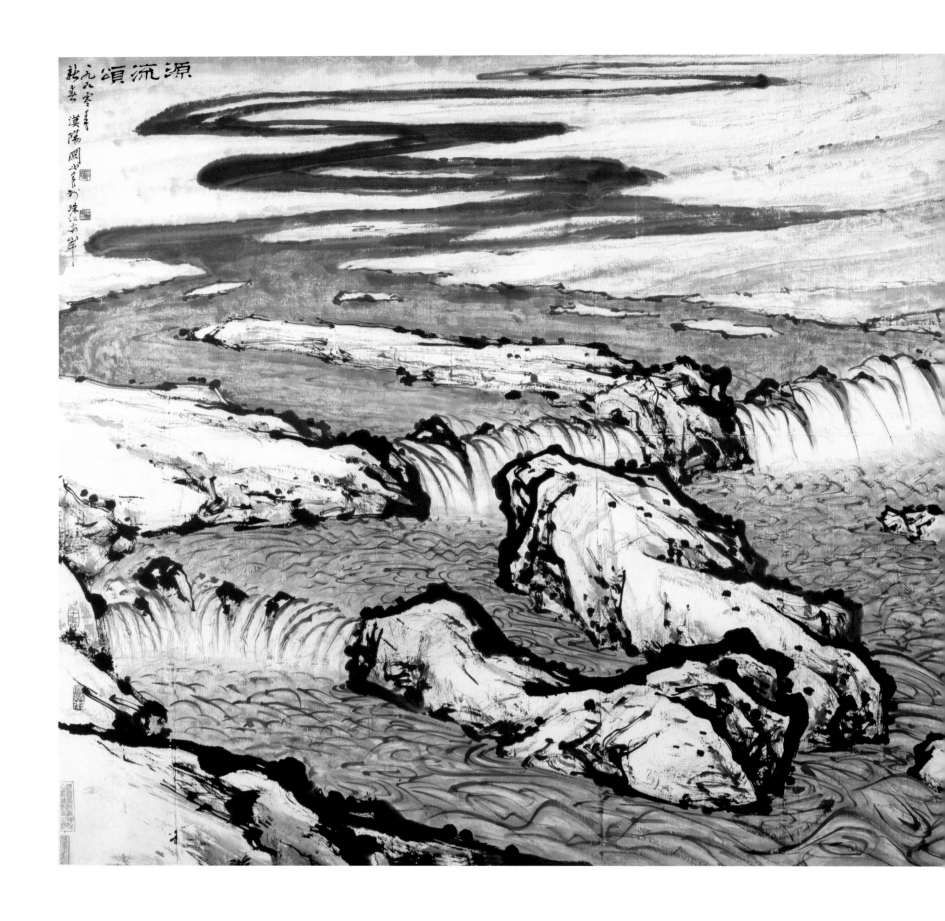

源流颂

1990年
142 cm × 305 cm
纸本设色
关山月美术馆藏

款识：源流颂。一九九零年新春，漠阳关山月于珠江南岸。

印章：关山月印（白文）漠阳（朱文）九十年代（朱文）
　　　寄情山水（白文）

再识：君不见黄河之水天上来，奔流到海不复回。录李白
　　　《将进酒》诗句补白，一九九〇年七月关山月于
　　　羊城隔山书舍。

印章：关山月（白文）隔山书舍（朱文）鉴泉居（白文）

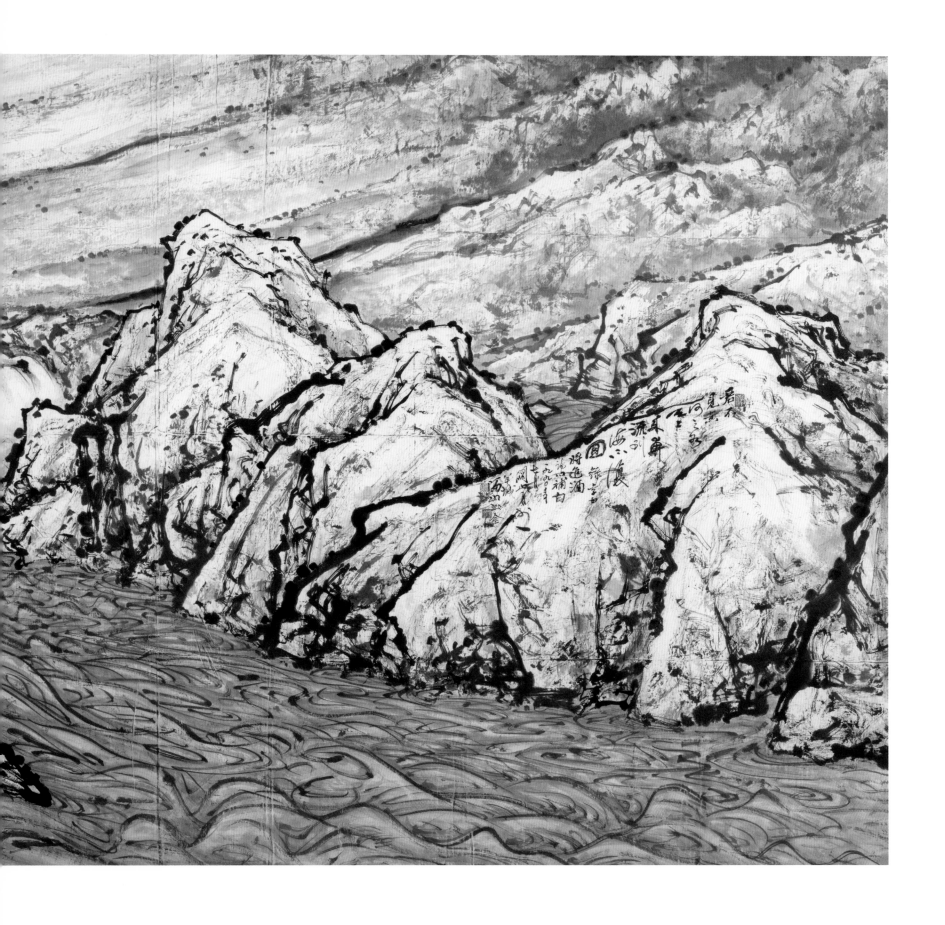

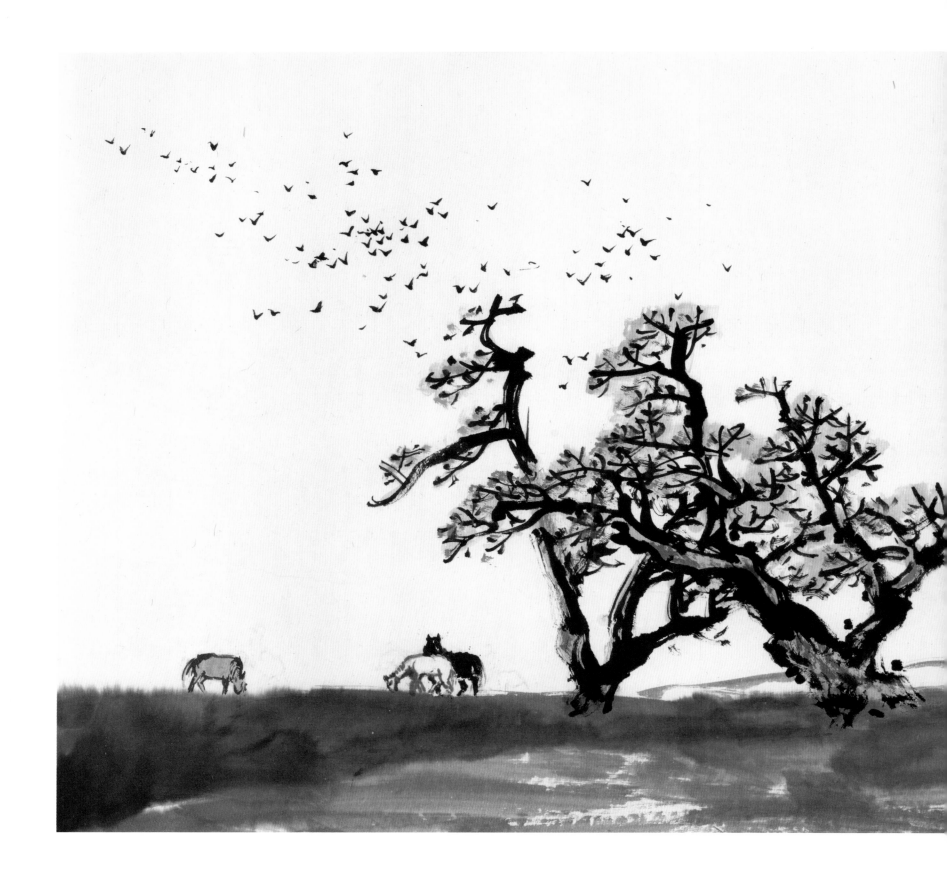

加州秋林牧区

1990年
52 cm × 116 cm
纸本设色
关山月美术馆藏

款识：漠阳关山月。
印章：关山月（朱文）

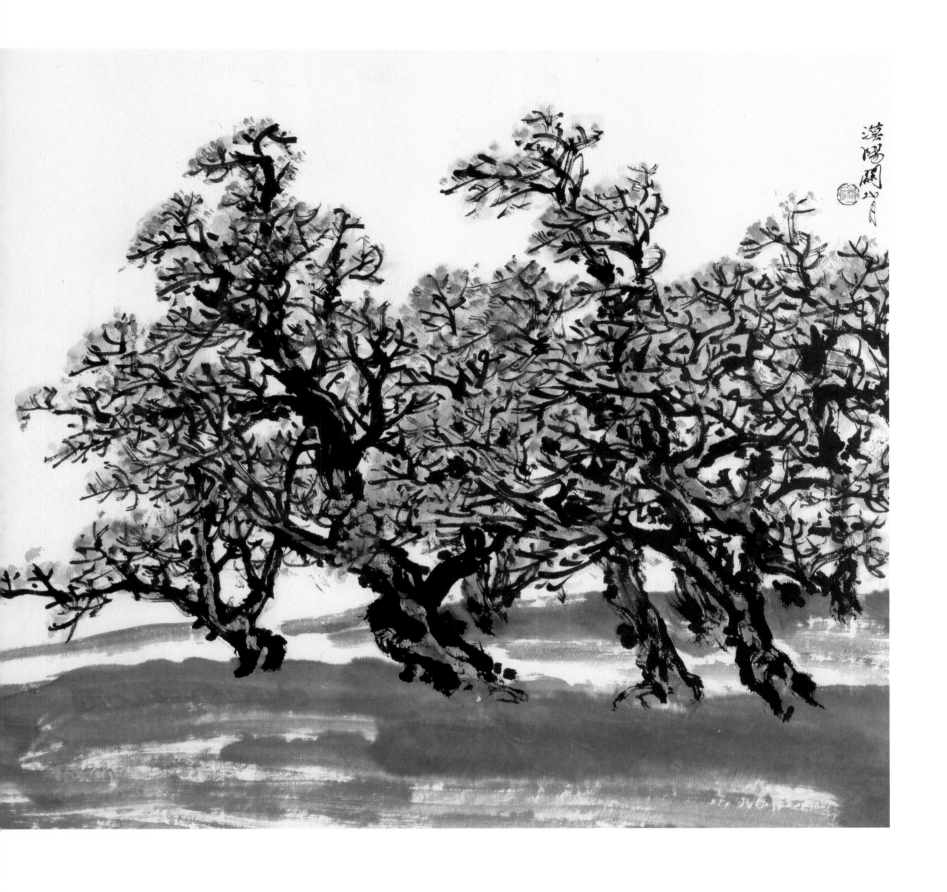

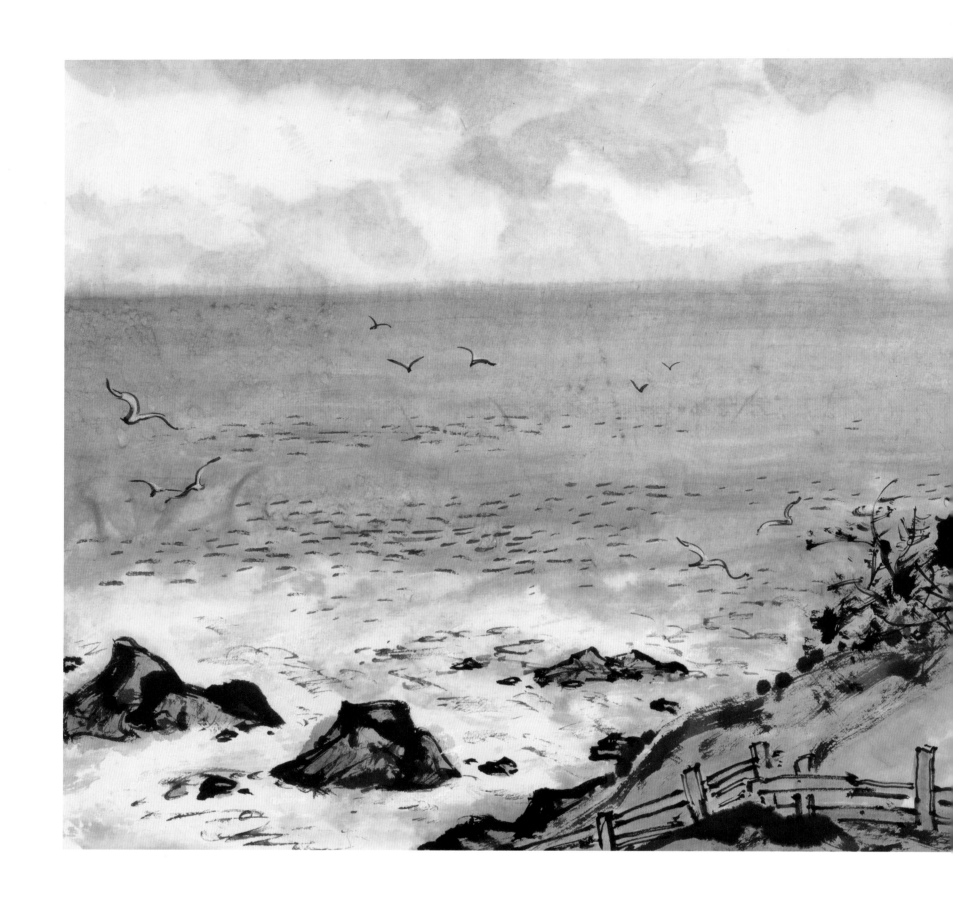

加州十七英里风景区之一

1990年
52 cm × 116 cm
纸本设色
关山月美术馆藏

款识：漠阳关山月。
印章：关山月（白文）

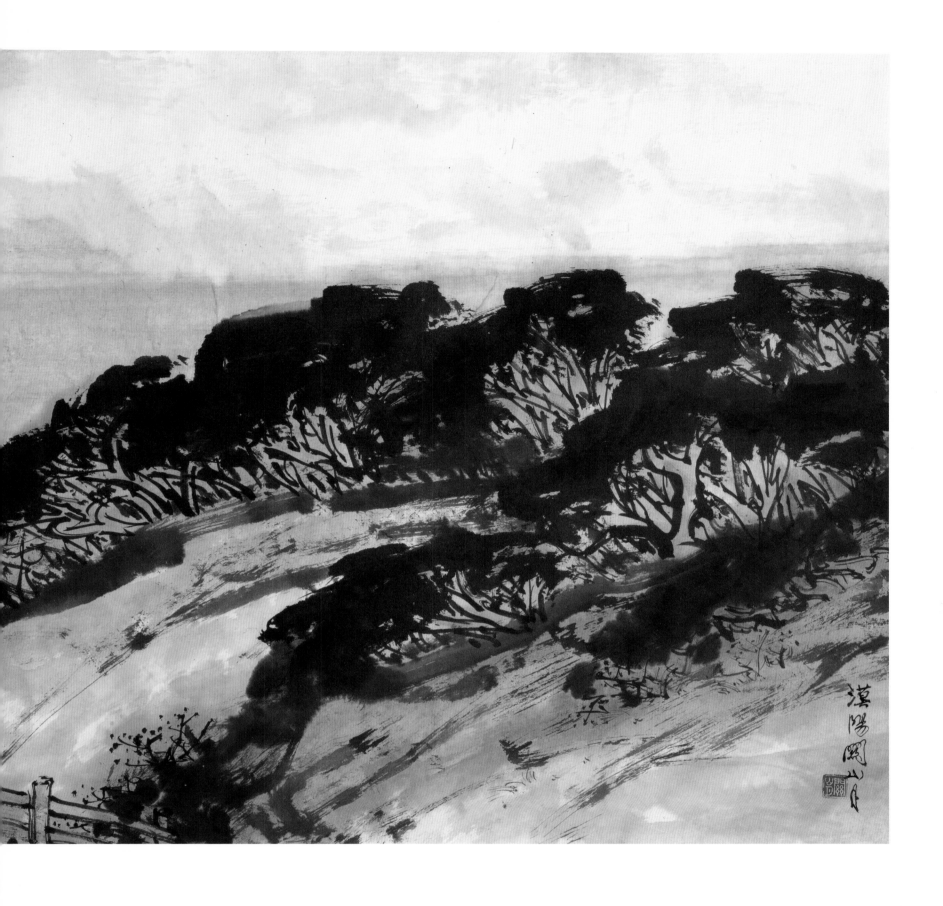

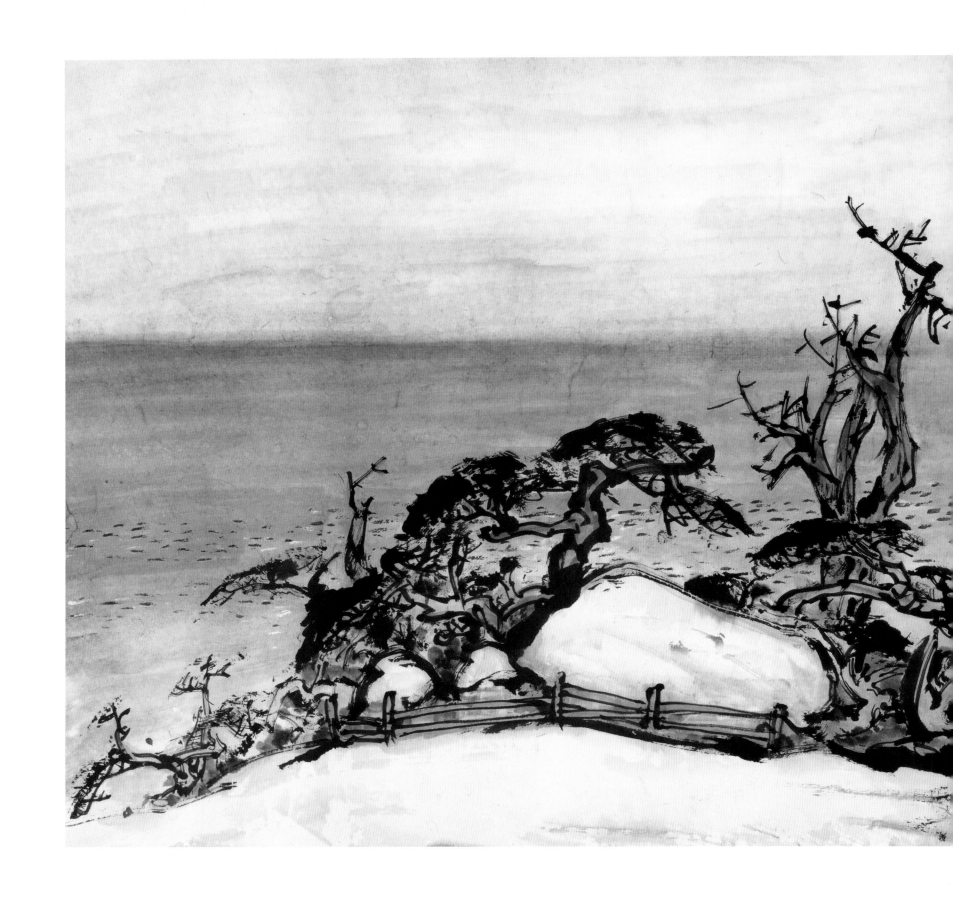

加州十七英里风景区之二

1990年
52 cm × 116 cm
纸本设色
关山月美术馆藏

款识：漠阳关山月。
印章：关山月（白文）

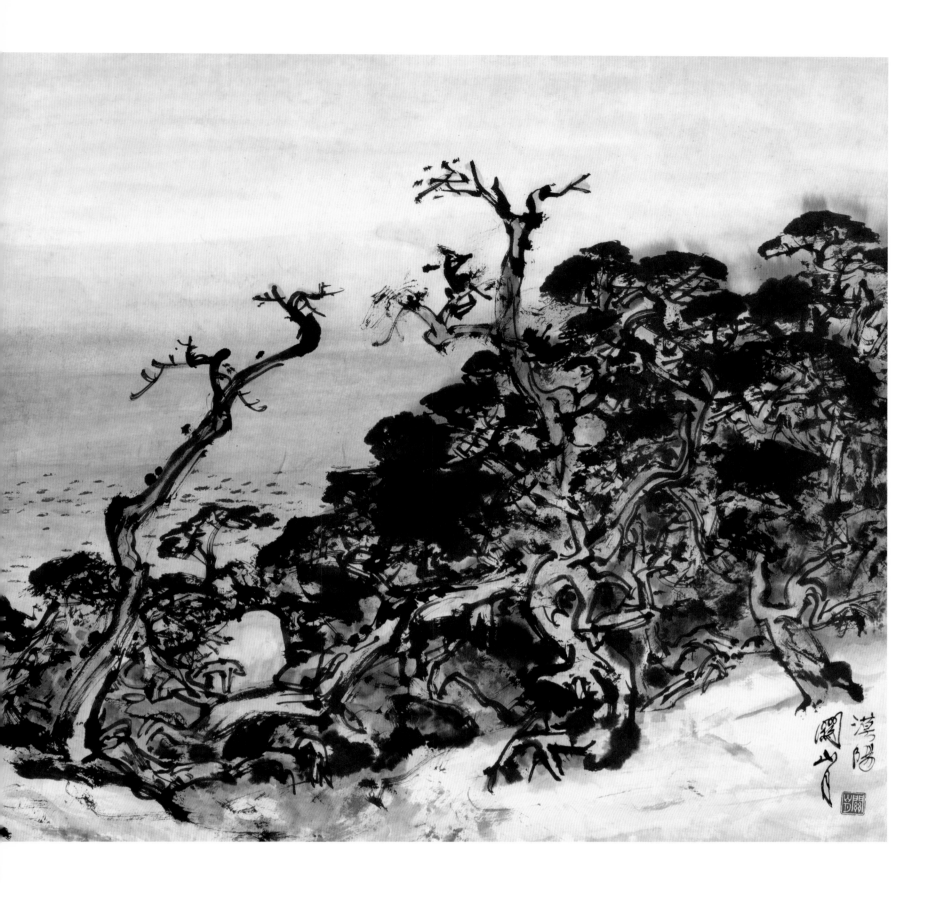

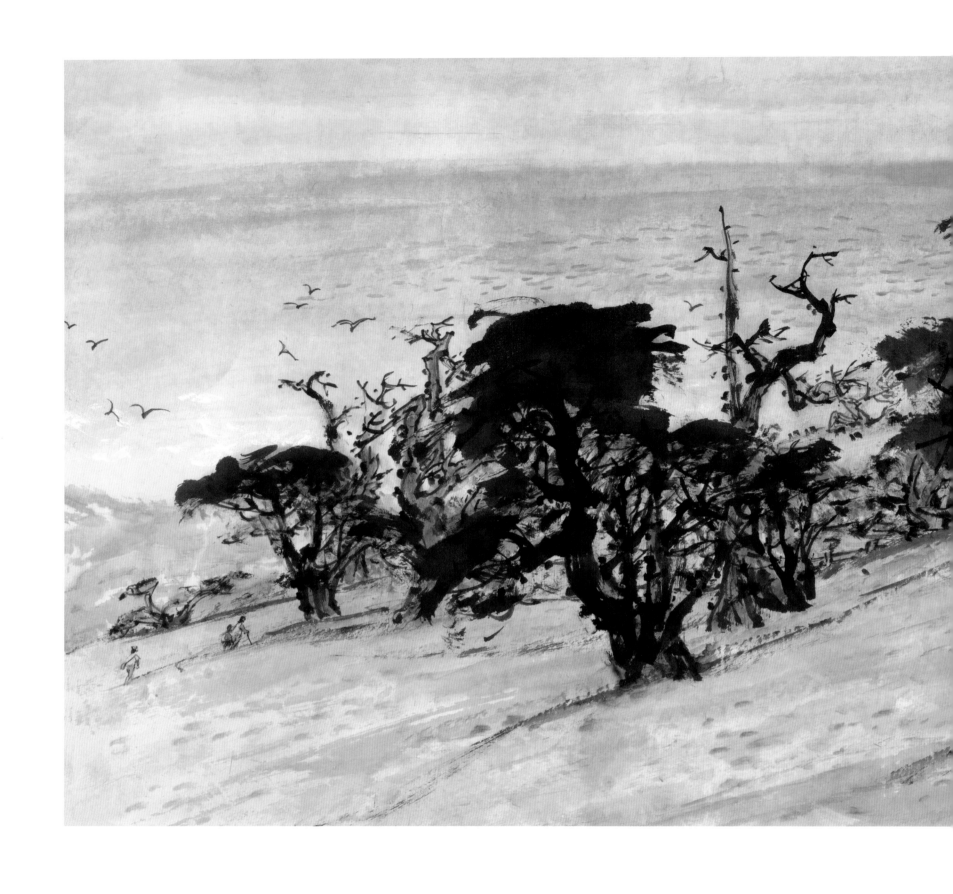

加州十七英里风景区之三

1990年
52 cm × 116 cm
纸本设色
关山月美术馆藏

款识：漠阳关山月。
印章：关山月（白文）

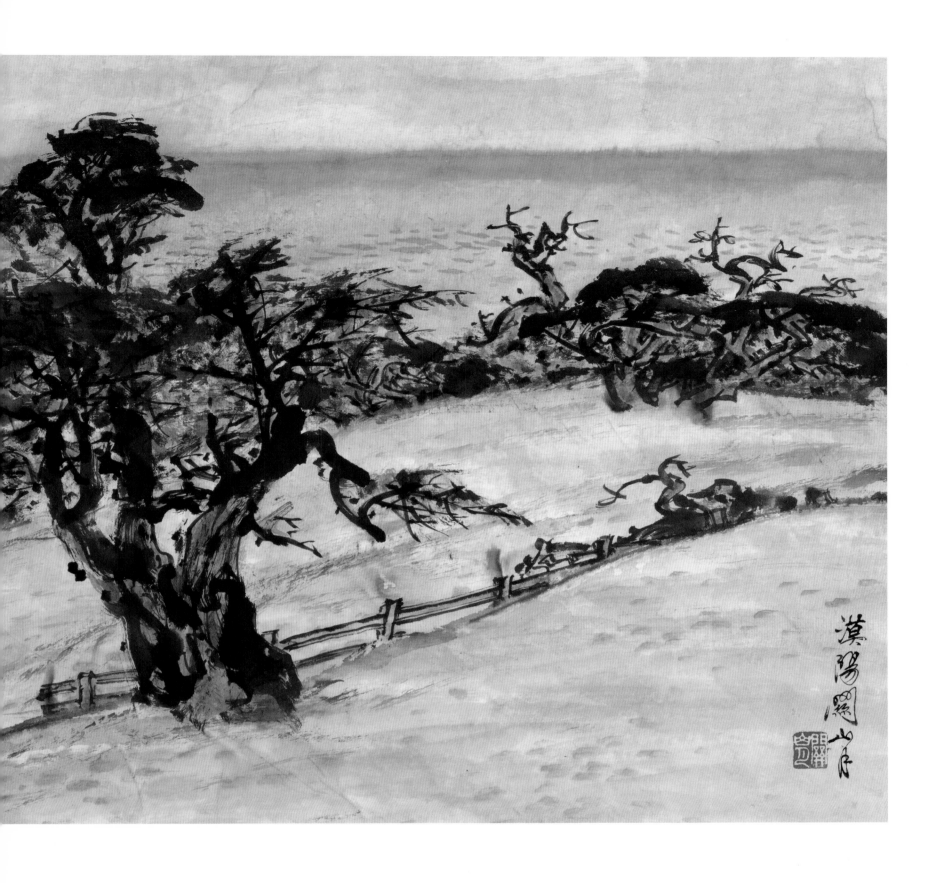

漢陽照山月

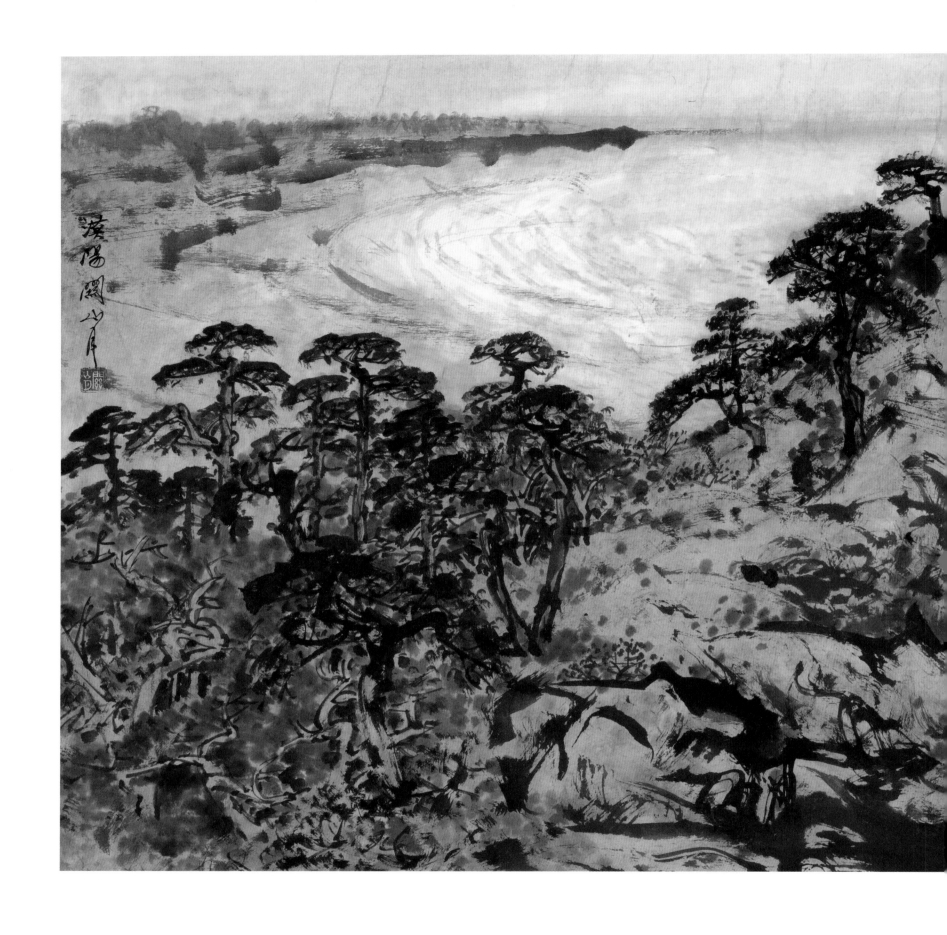

加州十七英里风景区之四

1990年
52 cm×116 cm
纸本设色
关山月美术馆藏

款识：漠阳关山月。
印章：关山月（白文）

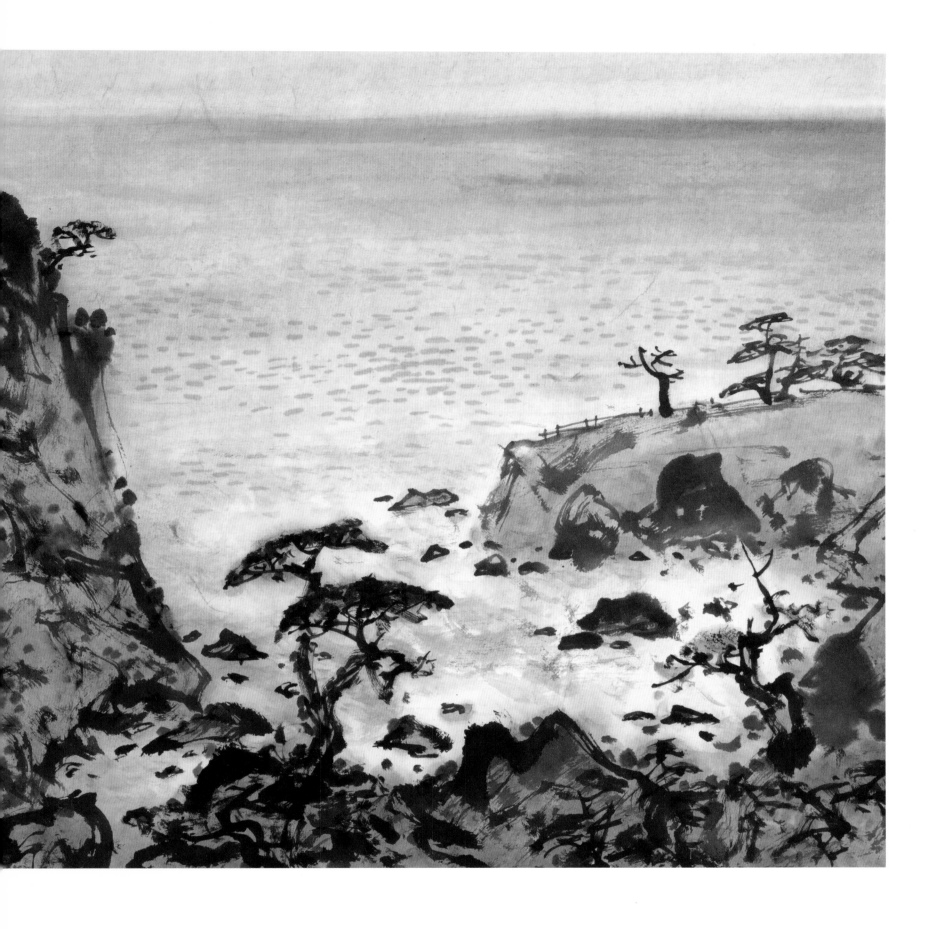

轻舟已过万重山

1990年
192 cm × 144 cm × 2
纸本设色
关山月美术馆藏

款识：轻舟已过万重山。九十年代第一春再图此于珠江南
　　　岸。漠阳关山月。

印章：关山月印（白文）　漠阳（朱文）　九十年代（朱文）
　　　学到老来知不足（朱文）　寄情山水（白文）

再识：一九七八年夏，重游塞外归来，偕秋璜乘兴畅游江
　　　峡，乃坐客轮往返武汉、重庆之间，回程到奉节改
　　　坐小轮，遍泛三峡数日，由此对李白《早发白帝
　　　城》诗中意境，更有真情实意之感受，如历历险
　　　情，声声危滩恶浪，若把舵乏术，安能处处化险为
　　　夷。聊借此以抒情怀，逐为之记，时在一九九〇年
　　　三月，漠阳关山月补题于羊城隔山书舍。

印章：关山月印（白文）　漠阳（朱文）

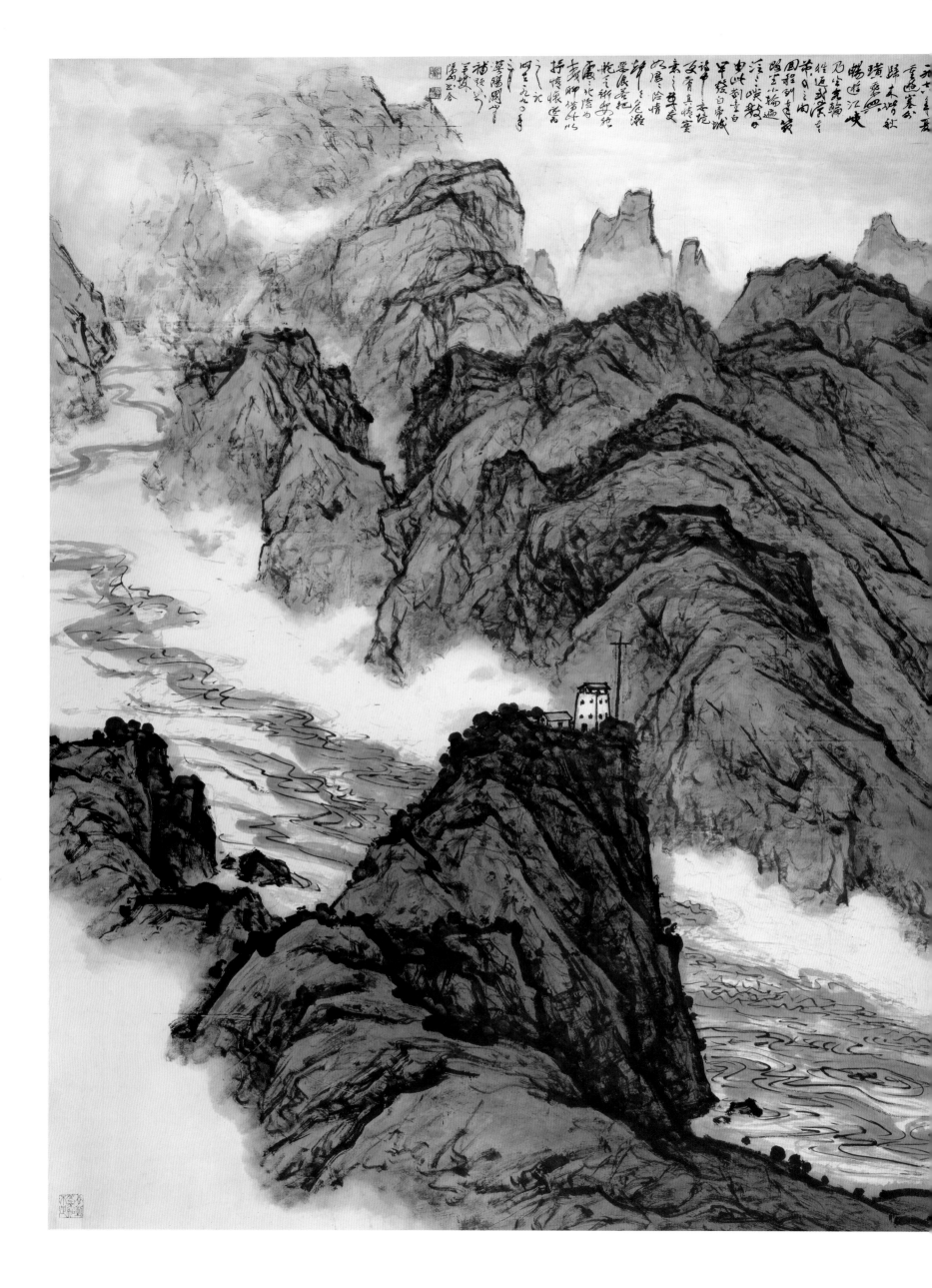

238

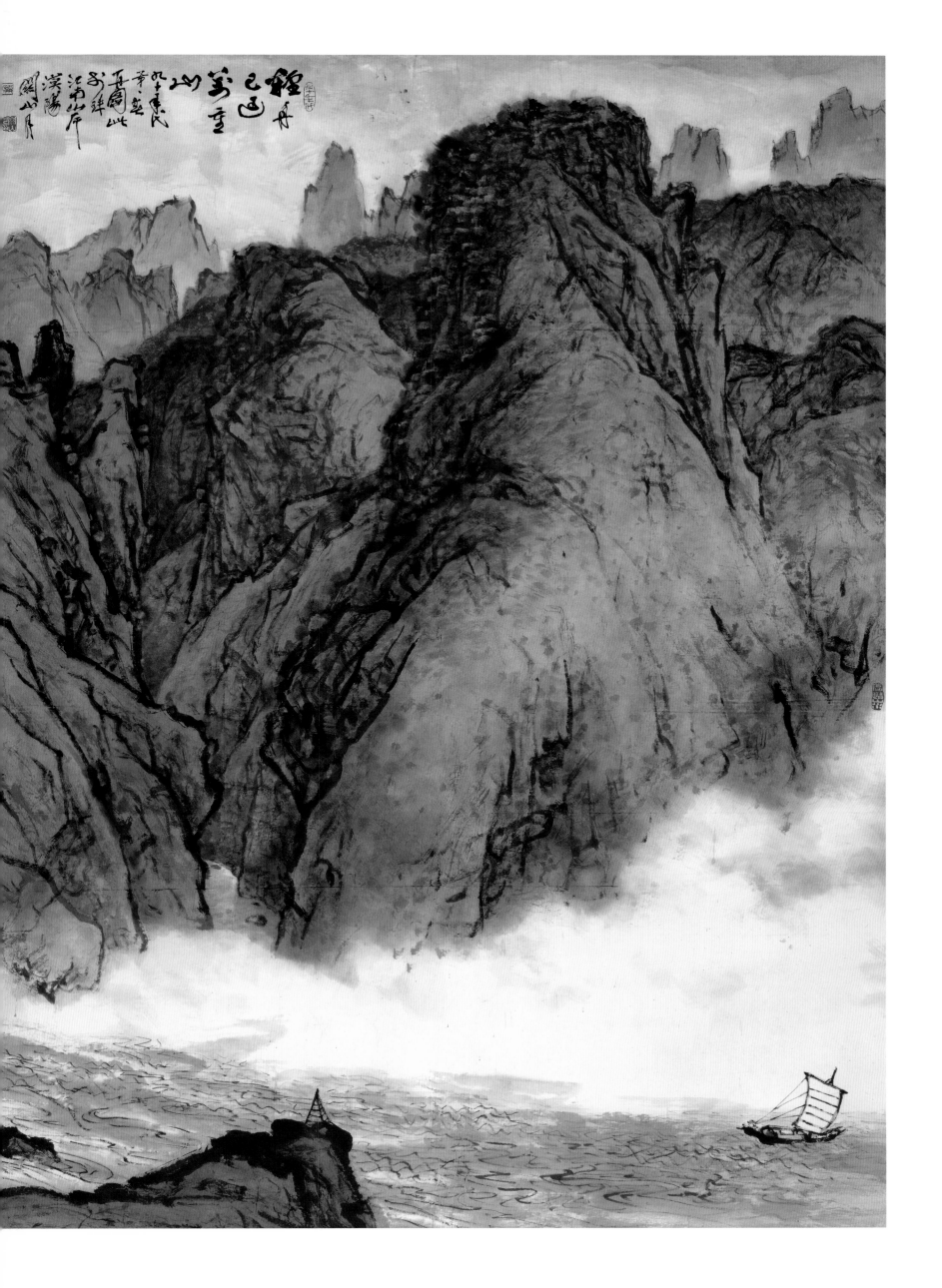

239

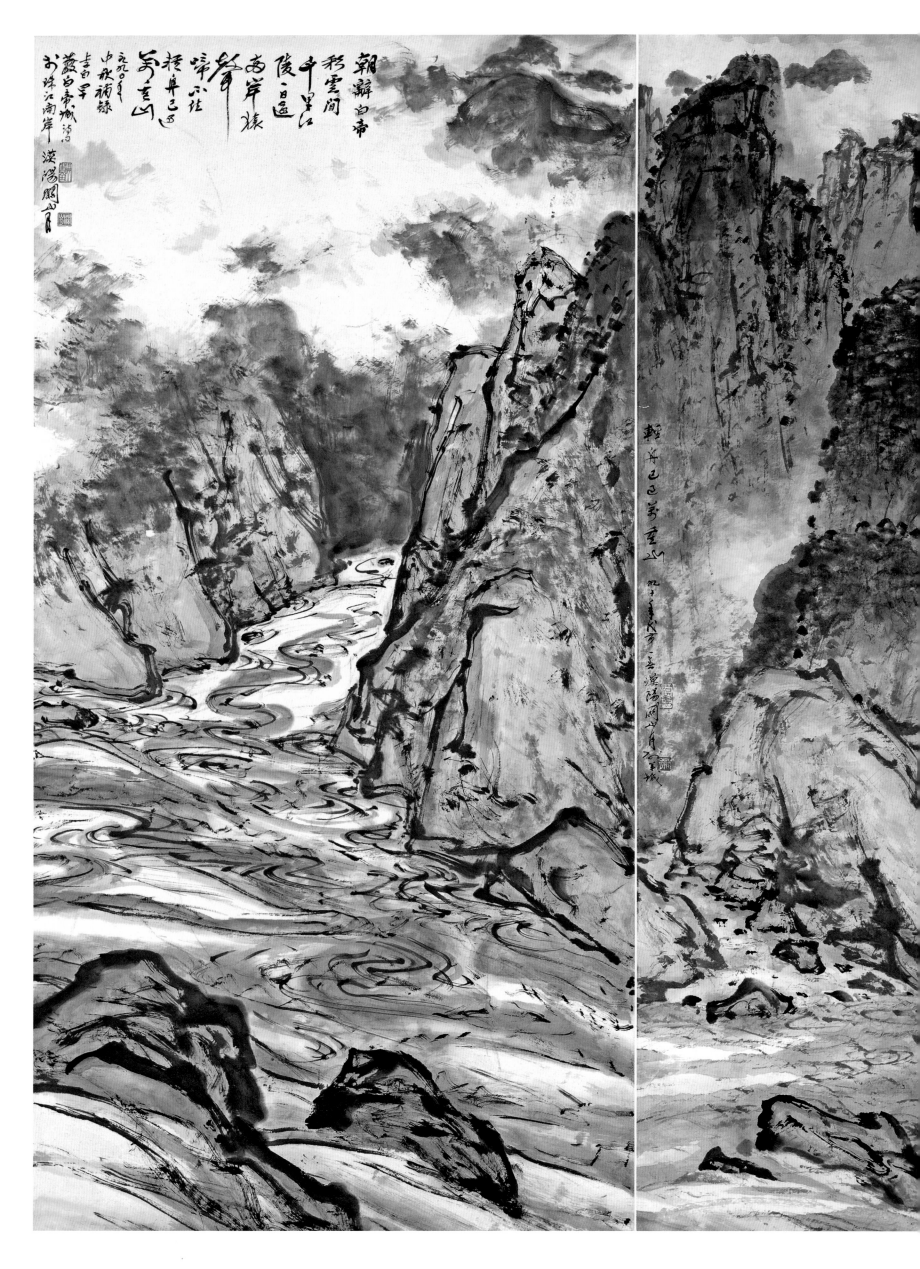

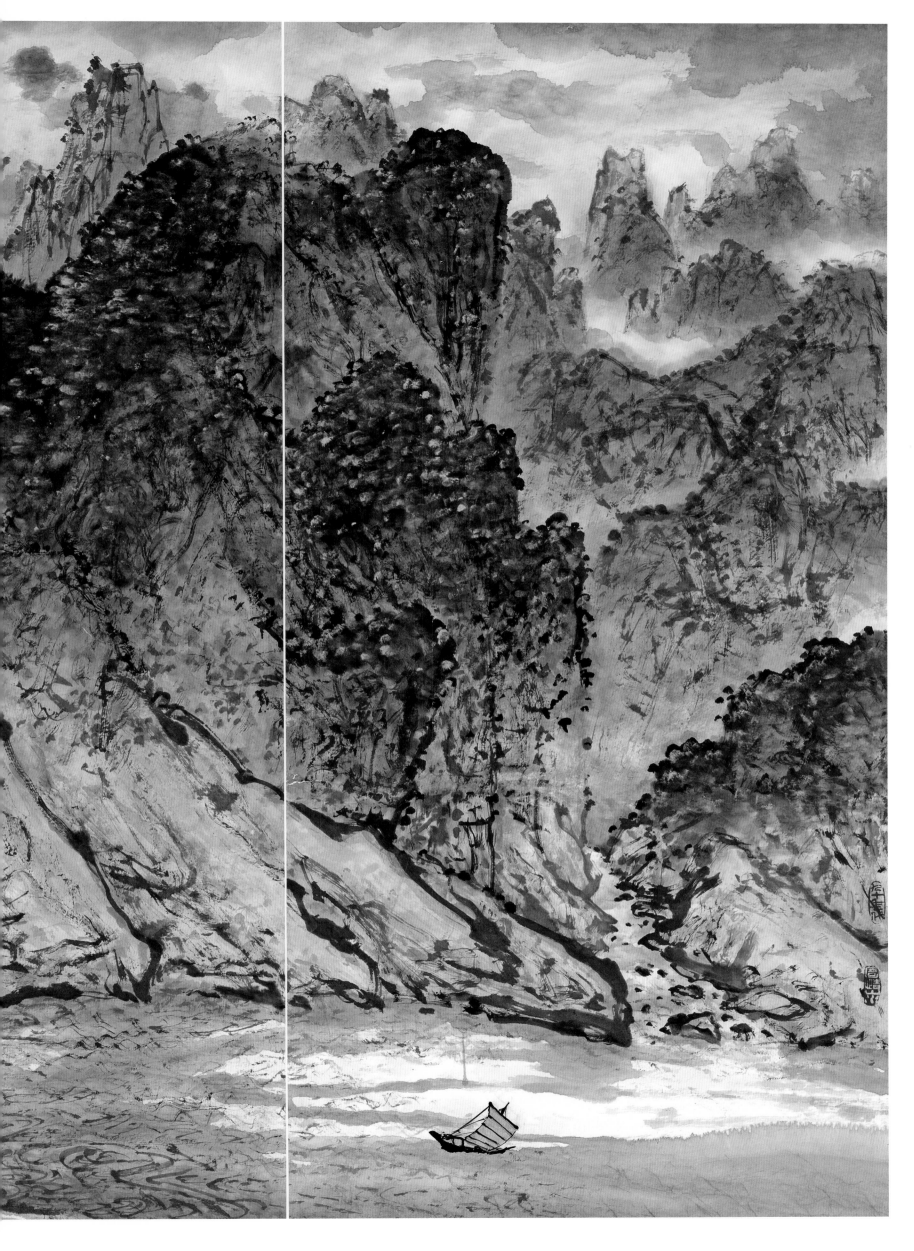

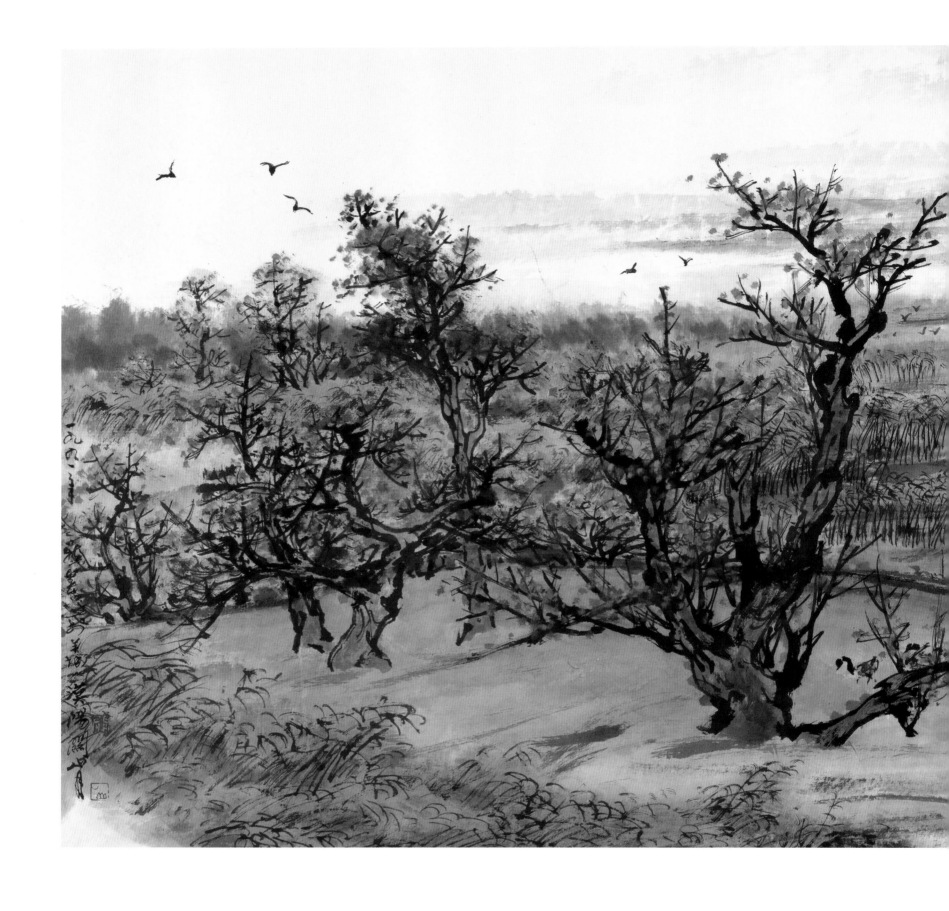

轻舟已过万重山

1990年
135 cm×203.2 cm
纸本设色
广州艺术博物院藏

款识：轻舟已过万重山。九十年代第一春，漠阳关山月于羊城。

印章：关山月（白文）漠阳（朱文）

再识：朝辞白帝彩云间，千里江陵一日还。两岸猿声啼不住，
　　　轻舟已过万重山。一九九〇年中秋补录李白《早发
　　　白帝城》诗句于珠江南岸。漠阳关山月。

印章：关山月（白文）隔山书舍（朱文）九十年代（朱文）
　　　寄情山水（白文）

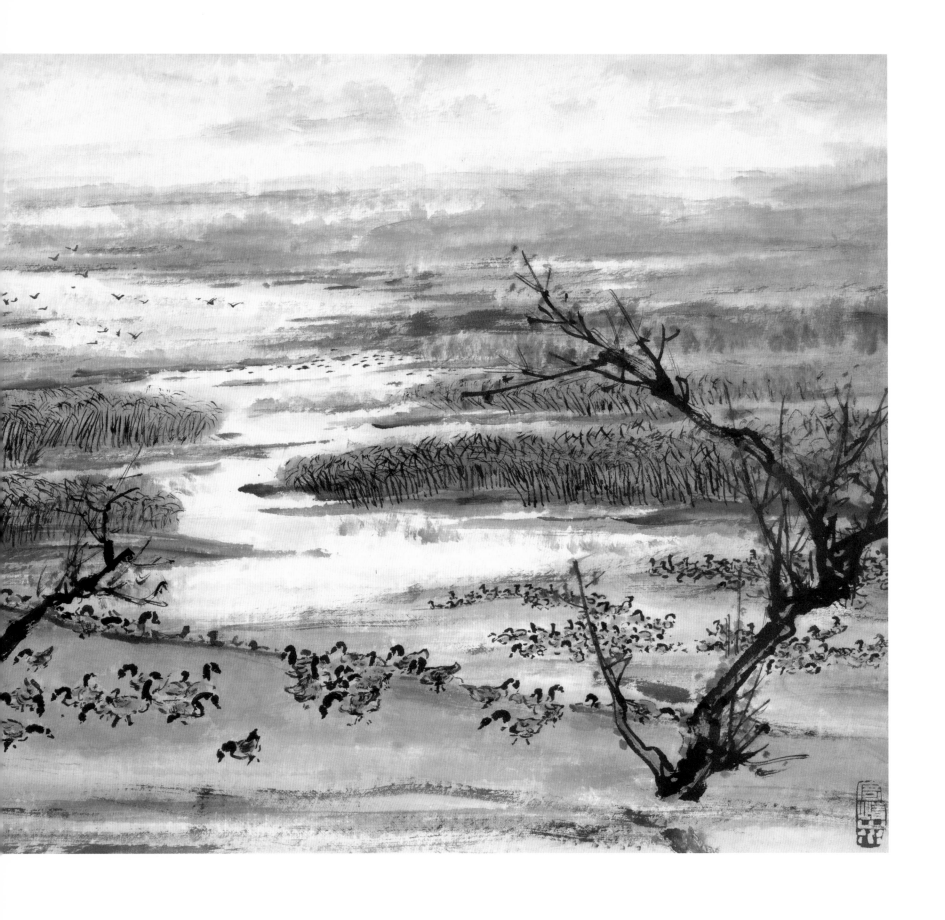

宾洲鸿雁保护区

1991年
52 cm×115 cm
纸本设色
关山月美术馆藏

款识：一九九一年新春于羊城。漠阳关山月。
印章：关（白文）山月（朱文）寄情山水（白文）

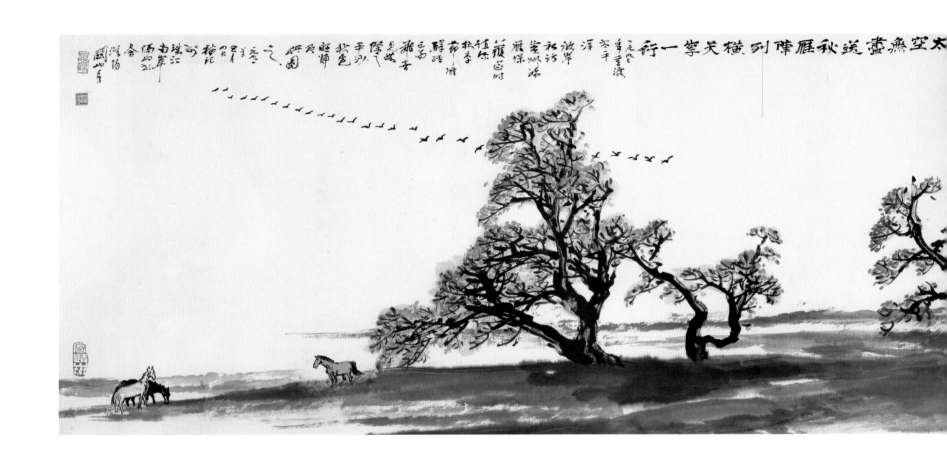

牧区秋色

1991年
52.5 cm × 231.8 cm
纸本设色
广州艺术博物院藏

款识：牧区秋色。一九九一年新春画美洲拾稿。漠阳关山月。

印章：关山月印（白文）　漠阳（白文）

再识：太空无尽送秋雁，阵列横天字一行。一九九〇年重
　　　渡太平洋彼岸，初访宾州鸿雁保护区，时值深秋季
　　　节，雁群经已南飞，喜见无际之平沙秋色，游归即
　　　兴图之。一九九一年五月四日补记于珠江南岸隔山
　　　书舍。漠阳关山月。

印章：关山月（白文）　漠阳（朱文）　寄情山水（白文）

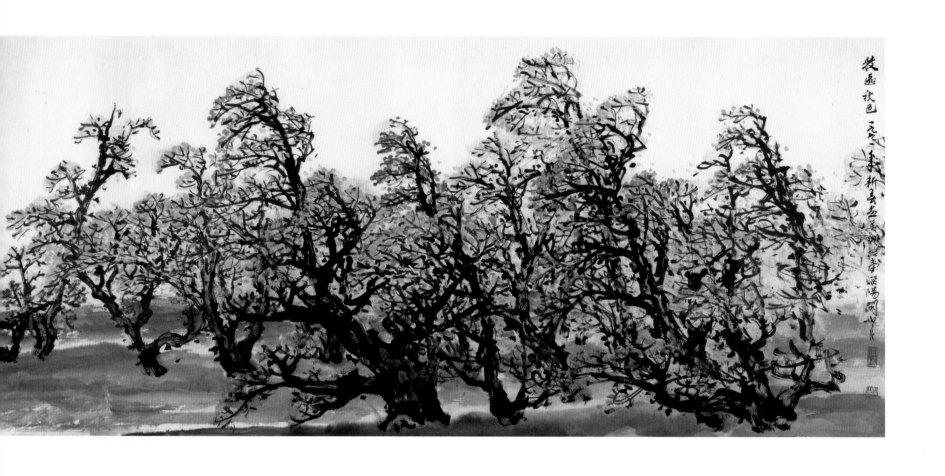

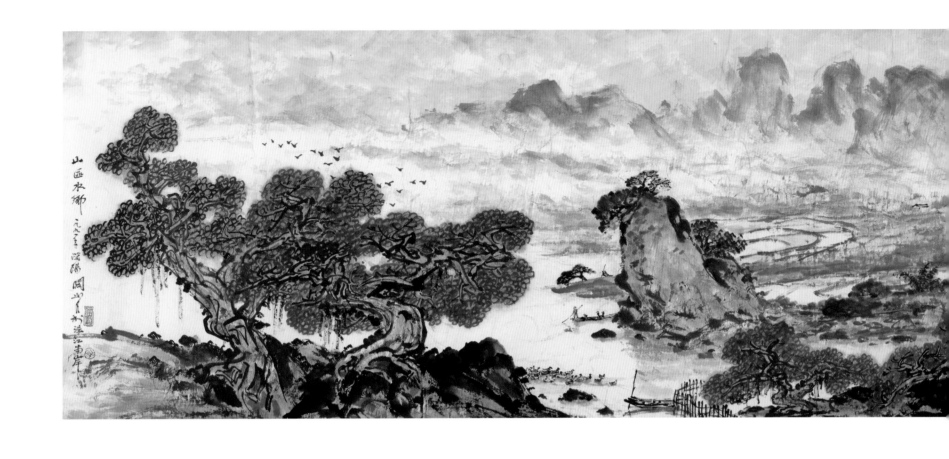

山区水乡

1991年
51.8 cm×233.3 cm
纸本设色
关山月美术馆藏

款识：山区水乡。一九九一年漠阳关山月于珠江南岸。
印章：山月（朱文）漠阳（白文）

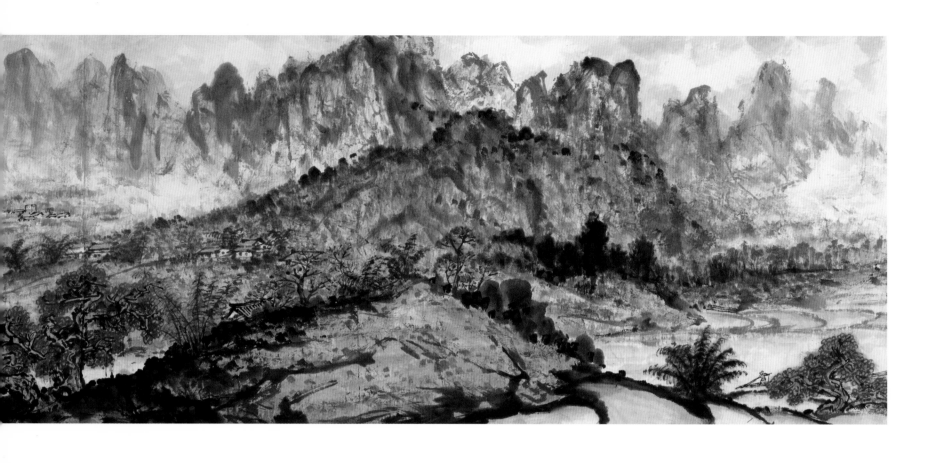

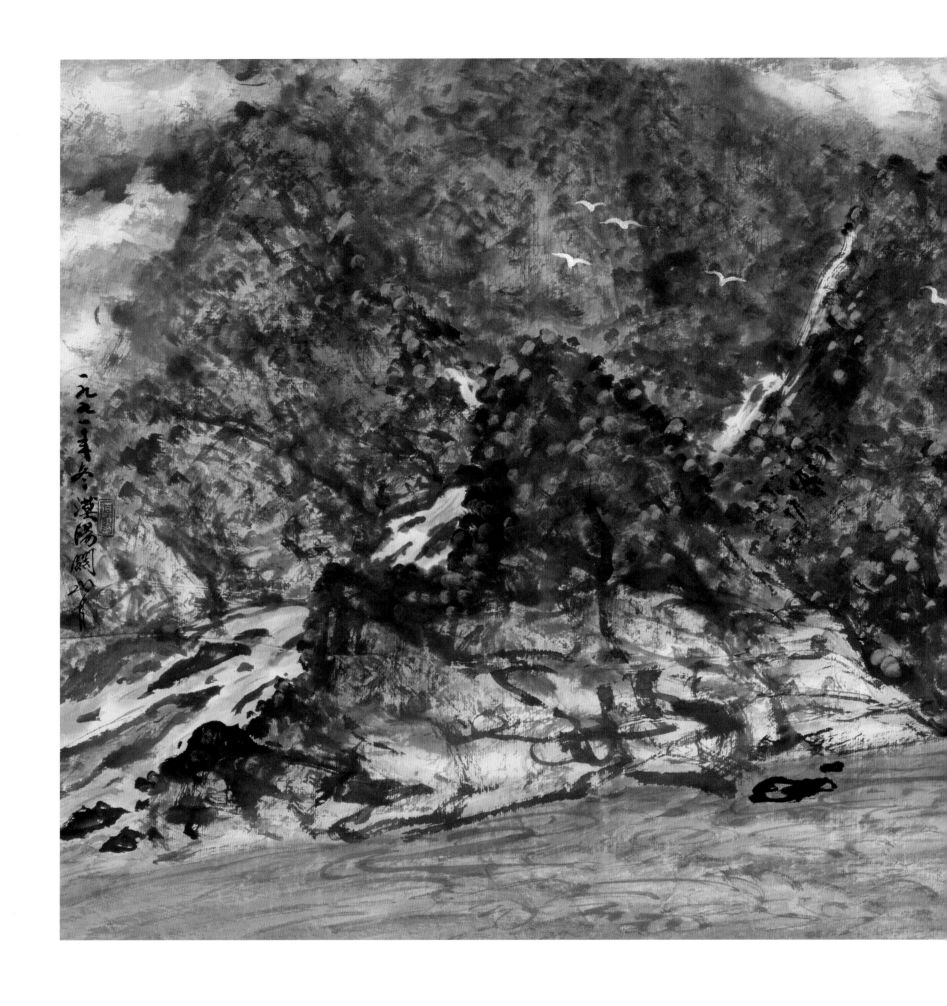

出峡图

1991年
62 cm×123.3 cm
纸本设色
关山月美术馆藏

款识：一九九一年冬，漠阳关山月。
印章：关山月（朱文）漠阳（白文）

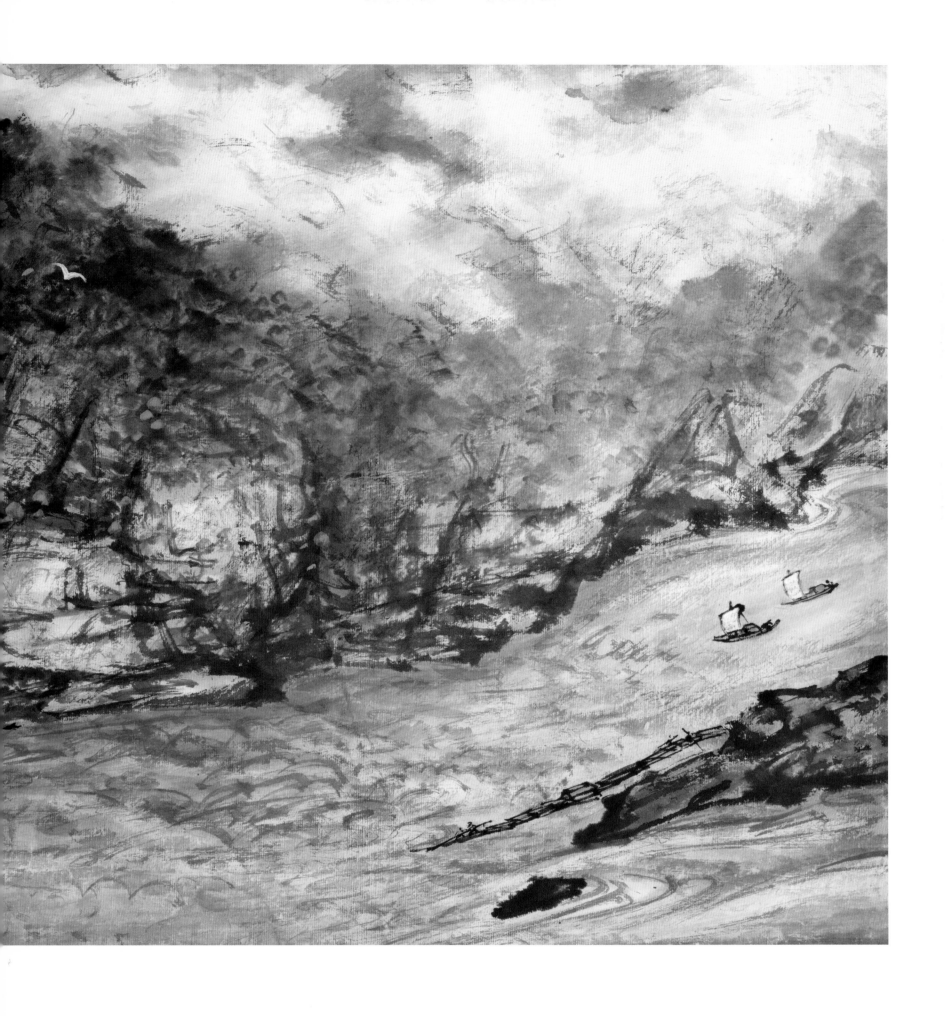

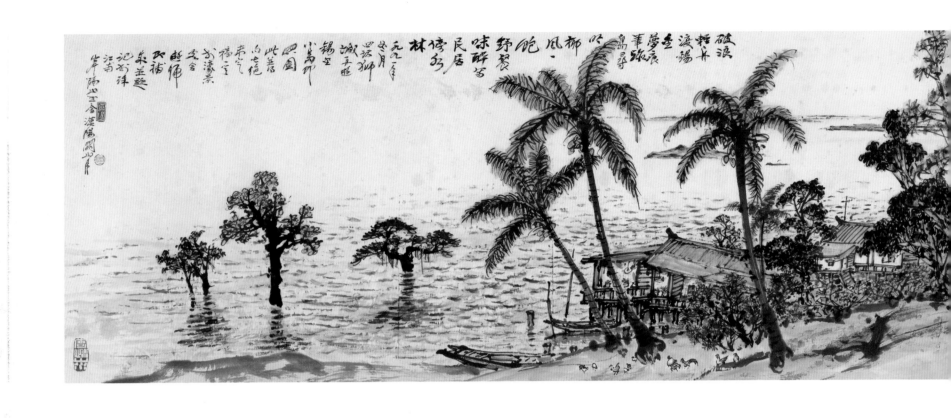

岛上椰风

1991年

47 cm × 357 cm

纸本设色

关山月美术馆藏

款识：破浪轻舟渡锡金，梦痕笔迹岛寻吟。椰风一饱野餐味，
　　　醉写民居傍水林。一九九一年冬月四访狮城，再游锡金
　　　小岛即兴图此并得句七绝，未定稿一首，于濠景客舍，
　　　游归即补成并题记于珠江南岸隔山书舍。漠阳关山月。

印章：关山月（朱文）　漠阳（白文）　寄情山水（白文）

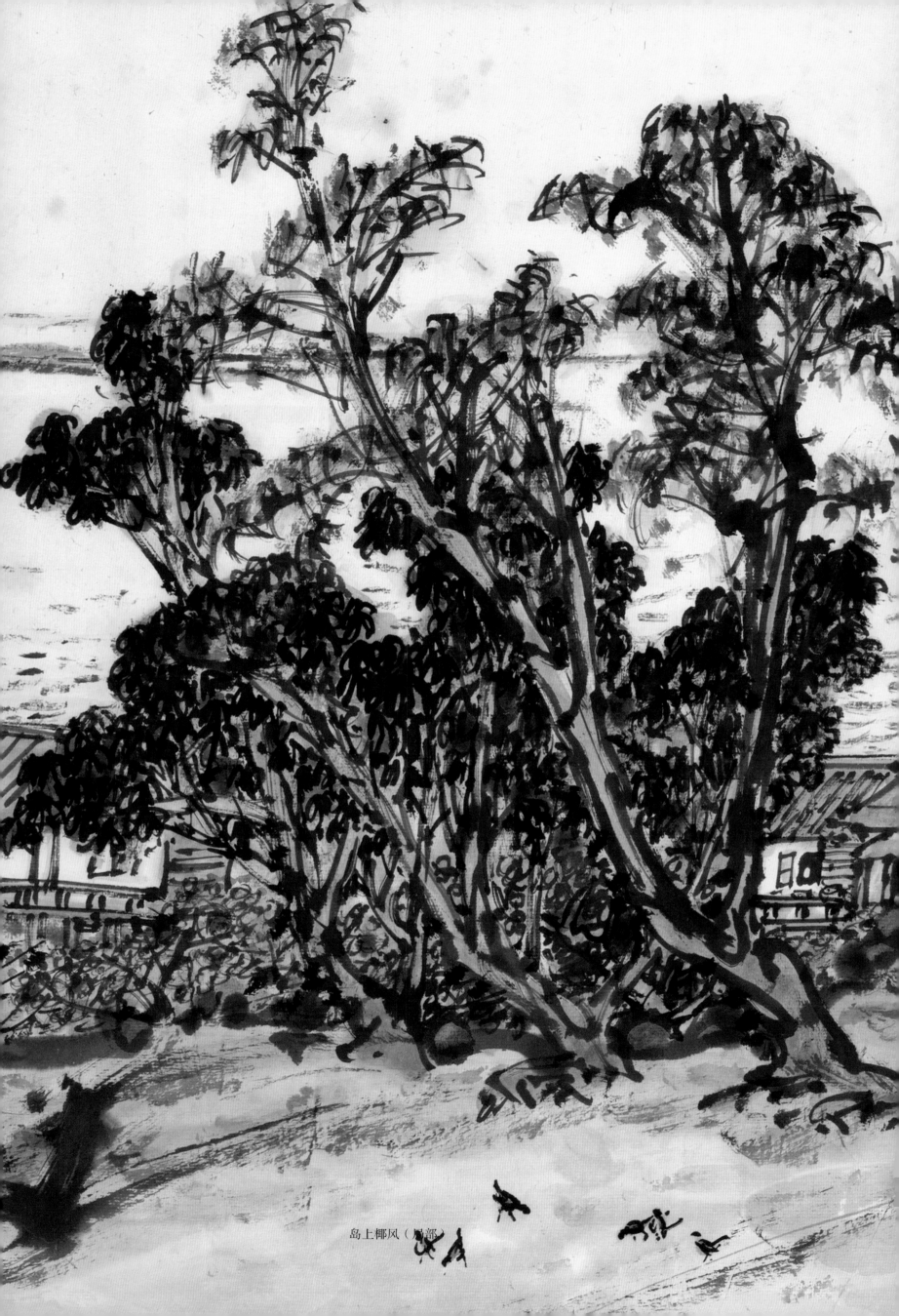

岛上椰风（局部）

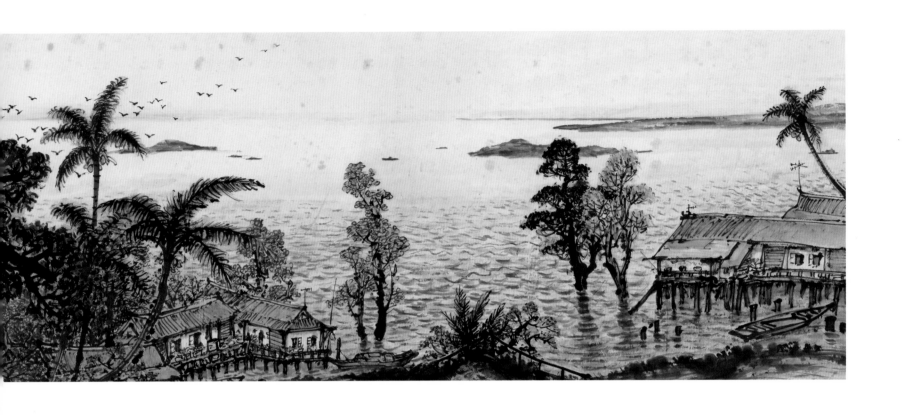

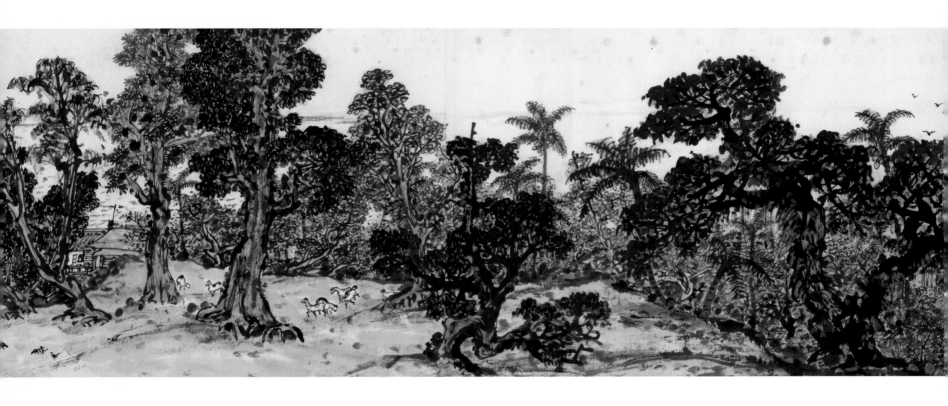

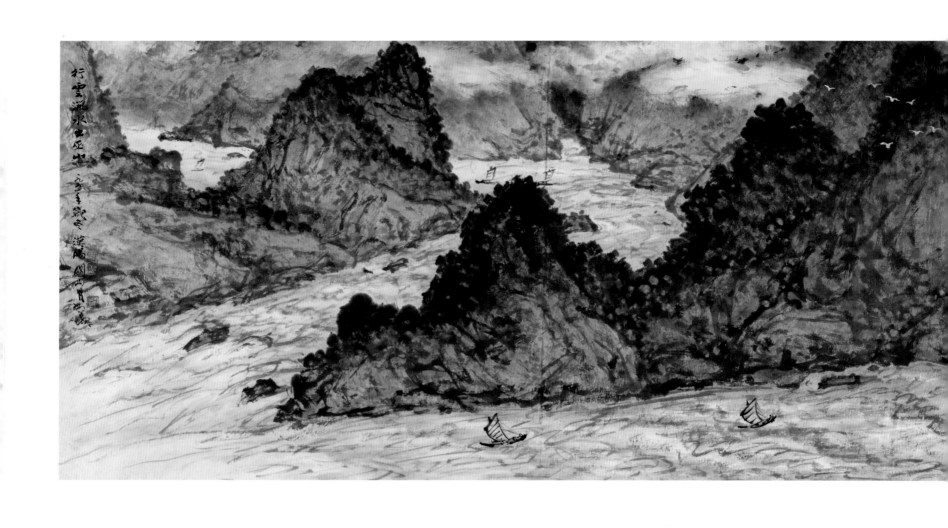

行云流水出巫山

1992年
61.3 cm×246 cm
纸本设色
广州艺术博物院藏

款识：行云流水出巫山。一九九一年岁冬，漠阳
关山月于羊城。

印章：关山月（白文）漠阳（朱文）

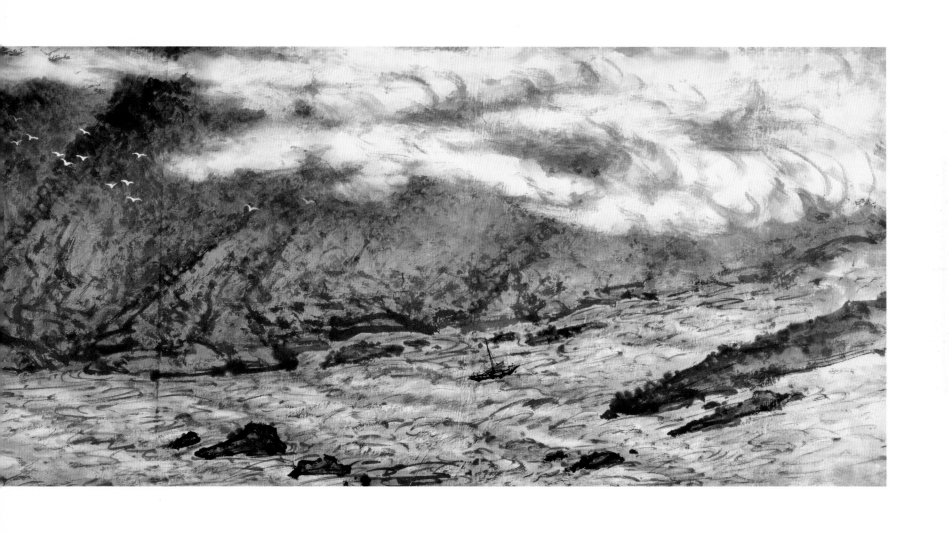

印章：关（朱文）　山月（白文）

题跋：朝辞白帝彩云间，千里江陵一日还。两岸猿声啼不
　　　住，轻舟已过万重山。李白《早发白帝城》句。
　　　一九九二年初春漠阳关山月于羊城。

印章：关山月印（白文）九十年代（朱文）
　　　寄情山水（白文）

峡谷风帆

1992年
76 cm × 129.7 cm
纸本水墨
广州艺术博物院藏

款识：峡谷风帆。一九九二年初春漠阳关山月于羊城。

印章：关（朱文）　山月（白文）

题跋：朝辞白帝彩云间，千里江陵一日还。两岸猿声啼不
　　　住，轻舟已过万重山。李白《早发白帝城》句。
　　　一九九二年初春漠阳关山月书于珠江南岸。

印章：关山月印（白文）九十年代（朱文）
　　　寄情山水（白文）

朝辭白帝
彩雲間
千里江陵
一日還
兩岸猿聲
啼不住
輕舟已過
萬重山

李白早發白帝城句

一九九三年秋客
深圳關山月公
珠江南岸

峽險風帆

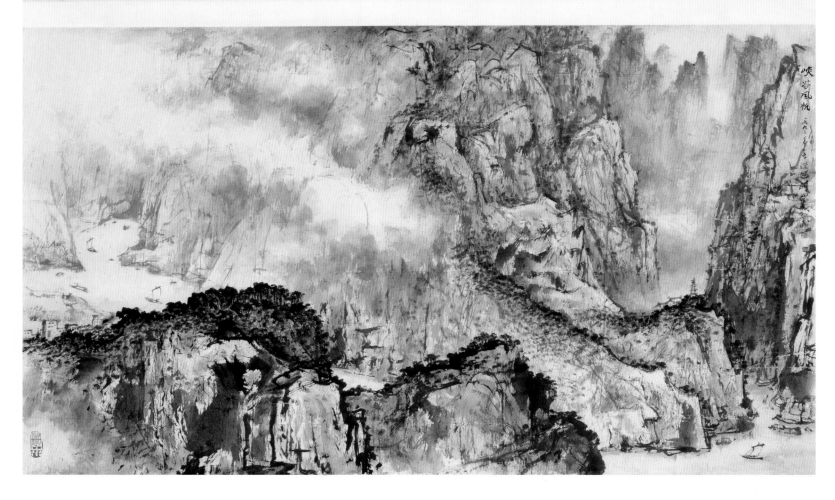

款识：漠阳关山月。

印章：山月（朱文）漠阳（白文）九十年代（朱文）
从生活中来（白文）

题跋：椰风林海涌飞鸥，三亚画廊南望游，斗室出来师造
化，蓝天碧浪绿沙洲。一九九二年春重访海南即兴，
漠阳关山月并书于羊城。

印章：关山月（白文）漠阳（朱文）九十年代（朱文）

南海荫绿洲

1992年
152 cm×119.3 cm
纸本设色
关山月美术馆藏

款识：漠阳关山月。

印章：山月（朱文）漠阳（白文）九十年代（朱文）
从生活中来（白文）

题跋：椰风林海涌飞鸥，三亚画廊南望游，斗室出来师造
化，蓝天碧浪绿沙洲。一九九二年春重访海南即兴，
漠阳关山月并书于羊城。

印章：关山月（白文）漠阳（朱文）九十年代（朱文）

椰风林海
涌飞鸥
三亚画廊
南窟揽
斗室出来
师造化
蓝天碧浪
绿沙洲

一九九三年季春
画访海南
涂功图也
黄独松书

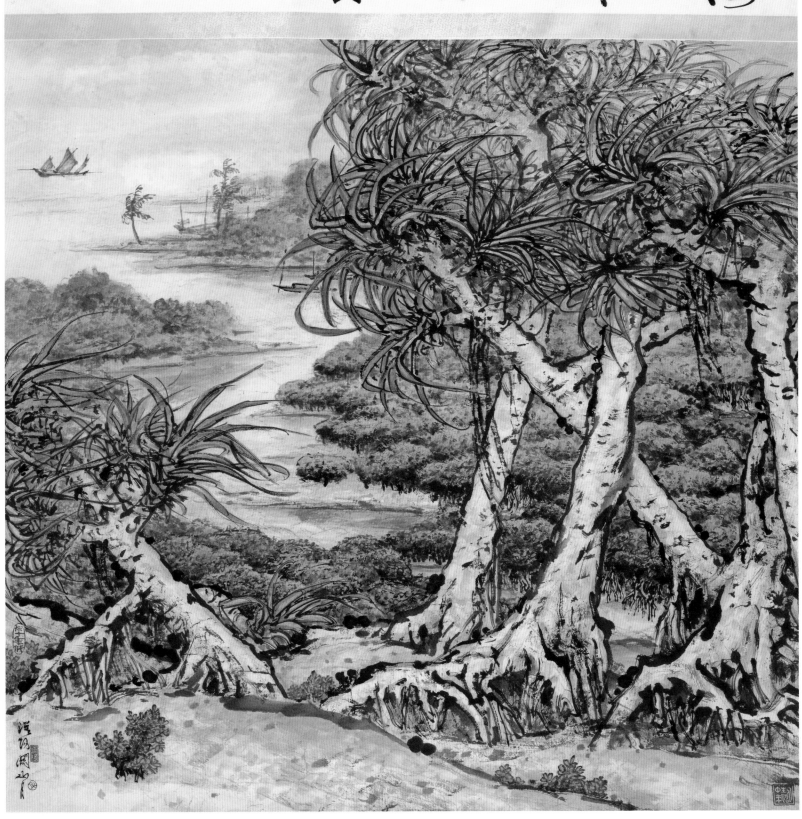

涂功图山

款识：一九九二年五月，漠阳关山月。

印章：山月（朱文） 漠阳（白文） 源流颂（朱文）

题跋：古今上下几千年，祖国文明史载先。沃土蓝天存浩气，
根深叶茂自流源。一九九二年五月廿三日于珠江南
岸隔山书舍。漠阳关山月并记。

印章：关山月印（白文） 漠阳（朱文）
关山月八十年后所作（朱文）

绿源赞

1992年
152.6 cm×119.3 cm
纸本设色
关山月美术馆藏

款识：一九九二年五月，漠阳关山月。

印章：山月（朱文） 漠阳（白文） 源流颂（朱文）

题跋：古今上下几千年，祖国文明史载先。沃土蓝天存浩气，
根深叶茂自流源。一九九二年五月廿三日于珠江南
岸隔山书舍。漠阳关山月并记。

印章：关山月印（白文） 漠阳（朱文）
关山月八十年后所作（朱文）

古之玉下
几千年
祖国文明
史载先
沃土蓝天
得浩气
根深叶茂
南流源
一九三八年五月
廿三日
于诸江南岸
阳山至合
浩阳
关山月画

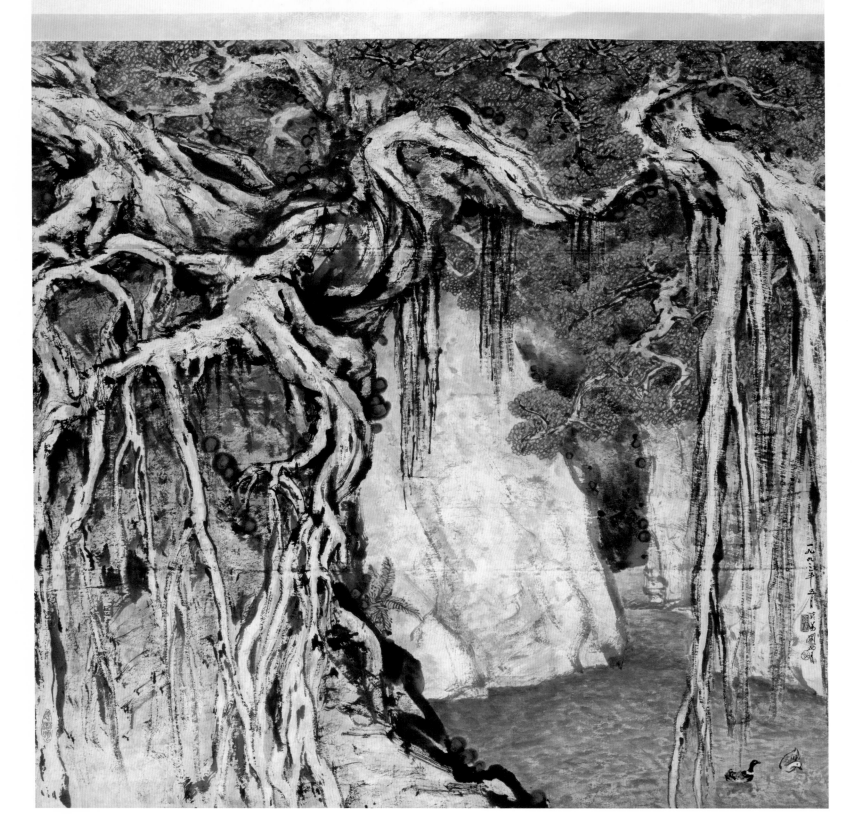

一九八三年 二十
阳山

259

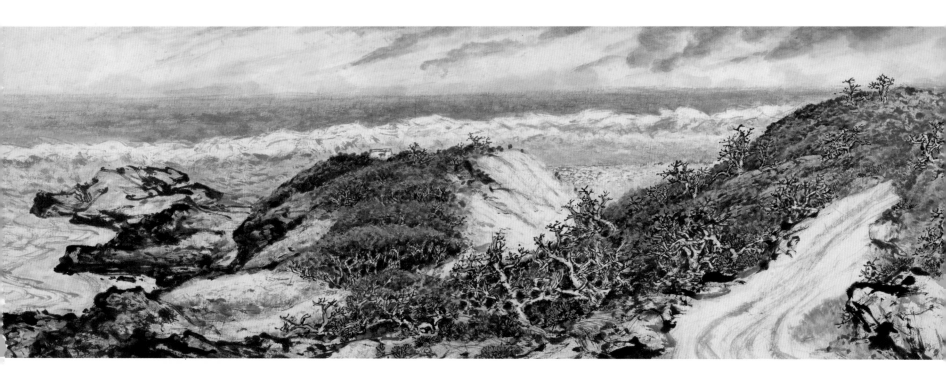

5 cm

…疆。山河锦绣我中华，古国文明史载嘉。群
…大陆，长龙铸海接朝霞。一九九二年三月西
…即兴抒宿愿之情怀而图此。漠阳关山月并题
…南岸隔山书舍。

…白文）漠阳（朱文）九十年代（朱文）
…即不足（朱文）慰天下之劳人（白文）

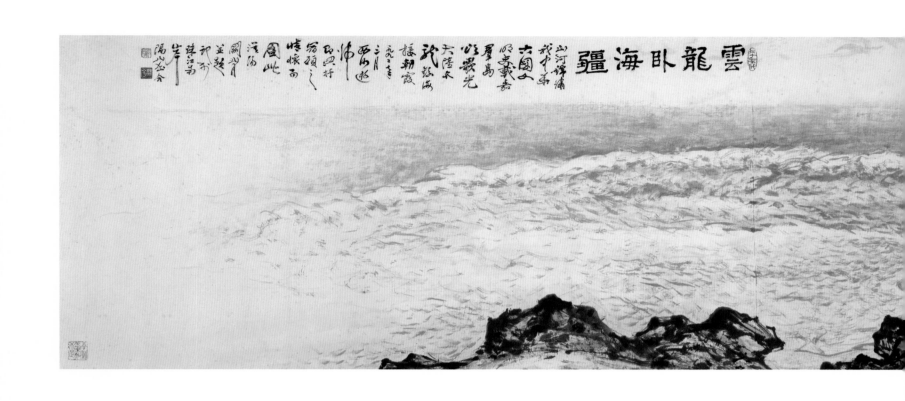

云龙卧海疆

1992年

69.5 cm×7

纸本设色

关山月美术馆

款识：云龙卧
岛颂毗

沙游归
记于

印章：关山
学到

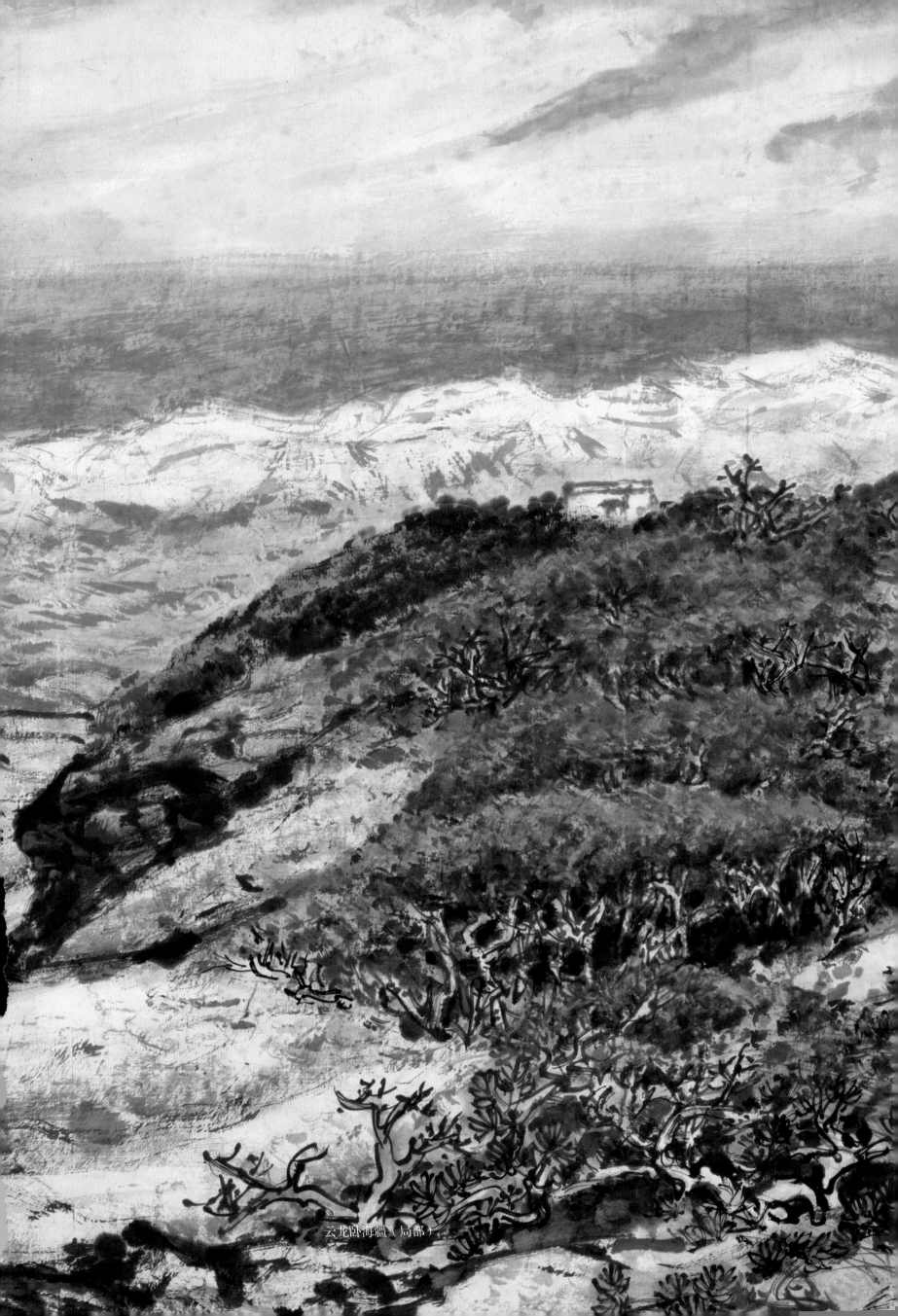

云龙卧海疆（局部）

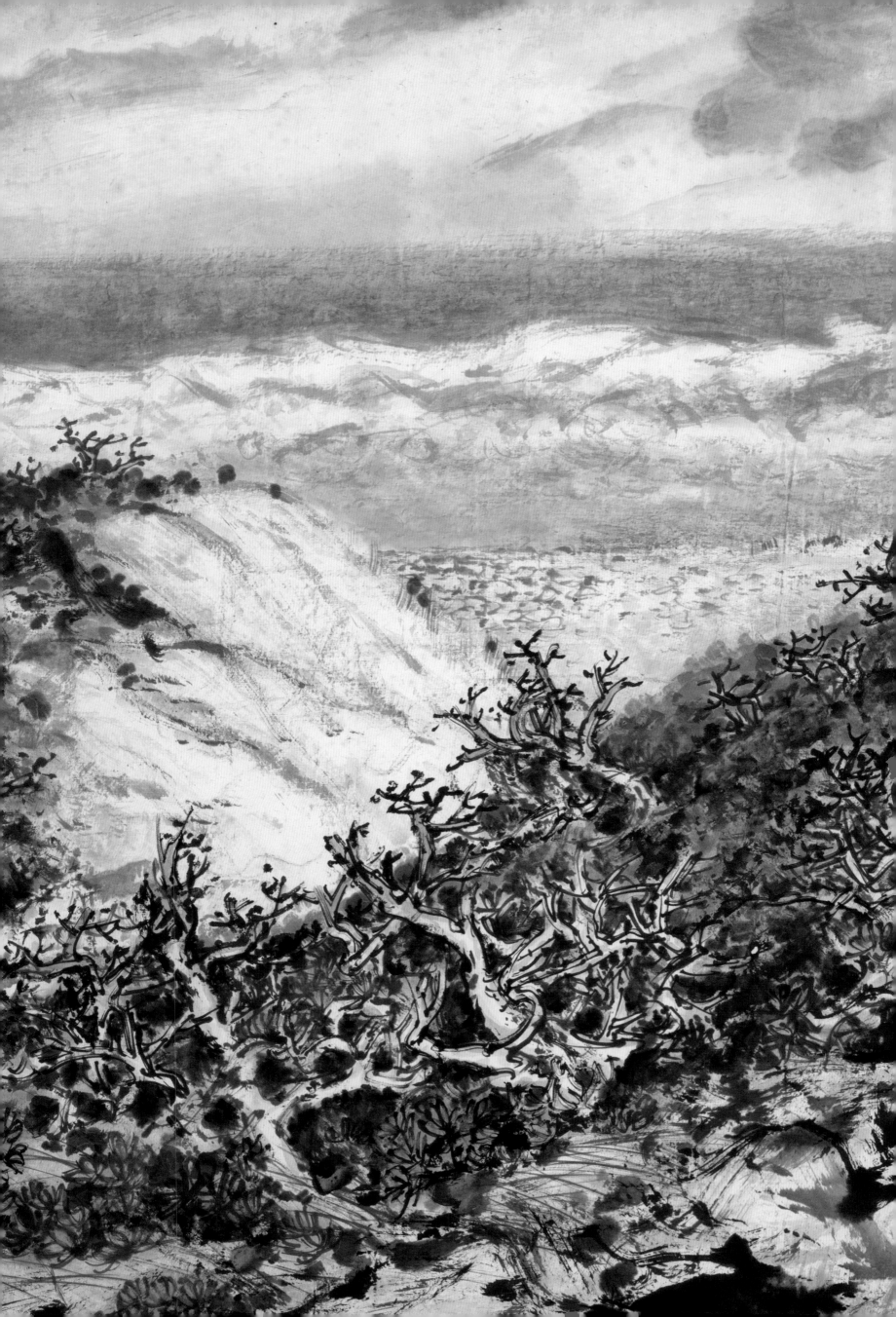

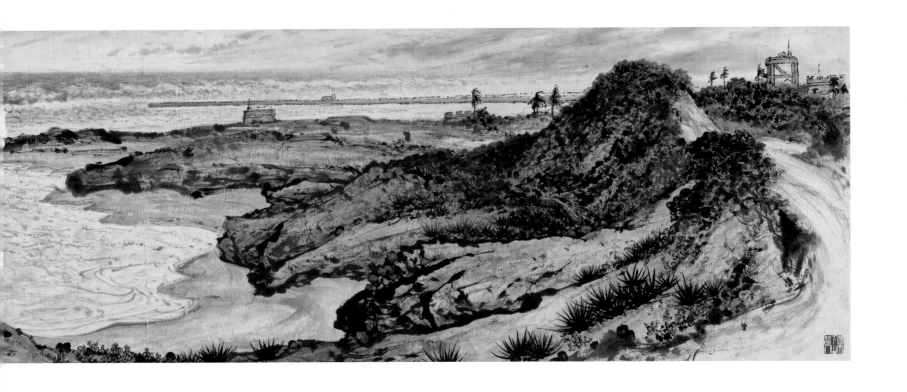

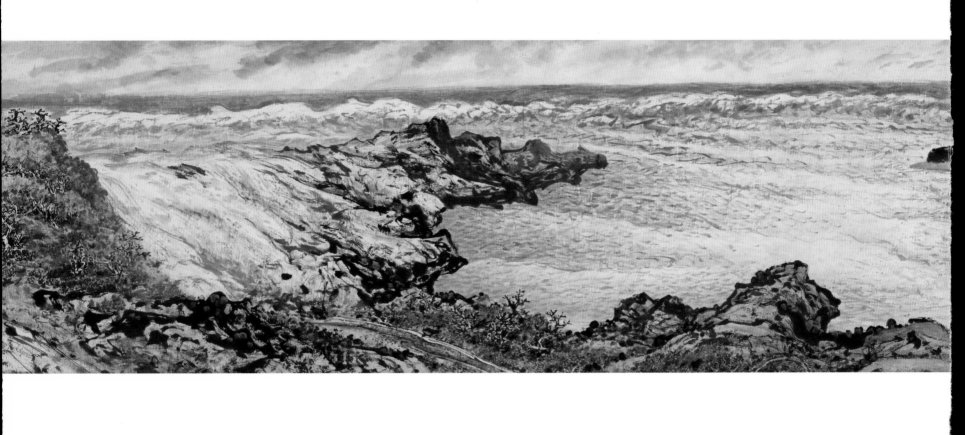

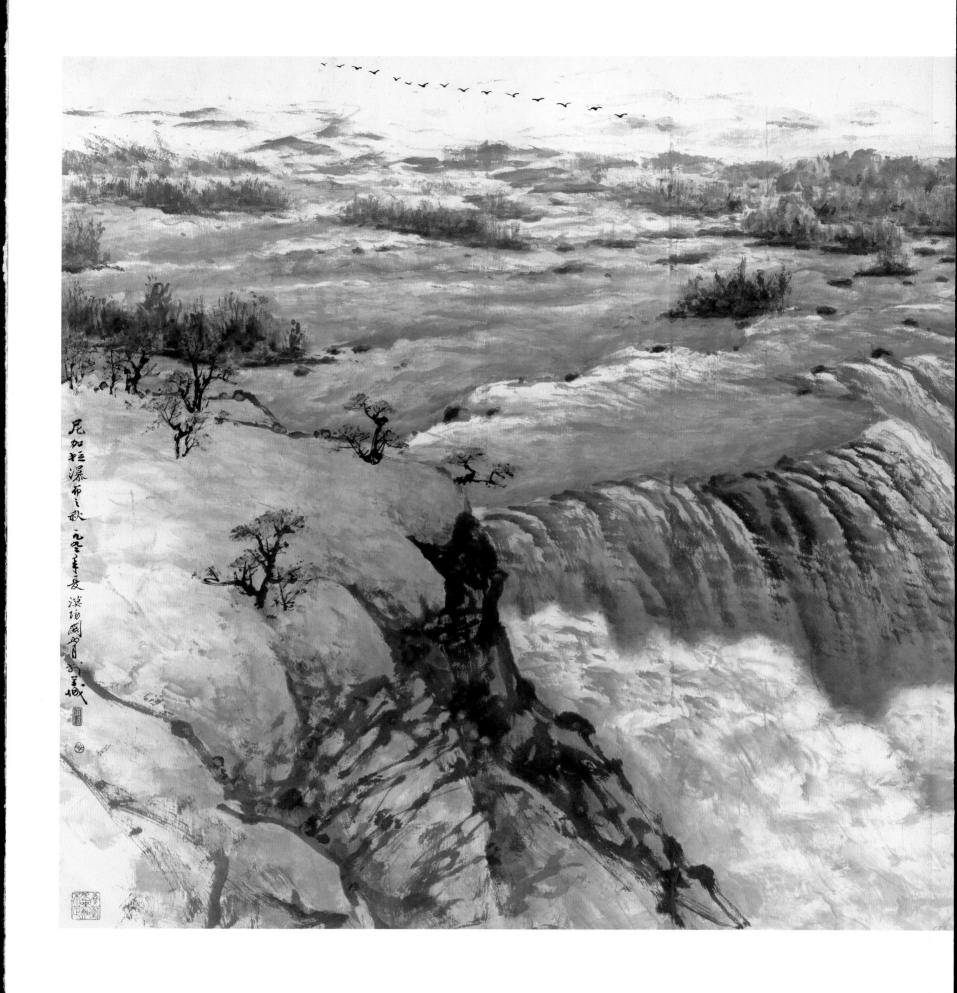

尼加拉瀑布之秋

1992年
125 cm × 241 cm
纸本设色
关山月美术馆藏

款识：尼加拉瀑布之秋。一九九二年夏，漠阳关山月于羊城。

印章：山月（朱文）漠阳（白文）学到老来知不足（朱文）
源流颂（朱文）

再识：流长源远汇成河，历史长河曲折多。倒海翻山逞笔底，
大千世界任挥歌。一九九二年盛暑重图于珠江南岸
隔山书舍。漠阳关山月并记。

印章：关（朱文）山月（白文）九十年代（朱文）

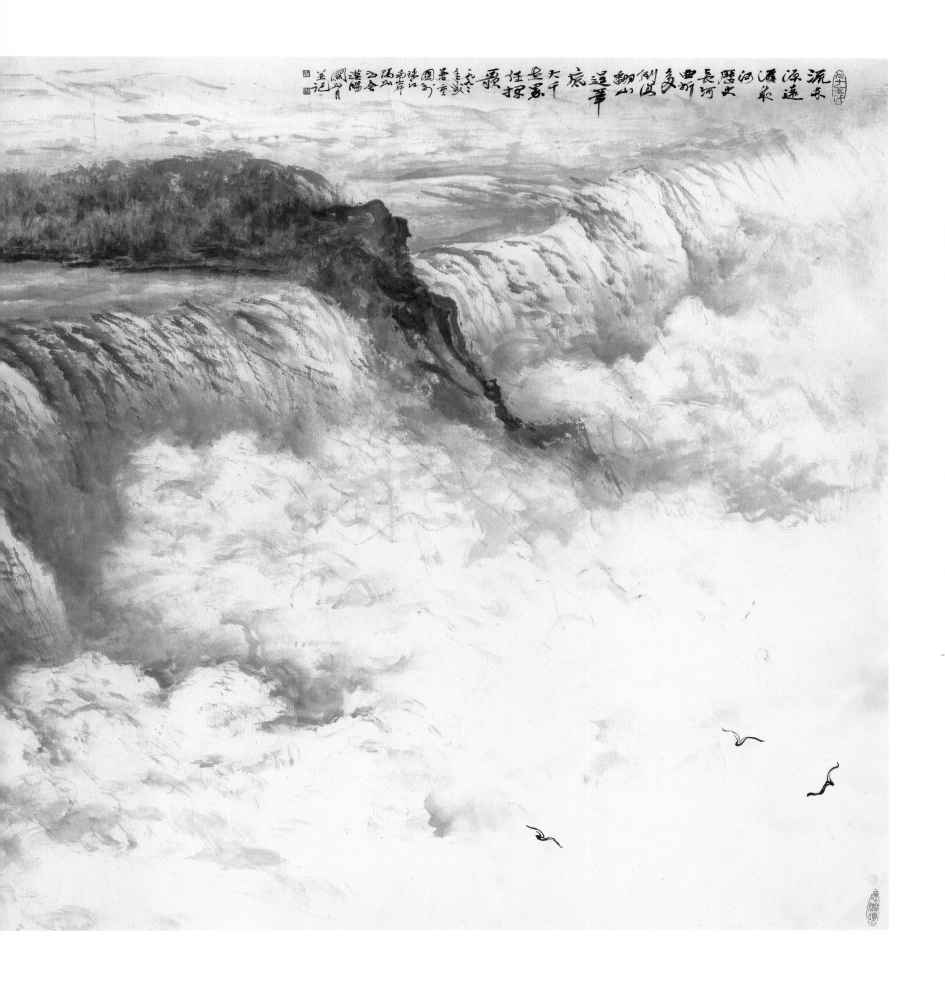

流水源远滙来
河历史长河典新
多侧位翻山迢迢
底大千是家任探索
颖

千秋雪里炼精神

1992年

177 cm × 95 cm

纸本设色

私人藏

款识：千秋雪里炼精神。一九九二年十二月廿六日画于珠江
　　　南岸。漠阳关山月。

印章：关山月（白文）漠阳（白文）九十年代（朱文）
　　　慰天下之劳人（白文）

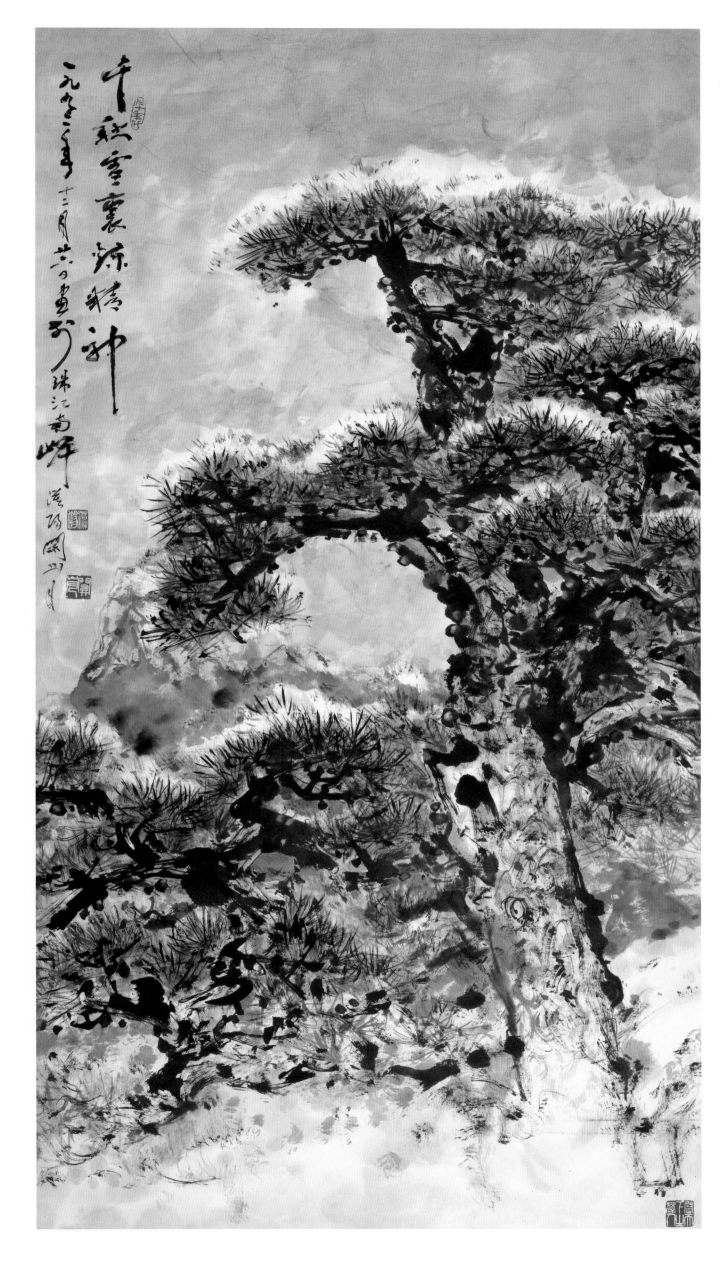

千秋雪裏練精神
一九九二年十二月卅日畫於珠江南岸
莫肖聞

265

古榕渡口

1992年

61.6 cm×61.8 cm

纸本设色

关山月美术馆藏

款识：古榕渡口。一九九二年关山月画。

印章：关（朱文）山月（白文）

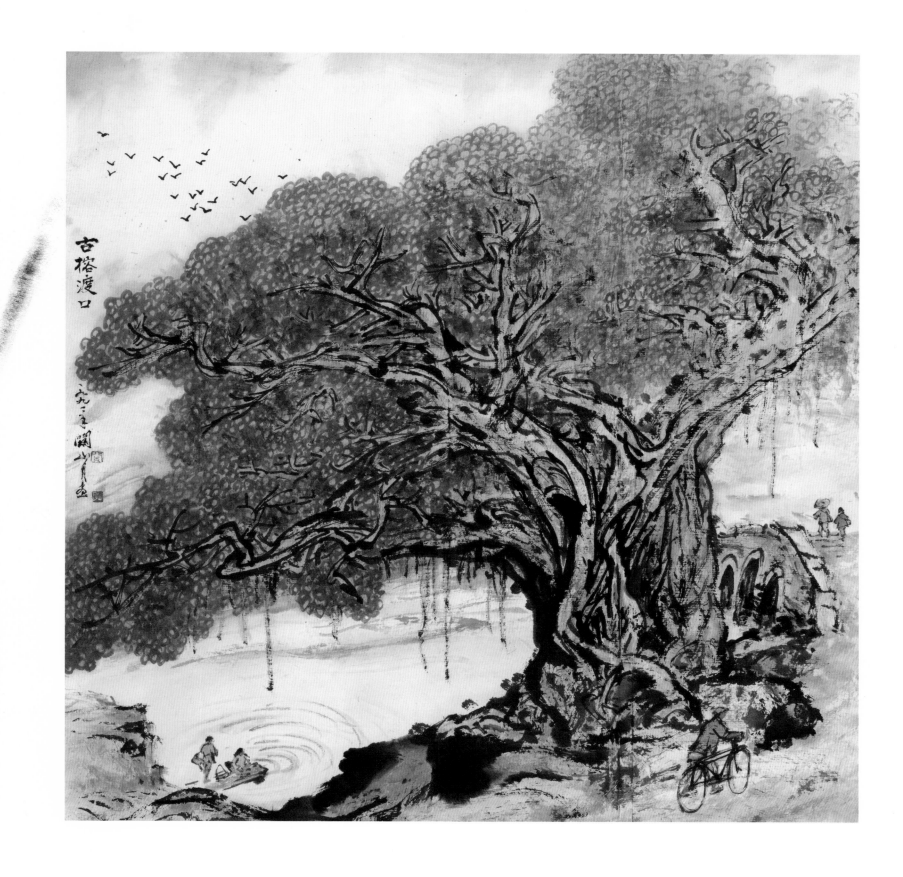

古榕渡口

一九九二年 關山月畫

267

雨后山更青之二

1992年
125 cm×241 cm
纸本设色
关山月美术馆藏

款识：一九九二年七月，漠阳关山月于羊城。

印章：山月（朱文）　漠阳（白文）　关（朱文）

题跋：雨后山更青。甘苦砚边数十年，赢来难得晚晴天。
　　　中华大地放光彩，重谱青山雨后篇。一九九二年七
　　　月，关山月并书。

印章：关山月（白文）　寄情山水（白文）
　　　关山月八十年后所作（朱文）　九十年代（朱文）

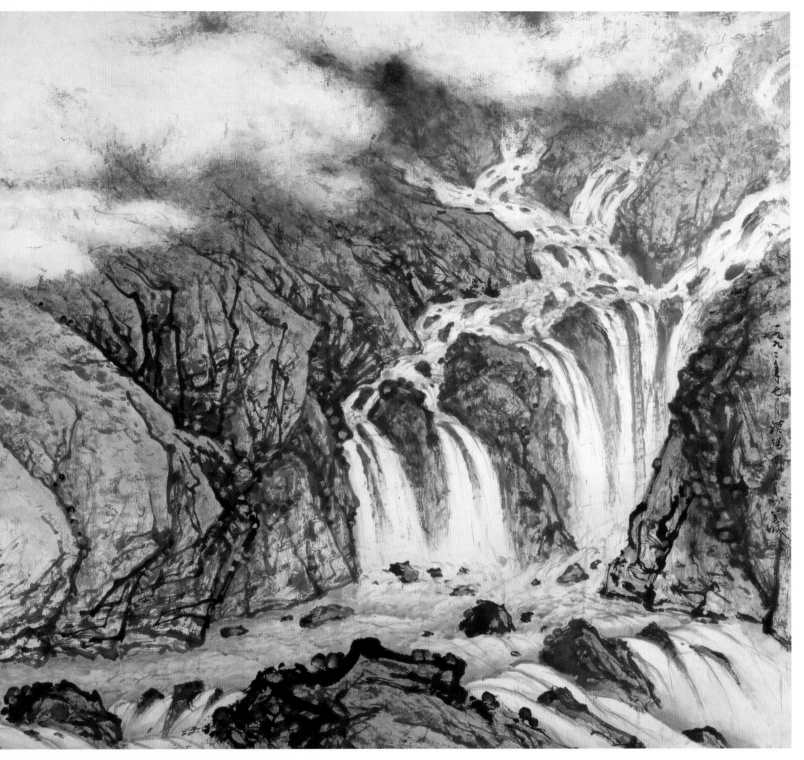

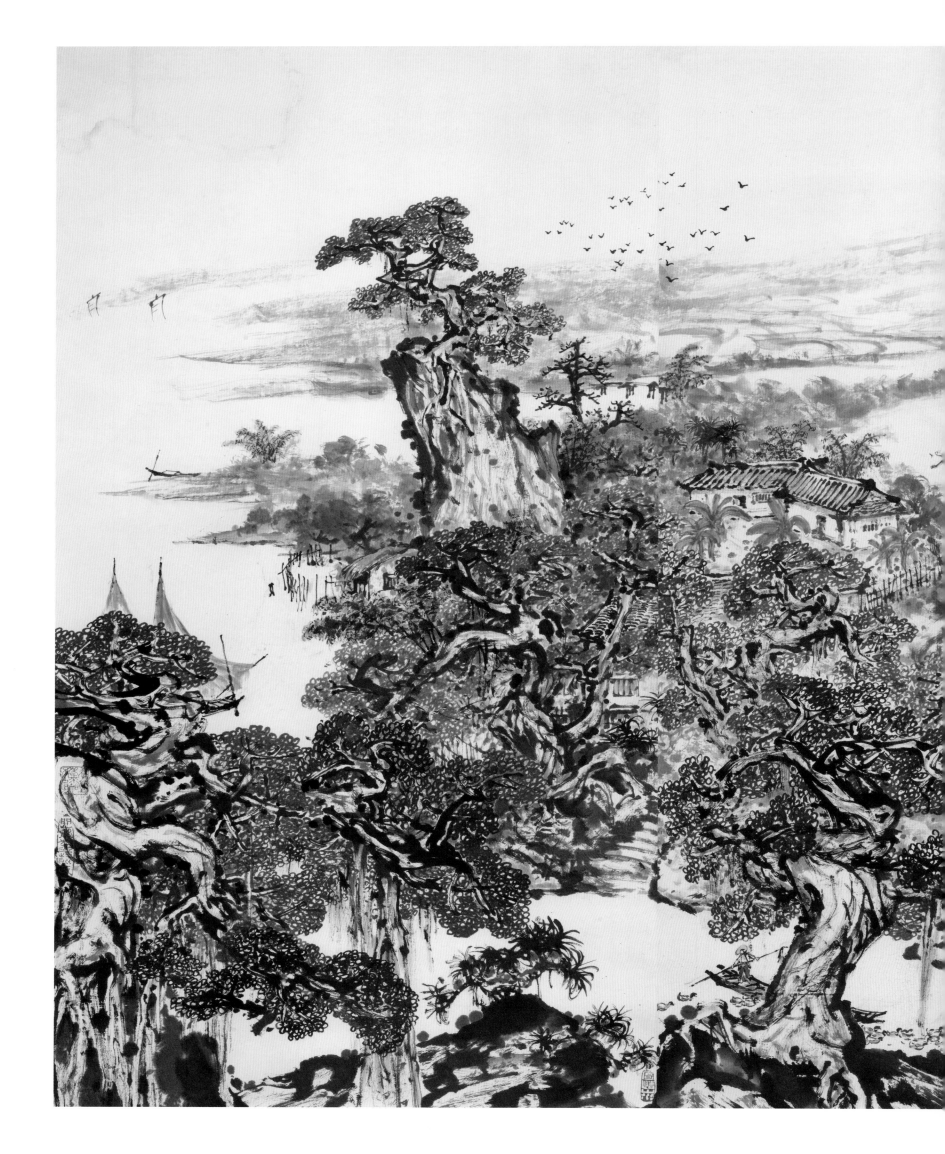

古榕翠竹水乡情

1993年
151 cm × 249 cm
纸本水墨
私人藏

款识：古榕翠竹水乡情。一九九三年新春画于珠江南岸隔
　　　山书舍。漠阳关山月。

印章：关山月（白文）九十年代（朱文）漠阳（朱文）
　　　平生塞北江南（白文）寄情山水（白文）
　　　关山月八十后所作（朱文）学到老来知不足（朱文）

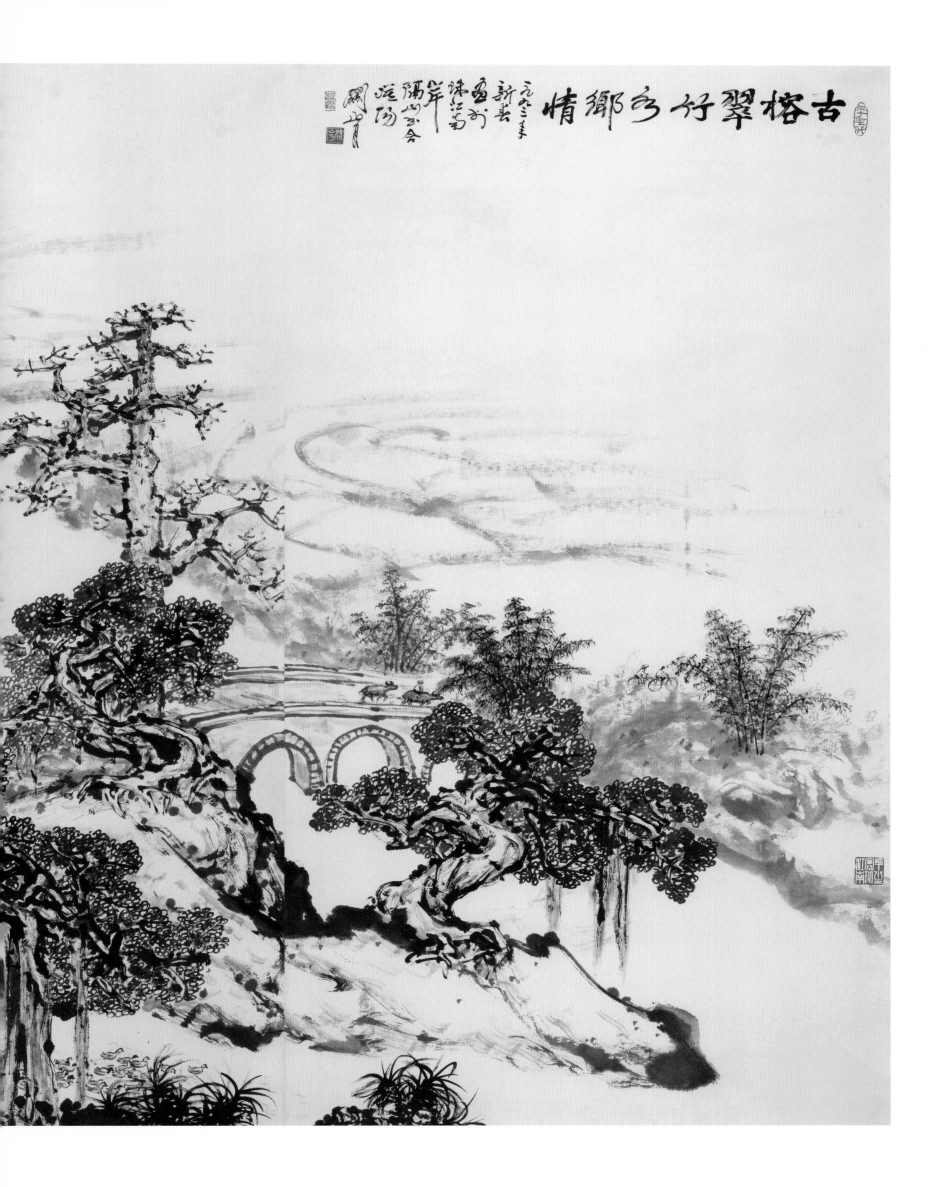

古榕村仔翠行 鄉多情

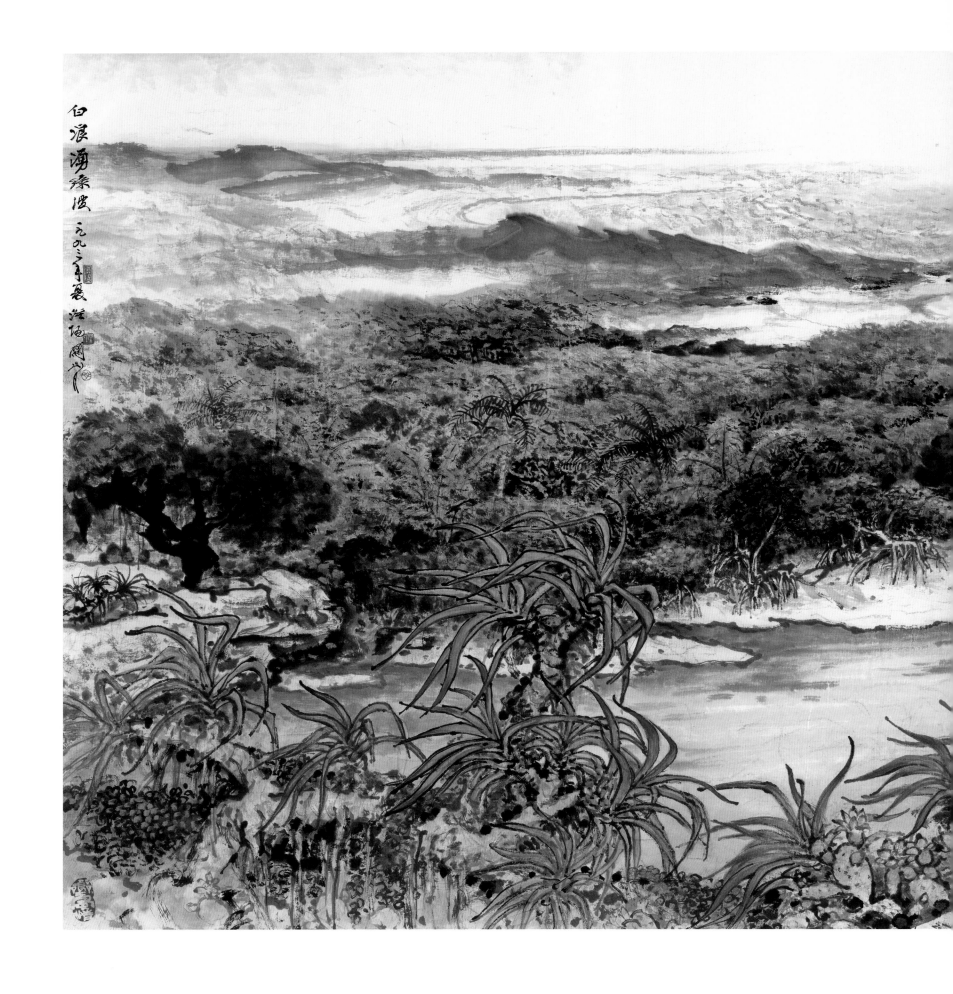

白浪涌绿波

1993年
125 cm × 247 cm
纸本设色
关山月美术馆藏

款识：白浪涌绿波。一九九三年夏，漠阳关山月。

印章：关氏（白文） 山月（朱文） 漠阳（白文）
　　　乡土风情（白文） 九十年代（朱文）
　　　寄情山水（白文）

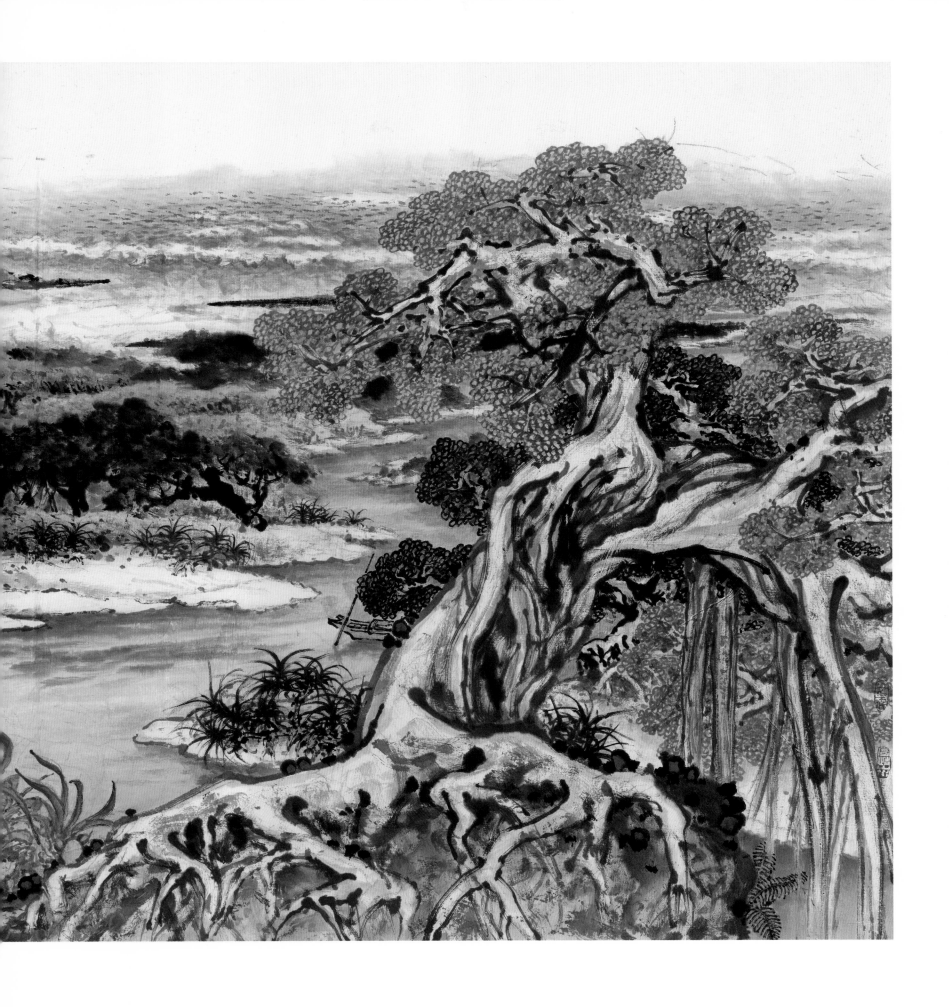

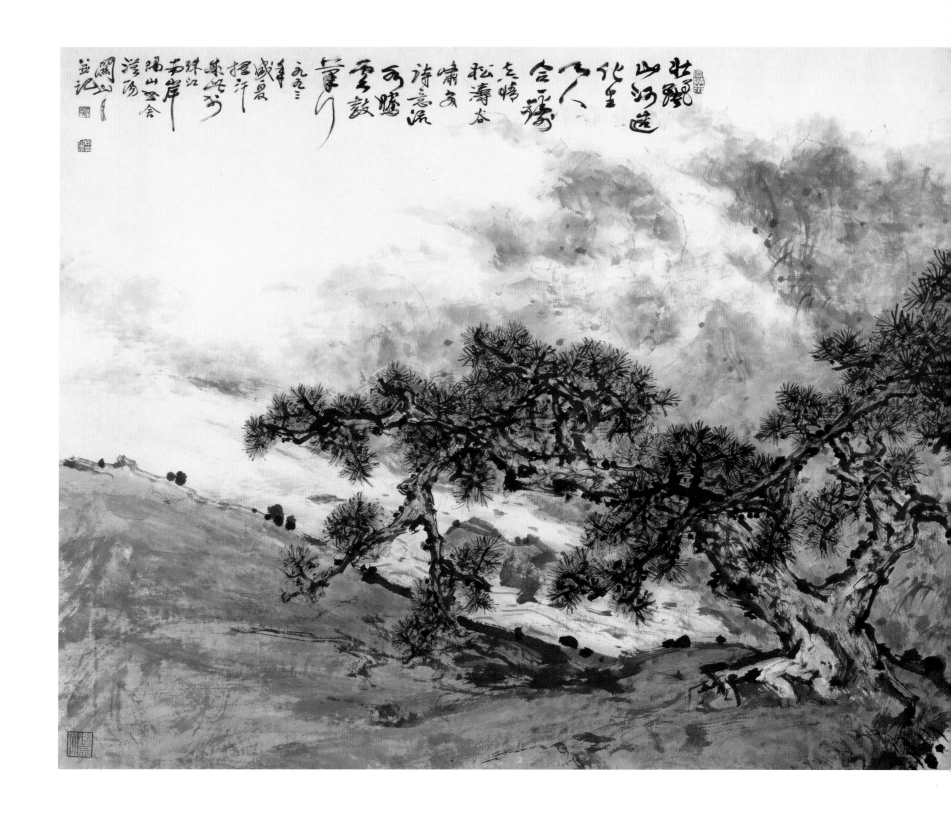

松涛谷啸

1993年

133.3 cm×323.8 cm

纸本设色

私人藏

款识：壮丽山河造化生，天人合一铸真情。松涛谷啸多诗意，流
水腾云数笔行。一九九三年盛夏挥汗成此于珠江南岸隔
山书舍。漠阳关山月并记。

印章：关山月八十之后（白文）漠阳（朱文）寄情山水（白文）
鉴泉堂（白文）

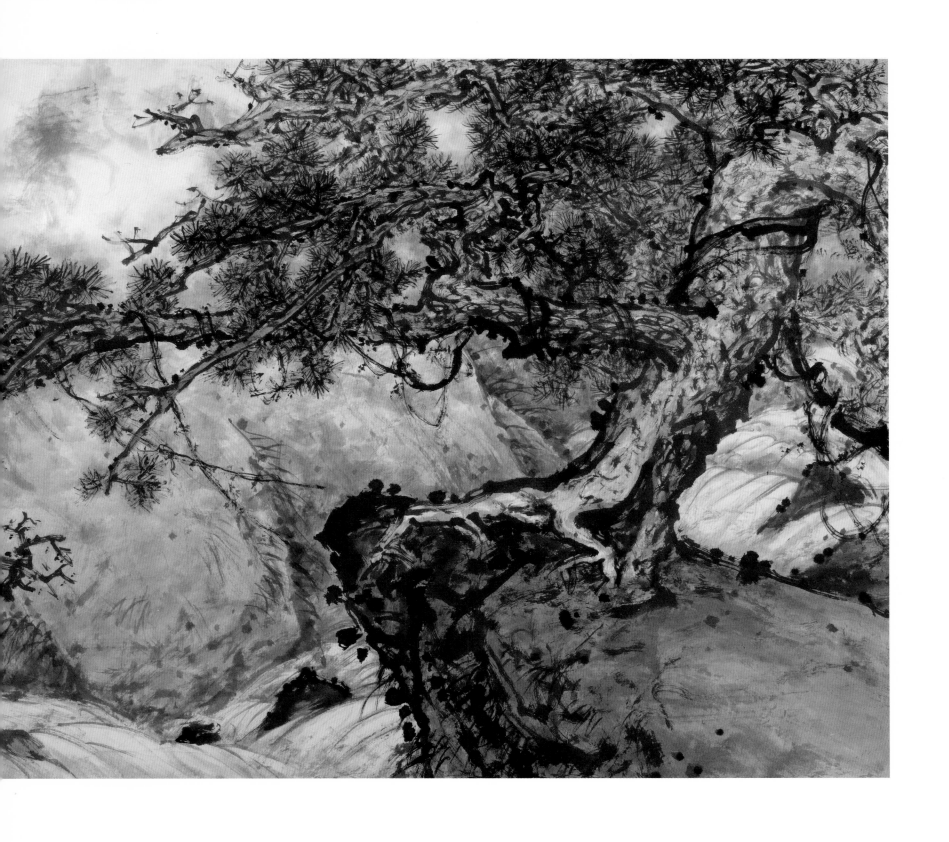

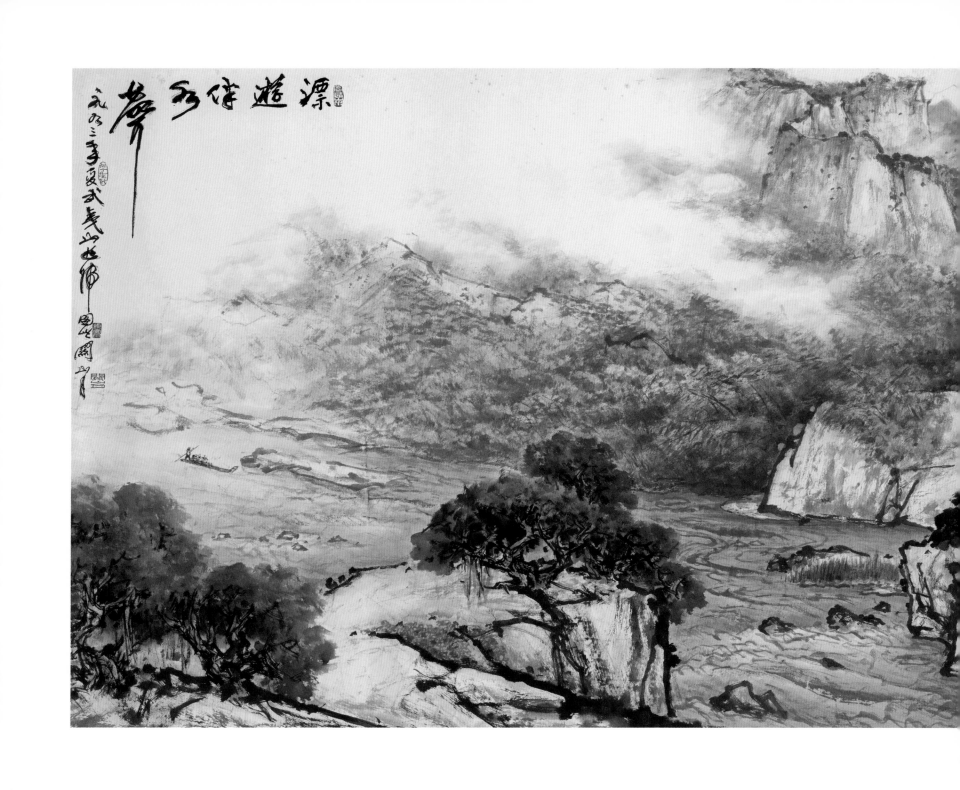

漂游伴水声

1993年
134 cm × 306 cm
纸本设色
关山月美术馆藏

款识：漂游伴水声。一九九三年夏，武夷山游归图此。关山月。

印章：关山月（朱文）寄情山水（白文）九十年代（朱文）
岭南人（白文）学到老来知不足（朱文）

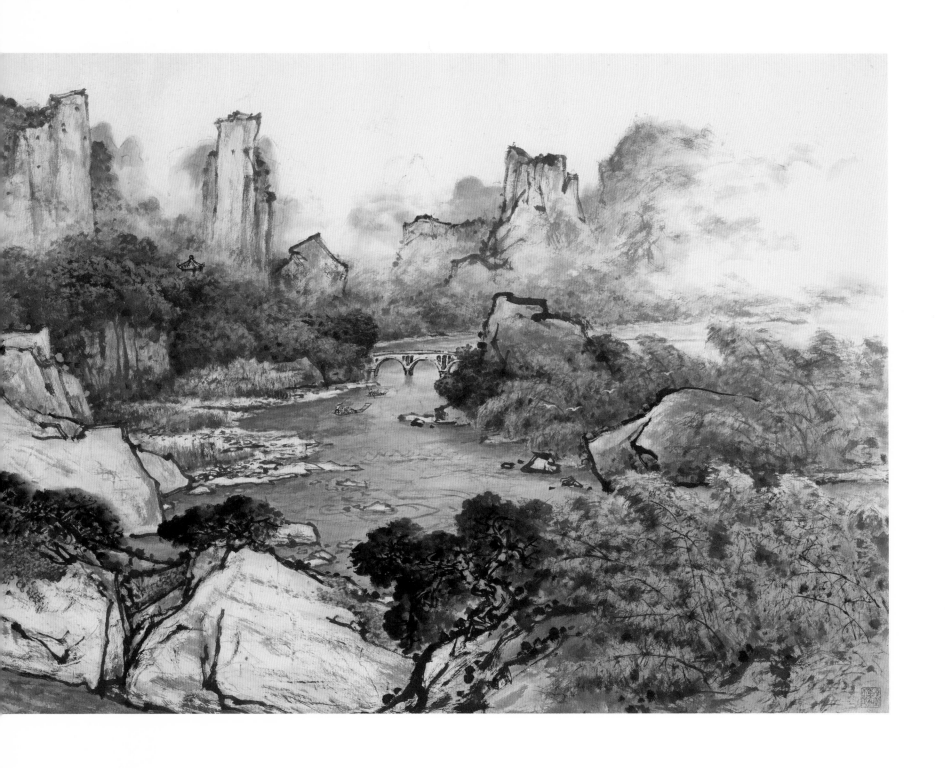

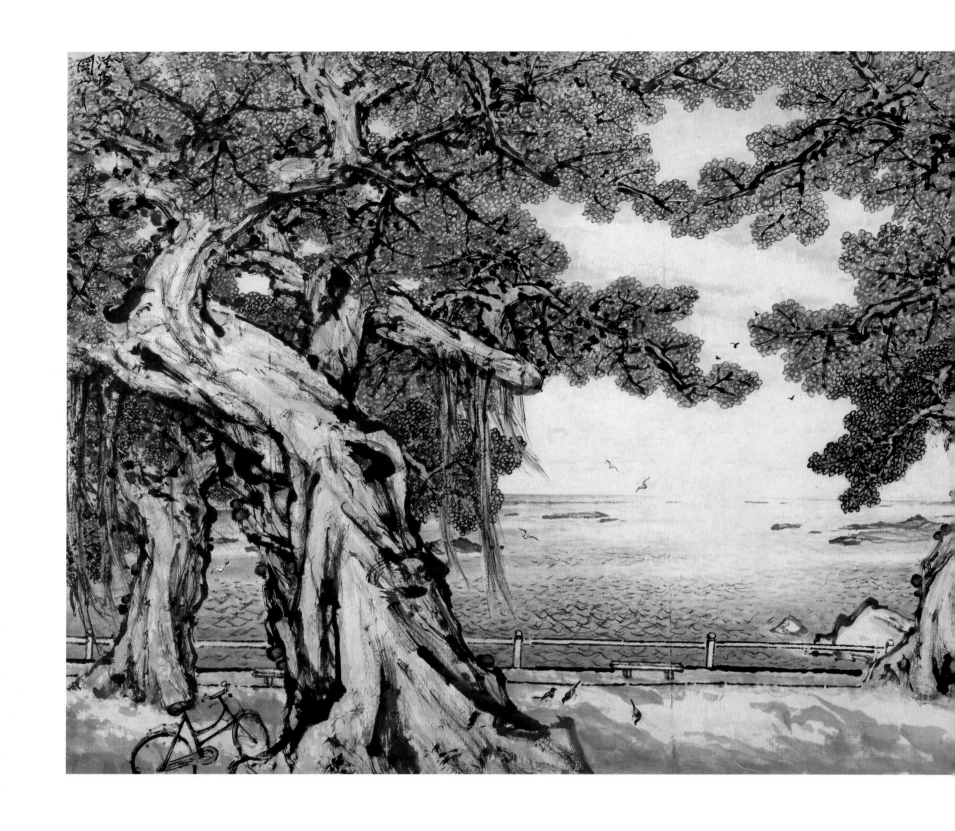

珠海晨曲

1994年
143.5 cm × 281.5 cm
纸本设色
关山月美术馆藏

款识：漠阳关山月。

印章：关（朱文）关山月八十后所作（朱文）

题跋：绿荫晨曦闻鸟语，南疆远眺听涛声。开怀寄意来生活，
　　　动我颐年秃笔情。一九九四年，珠海行得句并图。
　　　漠阳关山月。

印章：关山月（朱文）漠阳（白文）九十年代（朱文）

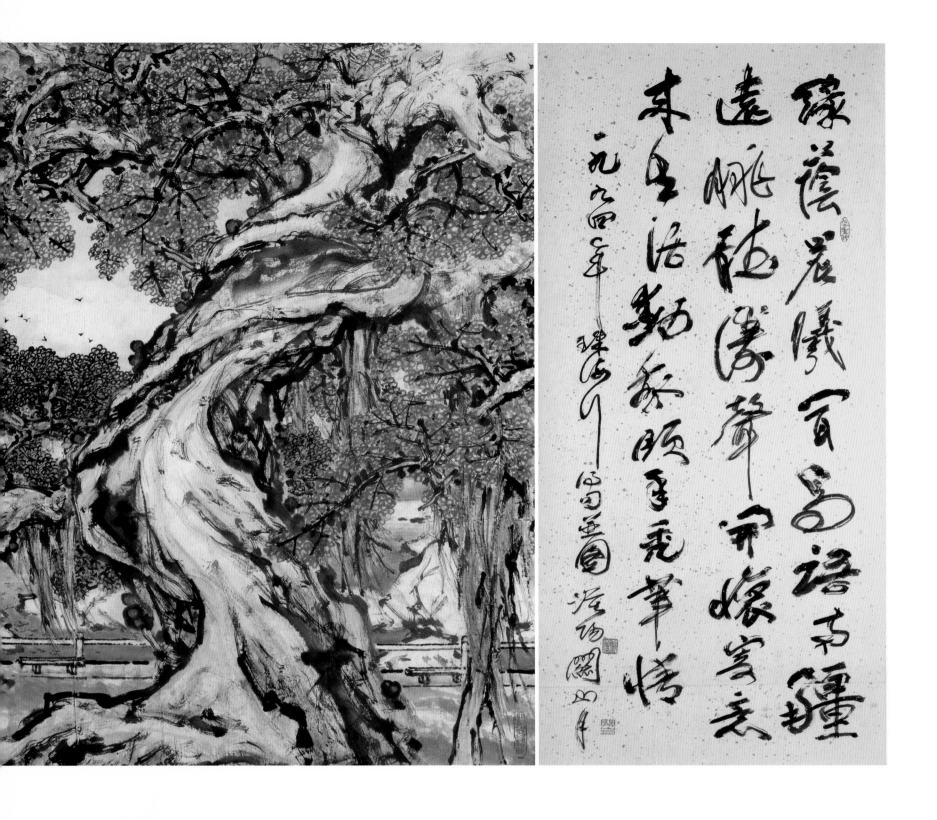

緣蔭若儀百雲語南疆
遠姚狂濤華開嬈霞意
未生活動參脈盡亮筆情

一九八四年謹為中國美園深圳關山月

黄河颂

1994年
210.5 cm × 122 cm
纸本设色
广州艺术博物院藏

款识：东方大白太阳迎，滚滚黄河咆哮声。惊醒睡狮动地吼，
　　　中华赤子庆天明。一九九四年新春，漠阳关山月于
　　　珠江南岸。

印章：关（朱文）　山月（朱文）　九十年代（朱文）
　　　鉴泉堂（白文）

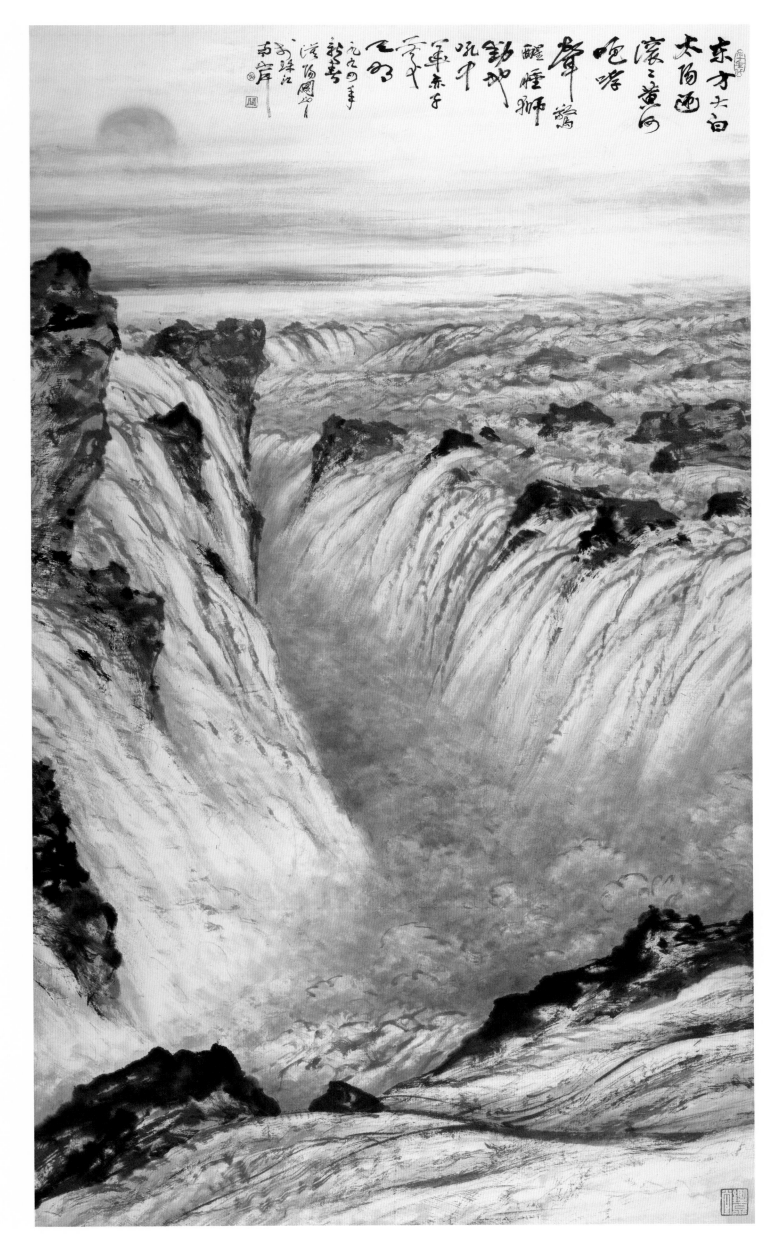

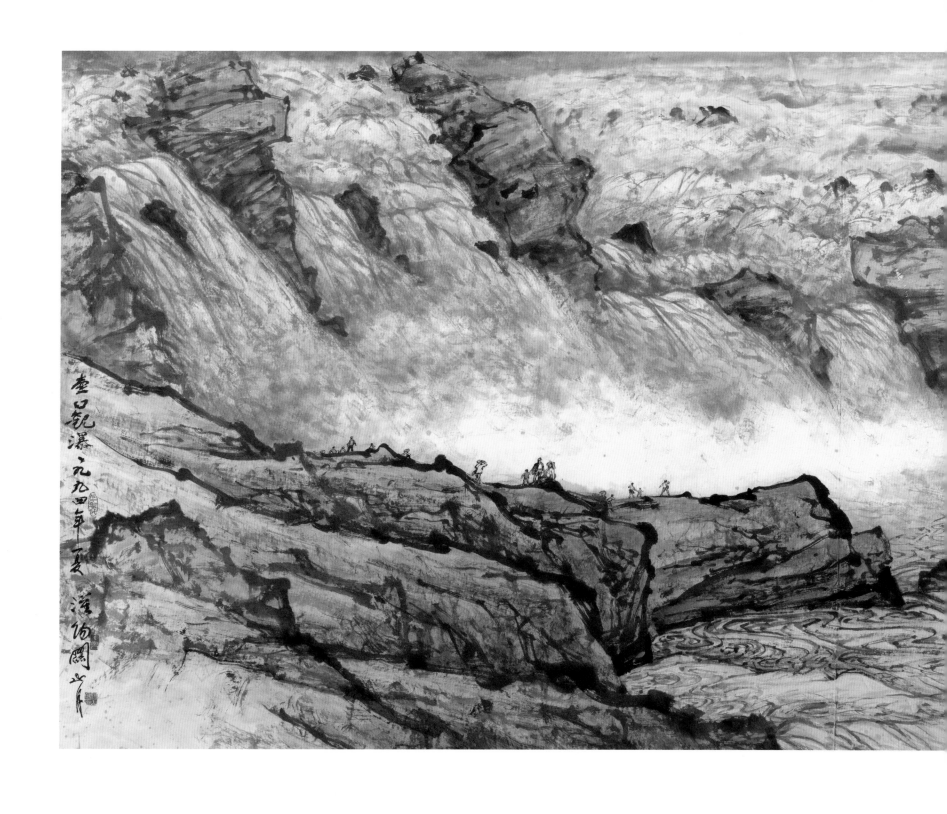

壶口观瀑

1994年
143 cm × 365 cm
纸本设色
关山月美术馆藏

款识：壶口观瀑。一九九四年夏，漠阳关山月。

印章：关山月印（白文） 九十年代（朱文）
　　　岭南人（白文）

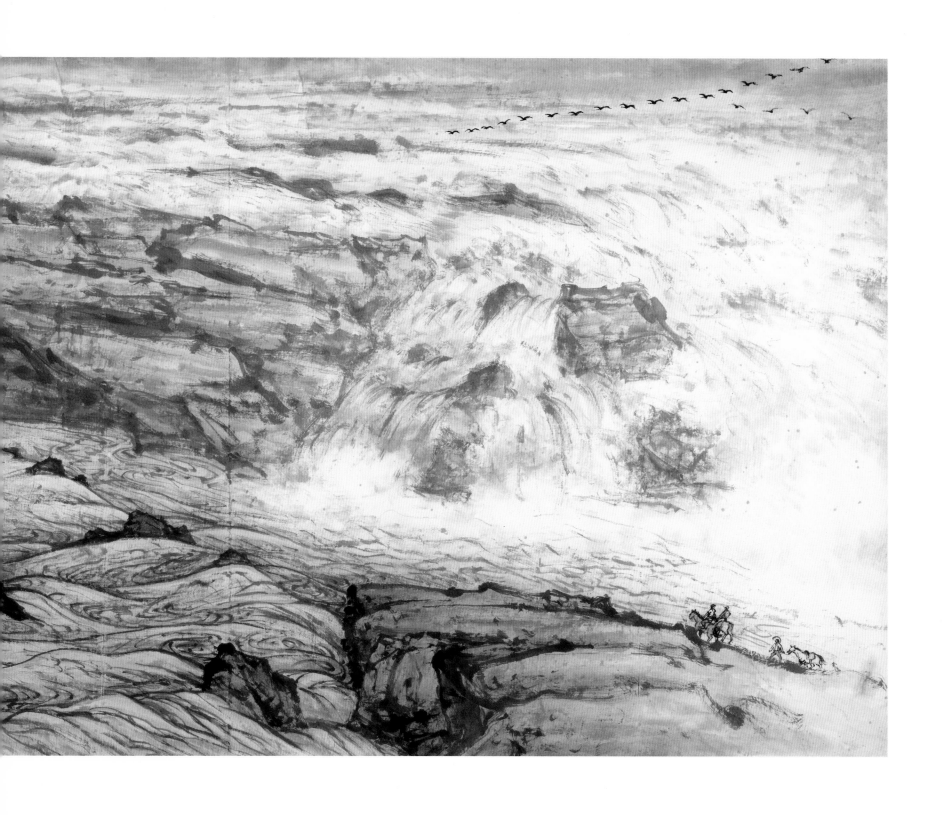

红棉

1994年
182.2 cm × 143 cm
纸本设色
关山月美术馆藏

款识：一九九四年盛暑于羊城。漠阳关山月。
印章：关山月八十之后作（白文）九十年代（朱文）

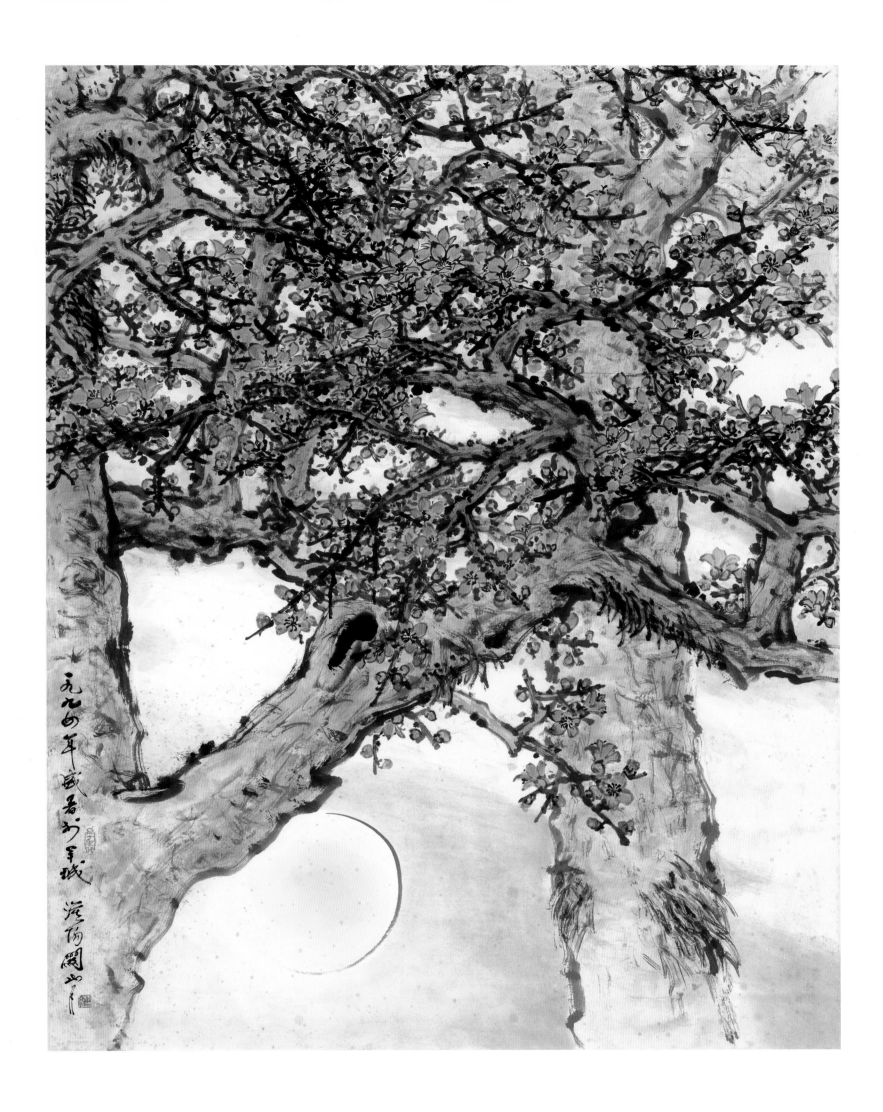

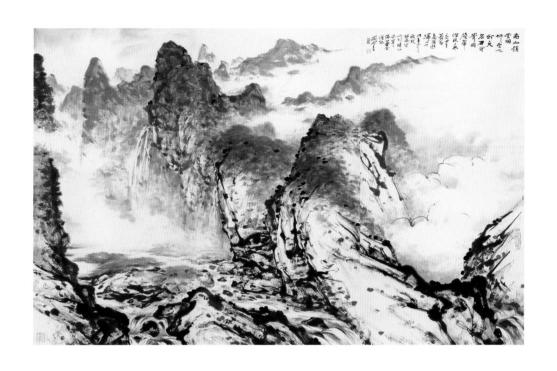

层峰泻流泉

1994年
137 cm × 210 cm
纸本水墨
关山月美术馆藏

款识：南山锁云烟，仰望天外天。岩石开斧辟，层峰泻流
　　　泉。一九九四年暮春秦岭游归得句，同年中秋就诗
　　　意写此于珠江南岸隔山书舍。漠阳关山月。

印章：关山月（朱文）漠阳（白文）
　　　关山月八十年后作（朱文）学到老来知不足（朱文）

南山春晓

1994年
137 cm × 207 cm
纸本设色
关山月美术馆藏

款识：南山春晓。甲戌秋于珠江南岸。漠阳关山月。

印章：漠阳（朱文）关山月八十后作（朱文）
　　　从生活中来（朱文）九十年代（朱文）

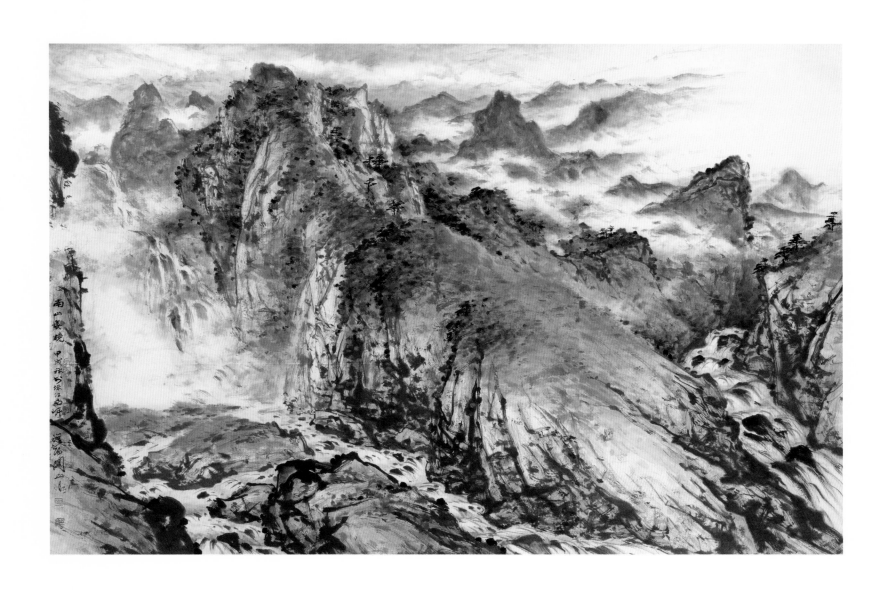

松涛伴石泉

1994年
180 cm×280 cm
纸本设色
关山月美术馆藏

款识：漠阳关山月。
印章：关山月（朱文）

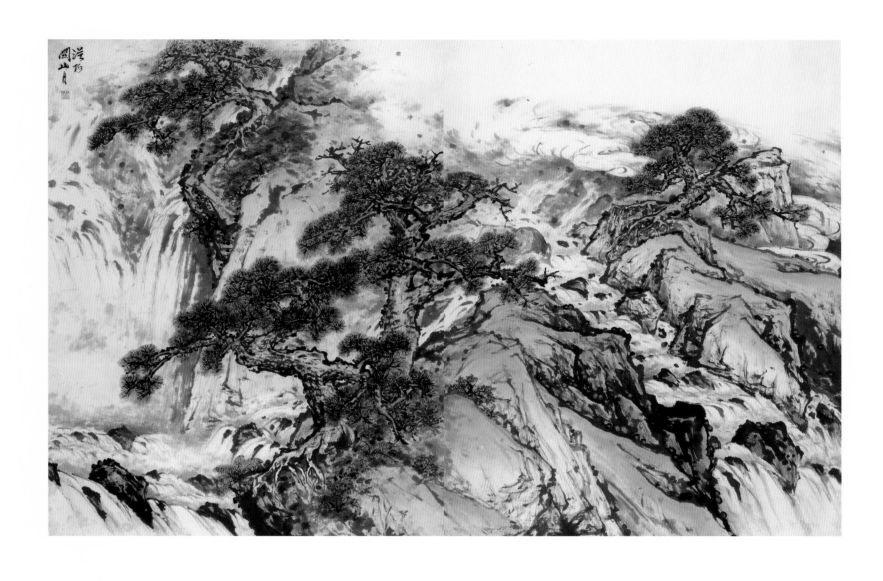

纸本设色

关山月美术馆藏

款识：古柏参天庇荫晴。一九九四年端午画于珠江南岸，

漠阳关山月补题。关山月。

印章：关山月（朱文）隔山书舍（白文）关山月印（白文）

九十年代（朱文）寄情山水（白文）

黄陵古柏

1994年

236 cm × 142 cm

纸本设色

关山月美术馆藏

款识：古柏参天庇荫晴。一九九四年端午画于珠江南岸，

漠阳关山月补题。关山月。

印章：关山月（朱文）隔山书舍（白文）关山月印（白文）

九十年代（朱文）寄情山水（白文）

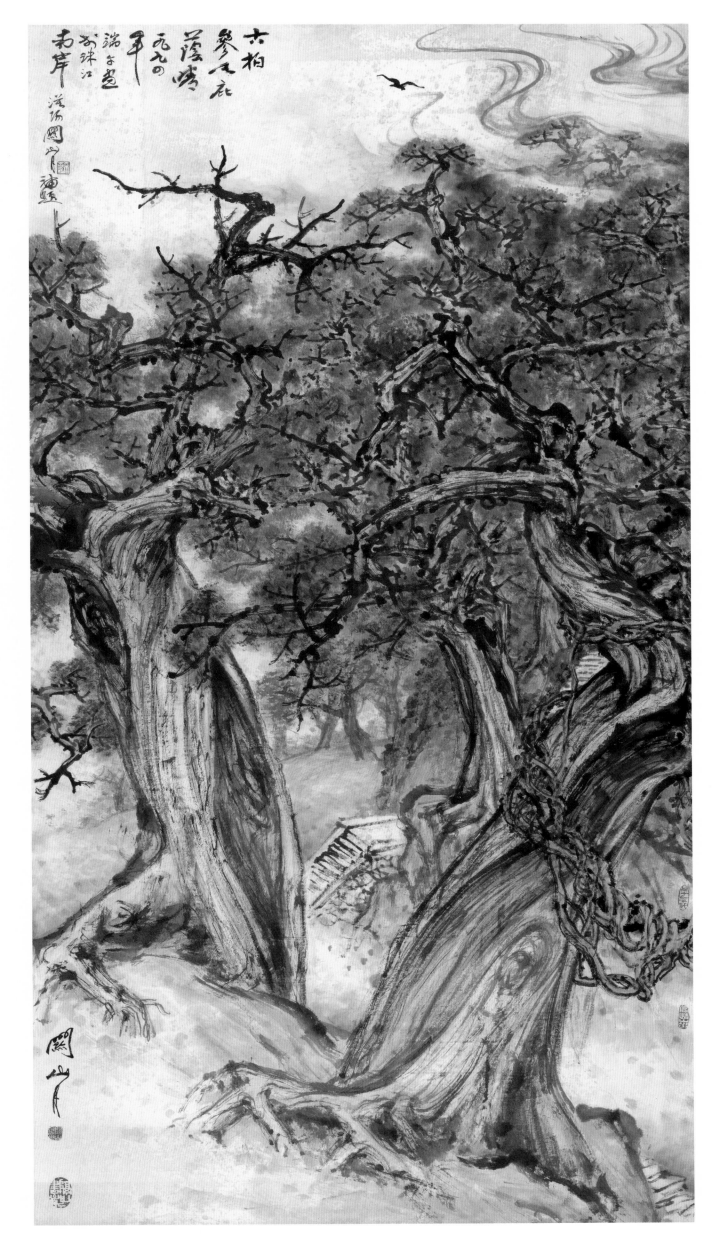

291

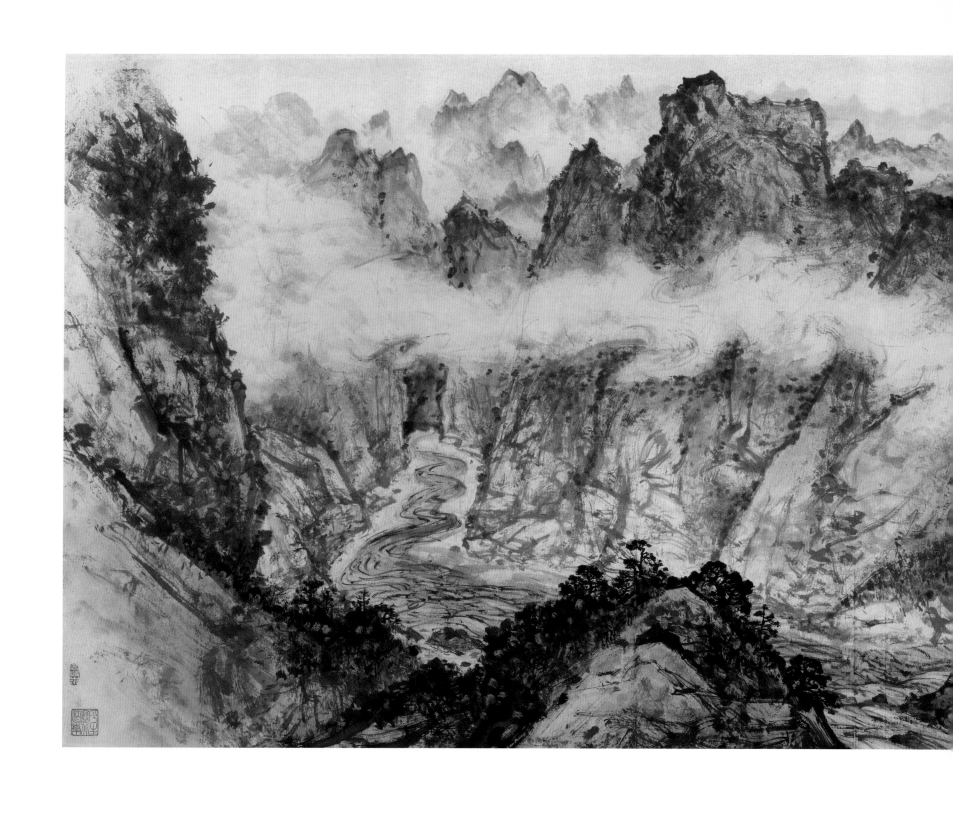

轻舟已过万重山

1994年
142 cm × 365 cm
纸本设色
中南海紫光阁藏

款识：轻舟已过万重山。一九九四年五月重图李白《早发白
　　　帝城》诗意于珠江南岸隔山书舍。漠阳关山月并记。

印章：关山月印（白文）漠阳（朱文）九十年代（朱文）
　　　寄情山水（白文）平生塞北江南（朱文）

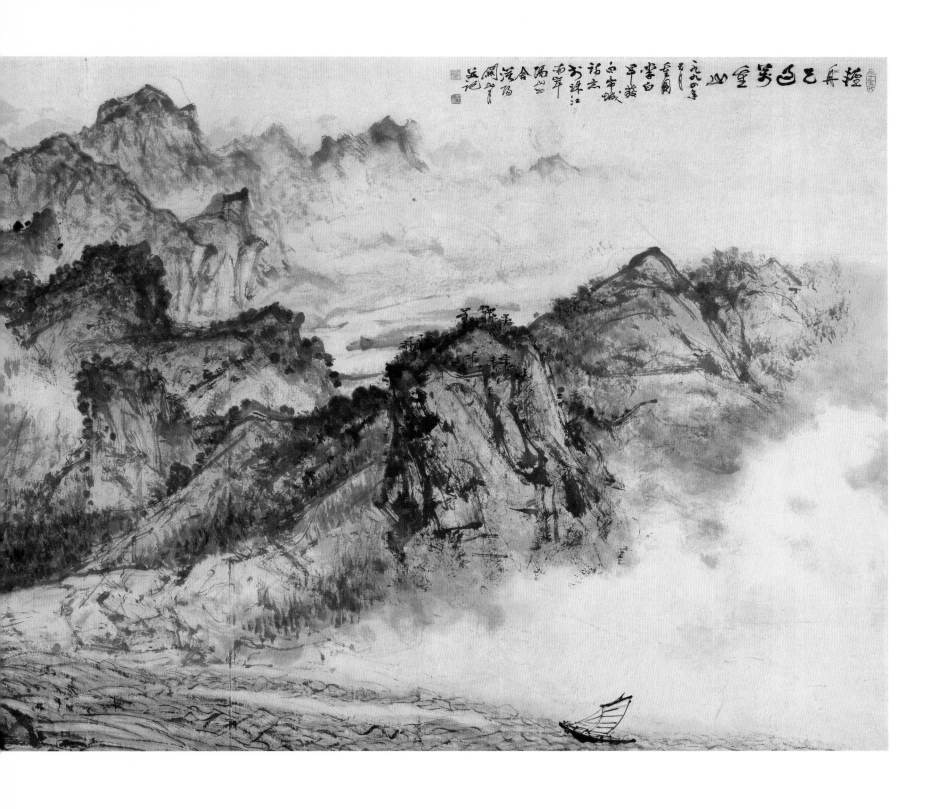

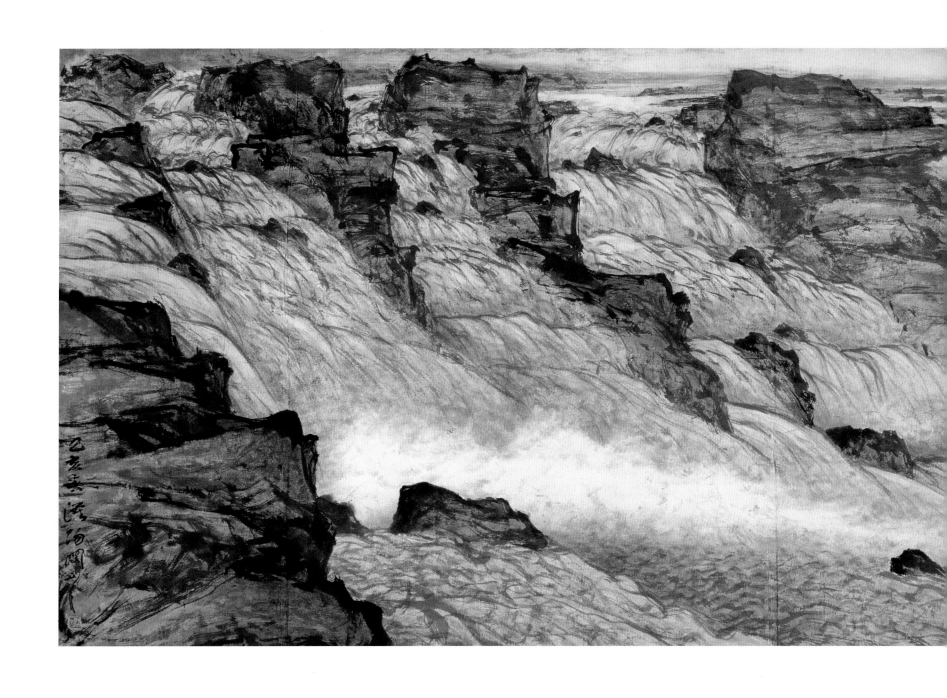

黄河魂

1995年
尺寸不详
纸本设色
北京政协大楼藏

款识：乙亥春，漠阳关山月。

印章：关山月（白文）

题跋：黄河魂。天泻东流黄河水，金涛咆哮醒雄狮，落差
　　　壶口千层浪，伴唱翻身兴国词。一九九五年新春，
　　　漠阳关山月。

印章：关山月（朱文）九十年代（朱文）岭南人（白文）
　　　鉴泉堂（白文）

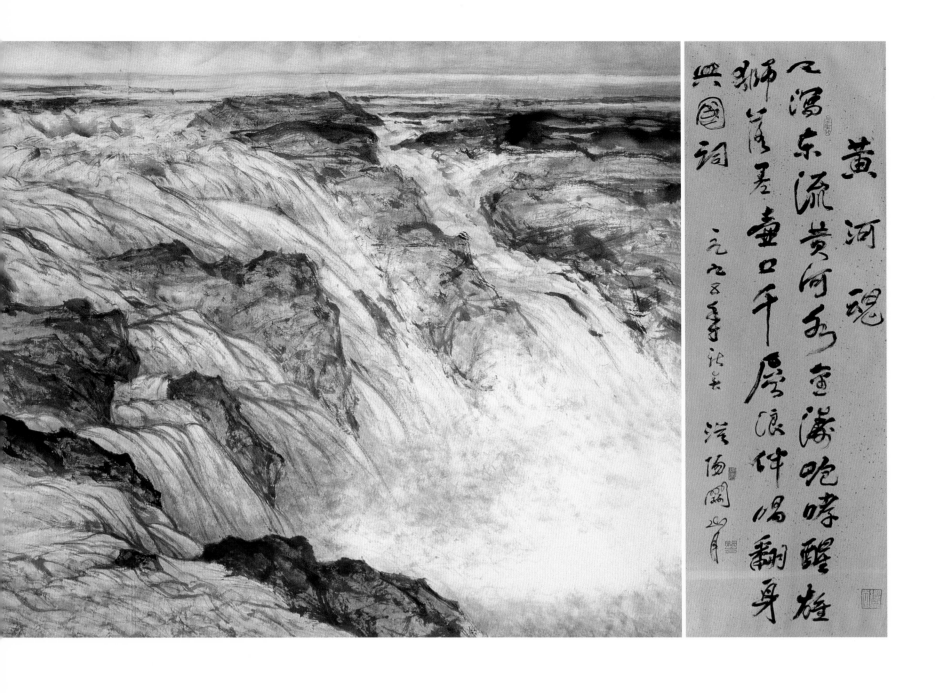

黄河魂

九曲东流黄河水 壶口奔腾咆哮醒狮 笔墨壶口千层浪 伸喝翻身

兴国词

一九八五年秋冬

洛阳关山月

黄河魂（三联屏）　　　1995年　175 cm×288 cm　纸本水墨

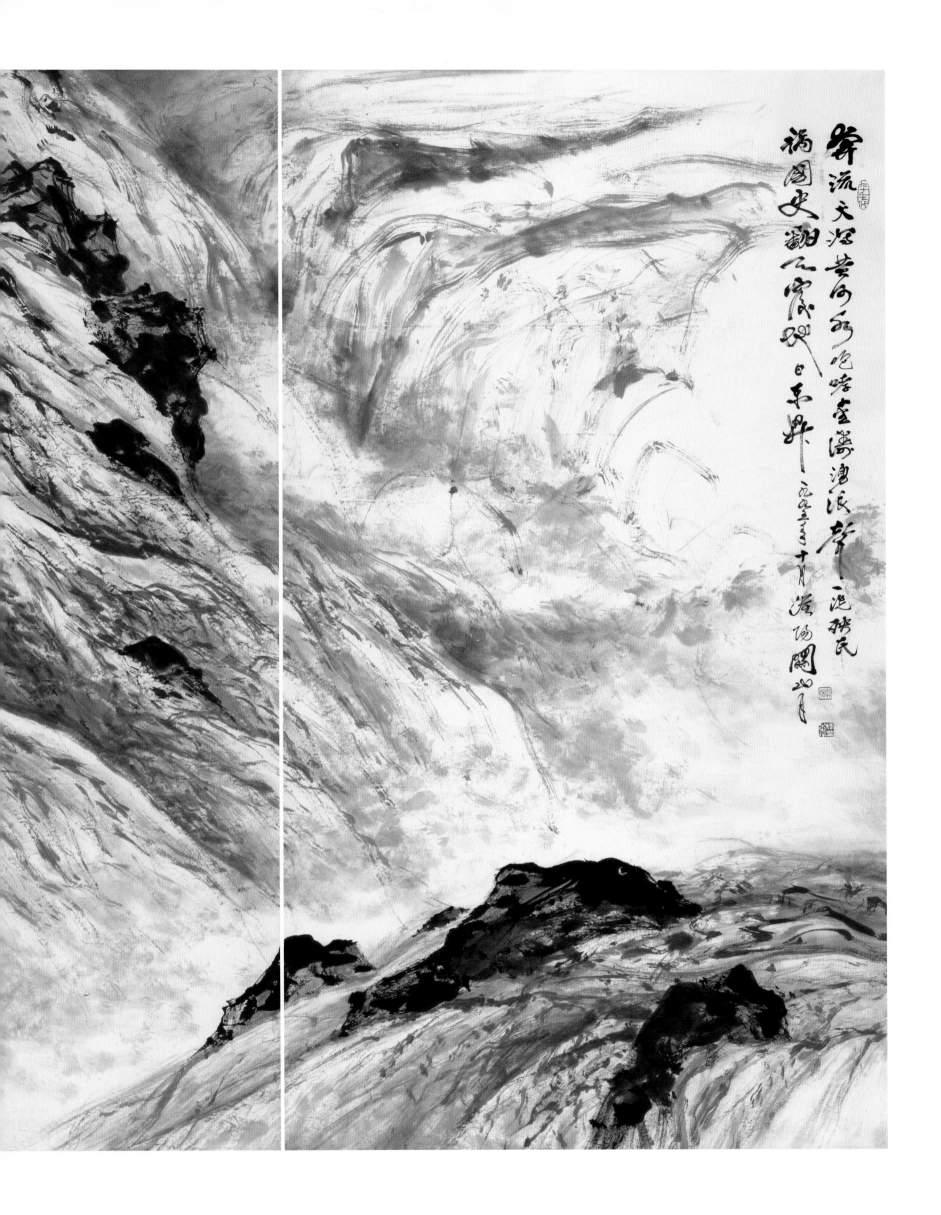

款识：奔流天泻黄河水，咆哮金涛涌浪声，一洗殃民祸国史，翻天覆地日东升。一九九五年十月，漠阳关山月。

印章：漠阳（朱文）九十年代（朱文）关山月八十后作（白文）平生塞北江南（朱文）

南国风光

1996年
70.7 cm×78 cm
纸本设色
私人藏

款识：漠阳关山月。
印章：山月（朱文）

海岸风情

1995年
136 cm×243 cm
纸本设色
关山月美术馆藏

款识：海岸风情。一九九五年新春于羊城隔山书舍。漠
　　　阳关山月。
印章：关山月（朱文） 九十年代（朱文） 鉴泉居（白文）
　　　学到老来知不足（朱文）
题跋：海岸晨风鸡犬鸣，闻声母女观航程。顺潮远眺归帆
　　　影，新岁团圆慰别情。甲戌除夕为望夫归一图赋
　　　此。漠阳关山月并书于珠江南岸。
印章：关山月八十之后（白文） 漠阳（朱文）
　　　寄情山水（白文） 九十年代（朱文）

纸本设色

私人藏

款识：漠阳关山月。

印章：山月（朱文）寄情山水（白文）

题跋：春光明媚早炊烟。一九九五年岁春，关山月于珠江
　　　南岸。

印章：关山月（白文）鉴泉居（白文）

春光明媚早炊烟

1995年

76.5 cm×84 cm

纸本设色

私人藏

款识：漠阳关山月。

印章：山月（朱文）寄情山水（白文）

题跋：春光明媚早炊烟。一九九五年岁春，关山月于珠江
　　　南岸。

印章：关山月（白文）鉴泉居（白文）

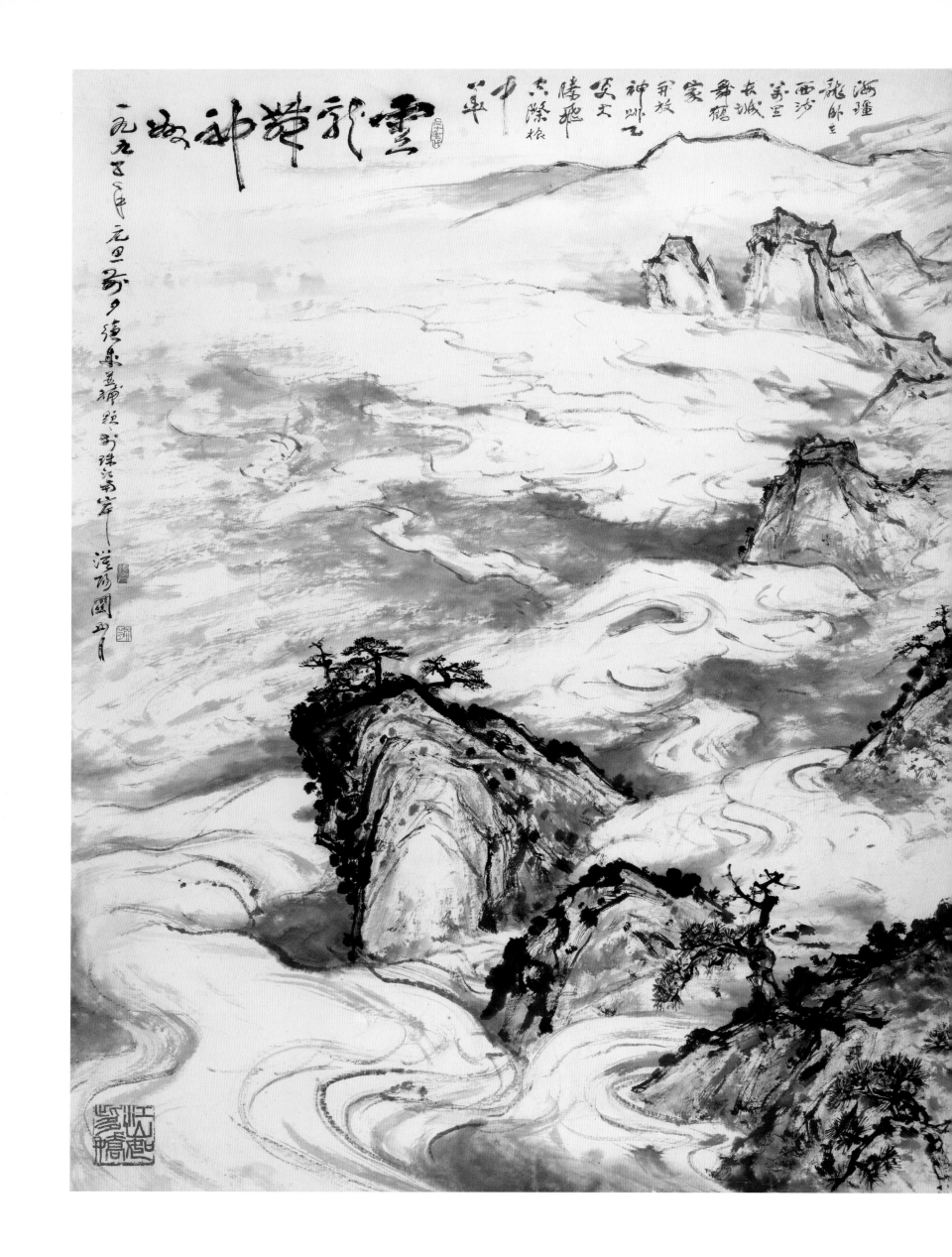

云龙带海神游

一九八二年元旦前夕漫东孟诸题书珠江南岸关山月

海隅龙跃起
西沙架室
衣城
舞龙
家
开放
神州乙
笑大
腾飞
太际粮
中
八平

302

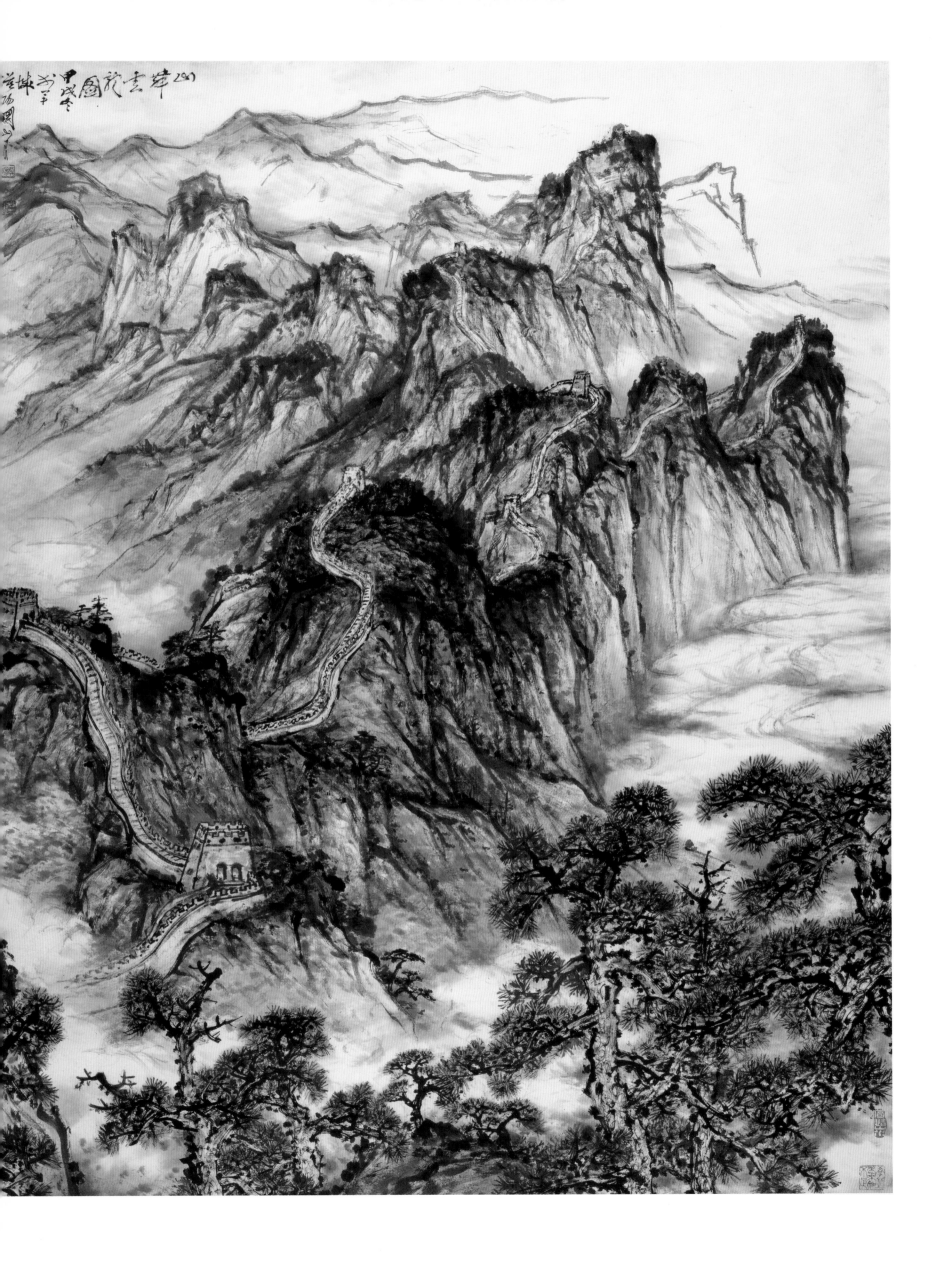

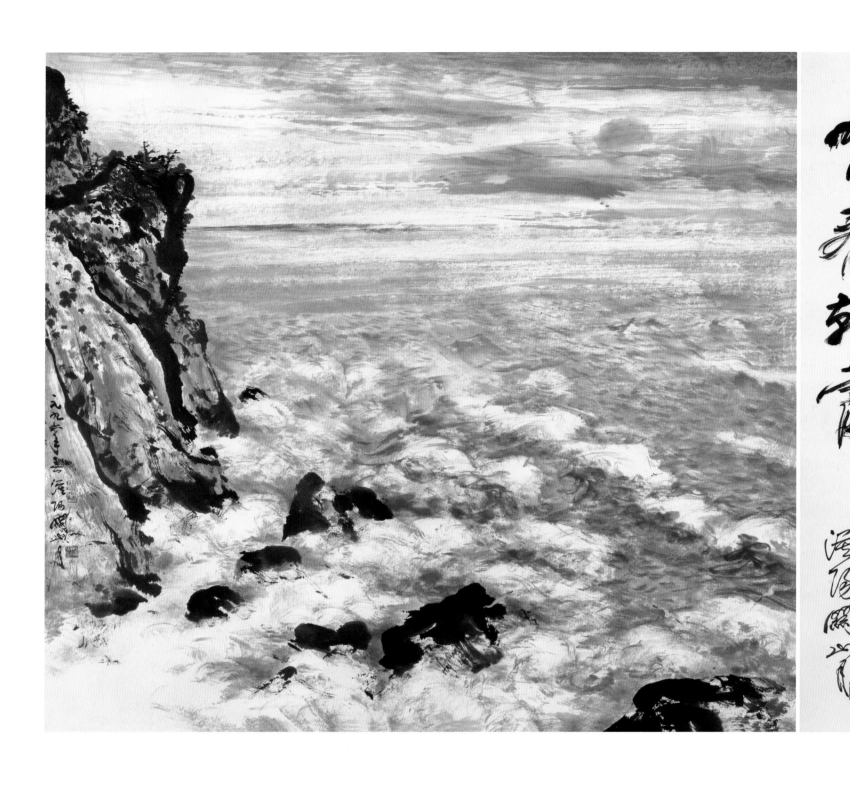

云龙舞神州

1995年
179 cm × 278 cm
纸本水墨
关山月美术馆藏

款识：云龙舞神州。一九九五年元旦前夕续成并补题于珠
　　　江南岸。漠阳关山月。

印章：关山月（朱文）岭南人（白文）九十年代（朱文）

再识：海疆龙卧在西沙，万里长城舞鹤家。开放神州天更
　　　大，腾飞天际振中华。

又识：山舞云龙图。甲戌冬于羊城。漠阳关山月。

印章：漠阳（朱文）寄情山水（白文）
　　　学到老来知不足（朱文）关山月八十之后（白文）
　　　江山如此多娇（朱文）

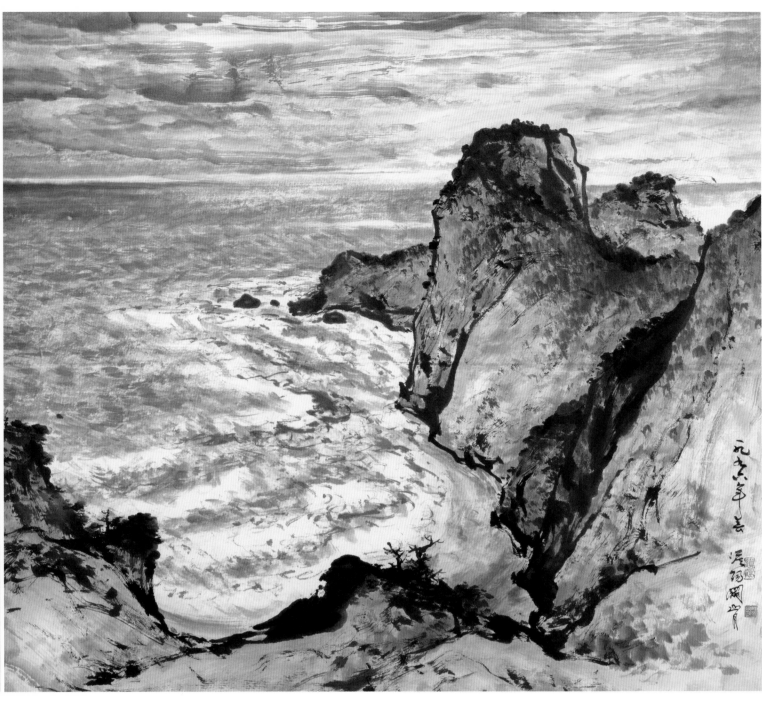

印尼四题－朝阳－夕阳

1996年
89 cm×236 cm
纸本设色
关山月美术馆藏

款识：一九九六年春，漠阳关山月。

印章：关山月（白文）漠阳（朱文）

再识：一九九六年春，漠阳关山月。

印章：关山月（白文）漠阳（朱文）

题跋：檐下群鸥舞，窗前海浪花。夕阳无限好，明日看朝
　　　霞。一九九六年新春，漠阳关山月。

印章：关山月（白文）寄情山水（白文）

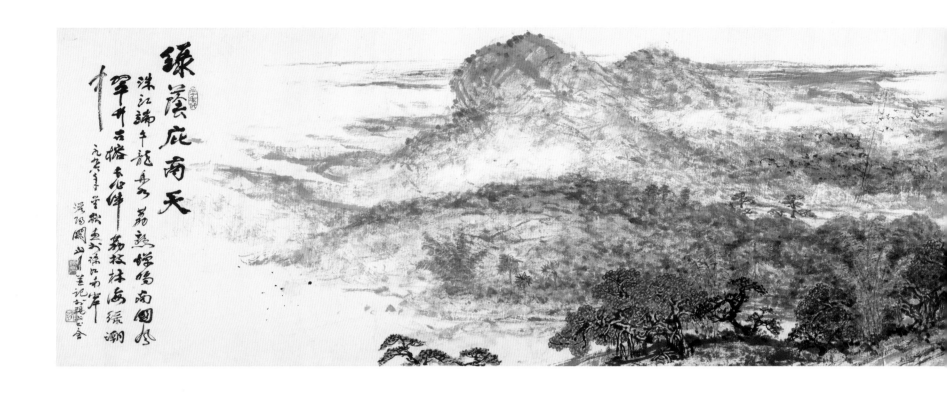

绿荫庇南天

1996年
70.5 cm×364 cm
纸本水墨
私人藏

款识：绿荫庇南天。珠江端午龙舟水，荔熟蝉鸣南国风。
翠竹古榕长作伴，荔枝林海绿潮中。一九九六年金
秋画于珠江南岸。漠阳关山月并记于隔山书舍。

印章：关山月（朱文）岭南人（白文）九十年代（朱文）
乡土风情（白文）

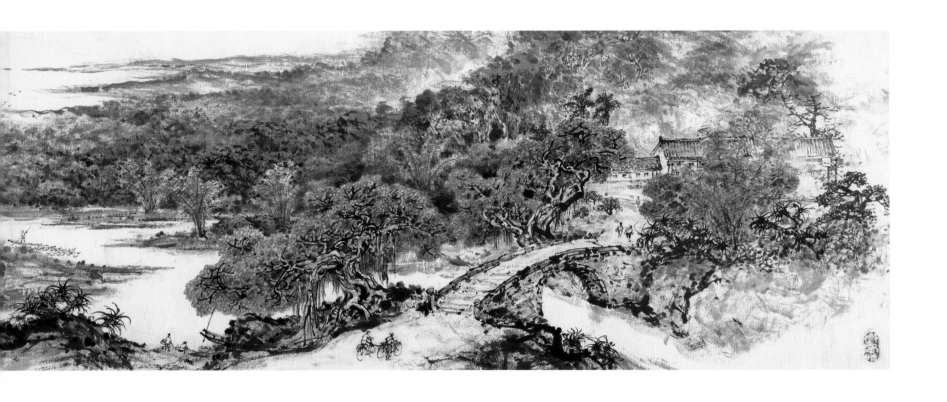

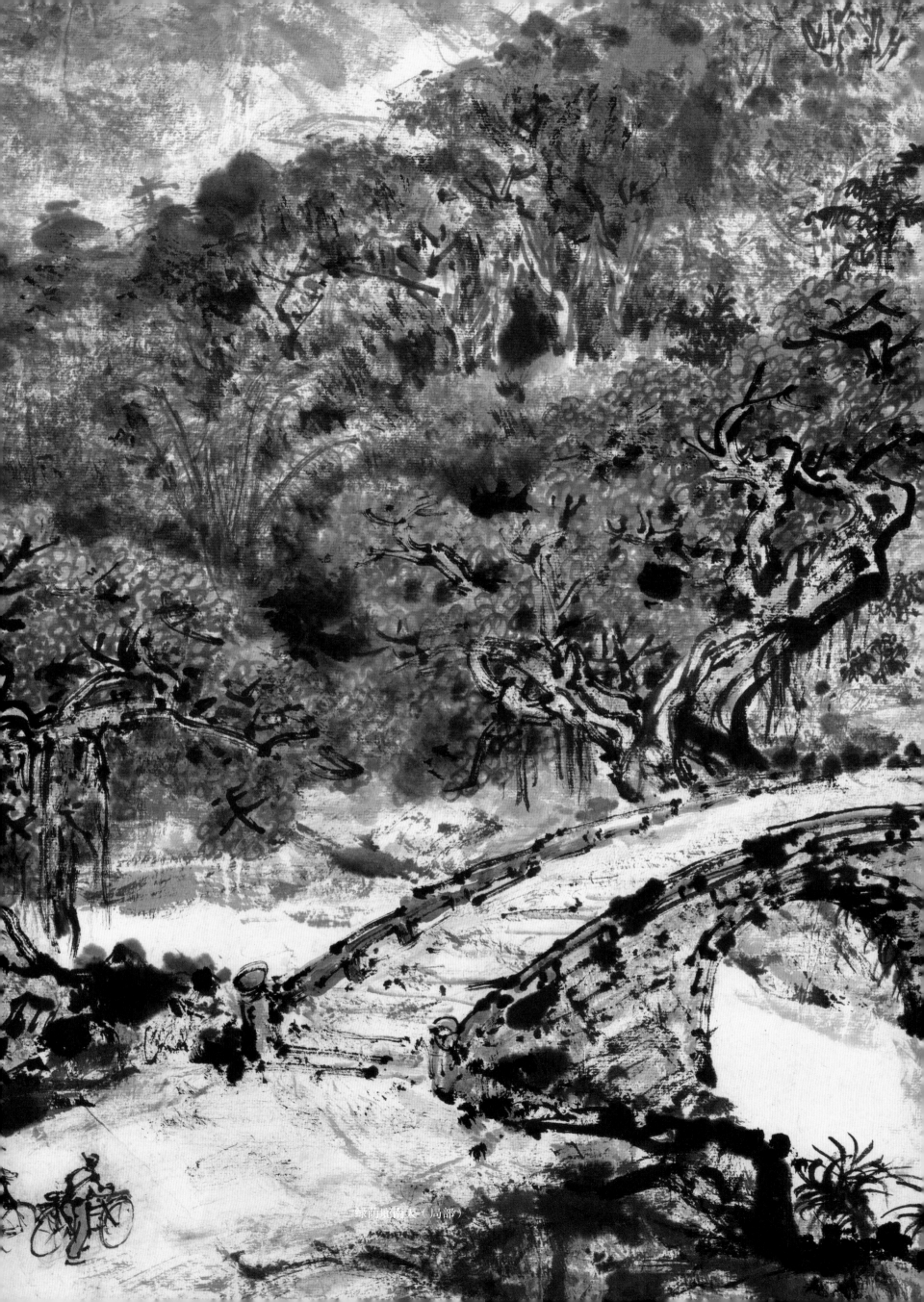

绿荫庇荫天（局部）

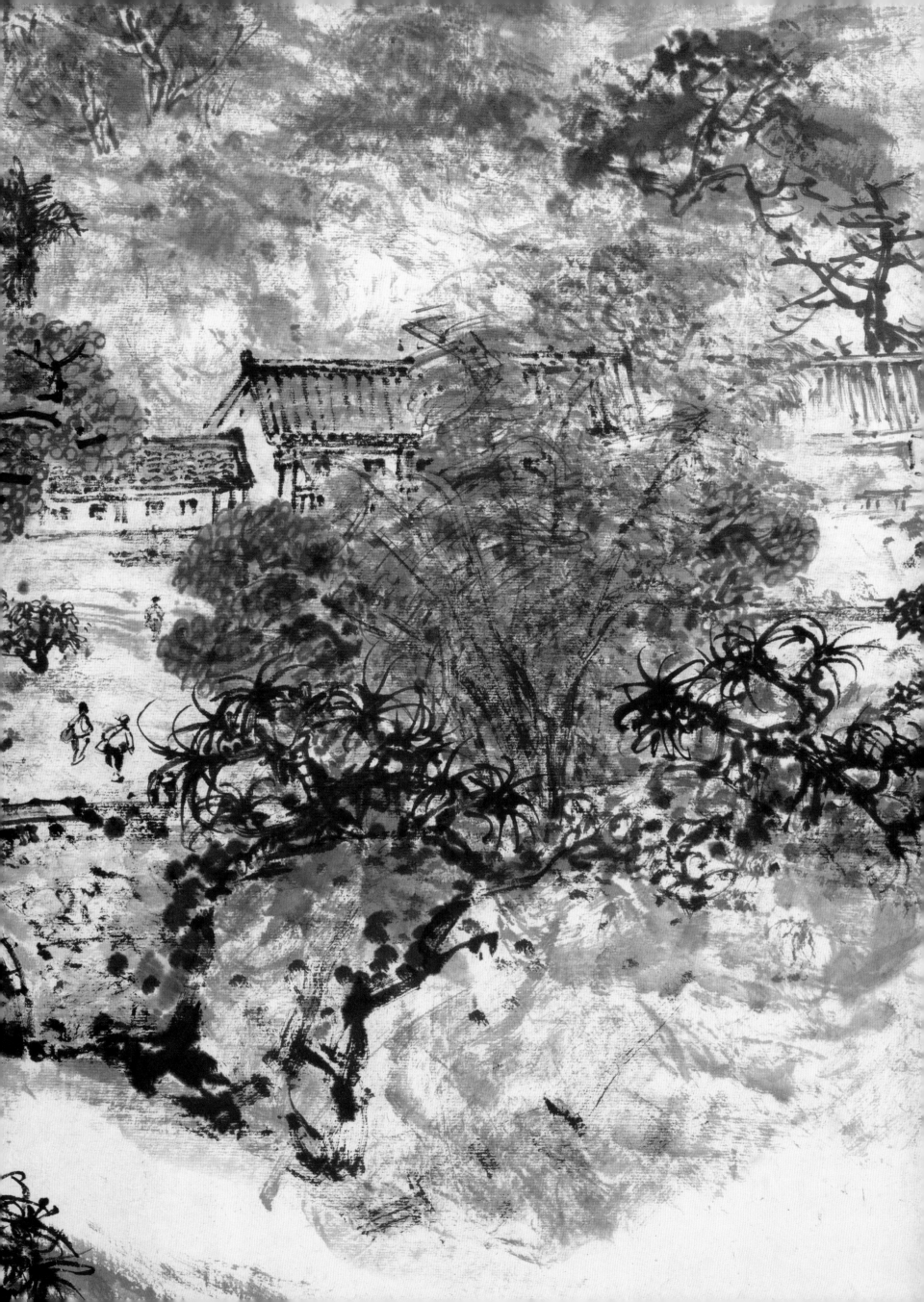

印章：山月（朱文）　漠阳（白文）
　　　关山月八十年后所作（朱文）

再识：老来梦寐晚晴天，难得安居乐业年，寄意闲情凭秃
　　　笔，抒怀绿荫庇山泉。一九九六年元旦除夕。漠阳
　　　关山月补题于羊城。

印章：关山月（朱文）　岭南人（白文）
　　　鉴泉居（朱文）　九十年代（朱文）

绿荫庇山泉

1996年
179 cm×285.9 cm
纸本设色
关山月美术馆藏

款识：一九九五年岁冬，漠阳关山月于珠江南岸。

印章：山月（朱文）　漠阳（白文）
　　　关山月八十年后所作（朱文）

再识：老来梦寐晚晴天，难得安居乐业年，寄意闲情凭秃
　　　笔，抒怀绿荫庇山泉。一九九六年元旦除夕。漠阳
　　　关山月补题于羊城。

印章：关山月（朱文）　岭南人（白文）
　　　鉴泉居（朱文）　九十年代（朱文）

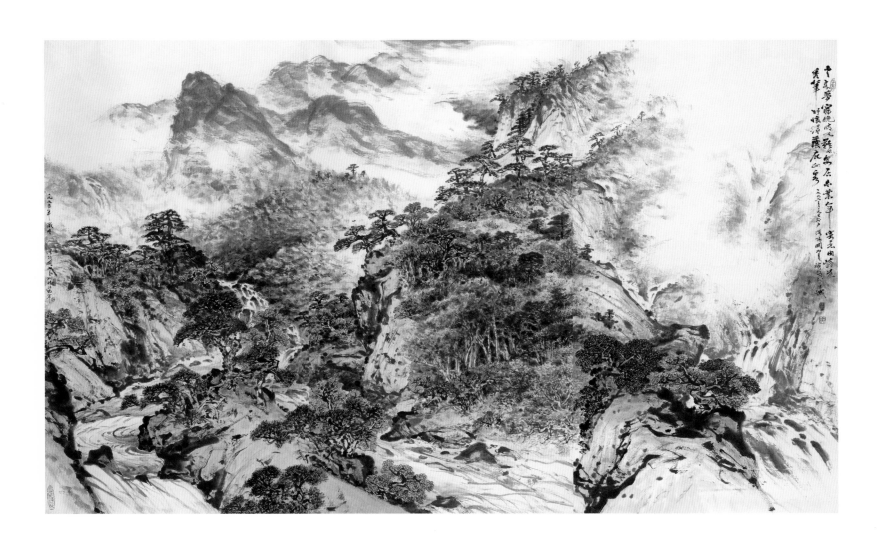

纸本设色
私人藏

款识：丁丑木棉遍地红，羊城更美绿叶中。今晨冒雨赏春色，想念前贤庇荫功。一九九七年春晨起冒雨环市车游羊城赋此并图之。漠阳关山月于珠江南岸。

印章：关（朱文）山月（白文）九十年代（朱文）
红棉巨榕乡人（朱文）

岭南春色

1997年
177.7cm×95.3cm
纸本设色
私人藏

款识：丁丑木棉遍地红，羊城更美绿叶中。今晨冒雨赏春
色，想念前贤庇荫功。一九九七年春晨起冒雨环市
车游羊城赋此并图之。漠阳关山月于珠江南岸。

印章：关（朱文）山月（白文）九十年代（朱文）
红棉巨榕乡人（朱文）

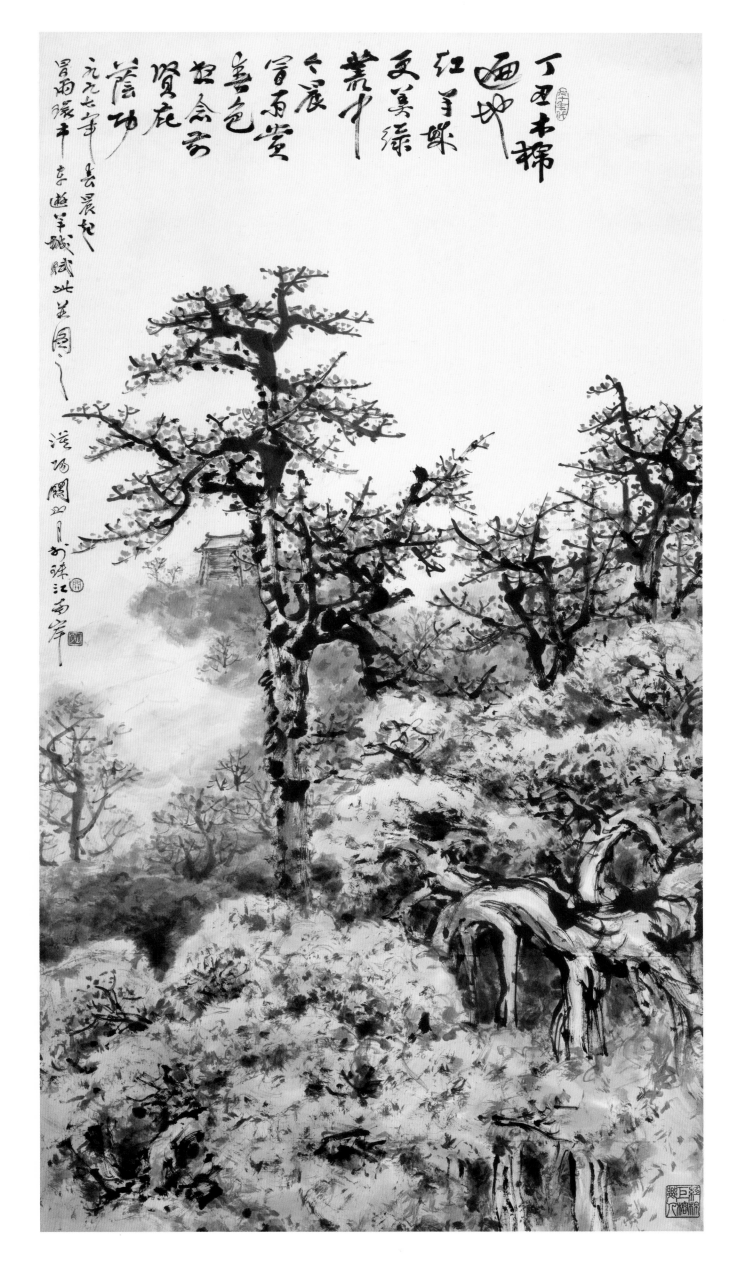

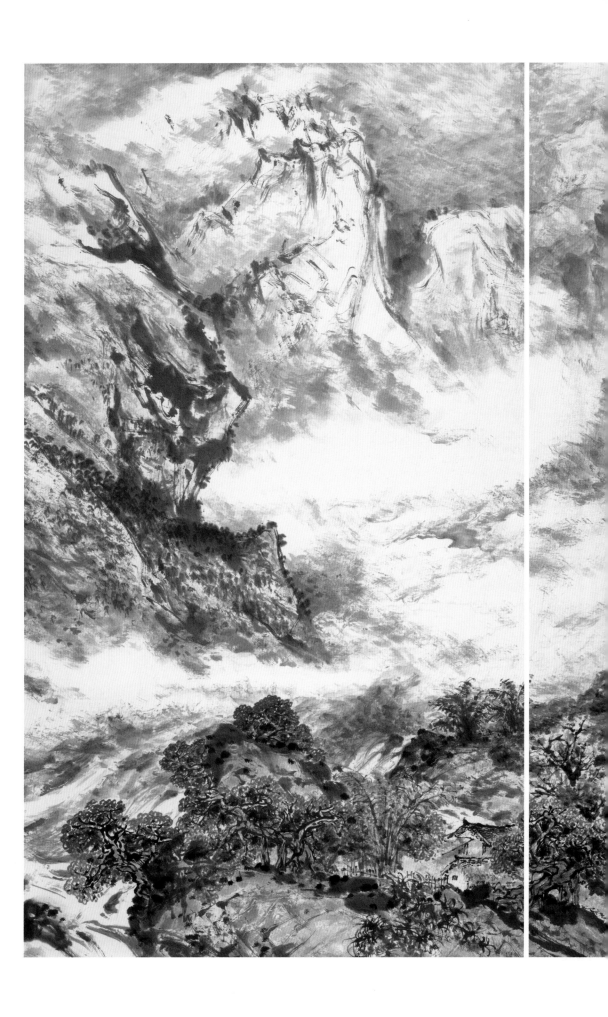

纸本水墨
私人藏

云山晨曲伴泉声

1997年
136.8 cm × 68 cm × 3
纸本水墨
私人藏

款识：前人绿化蒙庇荫，处处花香听鸟鸣。时代笔耕奏旋
律，云山晨曲伴泉声。一九九七年盛暑挥汗成此于
羊城，关山月。

印章：关山月（白文）漠阳（朱文）九十年代（朱文）

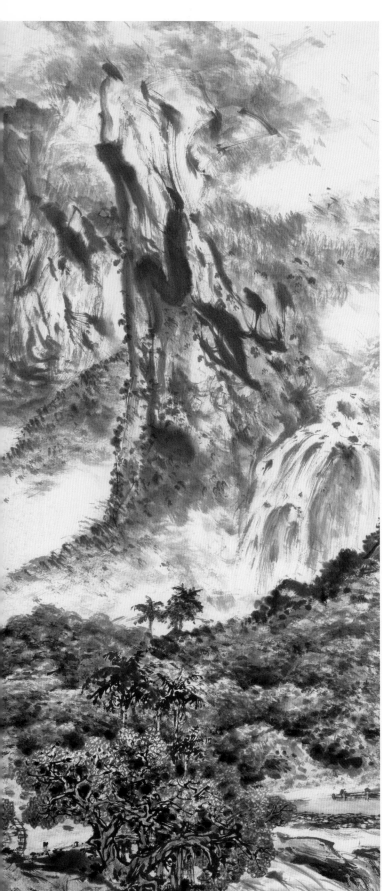
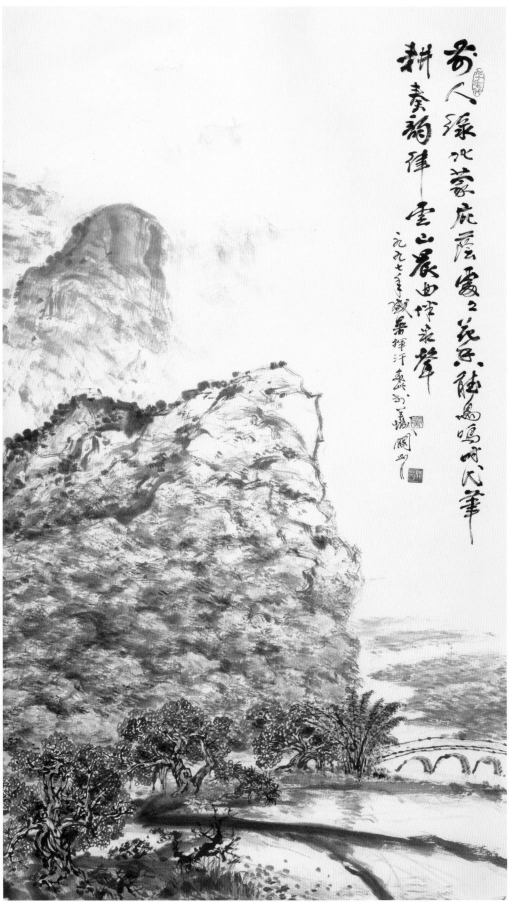

牧人綠水蒙庇蔭靄之花朵融為鳴叫之民華
耕素翁律 雲山晨曲律弄花聲
一九九七年鐵魯揮汗而就於素羅閣□

黄河颂

1997年

223.5 cm×143.5 cm

纸本设色

私人藏

款识：漠阳关山月。

印章：关山月（白文） 江山如此多娇（朱文）

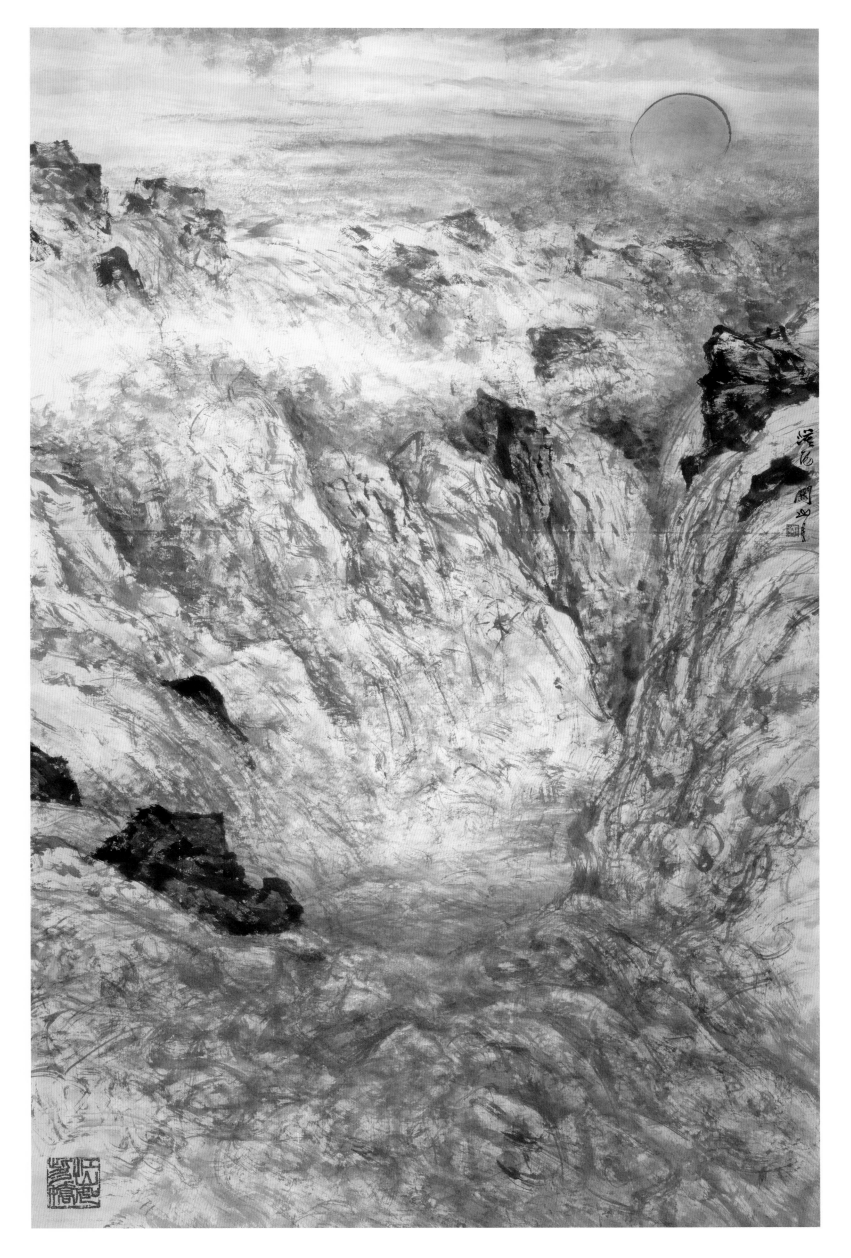

云涌松涛寿南山

1997年

136 cm × 68 cm

纸本水墨

私人藏

款识：云涌松涛寿南山。丁丑新春关山月画。

印章：关（朱文）山月（白文）关山月八十年后所作（朱文）

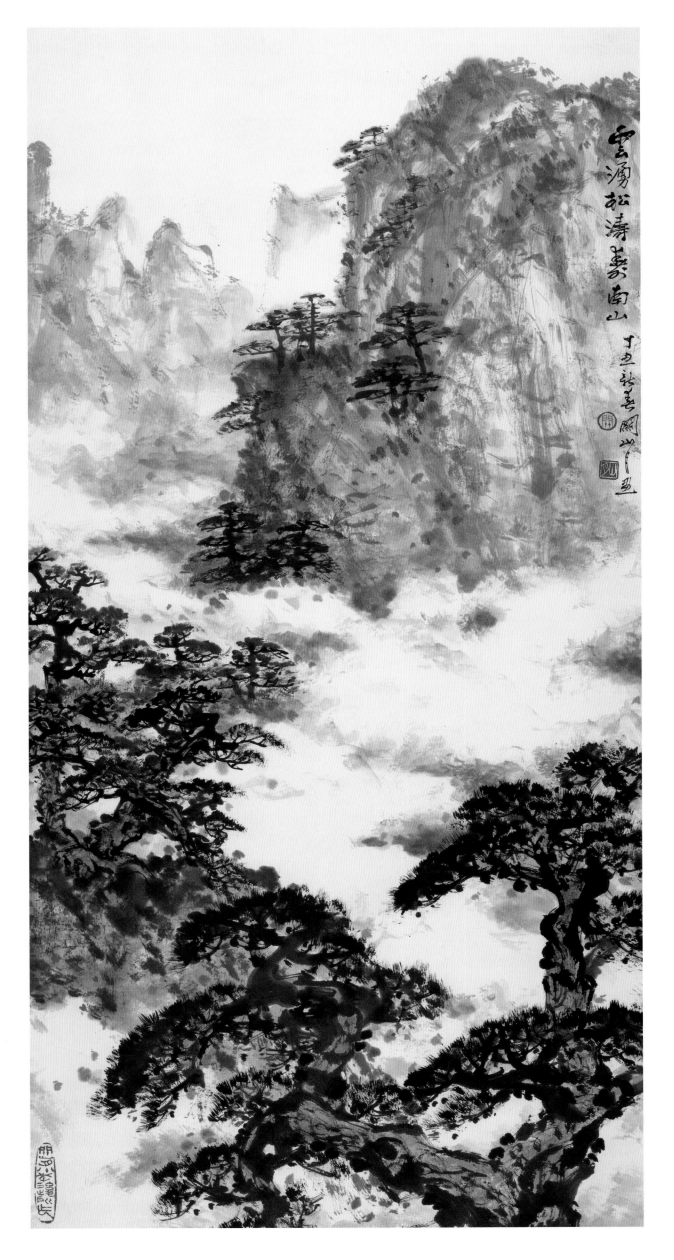

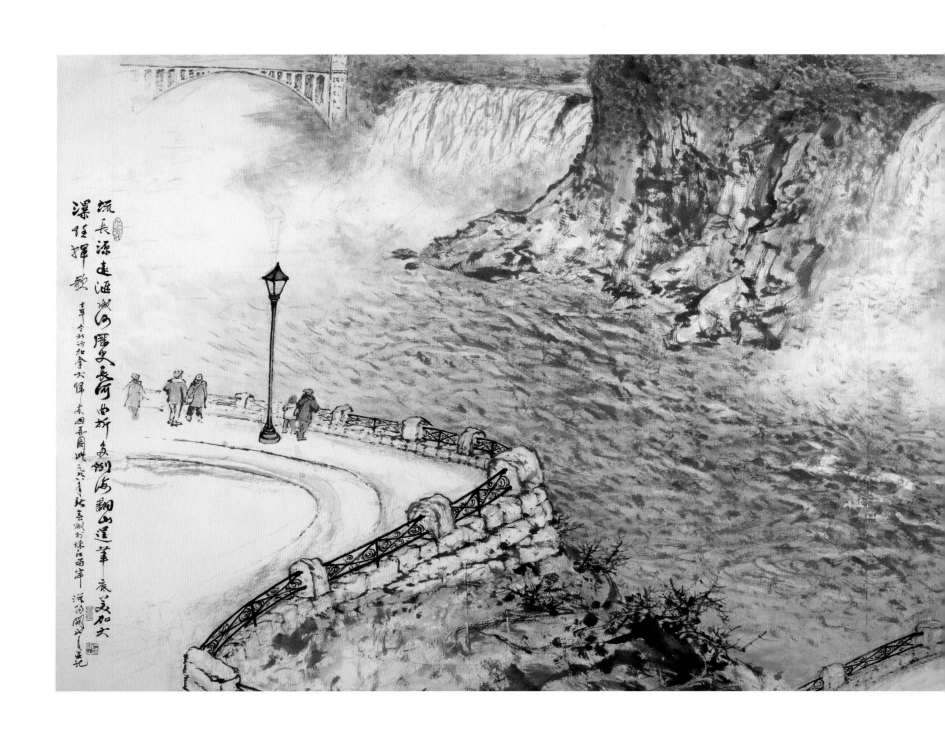

尼加拉瓜大瀑布

1998年
132 cm×364.5 cm
纸本设色
私人藏

款识：流长源远汇成河，历史长河曲折多。倒海翻山逞笔底，
　　　美加大瀑任挥歌。去年冬初访加拿大归来因再图此，
　　　一九九八年新春成于珠江南岸。漠阳关山月并记。

印章：关山月印（白文）漠阳（朱文）九十年代（朱文）

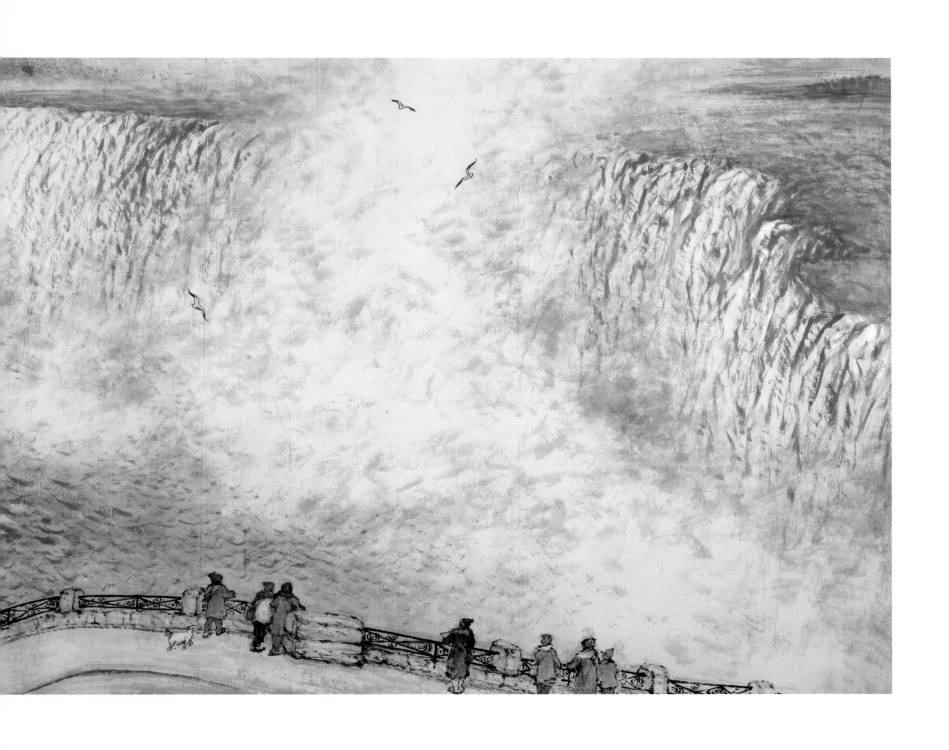

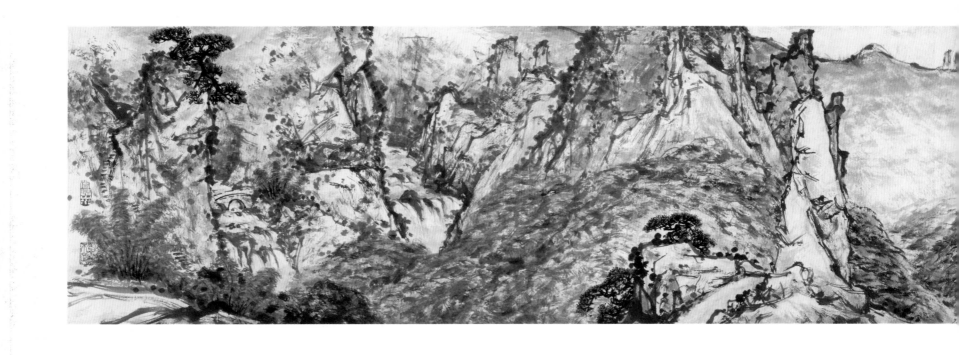

张家界风光之二

1998年
52.5 cm × 465.5 cm
纸本水墨
私人藏

款识：早起奔车天子山，途中绿海波涛般。缆车飞进石林
　　　里，索道穿进峭壁关。石上千年古松翠，崖边万丈气
　　　藤攀。奇峰奇岩（怪）漂流逝，仙境梦游天柱间。
　　　一九九八年初夏张家界游归，即兴赋此并图之于珠江
　　　南岸隔山书舍。戊寅端午漠阳关山月并记。

印章：关（白文）山月（朱文）九十年代（朱文）
　　　寄情山水（白文）学到老来知不足（朱文）

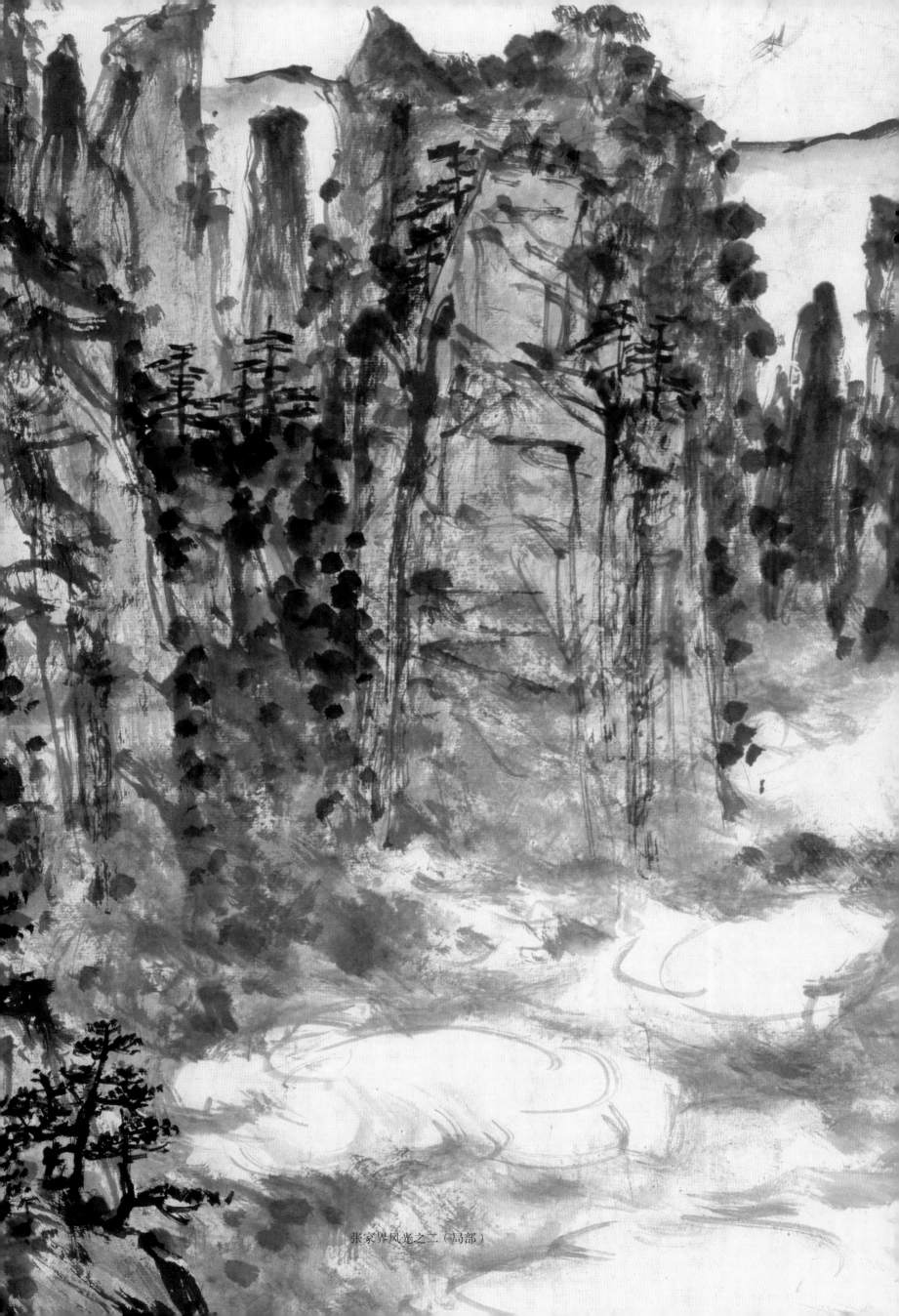

张家界风光之二（局部）

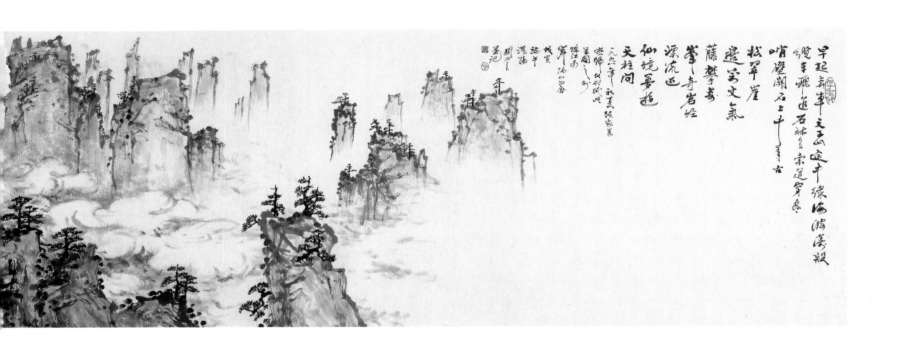

早起新峰主玉山道中緣海遊漁艇
艤舟飛送石林盡宗道穿彖
峭壁潮名上十□□古

找罕崖
邊家文氣
藤攀壽
拳奇岩岭
潨流迢
仙境要超
天柱問

天然年秋其陳家萎
□□如此說地
畫圖□□
陳江南
戊寅
端午
混陶
關□□
畫記

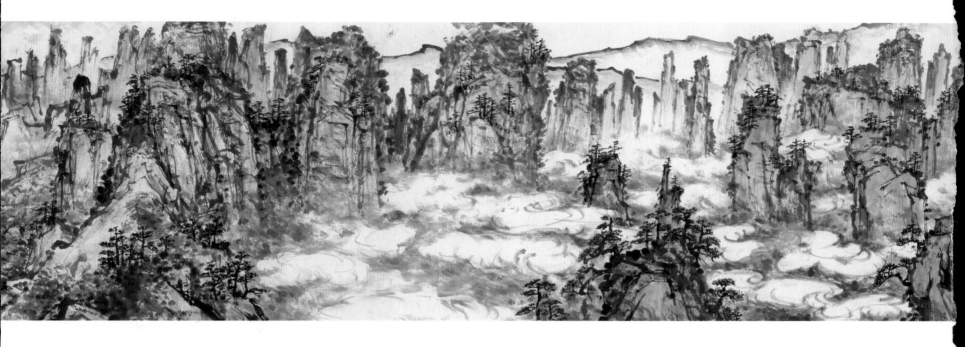

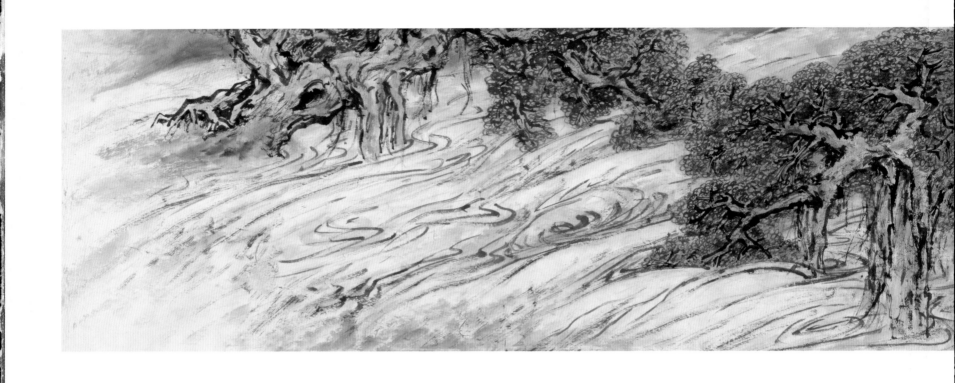

根深叶茂沐洪涛

款识：绿化山河天赐暖，根深叶茂沐洪涛。一九九八年秋洪灾
过后图此以记。前事不忘后事之师。关山月于羊城。

根深叶茂沐洪涛

1998年
52 cm × 280.5 cm
纸本设色
私人藏

款识：绿化山河天赐暖，根深叶茂沐洪涛。一九九八年秋洪灾
过后图此以记。前事不忘后事之师。关山月于羊城。

印章：关山月（朱文）漠阳（白文）

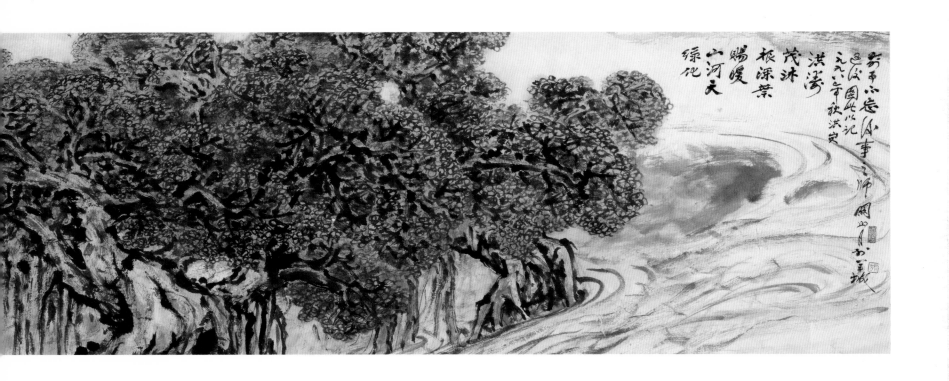

新千小忘风事
又及国此次记
一九九八年秋洪宽

洪涛
茂淋
根深莽
赐暖
山河夫
绿化

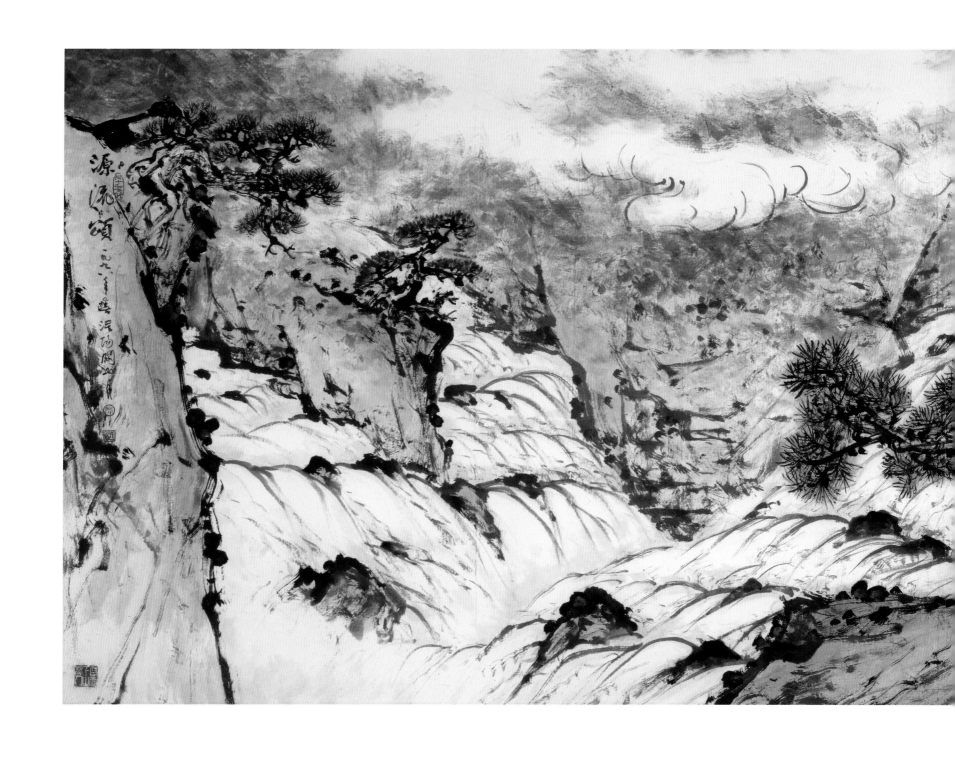

源流颂

1998年
118 cm × 314 cm
纸本设色
中南海管理局藏

款识：源流颂。一九九八年春。漠阳关山月。

印章：关（朱文）山月（白文）九十年代（朱文）
慰天下之劳人（白文）

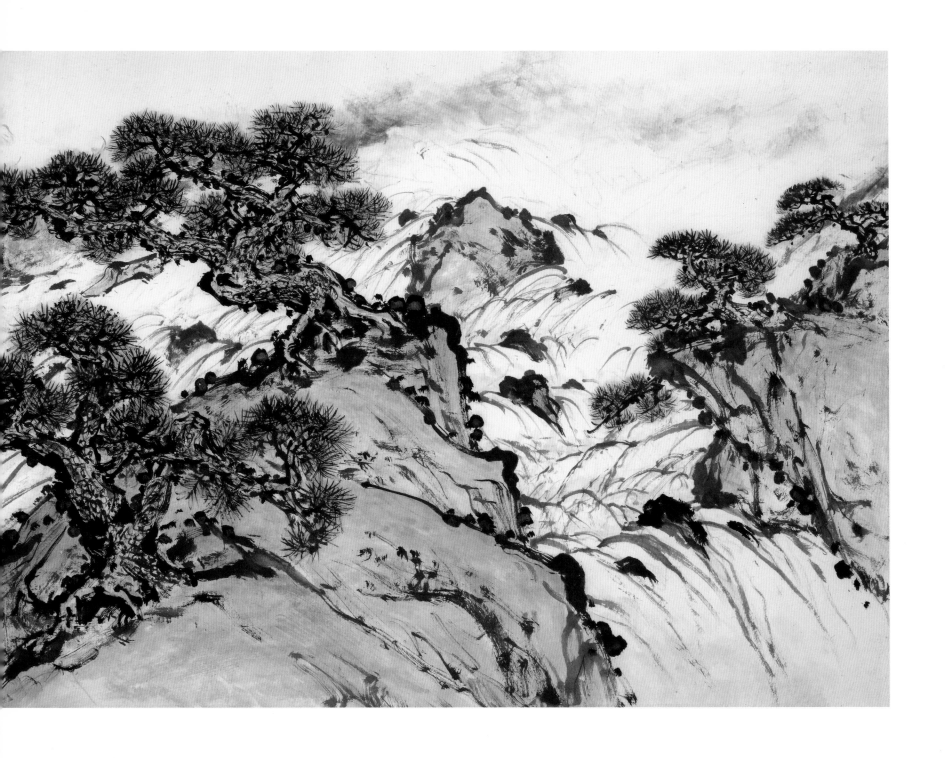

纸本设色
私人藏

款识：否去泰来多吉日，纪元换代世更新。澳门归国迎国
　　　庆，九九红棉早报春。己卯新春，关山月。

印章：关（朱文）山月（白文）九十年代（朱文）
　　　关山月八十年后所作（朱文）

红棉报春图

1999年
175.4 cm×137.9 cm
纸本设色
私人藏

款识：否去泰来多吉日，纪元换代世更新。澳门归国迎国
　　　庆，九九红棉早报春。己卯新春，关山月。

印章：关（朱文）山月（白文）九十年代（朱文）
　　　关山月八十年后所作（朱文）

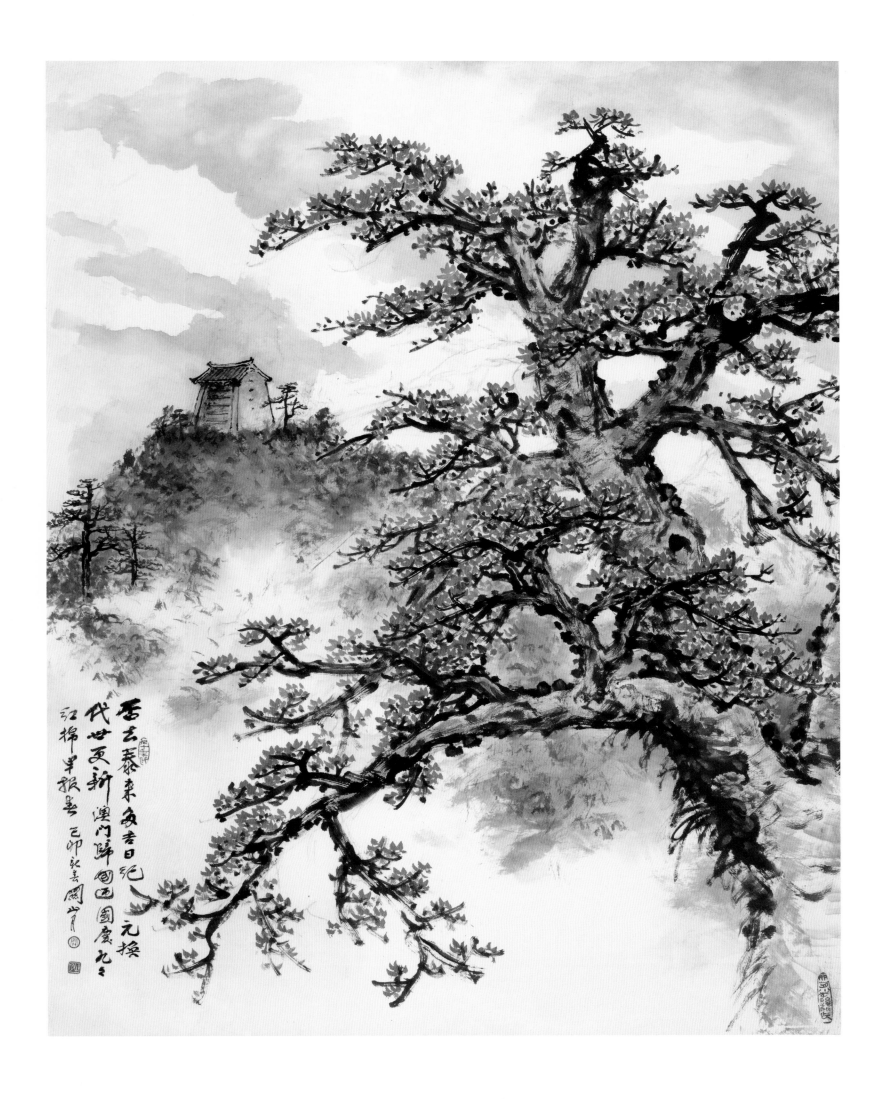

329

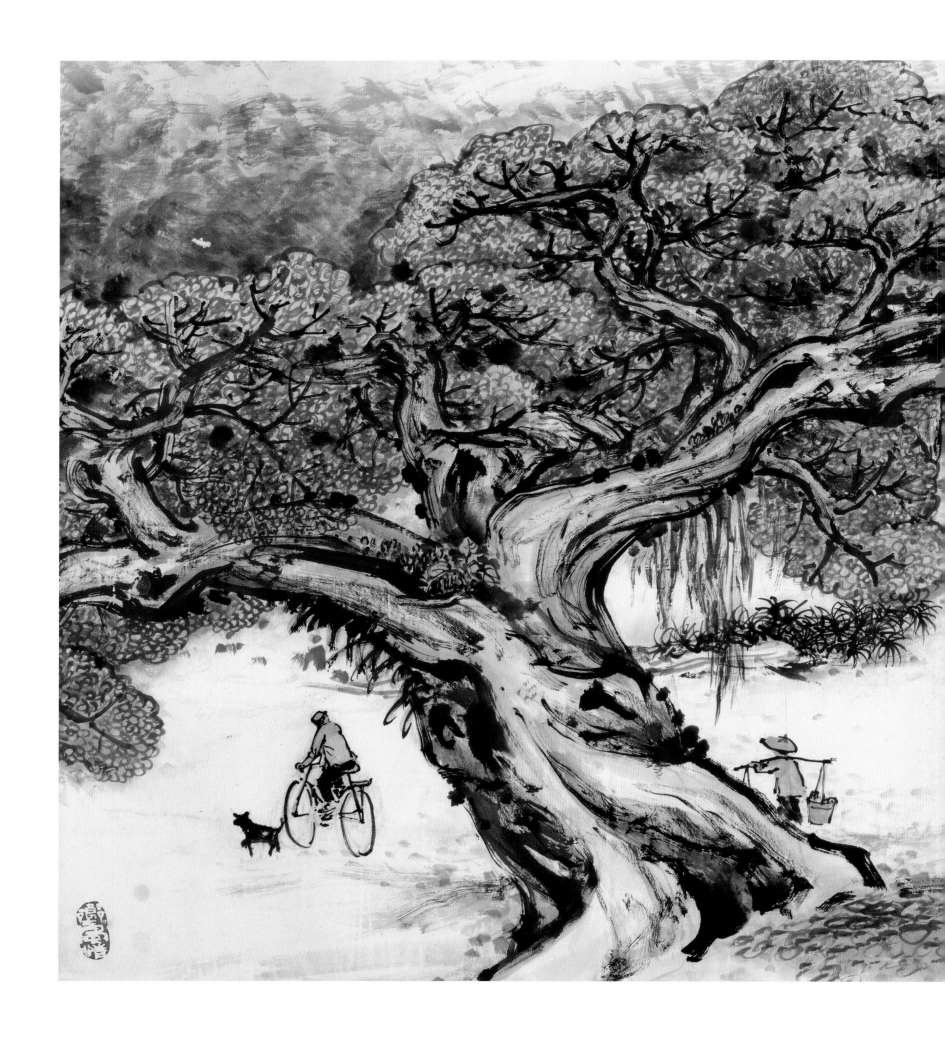

乡土情

1999年
95 cm × 181 cm
纸本设色
私人藏

款识：乡土情。去年冬回到久别之家乡，见村口古榕茂盛
　　　如故，今忆旧梦乃借墨痕留此，聊表对乡土之情怀
　　　耳。一九九九年新春于珠江南岸，漠阳关山月并
　　　记。

印章：关山月（朱文）漠阳（白文）九十年代（朱文）
　　　乡土风情（白文）

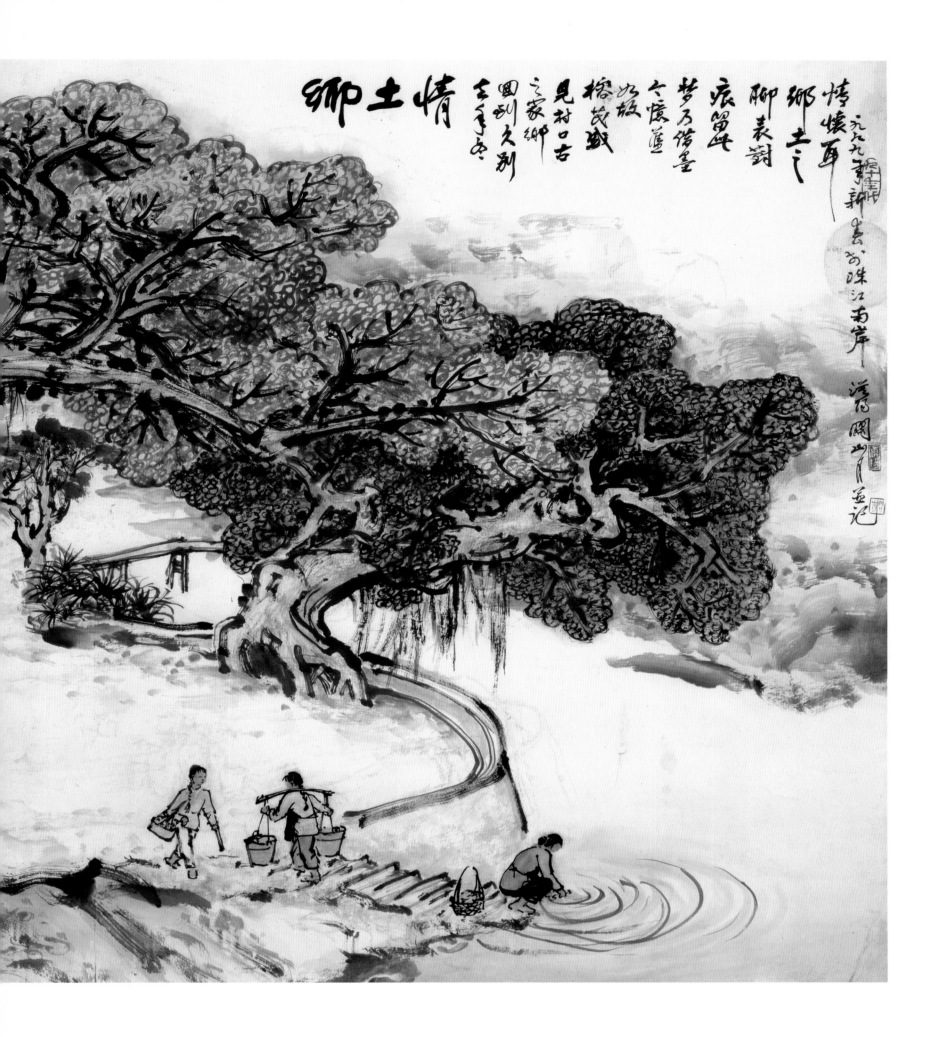

乡土情

情怀耳
乡土之
脚裘对
痕留此
梦乃传墨
之怀蕉
以放
榕茂盛
见村口古
之家乡
图归久别
王子舟也

一九九九新春于珠江南岸
涤庵关山月画记

附 录

柳荫荷塘

20世纪60年代
44.8cm×32.3cm
纸本设色
广州艺术博物院藏

款识：六十年代旧作。一九九八年关山月补记。
印章：山月（朱文） 关（朱文）

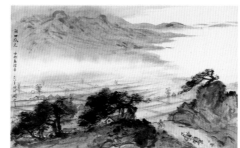

盐田风光

1974年
44.2cm×67.8cm
纸本设色
广州艺术博物院藏

款识：盐田风光。海南岛拾稿。一九九八年补记。
　　　关山月。
印章：关山月（朱文）

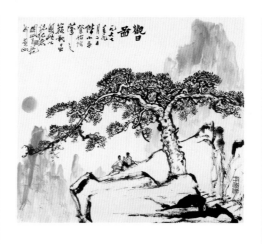

观日图
1977年
58.5cm×40.5cm
纸本设色
私人藏

款识：观日图。一九七七年九月二日，偕小平登始信
　　　峰之巅观日出，图此以志纪念。关山月并记于
　　　黄山。
印章：山月（白文） 七十年代（朱文）

夔门

1978年
92.5cm×46.5cm
纸本设色
关山月美术馆藏

款识：鸡传开峡雾，夔门放舟行。一九七八年秋，白
　　　帝城得稿。关山月。
印章：关山月（朱文）

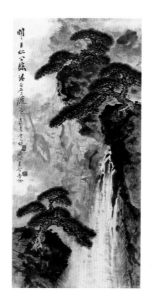

清泉石上流

1978年
135.8cm×62cm
纸本设色
关山月美术馆藏

款识：明月松间照，清泉石上流。一九七八年秋并录
　　　唐人句。关山月于广州。
印章：关山月印（白文） 岭南人（白文）
　　　七十年代（朱文）

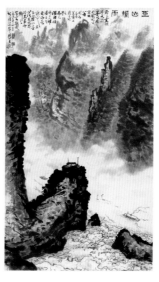

巫山烟雨

1978年
155.4cm×84.4cm
纸本水墨
广州艺术博物院藏

款识：巫山烟雨。前人画烟雨多以水墨法成之，米
　　　家尤为突出。善用水墨者，盖有五彩七彩之誉
　　　焉，凡滥用颜料之人，虽尽着其色，亦无彩
　　　也，然反而怪水墨落后，或罪为黑画而斩之，
　　　岂不可叹哉？一九七八年十月于珠江南岸。关
　　　山月并记。
印章：关山月印（白文） 岭南人（白文）
　　　七十年代（朱文）

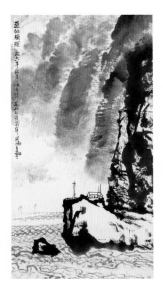

巫山烟雨之二

1978年
94 cm×48 cm
纸本水墨
私人藏

款识：巫山烟雨。一九七八年秋月，三峡游归成此于
珠江南岸。关山月笔。
印章：关（朱文）山月（白文）

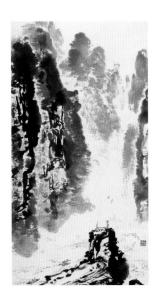

巫峡

1978年
92.3 cm×46.5 cm
纸本水墨
私人藏

款识：一九七八年初秋于长江三峡拾稿。关山月写。
印章：关（朱文）山月（白文）古人师谁（白文）

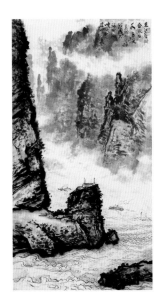

巫峡图

1979年
92.5 cm×46.5 cm
纸本水墨
私人藏

款识：东江崖欲合，漱石水多旋。己未岁冬并录范成
大咏巫峡句。关山月画。
印章：山月（朱文）漠阳（朱文）
笔墨当随时代（白文）

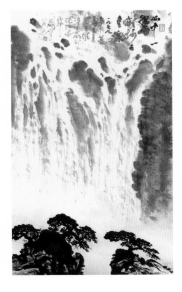

树杪百重泉

1979年
83 cm×49 cm
纸本水墨
岭南画派纪念馆藏

款识：山中一夜雨，树杪百重泉。一九七九年暮春五
月写王维诗意于珠江南岸。关山月并记。
印章：关山月（朱文）漠阳（朱文）

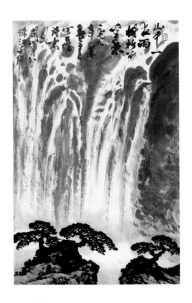

百重泉

1979年
83.2 cm×50.7 cm
纸本水墨
关山月美术馆藏

款识：山中一夜雨，树杪百重泉。一九七九年暮春三
月写王维诗意图。关山月于珠江南岸。
印章：关山月（朱文）漠阳（朱文）

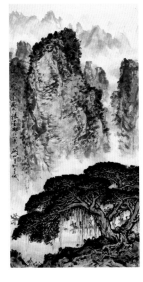

漓江小景

1979年
96.5 cm×45.5 cm
纸本设色
关山月美术馆藏

款识：近水人家。己未岁冬忆画漓江小景。关山月于
羊城。
印章：关山月印（白文）七十年代（朱文）
漠阳（朱文）

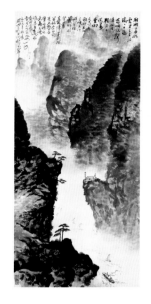

白帝城

1979年
137 cm×60 cm
纸本水墨
私人藏

款识：朝辞白帝彩云间，千里江陵一日还。两岸猿声
啼不住，轻舟已过万重山。一九七八年秋，溯
长江三峡上下游，曾驻夔州而登白帝古城，归
来图此，并录李白句其上，或曰尚有旧情新意
焉，余谓确属有感而发，但不识观者又以为
如何耳。一九七九年初春，关山月并记珠江
南岸。
印章：关（朱文）山月（白文）七十年代（朱文）
从生活中来（白文）

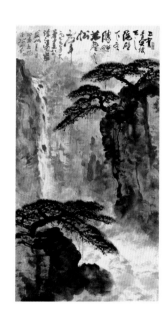

万壑松声

1979年
138.3 cm×69 cm
纸本设色
关山月美术馆藏

款识：上有青冥倚天之绝壁，下有飕飕万壑之松声。
一九七九年大暑画于珠江南岸。关山月并书韦
应物句补白。
印章：关山月印（白文）七十年代（朱文）
笔墨当随时代（白文）

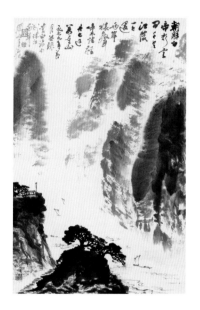

江峡图

1979年
83 cm×50 cm
纸本水墨
关山月美术馆藏

款识：朝辞白帝彩云间，千里江陵一日还。两岸猿声
啼不住，轻舟已过万重山。一九七九年春月并
录李白诗句于珠江南岸。关山月并记。
印章：关山月（朱文）漠阳（朱文）
古人师谁（白文）

北国风情

1980年
96.5 cm×46 cm
纸本设色
私人藏

款识：北国风情。一九八〇年夏忆写新疆旅途印象。
漠阳关山月。
印章：关（白文）山月（白文）隔山书舍（朱文）
八十年代（朱文）

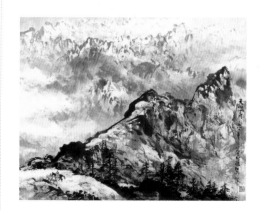

天山一角

1980年
53.5 cm×63.8 cm
纸本设色
关山月美术馆藏

款识：天山一角。一九八〇年春忆写于珠江南岸。
印章：关山月印（白文）八十年代（朱文）

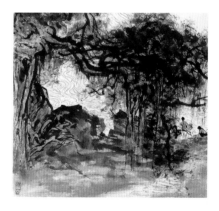

水乡一角

1980年
67 cm×68 cm
纸本设色
关山月美术馆藏

款识：漠阳关山月。
印章：关山月（朱文）寄情山水（白文）

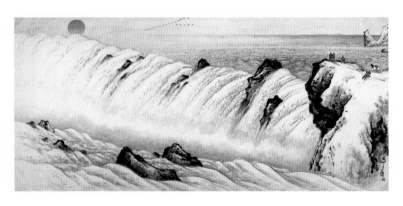

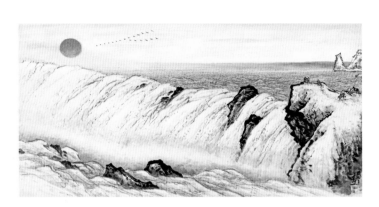

长河颂

1981年
142 cm × 297 cm
纸本设色
私人藏

款识：漠阳关山月画。
印章：关山月印（白文）

长河颂

1981年
161 cm × 281.7 cm
纸本设色
广州艺术博物院

款识：关山月画。
印章：关山月印（白文）

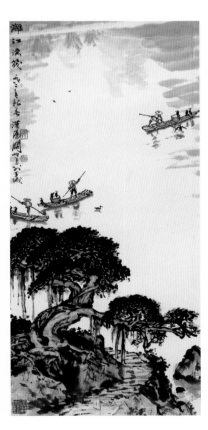

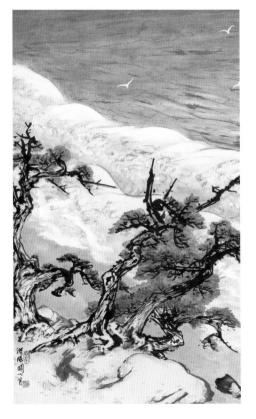

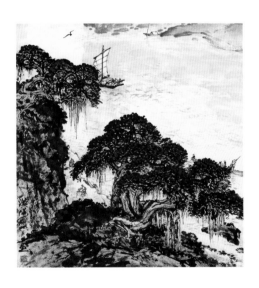

漓江渔筏

1982年
94.5 cm × 43.9 cm
纸本设色
广州艺术博物院藏

款识：漓江渔筏。一九八二年新春，漠阳关山月于羊城。
印章：关山月印（白文）漠阳（朱文）
　　　适我无非新（白文）

太平洋彼岸所见

1984年
110 cm × 65 cm
纸本设色
岭南画派纪念馆藏

款识：漠阳关山月。
印章：关山月印（白文）八十年代（朱文）

水乡帆影

1984年
90.8 cm × 80.5 cm
纸本设色
广州艺术博物院藏

款识：漠阳关山月画。
印章：关山月（白文）

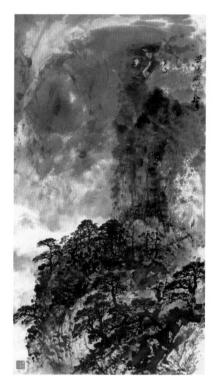

水墨写春山

1986年
131 cm × 67 cm
纸本水墨
关山月美术馆藏

款识：漠阳关山月。
印章：关（朱文）笔墨当随时代（白文）

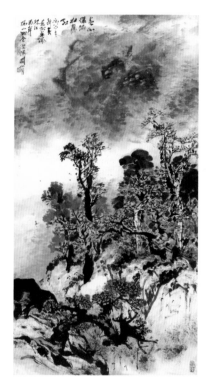

青山绿遍杜鹃红

1986年
136 cm × 68 cm
纸本设色
关山月美术馆藏

款识：青山绿遍杜鹃红。一九八六年新春画于羊城珠
江南岸隔山书舍。漠阳关山月。
印章：漠阳（朱文）关山月（白文）寄情山水（白文）

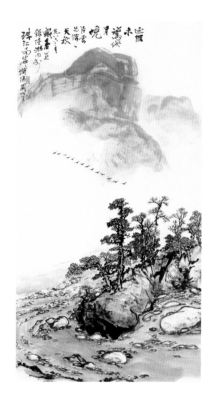

陆游诗意

1986年
137 cm × 68 cm
纸本水墨
私人藏

款识：过雁未惊残月晓，片云先借一天秋。一九八六
年盛暑并录陆游句于珠江南岸。漠阳关山月。
印章：漠阳（朱文）关山月印（白文）

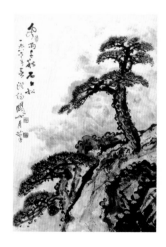

风雨千秋石上松

1986年
109 cm × 70 cm
纸本设色
私人藏

款识：一九八六年春，漠阳关山月笔。
印章：关山月印（白文）岭南关氏（白文）
八十年代（朱文）

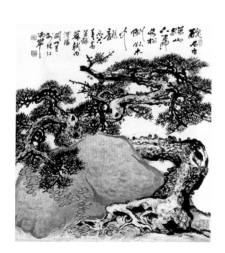

朱石苍松

1986年
94.5 cm × 81.5 cm
纸本设色
关山月美术馆藏

款识：丑石半蹲山下虎，长松倒卧木中龙。一九八六
年春并录苏轼句。漠阳关山月于珠江南岸。
印章：关山月（白文）岭南关氏（白文）
八十年代（朱文）学到老来知不足（朱文）

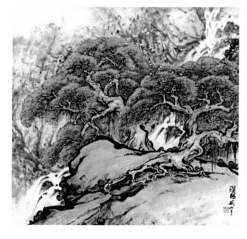

春潮

1986年
108 cm × 108 cm
纸本设色
广州艺术博物院藏

款识：漠阳关山月。
印章：关山月（朱文）

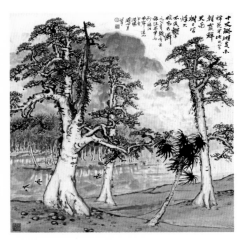

春潮

1986年
109 cm × 107.8 cm
纸本设色
广州艺术博物院藏

款识：十丈珊瑚是木棉，花开（脱"红"字）比朝
霞鲜。天南树树皆烽火，不及攀枝花可怜。
一九八六年岁冬，并录陈恭尹句于珠江南岸隔
山书舍。漠阳关山月笔。
印章：关（朱文）山月（白文）
红棉巨榕乡人（白文）

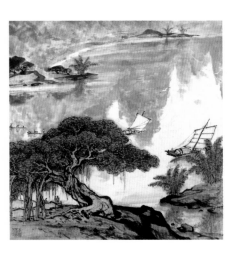

漓江雨

1987年
98.2 cm × 93.5 cm
纸本设色
关山月美术馆藏

款识：关山月画。
印章：漠阳（朱文）学到老来知不足（朱文）

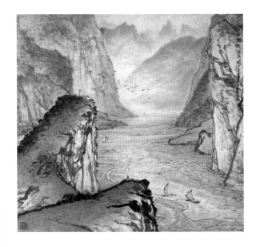

巴川雾

1987年
93.5 cm × 94 cm
纸本设色
关山月美术馆藏

款识：丁卯岁冬，漠阳关山月画于羊城。
印章：关（朱文）笔墨当随时代（白文）

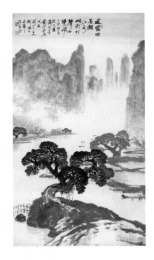

漓江春

1987年
172 cm × 93.5 cm
纸本水墨
关山月美术馆藏

款识：迷朦烟雨漓江水，帆影蛙声白鹭飞。丁卯新春
捡用旧藏纸墨图此寄兴。漠阳关山月并记于珠
江南岸隔山书舍。
印章：关山月（朱文）八十年代（朱文）
岭南人（白文）学到老来知不足（朱文）

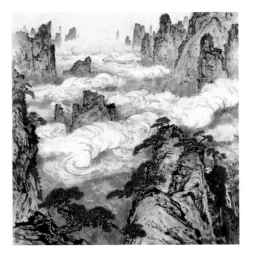

黄山云

1987年
94 cm × 89 cm
纸本设色
关山月美术馆藏

款识：丁卯岁阑，漠阳关山月画于羊城。
印章：关山月（朱文）漠阳（朱文）
寄情山水（白文）

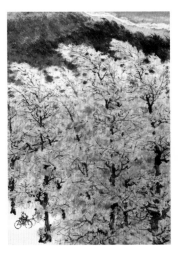

涛声

1988年
145 cm × 97 cm
纸本设色
关山月美术馆藏

款识：漠阳关山月。
印章：关山月（白文）八十年代（朱文）

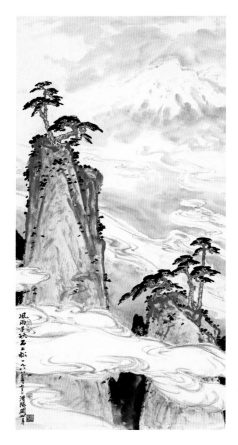

风雨千秋石上松

1988年
134 cm × 66 cm
纸本设色
广州艺术博物院藏

款识：风雨千秋石上松。一九八八年七月，漠阳关山月。
印章：关山月（白文）漠阳（朱文）
　　　八十年代（朱文）

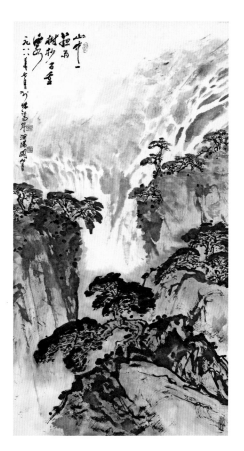

树杪百重泉

1988年
134 cm × 67 cm
纸本水墨
广州艺术博物院藏

款识：山中一夜雨，树杪百重泉。一九八八年七月于
　　　珠江南岸。漠阳关山月。
印章：关山月印（白文）漠阳（朱文）
　　　八十年代（朱文）寄情山水（白文）

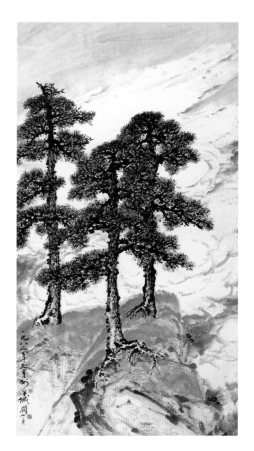

雨后天更高

1989年
182 cm × 95 cm
纸本设色
关山月美术馆藏

款识：一九八九年七月于羊城关山月。
印章：关山月印（白文）漠阳（朱文）

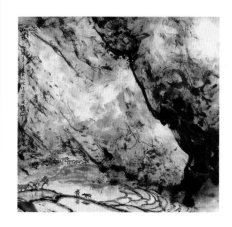

山家

1989年
68.5 cm × 69 cm
纸本设色
私人藏

款识：山家。一九八九年夏日于珠江南岸。漠阳关山月。
印章：关（朱文）山月（白文）

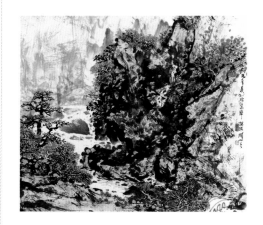

春谷流泉

1989年
68 cm × 76.5 cm
纸本设色
广州艺术博物院藏

款识：一九八九年夏于珠江南岸。漠阳关山月。
印章：关山月（朱文）漠阳（白文）

石上松

1989年
163 cm × 86 cm
纸本设色
关山月美术馆藏

款识：一九八九年七月于羊城。漠阳关山月。
印章：关山月（朱文）岭南布衣（白文）

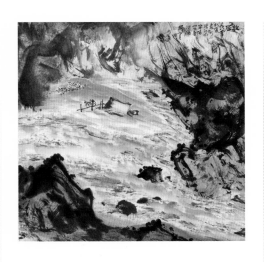

牧居

1989年
68 cm×69 cm
纸本设色
关山月美术馆藏

款识：一九八九年初夏画于珠江南岸隔山书舍。漠阳
关山月。
印章：关（朱文）山月（白文）古人师谁（白文）

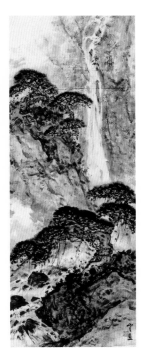

松瀑图

20世纪80年代
94 cm×34.6 cm
纸本设色
私人藏

款识：山月画。
印章：关（朱文）

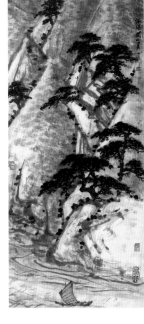

斜阳泛舟

20世纪80年代
94.2 cm×37 cm
纸本设色
私人藏

款识：漠阳关山月。
印章：关（白文）山月（白文）隔山书舍（朱文）
寄情山水（白文）

风正一帆悬

1990年
136.2 cm×67 cm
纸本设色
私人藏

款识：潮平两岸阔，风正一帆悬。一九九○年初夏于
珠江南岸隔山书舍雨窗灯下。漠阳关山月笔。
印章：九十年代（朱文）漠阳（朱文）
关山月印（白文）平生塞北江南（白文）

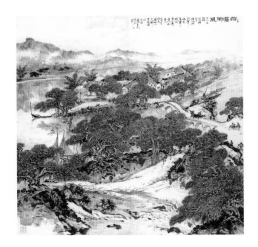

榕荫乡风

1991年
136 cm×135 cm
纸本设色
广州艺术博物院藏

款识：榕荫乡风。少小求知榕荫情，至今犹记朗书声。
渔农长辈启蒙事，处处童心我自明。一九九一年
新春，图此以寄乡井情怀也。漠阳关山月于珠江
南岸。
印章：关（朱文）山月（白文）观音象形印（朱文）
寄情山水（白文）学到老来知不足（朱文）

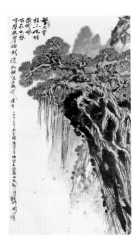

叶茂根深

1992年
150.5 cm×82 cm
纸本设色
私人藏

款识：擎天有柱不知倾，险地崎岖亦可登，峭壁悬崖
榕影绿，扎根绝处也逢生。一九九二年秋重图张
汉青咏《登天柱岩》诗意于珠江南岸。关山月。
印章：关山月印（朱文）岭南人（白文）
九十年代（朱文）寄情山水（白文）

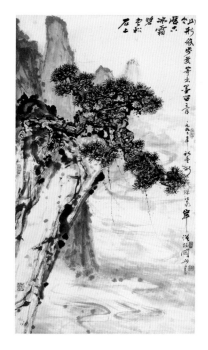

石上松

1992年
150.4 cm×82 cm
纸本设色
私人藏

款识：石上老松碧，冰霜历古冬。山形移步变，寄意墨留音。一九九二年初冬于珠江南岸。漠阳关山月。
印章：关山月（朱文）岭南人（白文）
雪里见精神（白文）九十年代（朱文）
寄情山水（白文）

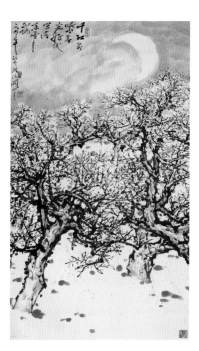

雪月梅林

1992年
151 cm×82 cm
纸本水墨
私人藏

款识：千红万紫春光好，浅写清香雪月梅。一九九二年初冬，漠阳关山月。
印章：关山月（朱文）岭南人（白文）
九十年代（朱文）慰天下之劳人（白文）

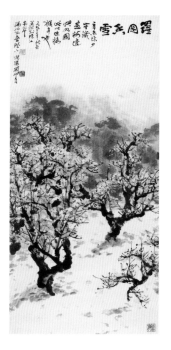

萝岗香雪

1992年
117 cm×53.5 cm
纸本设色
私人藏

款识：罗冈［萝岗］香雪。辛未除夕守岁画梅遣兴乃图此以迎接猴年也。一九九二年新春并记于珠江南岸隔山书舍灯下。漠阳关山月。
印章：关山月印（白文）漠阳（朱文）
山月画梅（朱文）

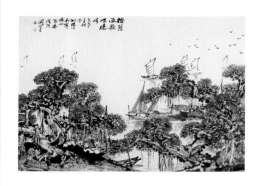

榕荫渔歌唱晚晴

1992年
68 cm×96 cm
纸本水墨
私人藏

款识：榕荫渔歌唱晚晴。一九九二年冬于珠江南岸隔山书舍。漠阳关山月。
印章：关（白文）山月（朱文）
九十年代（朱文）寄情山水（白文）

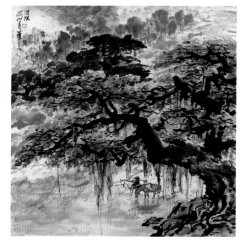

饮马图

1994年
47.1 cm×44.5 cm
纸本设色
私人藏

款识：漠阳关山月笔。
印章：关（朱文）山月（白文）

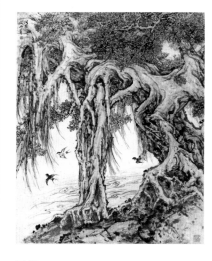

巨榕

1994年
182 cm×143 cm
纸本设色
关山月美术馆藏

款识：漠阳关山月。
印章：关山月八十后作（白文）红棉巨榕乡人（朱文）

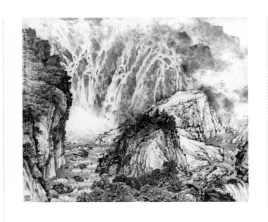

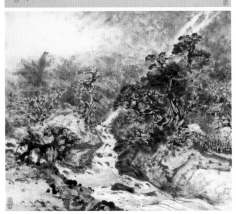

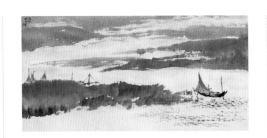

天雨泻流泉

1994年
143 cm×84 cm×2
纸本水墨
关山月美术馆藏

款识：山中一夜雨，树杪百重泉。甲戌秋于羊城。关
山月。
印章：漠阳（白文）关山月（朱文）
关山月八十年后作（朱文）寄情山水（白文）
从生活中来（白文）

山林葱郁杜鹃红

1995年
83.8 cm×76.3 cm
纸本设色
私人藏

款识：漠阳关山月。
印章：山月（朱文）寄情山水（白文）
题跋：山林葱郁杜鹃红。一九九五年暮春，关山月于
羊城。
印章：关（朱文）山月（朱文）隔山书舍（朱文）

渔村晨晓

1996年
70.5 cm×133.3 cm
纸本设色
私人藏

款识：漠阳关山月。
印章：山月（朱文）

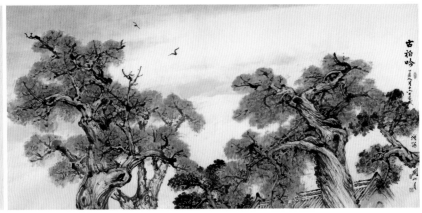

古柏吟

1997年
143 cm×277 cm
纸本设色
私人藏

款识：古柏吟。丁丑九月十六日画成，漠阳关山月。
印章：关山月（朱文）岭南人（白文）九十年代（朱文）
题跋：九七翻腾兴国波，心情激动笔挥歌。生逢吉
日情未了，古柏再吟伴唱和。一九九七年十月
十七日，关山月并记。
印章：关山月（白文）漠阳（朱文）九十年代（朱文）

空谷松风

1997年
尺寸不详
纸本水墨
私人藏

款识：一九九七年岁冬，漠阳关山月画于珠江南岸鉴
泉居。
印章：关山月（白文）九十年代（朱文）
漠阳（朱文）鉴泉居（白文）

风涌松涛鸟翱翔

1997年
94.5 cm×89 cm
纸本水墨
私人藏

款识：风涌松涛鸟翱翔。丁丑春于羊城，漠阳关山月。
印章：关（朱文）山月（白文）九十年代（朱文）

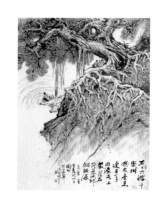

榕荫水乡

1998年
176 cm×130.5 cm
纸本设色
私人藏

款识：石上大榕千岁树，国家忧患遭百年。因缘水上
　　　荫庇，茂叶兴邦溯根源。一九九八年春有感
　　　赋此并图于珠江南岸。漠阳关山月。
印章：关山月（白文）九十年代（朱文）
　　　岭南人（白文）

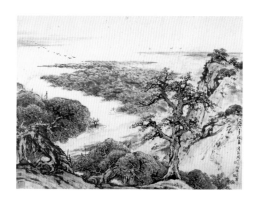

秃笔寄乡情之二

1998年
139.5 cm×176 cm
纸本设色
私人藏

款识：一九九八年新春，漠阳关山月于珠江南岸。
印章：关（朱文）山月（白文）
　　　鉴泉堂（白文）九十年代（朱文）

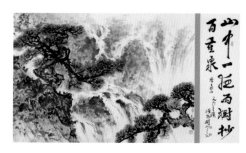

山中一夜雨

1998年
130.4 cm×176.4 cm
纸本设色
私人藏

款识：漠阳关山月。
印章：关山月（白文）九十年代（朱文）
　　　学到老来知不足（朱文）
题跋：山中一夜雨，树杪百重泉。唐王维句，
　　　一九九八年秋，漠阳关山月书。
印章：关山月印（白文）漠阳（朱文）
　　　九十年代（朱文）

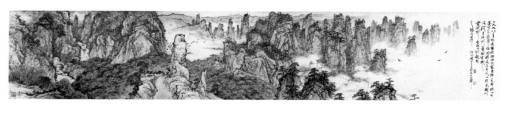

张家界风光之一

1998年
72.5 cm×387.5 cm
纸本设色
私人藏

款识：一九九八年初夏畅游湘潭张家界归，即兴以水墨写来长卷一幅，因情意未尽，又以彩色图此，乃从生活到艺术
　　　实践之尝试也，望能得到观众之认可耳。漠阳关山月并记于珠江南岸。
印章：关山月（朱文）岭南人（白文）学到老来知不足（朱文）

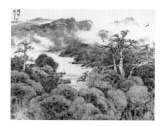

秃笔寄乡情之一

1998年
139.5 cm×176 cm
纸本设色
私人藏

款识：漠阳关山月。

印章：关山月（朱文）关山月八十年后所作（朱文）
　　　红棉巨榕乡人（白文）

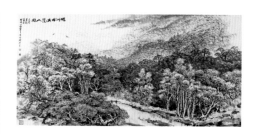

绿洲林海荫人间

1999年
122.4 cm×246.5 cm
纸本水墨
私人藏

款识：绿洲林海荫人间。一九九九年新春画于珠江南
　　　岸。漠阳关山月。
印章：关（朱文）山月（白文）
　　　学到老来知不足（朱文）鉴泉堂（白文）

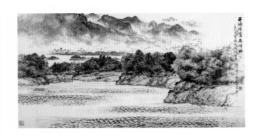

平湖绿荫鸟归林

1999年
95 cm × 181 cm
纸本设色
私人藏

款识：平湖绿荫鸟归林。一九九八年除夕游流溪湖拾稿。漠阳关山月于珠江南岸。
印章：关（朱文） 山月（白文） 九十年代（朱文）
学到老来知不足（朱文）

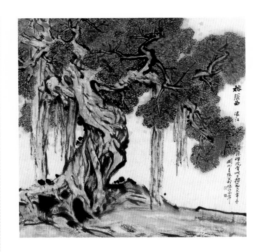

榕荫曲

1999年
68.5 cm × 69.5 cm
纸本设色
私人藏

款识：榕荫曲。濠江普济禅院有此古榕。一九九九年冬关山月忆写于珠江南岸。
印章：关（朱文） 山月（白文）

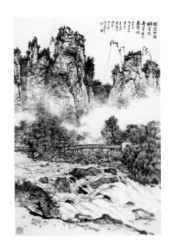

奇峰秀水画廊游

1999年
178.5 cm × 115 cm
纸本水墨
私人藏

款识：绿荫山庄醉墨客，奇峰秀水画廊游。戊寅春张家界拾稿。九九年元旦画于珠江南岸隔山书舍。
印章：关（朱文） 山月（白文） 鉴泉堂（白文）

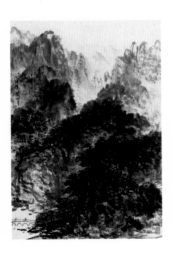

南粤小景

20世纪90年代
70 cm × 46.5 cm
纸本水墨
私人藏

款识：漠阳关山月。
印章：隔山书舍（朱文） 关山月（朱文）

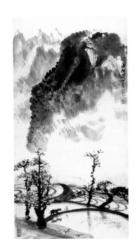

春耕时节

20世纪90年代
93 cm × 46.5 cm
纸本设色
私人藏

款识：漠阳关山月。
印章：关山月（白文） 漠阳（朱文）
寄情山水（白文）

图书在版编目（CIP）数据

关山月全集/关山月美术馆编. —— 深圳：海天出版社；南宁：广西美术出版社，2012.8
ISBN 978-7-5507-0559-3

Ⅰ.①关… Ⅱ.①关… Ⅲ.①关山月（1912～2000）—全集②中国画—作品集—中国—现代③汉字—书法—作品集—中国—现代 Ⅳ.①J222.7

中国版本图书馆CIP数据核字（2012）第235931号

关山月全集
GUAN SHANYUE QUANJI

关山月美术馆　编

出 品 人　尹昌龙　蓝小星

责任编辑　李　萌　林增雄　杨　勇　马　琳　潘海清

责任技编　梁立新　凌庆国

责任校对　陈宇虹　陈敏宜　肖丽新　林柳源　尚永红　陈小英

书籍装帧　图壤设计

出版发行　海天出版社　广西美术出版社

地　　址　深圳市彩田南路海天大厦（518033）

　　　　　广西南宁市望园路9号（530022）

网　　址　www.htph.com.cn

　　　　　www.gxfinearts.com

邮购电话　0771-5701356

印　　制　深圳雅昌彩色印刷有限公司

开　　本　787 mm×1092 mm　1/8

印　　张　353

版　　次　2012年8月第1版

印　　次　2012年8月第1次

书　　号　ISBN 978-7-5507-0559-3

定　　价　8800.00元（全套）